帶相機 跨越經緯線
世界定格 寫真攝影

美國國家地理攝影大賽一等獎得主　張千里 著

攝影是一種表達方式，而旅行則提供了歷練人生的廣闊舞臺
獻給每一個追逐光影的旅行者，分享每個觸動心靈的瞬間

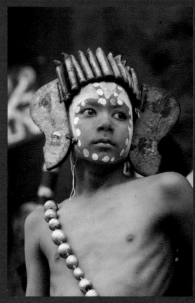

人民邮电出版社
POSTS & TELECOM PRESS

上奇

MC1206

帶相機跨越經緯線：世界定格寫真攝影

國家圖書館出版品預行編目資料

帶相機跨越經緯線：世界定格寫真攝影 / 張千里 著

—— 初版. —— 臺北市：上奇資訊，2012.02 面； 公分

ISBN 978-986-257-305-1（平裝）

1.攝影技術 2.攝影器材

952 100025764

作　　者：張千里

發 行 人：潘秀椿

發 行 所：上奇資訊股份有限公司

責任編輯：陳佑慈

地　　址：台北市松山區復興北路147號六樓

電　　話：(02)2718-0068

傳　　真：(02)2718-1708

印刷年月：2012年02月

序

最早對千里有很深的印象是2005年，他獲得美國《國家地理》攝影比賽中國賽區的一等，得到了很多攝影人夢寐以求的去美國《國家地理》總部參觀的機會，那年為他頒獎的人正是我。在頒獎台上，他的笑容靦腆，而眼神中卻充滿著對於攝影的炙熱。

通常來講，成為攝影師一定有一個先決條件，就是要有足夠的堅韌、一點點狂熱和恰當使用自己天分的能力，這些千里顯然都具備。

記得那時候他還是在從事攝影雜誌的編輯工作，等我們2007年再見的時候，旅行和攝影都已經成為他生活中不可分割的一部分。隨即，在幾年之內，他迅速成長成為一名出色的旅行攝影師。

所謂行攝天下，喜歡旅行的人十有八九喜歡攝影。因為用照片記錄曾經走過的路，經歷過的人生，是再直觀不過。毫無疑問，大多數人會覺得攝影師的生活就是關聯著無數的美景、美食、美人⋯⋯一邊環遊世界，一邊享受生活，那該是多麼令人嚮往的終極目標。然而，同為攝影師，我卻可以充分體會當攝影成為主旋律的時候，和任何工作一樣，必須是腦力和體力的結晶體。一方是在行走中，必須負荷沈重的攝影器材。千里說總愛在出發前拍一張器材全家福，而越來越全面的硬件裝備也硬生生把他的腰給壓出了椎間盤突出。

另外，一個真正的攝影師不會只專注旅行。和任何藝術形式一樣，攝影是一種表達方式。而旅行則提供了歷練人生的廣闊舞台。千里喜歡拍人文題材，因為景物有時候多年不變，又或者因為角度選取的餘地很少，所以千篇一律。而人就不同，每張有人的照片都獨一無二，充滿生氣。思考不同人生的存在性和精神世界，需要學習和打磨。在這個過程中，除了有技術、有構想之外，還需要沈澱下來，在有限的時間內通過觀察和溝通，那麼旅行中獲得的經驗既有攝影技術層面的，又有文化層面的。

而對於普通的旅行痴迷者和攝影愛好者來說，能提高技術從而來表現自己不斷擴展的人生認識，則是旅行中額外的獎勵。千里用知無不言的姿態耕耘了這本書。書中對旅行中可能碰到的各種場景做了詳盡的分類，他告訴讀者的不僅僅是每一個場景該怎麼拍攝，使用什麼器材，如何使用，也不僅僅是總結了旅行拍攝當中林林總總的注意事項。更重要的是他以一個優秀的觀察者的姿態出現的，讀者可以從中窺視到一個優秀的旅行攝影師的眼光，瞭解他是如何觀察這個世界的，如何深入其中，並為我們帶來千姿百態的生活記錄。

說到底，攝影和旅行都是一種手段。而真正重要的是，我們無法增加人生的長度，卻可以改變人生的寬度，這本書正是帶給我們更廣闊旅行視野的一部難得的佳作。

趙嘉 2010.04

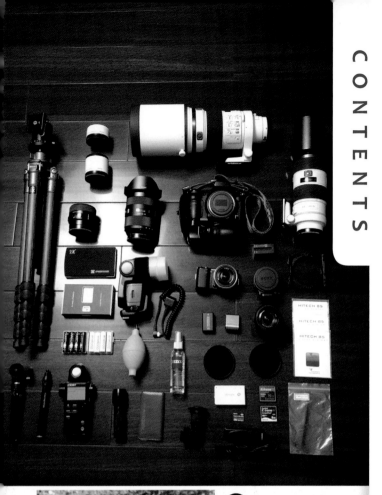

Chapter 1 出發前的準備

Chapter 2 行前必修課

1 出發前的準備

在背起行囊奔向機場之前,我們有大量的準備工作要做,這將直接或間接地影響後面的拍攝。事無大小,都安排好,都考慮到才能到了目的地不會手忙腳亂。

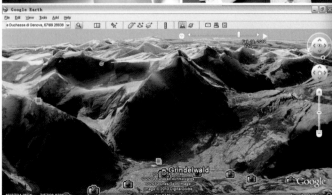

 行前必修課

行攝天下是許多人的夢想。不過，在
踏上旅途之前，我們得掌握一些基本
功。否則去倒是去了，拍出來的照片
卻一場糊塗。對於旅行攝影愛好者來
說，最大的悲哀莫過於此。

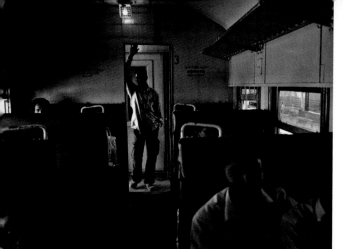

Chapter 3 旅途中的精彩瞬間

3 旅途中的精彩瞬間

人在旅途，旅途的精彩與否在於個人，我們要安排好行程與合適的交通方式。同時，旅途中也會擁有很多難以重復的畫面出現。當別人在車上呼呼大睡的時候，我卻喜歡看窗外飛快出現的風景，考慮該用什麼技術把它拍下來。

4 旅遊目的地的住宿

住宿在旅行當中有非常重要的地位，住得舒不舒服、環境好不好，是否乾淨安全，交通是否方便等因素都會直接影響到你的旅行和拍攝，一些別緻的酒店甚至本身就是非常棒的拍攝主題，所以我在選擇住宿時常常非常花心思。

Chapter 4 旅遊目的地的住宿

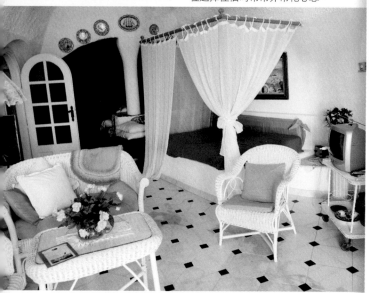

Chapter 5 多姿多彩的服裝

Chapter 6 各地美食

Chapter 7 讓旅途中的風景更精彩

 多姿多彩的服裝

日常生活著裝、特殊場合的裝束、民族服裝、節慶打扮等，服裝本身具有交代對象生活情況的作用，也從一個側面反映了對方的文化風俗審美傾向，是我們在旅行攝影中值得關注的一個方面。

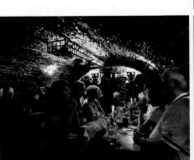

6 **各地美食**

去許多地方，看風景只是個幌子，其實我們是為了那些饕餮盛宴和美味小吃。那些可口的菜餚、獨特的美食、別緻的餐廳以及熱情的招待都是我們美好的回憶。

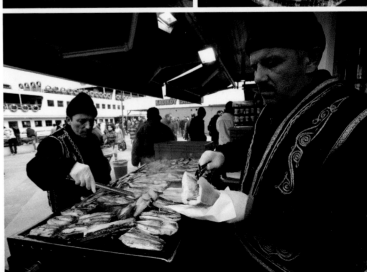

⑦ 讓旅途中的風景更精彩

山路摸黑驅車蛇行，前雪山後雲海，我們追逐著光線。

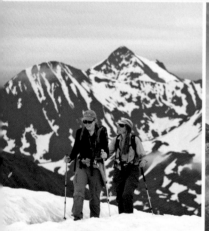

Chapter 8 建築攝影

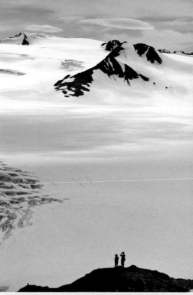

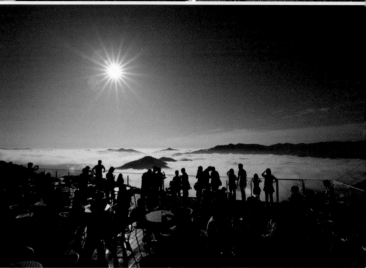

8　建築攝影

建築物是各個民族智慧與文化的結晶。如果你到巴賽隆納不去看看高迪的傑作，到土耳其不去看看藍色清真寺，那就如同到了佛羅倫斯沒有去看看大衛雕塑一樣令人遺憾。

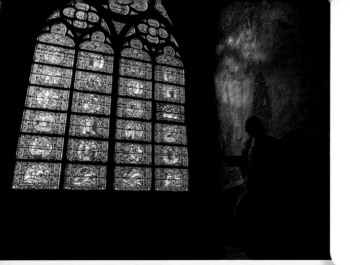

Chapter 9　都市夜景

 都市夜景

在黑夜即將降臨的時刻，華燈初
上，都市仿佛換上了另一張面
孔。對於攝影師來說，如果此時
不趕緊背著相機游走於都市的街
道中去攫取這迷離的夜色，那無
疑是一種「犯罪」。

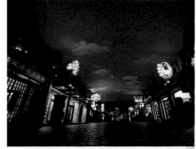

Chapter 10
令人過目不忘的異域面孔

Chapter 11
融入旅途中的市井生活

Chapter 12 看演出是瞭解當地文化的好辦法

Chapter 13 可遇不可求的節日

 令人過目不忘的異域面孔
我喜歡那些有著文化差異的國度，有著獨特面容的臉。某些國家，可以說我就是為了拍攝當地人才去的。

11 **融入旅途中的市井生活**
我習慣於每到一處就到街上四處走走看看，「掃街」是一場與這個地方邂逅的奇遇。相反那些著名景點倒並不是特別吸引我，因為那些地方大多已經帶上了商業化的面具。

12 **看演出是瞭解當地文化的好辦法**
到了布拉格不去看看黑光劇，去了迪士尼不看看舞台劇，到土耳其錯過了迴旋舞，在拉斯維加斯不去看表演秀，那真的是錯過了很多精彩的東西。

⑭ 另一種當地居民─動物

在許多國家公園或自然保護區內生存著大量的野生動物，而我們身邊也時常能看到一些可愛的寵物或家禽家畜。不管怎樣，它們也都是當地的另一種居民。我們要像對待人類一樣尊重它們。

⑮ 不可或缺的閃光燈

旅行途中，你永遠也不會知道接下來的地方會遇到什麼樣的光線，也永遠不會知道在伸手不見五指的情況下會碰到什麼有趣的事情。上帝說：要有光！於是我就從攝影包裡掏出一隻隨身的小太陽─閃光燈。

Chapter 16 旅行照片的後期處理與保存

16 旅行照片的後期處理與保存

以前膠片攝影時代，照片好不好還得看暗房功力或印片師傅的水平。現在的自主權已經移交到拍攝者自己手裡了，學好後期處理是獲得高質量照片的最後一個環節。

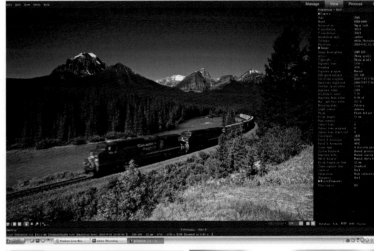

Chapter 1

出遊前的準備

在背起行囊奔向機場之前，我們有大量的準備工作
要做，這將直接或間接地影響後面的拍攝。大致算
來，包括攝影器材、旅行裝備、行程安排、攻略、
飲食衛生、醫療健康保險，等等。事無大小，都安
排好、都考慮到才能到了目的地不會手忙腳亂。

○ 第 1 站 ○

攝影器材的準備

　　到底帶多少器材出去旅行才適合？帶什麼相機、配哪些鏡頭、用不用三腳架、閃光燈之類的問題都要考慮，還要細分到每一天可能拍攝的場景和所需要使用到的鏡頭及配件的具體配置。這樣才能胸有成竹，也不會消耗無謂的體力來背負笨重又用不到的器材。權衡，就是內心在品質、重量與體力性價比之間的左右搖擺。

▶ 1. 相機 ◀

　　理論上講，任何相機都可以用於旅行拍攝。關鍵是，你知不知道自己想要什麼。選擇什麼機型並無定論，很多人拿著入門級相機照樣拍出了頗具水準的照片。但有一點是肯定的，越高級的機型越能夠提供更好的性能、畫質與耐用性。不過在旅行攝影時我們還要考慮到器材的重量問題。一般越專業的相機重量越大，我學會了在有限的重量負擔內盡量攜帶豐富的器材。

　　如果有重要拍攝任務，或者相機已經用得比較舊，亦或環境天氣很糟糕，那還是多帶一台備機來得放心。如果去以下地方最好準備一台備機：海拔超過3000m的高原高山地區，過於潮濕、高溫、嚴寒的地帶，路途崎嶇顛簸的地方，沙漠等。

　　我習慣帶一台數位單眼相機，另外再加上一台雙眼相機，如徠卡 M6或CONTAX G2之類就是非常理想的選擇。在一些不方便用單眼拍攝的場合，機身小巧侵略性低並且安靜的雙眼相機是最好的工具。總之，大家切記根據自己的身體負重能力與拍攝要求合理選擇。

▶ 2.鏡頭 ◀

　　單眼相機最大的優勢就是有大量的鏡頭和配件支持，可以根據拍攝的需要來選擇相對的設備。每個人的拍攝習慣不同，遇到的拍攝環境和拍攝主題不同，在鏡頭配置上會有所差別。

　　一般我出門旅行會優先考慮攜帶高品質的專業大光圈變焦鏡頭，比如16-35mm F2.8和70-200mm F2.8。儘管重一些，但成像與機械性能有足夠的保障。中焦部分可以用大光圈定焦鏡頭來代替，比如50mm F1.4之類的。考慮到可能會拍一些微距照片，有時會用50mm F2.8微距鏡頭來代替50mm F1.4。此

Tips 什麼是雙眼相機

　　雙眼相機採用三角測距原理進行對焦，取景窗的中心光軸與鏡頭的中心光軸不是同一條線，這就是所謂「旁軸」的原因。也就是說取景器裡看到的範圍與靜態實際拍攝到的範圍有所差別。

　　雙眼相機在可擴展性上不及單眼，但它具有小巧輕便、不引人注意、廣角鏡頭成像品質更勝一籌等優勢，依然是眾多的攝影師喜愛的利器。

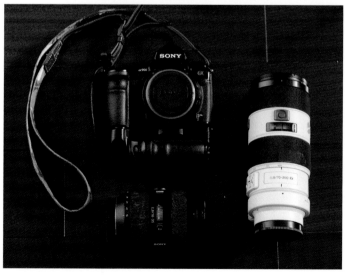

外,再考慮人像類照片的比重,是否需要專門攜帶一支人像鏡頭,如85mm F1.4;是否經常有機會在光線微弱的環境下拍攝,是否需要35mm F1.4這一類的鏡頭;是否會有大量機會拍攝野生動物,300mm F2.8甚至焦距更長的鏡頭是否需要。總之,鏡頭的搭配要在數量最少、總重量最輕的情況下達到最大的效果。

只要使用得當,業餘鏡頭與專業鏡頭的差距並沒有想像中的那麼大。有時24-105mm F4這類鏡頭一鏡走天涯來得更為瀟灑輕鬆。不過它比較適合用在全片幅的相機上,否則廣角端缺點太多了,你就還得再買一支17-40mm F4之類規格的鏡頭。長焦變焦鏡頭在旅行中用到的概率很高,根據自己的體力和財力配備一支很有必要。我建議大家可以配一支50mm/F1.8或F1.4的大光圈鏡頭是非常必要的。

結構圖 鏡頭

18-200mm鏡頭非常輕便,旅行中也不用換鏡頭,對許多以輕裝上陣為主要目標的旅行者來說是個不錯的選擇。但由於變焦比過大,所以畫質普通。

儘管每次出發我都攜帶很多器材,但是我按每天出門計劃只攜帶當天使用的器材,其他器材放在賓館的保險箱裡,所以負重量並不多。

▶ 3.特殊拍攝器材 ◀

此外,一些特殊的拍攝器材能讓你能拍到更多別人拍不到的畫面或是捕捉到別人無法獲得的效果。比如移軸鏡頭、水下相機或防水罩、一次成像相機、針孔相機等。

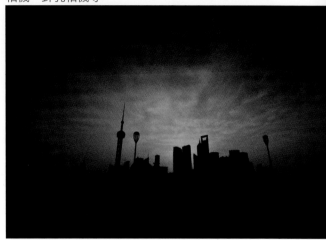

· 採用普通廣角鏡頭拍攝,建築會產生向後倒的變形。

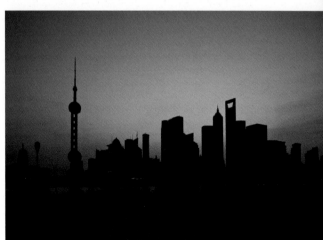

· 採用移軸鏡頭拍攝,建築變形得以修正。

移軸鏡頭用在建築攝影上可以獲得幾乎無畸變的建築照片，而不是我們經常見到的房子往後倒的變形效果。此外，移軸鏡頭還可以帶來特殊的虛化效果。

· 採用反沙氏定律拍攝，遠處的建築物仿佛變成了微縮模型。

水下攝影設備可以延伸你的拍攝範圍，讓你獲得與眾不同的水下照片。現在一些卡片機具有直接下水拍攝的功能，在3~5m深以內都不需要使用任何輔助設備，拍攝起來很方便。

我用拍立得主要是拍一些當地人的照片送給他們。有些人非常願意被來自異國他鄉的人拍攝，如果能拿到一兩張照片的話會更加開心。鑒於不是所有的人都習慣用E-mail，而郵寄又比較麻煩，所以一次成像相機是非常不錯的選擇。我覺得寶麗來SX-70或富士MINI 7系列都非常適合在旅行中使用。

針孔相機具有獨特的畫面效果，深受擁護者的喜愛。因為視角太大，光線照射到底片上的強度只能保證中間強，四角弱，結果畫面就會出現中間亮四周暗的效果。它帶有強烈的主觀色彩。玩了太多的Hi-Fi後，我們還需要一些Lo-Fi的東西找回最初、最本真的樂趣。

· Mb針孔相機拍攝效果

· 八旗軍火Mb針孔相機，可拍612寬畫幅作品。

我赴阿拉斯加拍攝的器材裝備清單：

· 機身：SONY A900、SONY NEX-K5C、電池5個、充電器2個；

· 鏡頭：16-35/2.8ZA、50/2.8微距、70-200/2.8G、300/2.8G、1.4X、2X 16mm F2.8、18-55mm F3.5-5.6、LA-EA1卡口適配器；

· 閃光燈：F58AM、柔光罩、離機線、濾色片、AA電池2組；

· 腳架：捷信1258+岡仁波齊NB2-B、曼富圖345桌面型腳架；

· 配件：快門線、蔡司CPL、蔡司ND、HI-TECH GND、濾鏡支架、直角取景器、世光508測光表、蔡司鏡頭水、擦鏡布、電筒；

· 存儲：CF卡4張、記憶棒1張、讀卡機、OTG行動相簿、隨身硬碟、筆記型電腦、充電器。

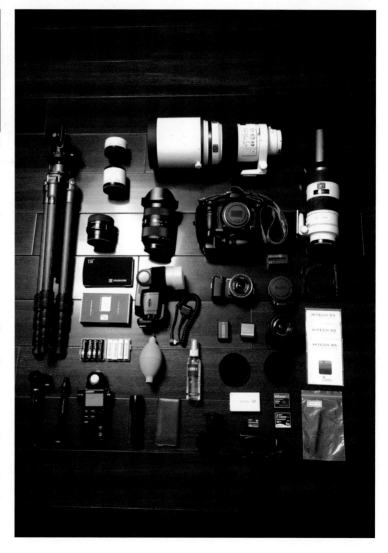

◦ 第 2 站 ◦

小配件大作用

　　旅行攝影最有挑戰的一點就是──你永遠也無法知道即將面對的是什麼樣的場景。光靠一般武器拿下戰鬥的時代早就已經過去了，一些小配件會讓拍攝變得更加得心應手。

　　旅行中有可能用到的攝影配件包括：三腳架與獨腳架、直角取景器、閃光燈、旅行攝影常見濾鏡、測光表、存儲設備、筆記型電腦及清潔工具等。根據題材需用合適的配件，而且相關的配件、工具都要帶齊，以免旅行途中發現沒法正常使用。

▶ 1.三腳架與獨腳架 ◀

　　一支好的腳架可能會比一個不錯的鏡頭還要貴。三腳架與獨腳架是獲得高品質旅行攝影照片的得力武器。

　　三腳架的基本配件包括腳架、雲台、快裝板、鎖緊扳手，快門線大多配合三腳架使用，出發前這些裝備都必須逐一清點。

　　選擇三腳架的原則就是：買你買得起的最輕最穩定的腳架。不幸的是這樣的腳架通常也是同等級裡最貴的。選擇腳架還需要知道以下幾個方面的常識：

• 支腳節數越多穩定性越差。
• 支腳越細穩定性越差。
• 碳纖腳架重量較輕，但不耐抗橫向切力，攜帶時需小心。
• 鋁合金腳架牢固性較好，但重量太重。
• 選擇腳架需考慮其承重能力，腳架承重應大於相機和鏡頭的自重以及雲台的重量。

▶ 2.快門線 ◀

· 快門線常常與三腳架配合使用。

· 我選用的是捷信（GITZO）中型碳纖三腳架，輕便且穩定。

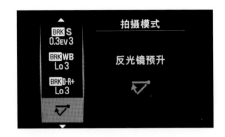

Tips 反光板預升

我們按下快門按鈕時,反光板彈起那一下會帶來不小的震動,在使用慢速快門時尤為明顯。反光板預升功能就是將這兩個動作分解開,第一次按下快門,只有反光板升起,第二次按下快門,快門葉片打開進行曝光。一般我們會使用快門線來釋放快門,以降低震動。同時第一次按快門後要等相機震動消失後再按第二次快門。

▶ 3.雲台與快裝板 ◀

我們把連接相機與腳架,用來控制相機朝各個方向轉動的部件叫做雲台。雲台分三維雲台與球形雲台,一般旅行攝影選擇球形雲台較多。

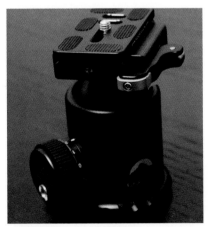

· 岡仁波齊 NB-2N球形雲台。

當我們使用普通鏡頭時,快裝板安裝在機身底部即可。如果使用的是70-200mm F2.8這類甚至更長更大的專業長焦鏡頭,則應該將快裝板安裝在鏡頭的腳架接環上。這樣安裝的支點接近整個相機系統的重心,不會發生頭重腳輕的問題。

通常我會同時攜帶一支微型三腳架。它可以給我的雙眼相機系統提供很好的支撐,在一些極端環境下還能讓單眼相機系統發揮更大的作用。

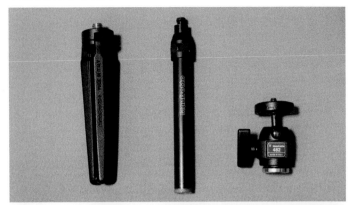

· 曼富圖微型三腳架

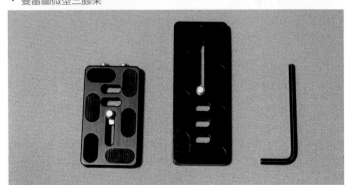

· 不同規格的快裝板與快裝板螺絲扳手。

· 長焦鏡頭需把快裝板安裝在鏡頭的腳架環上,以平衡重心。

▶ 4.閃光燈 ◀

旅行途中並不總是風和日麗，夜晚或光線不好的時候閃光燈就好像一個隨身的太陽，它能給照片帶來亮度。光線太強未必是件好事，有時需要用閃光燈讓陽光看起來不那麼強烈。這些，都是技術！

閃光燈會涉及閃光燈柔光罩、離機線、電池盒、色片、電池等多種配件。可能用得到的，就必須帶上。閃光燈使用的電池，建議大家選擇低自放電的種類。因為這種電池充滿電後哪怕放一年時間依然能保持80%的電量，它的放電曲線很平坦，出現一張亮一張暗的情況就會少一些，而且回電速度比較快。目前比較好的選擇是三洋的Eneloop、HAMA的PowerEx等。同樣，這種電池也適用於其他使用5號或7號電池的設備。充電器最好選擇快充，以便你一覺醒來電池已經充滿可以使用。

▶ 5.常見濾鏡 ◀

拍攝風光時，濾鏡經常是很有用的。我們一般需要帶上UV鏡、偏光鏡、中灰濾鏡、漸層濾鏡等，要根據自己鏡頭的口徑配備相對規格的濾鏡。如果使用方形濾鏡，要記得帶上安裝濾鏡的支架。

Tips 良好的工作習慣

一般電池都是一正一負的方向放入設備裡。用完之後，我習慣於把這些電池依然保持一正一負的方向放到電池盒裡。而沒用過的電池全是正極朝上放，因為從充電器裡拿下來的時候電池也都是一個方向的。所以，同一個方向的是有電的，一正一負放置的是需要充電的。

同樣的操作方式可以衍生到相機的鋰電池和記憶卡，正面朝外放的是沒用過的，沒電的或拍滿的卡都是背面朝外放。良好的工作習慣對有效管理與使用器材是一種必要幫助。

· 用過的電池一正一負放。

· 濾鏡可以用專用的濾鏡整理包裝好。

(1) UV鏡或保護鏡

UV鏡的作用是降低光線中的紫外線，提高遠景的清晰度。UV鏡的另一大作用是保護鏡頭。

(2) 偏光鏡

偏光可以消除非金屬物體表面的反光，壓暗天空，提高飽和度。我們在拍攝水面、玻璃後面的物體時常會用它來消除反光。在拍攝風景時，用它來消除天空中的偏振光。

77mm口徑的圓形偏光鏡

(3) 減光鏡

用減光鏡降低進入鏡頭的光線。在不改變光圈的前提下，快門速度可以降低。

在用小光圈拍攝時，會因為光線的衍射現象造成成像模糊的現象。也可以用減光鏡來改善這個問題。

減光鏡按照降低通光量的不同程度可以分為：1級、2級、3級EV，一般在濾鏡框上會相對地標注：ND2、ND4或ND8。

可降低3級曝光的減光鏡

(4) 漸層濾鏡

在拍攝帶有天空的風景照時，常常會碰到天空的亮度比地面高很多的情況。如果對著天空曝光，地面會很暗甚至全黑；如果對著地面曝光，天空容易完全過曝，白呼呼一片；如果採取折衷的曝光，天空和地面的層次都不能很好地表現。怎麼辦呢？我們可以使用漸層濾鏡。這是一種從深灰色慢慢漸層到透明的濾鏡，用來壓暗天空等明亮部分。

漸層濾鏡

▶ 6.存儲設備 ◀

存儲設備包括：記憶卡、OTG行動相簿、隨身硬碟等。

一張記憶卡一般是不夠的，而且也不保險。多準備幾張卡，以免容量不夠時手忙腳亂。高容量、高速度的記憶卡，能夠保證拍攝的流暢，所以在購買記憶卡時一定要看清楚讀寫速度。

不把資料存在一張卡裡和不把雞蛋放在同一個籃子裡的道理是一樣的。不過當拍攝量比較大時，就有必要帶上一個OTG行動相簿了，用它來備份記憶卡。OTG行動相簿與多張記憶卡並不矛盾，因為你永遠也不會知道一天你可能拍攝多少量，身邊的記憶卡是否夠用。

· 記憶卡與存放卡的專用包。

OTG行動相簿的選擇有三點非常重要，第一是可靠性，第二是速度，第三是電池的續航能力。存儲的資料如果出問題，那心血就付諸東流了。在一些高海拔或低溫地區，OTG行動相簿可能會無法開機。這點也要非常小心，到達這些地區一定要先檢查一下相對的設備。因為記憶卡的容量在不斷地上升，存儲速度變得越來越重要。如果你的OTG行動相簿只能複製兩三張卡就沒電了的話，那也會讓人抓狂，畢竟不是任何地方都能方便充電的。

· OTG行動相簿，用來把記憶卡裡的照片複製到硬碟裡。

· 配備多種連接埠，適應各種類型的記憶卡。

隨身硬碟則是用來防止OTG行動相簿和筆記型電腦空間都存滿時無處存儲資料的尷尬。如果隨身硬碟的容量夠大的話，可以用來給電腦和OTG行動相簿裡的資料做備份，以確保數據安全。在路途中，把電腦、OTG行動相簿和隨身硬碟分別放在三件不同的行李中，以免遺失或被偷時資料全軍覆沒。

· 隨身硬碟用來擴展存儲空間或多做一個備份。

▶ 7.筆記型電腦 ◀

筆記型電腦有足夠的空間存儲照片，方便整理每天拍攝的照片，檢查相機的狀態是否正常，寫拍攝日記和遊記等。筆記型電腦最好選擇重量輕、尺寸不要太大的便攜款式。硬碟容量最好大一些，電池使用時間長一些，這樣可以打發旅途中的無聊時間。

▶ 8.清潔工具 ◀

旅行當中相機容易沾上灰塵雨水。必要的時候需要清潔一下相機鏡頭。常用的工具是：吹球、鏡頭水、拭鏡布或拭鏡紙。

除了蘋果筆記型電腦之外，還有一個便宜的上網本，如果到一些治安不那麼好的地方，就帶上網本去，萬一丟了也不心疼。

清潔器材的順序如下。

① 用吹球或高壓氣罐吹去器材表面與鏡片上的浮塵。記得清潔記憶卡插槽、電池插槽，各連接埠蓋子也要打開清潔。

② 用軟毛刷刷去器材表面的灰塵，注意不要刷到鏡片。

③ 噴少許鏡頭水在拭鏡布或乾性拭鏡紙上，輕輕地擦拭鏡片。由鏡片中心向外以螺旋狀擦拭。擦完一遍等鏡頭水乾了之後看是否還需要再擦一遍。要注意的是鏡片上不能有沙礫或堅硬的灰塵，否則就如同在用砂紙打磨鏡片。

④ 換鏡頭次數多了，機身與鏡頭卡口連接處會積有黑色污垢。需要用乾淨的鏡頭紙擦拭乾淨。

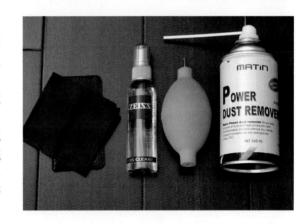

◦ 第 3 站 ◦

器材的攜帶與運輸

▶ 1.攝影包 ◀

不同場合、不同器材需要不同的攝影包來搭配。攝影包要選擇防護性比較好的。外層需具有一

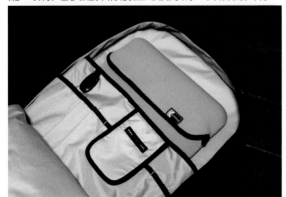

一些攝影包中有放筆記型電腦專用夾層

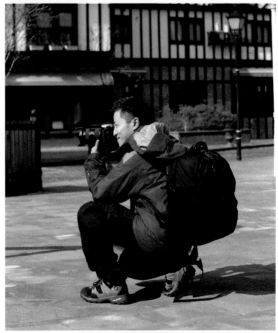

Lowepro Compu Trekker AW雙肩攝影包

定的防水功能，最好附有專用的防水罩。內襯要有足夠的厚度，以便在顛簸的路上保護器材。同時要考慮裝滿器材後，會不會發生擠壓或碰撞的問題。能放筆記本電腦的攝影包，也要考慮電腦會不會被器材壓到或被掛在包外的腳架撞到。在一些治安不太好的地方，我會用防水罩將整個攝影包裹起來。

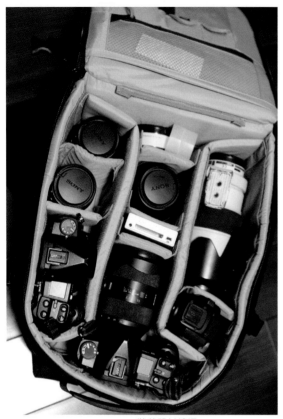

LoweproPro Runner X350 AW裝載器材情況。

使用Mountain Smith II腰包工作圖。

背負舒適性對於一次旅行攝影來說是非常重要的，不合適的攝影包會讓路途變得更加艱難。如果器材比較多就不要考慮單肩攝影包。雙肩攝影包也要選擇做工好，背負系統可調節的。

如果行程中包含了徒步或更多的野外地形，則應該選擇背負更為專業的攝影包，如Lowepro Rover AW系列，它的上層可以用來放衣物，下層放器材。

此外，配件包與鏡頭筒也是非常有效地攜帶裝置。備用鏡頭裝在鏡頭筒裡，用專用腰帶把鏡頭筒綁在身上，再配合攝影腰包，裝一些配件，這樣在市區閒逛也比較方便。

自己做了一個放攝影器材的內膽包放在腰包裡，內膽包可根據自己需要的尺寸訂做，可以很方便的把任何一個包改裝成攝影包。

THINK TANK鏡頭筒，可以裝下帶遮光罩的70-200mm F2.8級別的鏡頭，這是Lowepro的3號鏡頭筒所做不到的。

可以配合Lowepro或THINK TANK攝影腰帶使用，也可以很方便地掛到攝影腰包上使用。

▶ 2.旅途中攝影器材的攜帶與安全 ◀

我們在旅行途中首先要保證的是器材的安全，其次是攜帶的方便性與舒適性。一般我會選用合適尺寸的攝影包來裝載大部分攝影器材。這些器材一旦裝入攝影包就基本不會在路途中取出來使用。另外留一台相機和少量鏡頭放在腰包裡，以便路上也能隨手拍些照片。

記住攝影器材絕對不要托運，否則你再見到它們的概率就非常低了。坐長途汽車，我習慣把攝影包帶入車廂，當遇到特別顛簸的時候，就把攝影包放在腿上抱著，以免器材被震壞。坐船時，最好是把包放得低於船舷，坐快艇時不要把包放在船尾甲板上。帶三腳架還真是個麻煩事情。我的方式是用專用的腳架袋裝好，放到托運行李裡托運。

・ 三腳架裝在專用腳架包裡，方便攜帶。

▶ 3.海關與安檢 ◀

現在相機和鏡頭很容易超過海關規定的5000元價值，所以，我們在出國之前就應該先到海關申報一下。填一份申報單，把器材名稱、型號、數量、價值金額列舉清楚。這份申報單需要一直保存好，直到回國入境之後。因為有時在其他國家的海關會遇到什麼樣的「禮遇」還真難說，有申報單在手就比較好解釋了。

機場安檢的X光機不會損壞數位相機和鏡頭。如果你同時帶了底片，為了避免X光機的影響，可以用一個防X光的鉛袋把這些底片密封起來。最好自己隨身攜帶，接受手檢。有的國家檢查會比較嚴格，我建議提前到機場，以防萬一！

・ 中國海關申報單

4.拍攝時的器材攜帶方式

我習慣於將相機一直掛在肩上，備用的鏡頭、閃光燈、電池、記憶卡等配件放在攝影腰包裡。若只是在城市做一般旅行，鏡頭最長只需要70-200mm F2.8這類長焦鏡頭，可用一個掛在腰上的鏡頭筒單獨裝。

· 快槍手操作非常迅速，但單點連接相機的方式有點令人擔憂。

· 色彩鮮艷花紋漂亮的個性背帶，很適合去海島旅行時使用。

◦ 第 4 站 ◦

旅行裝備的準備

▶ 1.旅行服裝 ◀

在旅行中，服裝是一個不容忽視的方面。因為我們有可能要面對各種各樣的自然環境，時而刮風時而下雨或下雪，冷的時候很冷，熱的時候又熱到不行。為了最大限度地保護自己，在服裝上也應做好充足的準備。

我最喜愛的便是具有防水防風保暖速乾功能的戶外功能性服裝。它們穿著舒適，行動自由，能在旅途中給我最大限度地保護，不懼怕大多數天氣狀況，在惡劣的環境天氣下能讓我保持正常拍攝。

對於過於寒冷的地方，最好穿具有防水功能的羽絨衣，記住，不防水的羽絨衣等於沒穿，想想在雪中拍幾個小時而衣服被浸濕透是啥感受吧！不過，衝鋒衣也好，羽絨衣也罷，都應該有同樣防水能力的連體帽子，道理同上。

同時對頭部也要有足夠的保護，冬天用防風保暖的帽子，如具有鋪絨內襯的毛線帽或絨帽。夏天用快乾透氣防曬的帽子，以棒球帽或漁夫帽為主。漁夫帽在拍照時不會被相機頂翻，所以比棒球帽更加方便。

用來抵禦東南亞馬路上的汽車廢氣。

多功能戶外圍巾可以給我們提供多種保護，圍在脖子上可以防風，風沙大時可以遮住口鼻防止沙塵進入。流感盛行時，可以當口罩遮擋一下，另外還可以當做頭巾。

嚴寒時，圍脖可以擋住大部分臉，保持熱量不迅速流失。

　　寒冷季節，手套也是一個重要裝備，尤其是對我們需要操作相機的人來說。一雙保暖但不影響手指運動的手套是最佳的選擇。大部分情況下，一雙薄型的鋪絨手套就足夠了。如果是零下幾十度特別寒冷的地方，可以在鋪絨手套外面再套一副厚的防水手套，拍攝時把厚手套脫了，拍完立刻套上。

　　在野外，高筒的登山鞋會保護你腳踝的安全，不懼怕崎嶇的道路。它同時必須具有全天候的防水性能，從頭到腳都防水才是有效的防水裝備方式。如果只是在城市旅行，一雙合腳的中低筒防水鞋就可以了。而在夏季，一雙舒適又好走的涼鞋會更為舒服。

有時旅行中的一些特殊安排會要求你帶上更多的服裝，比如我乘坐過的大型遊輪會舉辦正式的船長晚宴，要求乘客穿正裝出席。所以我只能在本已沈重不堪的行李裡又裝進了一套西裝襯衫、領帶和一雙皮鞋。

　　另外在服裝的顏色上也要有所考慮。去雪地雪山最好穿顏色比較鮮艷的服裝，以便萬一碰到意外，別人可以比較容易地找到你。我的一件衝鋒衣除了顏色鮮艷外，還具備Recco求生系統，會對搜救人員發出的搜救信號做出反應，增加獲救的概率。如果去拍攝野生動物，衣服則需要接近大自然的顏色，比如黑色、深咖啡、深藏青、土黃、墨綠等，為的是不易被動物發現。對了，如果去西班牙拍鬥牛節，那最好不要穿紅色的，除非你想成為憤怒公牛的受氣包。春天去野外，穿黃色也不是明智之選，蜜蜂之類的昆蟲會把你當做一朵嬌艷欲滴的大雛菊。

▶ 2.旅行常用工具 ◀

除了旅行服裝，我們還可能用到一些工具，它們某些時候會幫上大忙。

攻略書：旅行目的地指南、酒店交通攻略等訊息，這類攻略書幾乎是背包客必備的工具。比較有名的有《孤獨星球》（Lonely Planet）、《走遍全球》、《國家地理》系列等。當然我也碰到過完全是走到哪算哪的旅行者，在斯里蘭卡火車上，對面的威爾士人揉著手裡幾張皺巴巴的地圖說：「瞧，這就是我的Lonely Planet！」

墨鏡：需帶偏振和UV功能，抵抗強烈的光線，消除反光，在自駕、高原、沙漠、極地等環境尤其需要。如果要做登山或徒步行動的話，將墨鏡掛在眼鏡繩上會更方便。

指南針：辨別方向用。我更喜歡具有羅盤、高度計、氣壓計、溫度計等的多功能戶外手錶。

智慧型手機：在手機裡安裝一些旅行中可能用得到的軟體，比如詞典、匯率換算、單位換算、GPS軟體、即時天氣軟體等。一台可以隨時上網的智慧型手機常常會在緊要關頭幫我們大忙。

GPS：如果在陌生環境自駕，一台車裝GPS會非常有用，它可以讓我們少走冤枉路，快捷有效地到達目的地。如果是徒步，一個手持式GPS會更加適合。而如果只是在城市漫步的話，在智能手機裡安裝一個GPS軟體基本就能應付了。

MP3/遊戲機：打發路途中的閒暇時光，一副降噪耳機或入耳式耳塞是對付飛機轟鳴聲的得力武器。我有時會帶一個具有錄音功能的多功能播放器，既可以當MP3聽音樂，又可以錄下一些拍攝現場的音效，為今後整理資料做準備。

水壺：一些地區的水質不佳，當地生產的瓶裝水也不見得保險，還是自己把瓶裝水燒開灌在水壺裡來得安全。一些發達國家在公共場所提供免費的過濾水，用水壺裝好帶走喝可以節約不少的費用。

電子書：出門帶攻略書已經夠累了，要是還想再帶一兩本與目的地相關的書或消遣小說就更是個負擔了。電子書存儲容量大，可以把笨重的書都存儲起來，輕巧方便。電子書不傷眼睛，看的時間長也不累。我們甚至可以把自己收集的旅行攻略、旅行計劃、電子機票、酒店預定單等一切訊息都存在電子書裡，不僅方便，而且大大節省了列印紙張的開支。我用的這一款還具有3G和WiFi無線上網功能，在全球任何一個地方，只要有3G信號就可以免費上網。

手電筒或頭燈：走夜路或早起看日出時用得到。個人更加喜歡頭燈，它可以把雙手空出來。

多功能工具鉗或瑞士軍刀：一般在城市旅行基本上用不到，但如果去藏區、高山、野外之類的地區是非常有必要的。記得放到托運行李裡去哦！機場安檢人員是不會讓你把它隨身帶入機艙的。

對講機：團隊出行時非常方便，在一些山區或荒漠，手機不一定有信號。有對講機互相聯繫就方便多了。出境游不要帶太專業的設備，一些國家限制專業設備入境。

◦ 第 5 站 ◦
拍攝的前期準備

▶ 1.對目的地的瞭解 ◀

在出發之前，我們需要對目的地有一定的瞭解，才能做到胸有成竹。我們瀏覽一些相關雜誌書籍的介紹，網路上的有關攻略以及當地旅遊局的官方介紹等訊息。此外，最好能夠透過文學作品、電影、音樂等各種藝術形式對目的地有更全面的瞭解。學習一些簡單的當地問候語，以便拉近與對方的距離。

另外，可以找一些當地攝影師或外地攝影師在那裡拍攝的照片來看看，哪些地方有特色，什麼角度比較好，什麼時間的光線最佳等等。透過這些訊息來合理安排自己的行程，包括一天內的時間安排與拍攝地點的順序。

· 利用各種旅行書籍、雜誌、地圖、明信片、照片來獲取旅行及拍攝訊息。

▶ 2.網路與軟體的利用 ◀

現在是網路時代，我們可以透過網路獲取很多目的地訊息。另外，要向大家隆重介紹的是Google Earth這款軟體。它除了可以用來查地圖交通之外，還可以知道與目的地有關的大量訊息，比如天氣情況、具體到某一天的日出日落時間、某個時刻下某處的日照與陰影情況、地勢環境、別人拍攝的照片、交通住宿情況等，甚至可以直接在上面訂酒店。

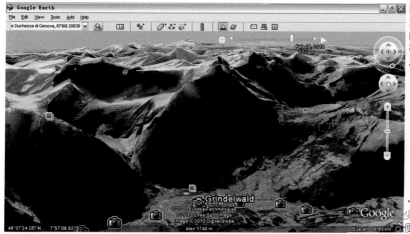

西班牙科爾多瓦的攝影師 Paco Bellido 就是利用Google Earth來確定本次拍攝的最佳地理位置，再用手裡的GPS準確定位最佳拍攝地點，拍下了令人嘆為觀止的超級月亮。

· 這是我利用Google Earth查到的瑞士少女峰冬季中午前後的日照情況，以便瞭解是否有大量山體處在陰影下。

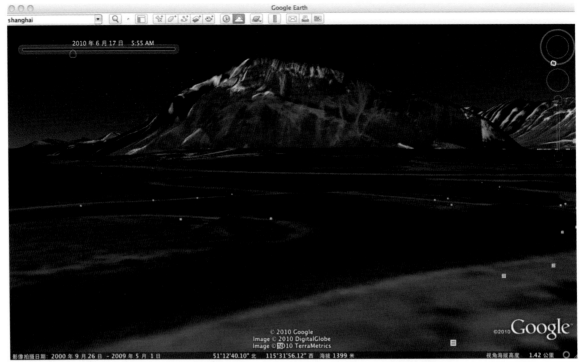

· 這是我查到的加拿大班夫國家公園內某處的日出情況。2010年6月，太陽在不到6點就會照射到這座山上。所以我要在5點半左右到達拍攝地，提前做好準備。

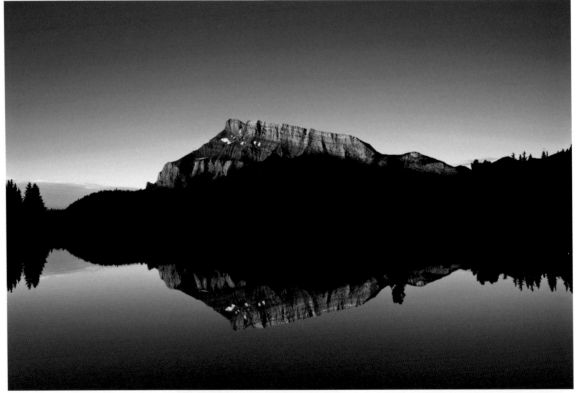

5點15分，我已經提前在Cascade Pond旁支好腳架相機，耐心等待陽光照射到對面的山頭上。到5點52分，金色的陽光果然如約將山頭勾上一道金邊。金黃色區域逐漸向下擴大，我也不斷地拍攝，這幅作品拍攝於6點22分。

SONY A900、16-35mm F2.8ZA、F16、1/10s、-1.7EV、ISO100、0.9漸變灰、快門線、三腳架，加拿大 班夫國家公園

▶ 3.拍攝計劃與器材配置 ◀

有了上面的準備工作就可以考慮拍攝計劃以及帶哪些器材的問題了。例如，我在去斯里蘭卡之前查閱了大量資料，計劃去拍攝那裡獨特的高蹺釣魚。然後，透過Google Earth軟體查到能夠拍到高蹺釣魚的村莊，查看海岸線的情況，並透過其他人的作品估算用來釣魚的高蹺大致離岸邊有多遠，需要哪種焦距的鏡頭才能拍到特寫等，最後決定帶上笨重的300mm F2.8鏡頭與1.4×增距鏡。

當我裝上300mm F2.8和1.4×增距鏡後，心想我出發前的判斷基本沒錯。漲潮後，高蹺會離開岸邊20-30m，鏡頭焦距不夠長的話是沒辦法拍到如此大的影像的。而主體過小的話，畫面的衝擊感就弱了。

SONY A900、300mm F2.8G、1.4×增距鏡、F4.5、1/1000s、ISO200、三腳架，斯里蘭卡 高爾

◦ 第6站 ◦

行程安排與旅行器材的準備

▶ 1.行程安排 ◀

(1)選擇拍攝地點

出去旅行的時候，很多時候強烈的體驗感才能拍出好的照片。在美好的地方，總是能有美好的記憶。拍攝地點的選擇，並不以風景優美為唯一的衡量標準。有人的照片永遠都是具有唯一性和生命力的，這能讓你的照片與眾不同。在出發前就查閱好相關資料，不僅能幫助你更深入地瞭解當地文化，也能為到底應該帶些什麼器材做判斷。

在旅行前應該先查閱該地點的最佳旅行時間，最好避開國內的黃金周。但是如果遇上有些民俗的節慶就不同了。比如，二月份並不是歐洲最好的旅行季節，但卻有熱鬧非凡的威尼斯狂歡節，如果能拍到一個盛大的面具盛會，那多出一點住宿費也值得了。

(2)旅行線路安排

旅行線路要合理，這是安排時的總原則。我喜歡深度旅行。即使條件不允許，也只在一個國家的一個省裡旅行，如果在一個有意思的地方能待上一兩周就更好。對於攝影者來說，充分的時間可以保證你拍攝到想拍的每一個場景。而不是到了上海，只能拍到東方明珠。我通常選擇自助旅遊，而不是跟旅遊團。你可以完全為自己量身定製一個攝影之旅，其他不感興趣的東西一律放棄。

▶ 2.簽證 ◀

簽證有時並沒有我們想像的那麼困難。出發最簡單的是東南亞國家，大多只要提交簡單的材料就能獲得簽證，通過率很高。

只要把該準備的材料都準備齊全了，要拿到歐美國家的旅行簽證也並非太困難的事情。一般這類先進國家要求你遞交詳細的旅行計劃、往返機票預定單、單位的工作證明及准假證明、足夠的存款證明、足以支付旅行的資金保證，另外，如果還有別的資金方面的證明也可以一起繳交，以增加簽出的概率。就我自己的經驗，歐洲國家裡義大利相對比較容易透過，德國工作嚴謹照規定辦事，看心情給簽證的事情比較少見。歐洲有25個申根成員國，只要辦了其中任何一個國家的簽證都可以任意進出其

他申根國，非常方便。而且如果你有過美國簽證對申請申根簽證絕對加分。

▶ 3.制定旅行預算 ◀

從自由行的角度來說，交通和旅館是費用中的大頭。其實從制定行程開始，就決定了你是否可以獲得一個性價比高的旅行。不同的行程安排，不僅可以省下交通工具上的費用，而且可把時間都花在當地的精華之處。對於需要請假旅行的白領來說，時間便是金錢這句話，是再有道理不過的了。

機票是整個旅行成本的決定性因素，特價機票不會突然落到你的頭上，省錢的關鍵在於獲得大量的訊息。因此，有了出發計劃後的一段時間內，需要經常關注各大航空公司網站，以及機票代理那裡的訊息，貨比三家總是沒錯。如果想讓特價機票自己找上門，最好的方式是去它們的網站註冊會員，便會有不定時的優惠發到你的email中。太便宜的價格立刻就讓你一衝動上了路。

當機票這個整個旅行成本的決定性因素確定下來後，就可以制定預算了。首先是交通，包括點對點的交通工具和市內交通；其次是住宿和吃飯，最後是門票和玩樂項目、計劃內的購物，還要記得留出充足的機動開銷。

特別提醒，如果器材較多，也可以考慮在當地租車。東南亞很多國家帶司機的租車費用也不會太高。在歐洲和美國，則可以選擇自駕。雖然租車費用通常比坐火車貴一點，但是對旅館的位置就沒這麼講究了，在住宿方面可以節省一些，同時遊覽拍攝時有更大的自由度，尤其是需要早出晚歸時，自駕就更有優勢了。在北美地區不自駕幾乎就沒有辦法暢快地玩。

▶ 4.旅行攻略 ◀

現在網路非常發達，旅行所需的相關訊息大多都能在網路上檢索到。用好一些工具將會極大地幫助自己的出發與拍攝。

(1)**氣候、交通條件**: 首先，瞭解當地的氣候、交通情況。需要帶多少衣服，是否會有低溫或酷熱影響到器材的正常使用。(2)**當地民族習慣**: 各地風俗習慣都不太一樣，某些民族或宗教有特殊禁忌，在出發之前有所瞭解可避免鬧出麻煩。如印度、斯里蘭卡人搖頭表示是，不瞭解就要出誤會了。(3)**飲食注意事項**: 某些地方或民族不吃某些禽畜，不可犯忌。而某些國家的水質不是很好，最好考慮全部喝正規商店賣的瓶裝礦泉水。(4)**網友評價**: 一些網友的感受評論較為真實，利用一些旅行論壇、訂房網站的網友評論、留言能對當地的情況有進一步的瞭解。我們常常能從中找到一些十分有幫助的訊息以及學到與當地人打交道的技巧。

Tips **申請美國B2旅行簽證所需材料清單**（僅供參考，不作為正式簽證指導）

B2簽證適用於觀光旅行，如觀光，探訪親友以及就醫。訪美期間不得工作。

證明文件：面試官員有時會要求你提供證明材料。這包括，但不限於：一份詳細的行程，包括你在美期間的聯繫方式、銀行存摺、戶口簿、之前出國旅遊的照片、房產證、工作和收入證明。

面談時你應該帶好所有的老護照，特別是那些貼有美國簽證的。

提供這些材料並不能保證你獲得簽證，但他們對於你個人情況的陳述會有所幫助。

我第一次申請美國簽證，對簽證官說我要去美國《國家地理》總部訪問，因為我贏得了他們辦的比賽的一等獎，然後把雜誌給他看。他居然找了個中國同事一起來研究這本雜誌是不是我自己印的。當我讓他看了我的行程、工作證明、去過別的國家的照片後，他開始相信我是一個滿世界跑的人。簽證官隨口問道：「你太太為什麼不一起去？」我回答：「她沒有假，她在新華社工作。」簽證官顯然聽說過這個著名的新聞機構，抬起頭問：「新華社？OK，恭喜你，你通過了。」看來不光自己的材料要夠硬，連太太的工作單位都有幫助啊！

Tips **常用的機票預定網站**

廉價航空 http://www.airasia.com
漢莎航空 http://www.lufthansa.com/cn
阿聯酋航空 http://www.emirates.com/cn

常用的租車網站

http://www.hertz.com
http://www.avis.com
http://www.sixt.com
http://www.dollar.com
http://www.thrifty.com
http://www.alamo.com
http://www.autoeurope.com

常逛的旅行論壇

窮游 http://www.gogo2eu.com
背包客棧 http://www.bbkz.com
籬笆論壇旅遊天地板塊
http://www.liba.com
磨坊 http://www.doyouhike.net

旅行安全

我第一次出國，到了機場換登機證時才知道自己的登山包是不能帶入機艙的。於是辦了托運，結果背包夾層裡的一些美金和人民幣忘記拿出來了，結果全部「消失」。從此我學會了托運行李裡不放任何值錢的東西和現金。錢、信用卡、護照要貼身放，並且最好多分幾個地方放。

▶ 1.在交通工具上 ◀

乘坐交通工具時，突然身邊擠滿了人，這時你要小心了。竊賊大多選擇在地鐵、公車上下車時下手，所以這時候一定要小心。

▶ 2.人多之處需謹慎 ◀

小偷也發現相機是個值錢貨，並且技術熟練到能夠輕而易舉地拆卸任何品牌的相機鏡頭，為了避免失竊，在人多的地方盡量只帶一台相機，相機要一直掛在胸前，而不是肩膀上，並且相機和鏡頭要一直在視線範圍內。同時背包也要輕裝，不要給小偷可乘之機。

· 同時使用兩台或三台以上相機時千萬要小心肩上那台相機和鏡頭的安全

▶ 3.大意失荊州 ◀

有的時候是自己大意導致財物的損失。有一次，一位朋友和我一起去瑞士旅行，他在火車上睡著了，到站之後匆忙下車，結果攝影包忘記在火車上了。好在火車還沒開走，他便折回去拿攝影包。就在要下車那一刻，火車開了。他只好坐到下一站再買票回來和我們會合。

▶ 4.明搶難躲 ◀

有些地方可怕的不是小偷，而是強盜！大街上還是很安全的，只要不去沒人的地方是不要緊的，一些容易出現意外的地區也要避開。有時候謹慎是必要的。

▶ 5.對付假警察 ◀

在一些國家常常會有假冒的警察，專門針對遊客行騙。他們會要求檢查你的護照，一旦護照到他

們手裡你就拿不回來了。他們會編造各種理由，說要你去警察局。等把你帶到僻靜的地方就開始搶劫。對付這種人的辦法是不要輕信任何人，絕對不要把護照拿出來。可以在國內就把護照和簽證影印好，萬一碰到就給他看影印本。

· 包包的拉鏈可以用這種帶螺旋鎖的快掛來簡單地鎖一下，在不喪失機動性的情況下給器材多一份安全保障。

▶ 6.自駕安全 ◀

如果在法國南部等地自駕，當你離開汽車時千萬不要在後車廂裡放任何值錢的東西。否則你多半會看到車窗被砸，後備箱被撬，值錢物品被洗劫一空。尋求警察的幫助多半是徒勞，能追回的概率基本為0。

在高原自駕也需萬分小心，因為在高原上一切設備都有可能發生各種奇怪的故障，汽車也不例外。高原自駕要做好充足的物資和救援準備，最好不要獨行，以便能夠互相照應。

▶ 7.避開大型野生動物 ◀

遇到少見的動物總是讓人興奮雀躍，不過要是遇到的是大型食肉動物就麻煩了。在阿拉斯加攀爬雪山時，一轉彎，一頭黑熊就蹲在三五十公尺外的小坡上——我們必經之路的旁邊。我們與它近在咫尺，荒山野嶺，無他人可助；山路之上，後退也無處可退。不過我們保持了鎮定，不尖叫，不跺腳，慢慢退後幾步。它看了我們幾眼，往下而去。我們直到看到它遠去的身影，才放心前行。要是它向前撲來，我們也只能束手就擒。

· 下山後立刻到商店買了熊鈴鐺掛在包包上，一路走一路響，熊聽到聲音後就不會靠近了。

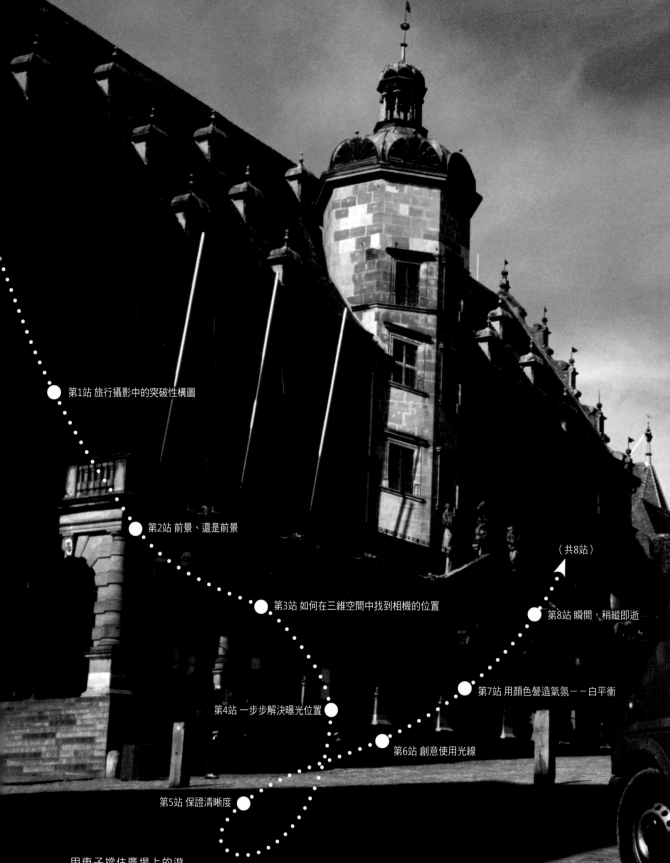

第1站 旅行攝影中的突破性構圖

第2站 前景、還是前景

（共8站）

第3站 如何在三維空間中找到相機的位置

第8站 瞬間，稍縱即逝

第7站 用顏色營造氣氛－－白平衡

第4站 一步步解決曝光位置

第6站 創意使用光線

第5站 保證清晰度

用車子擋住廣場上的遊
客，畫面顯得比較簡潔。
同時車身上的畫也給童話
小鎮增添了浪漫色彩。

Chapter 2
行前必修課

行攝天下是許多人的夢想。不過,在踏上
旅途之前,我們得掌握一些基本功。否則
去倒是去了,拍出來的照片卻一塌糊塗。
對於旅行攝影愛好者來說,最大的悲哀莫
過於此。

徠卡 M6、蔡司·伊康 21mm F2.8、F11、1/200s、FUJI RDP III,德國 羅騰堡

◦ 第 1 站 ◦

旅行攝影中的突破性構圖

▶ 1.避開遊客 ◀

熱門的旅行目的地總是有很多遊客，他們出現在畫面裡總是顯得亂哄哄的。怎麼辦？教你三招構圖技巧，讓這些人消失。

湊近主體拍攝，利用廣角鏡頭近大遠小的透視作用，讓遠處的人變得比較小，從而不那麼顯眼。

CANON EOS 1Ds MARK Ⅱ、EF24mm F2.8、F5、1/2000s、ISO125、日光白平衡，美國 舊金山

(1)利用前景遮擋

我們可以嘗試找一些前景來擋住別的遊客。比如，路邊低矮的灌木、垂下的柳枝、漂亮的欄桿、有地域特徵的精緻小物等。

(2)靠近主體

「如果你拍得不夠好，是因為靠得不夠近。」羅伯特·卡帕的這句名言真的是很有用的。當我們靠近主體拍攝時，不管是用廣角還是長焦鏡頭，畫面都會被主體填滿。還會有空間留給路人甲乙丙丁嗎？我想應該也不多了吧。即便有，也因為近大遠小的透視作用而不那麼顯眼了。

(3)低角度仰拍

如果靠近拍攝還是覺得閒雜人等太多，此時使出第二招絕技必定有更好的殺傷力─低角度仰拍。從略低一點的角度向上拍，無關的人就從你的鏡頭裡跑出去了。一般用天空或標誌性建築做背景，畫面會顯得比較簡潔乾淨並且富有地域特徵。不過，靠得太近、角度太低會讓對方嚴重變形，切記！

康堤是個非常嘈雜擁擠的城市，大街上人來人往，要拍到構圖簡潔、主體突出的照片還真不容易。我選擇蹲下來低角度向上拍兩個路邊的小販，以天空作為背景，畫面簡潔多了。

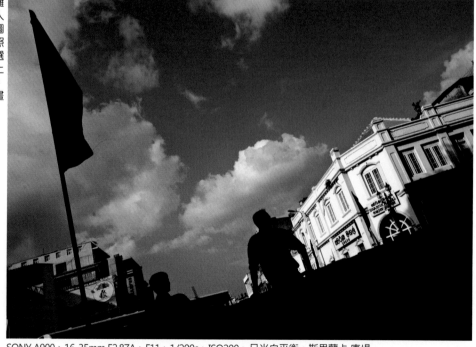

SONY A900、16-35mm F2.8ZA、F11、1/200s、ISO200、日光白平衡，斯里蘭卡 康堤

秘訣就是把主體放在正中間，撐滿、再撐滿，不要讓不相干的東西跑進畫面即可。

CANON EOS1、28-70mm F2.8L、F4、1/125s、FUJI RDPIII、自動白平衡，尼泊爾 加德滿都

▶ 2.中央構圖 ◀

中央構圖法是最簡單的構圖方式了。任何人在拍第一張照片的時候都會自然地把主體放在畫面正中間。這種構圖方式要求主體在畫面裡佔的面積要大，要明顯，周圍不要有雜亂的東西干擾視線。

▶ 3.黃金分割 ◀

什麼樣的構圖才顯得別緻而不呆板？其實古人早就幫我們安排好了，秘訣就是黃金分割率。

黃金分割具有嚴格的比例性、藝術性與和諧性，藏著豐富的美學價值。1:0.618這個數值的作用在攝影、繪畫、雕塑、音樂、建築等藝術領域有著不可忽視的作用。我們常見的黃金分割有黃金分割線與黃金分割點。

我們先來看看該怎麼運用黃金分割線與黃金分割點。當我們按照黃金分割率把一幅照片的四條邊做一個劃分，能夠得到兩橫兩縱四條線，我們稱之為黃金分割線，四個交叉點稱之為黃金分割點。畫面的邊被這些線條分成了接近於三等分的比例，所以有時我們也稱之為「三分法」。這些線條將畫面分為了九個格子，有時也稱其為「九宮格」構圖。

風景攝影中非常講究地平線的位置。為了避免畫面的乏味與主次不清，一般會避免把地平線放在畫面正中間。地平線位於偏下方1/3處，適合展現天空；地平線位於偏上方1/3處，著重表現地面的景色。

秘笈放送
注意地平線的擺位。

地平線靠下方1/3處，展現暴雨欲來之前的天空氣勢。

CANON EOS 1Ds MARK II、EF24-70mm F2.8L、F3.5、1/3200s、ISO320、-0.3EV、日光白平衡，德國慕尼黑

· 黃金分割線與黃金分割點

拍攝人像照片時，人物的位置也可以安排在豎直方向的黃金分割線上。通常我們會把人物的視線前留下2/3的面積，讓視覺有延伸的感覺。

SONY A900、85mm F1.4ZA、F2.5、1/2000s、ISO200、4800K白平衡，上海軍工路

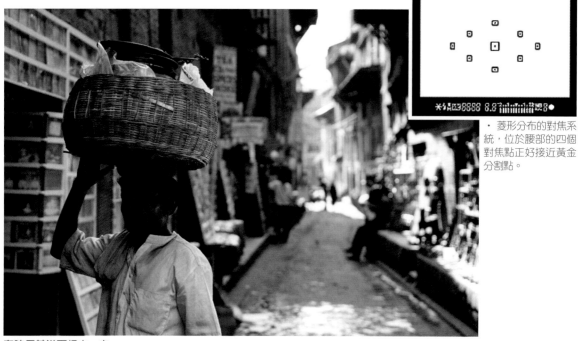

有時反其道而行之，亦可增加畫面想像空間。
CANON EOS 1、28-70mm F2.8L、F2.8、1/500s、FUJI RDP III，尼泊爾 加德滿都

· 菱形分布的對焦系統，位於腰部的四個對焦點正好接近黃金分割點。

Tips 自動對焦點與黃金分割

　　大部分單眼數位相機都有9個或11個甚至更多的自動對焦點。這些對焦點的分布大多暗合黃金分割的位置。利用這些對焦點可以一邊對焦一邊完成構圖，使效率大大提高。當然有部分相機為了節省成本，對焦點的分布比較靠近畫面中間，還是需要先對焦再重新構圖的。

· 黃金分割法的基本目的就是避免對稱式構圖的單調。桌上的水壺是平衡畫面作用的關鍵。

秘笈放送
注意人臉的位置與朝向。

這張照片的右側是一個門，顏色很深。如果將孩子居中構圖，右邊黑漆漆的很不好看，而且也拍不全左邊的藍色水壺。目前這樣的構圖，孩子的眼睛正好處在黃金分割點上，該有的元素不多不少剛剛好。

CANON EOS 1、EF28-70mm F2.8L、F3.5、1/60s、FUJI RDP III，尼泊爾 加德滿都

Tips 半按快門重新構圖

如果你習慣用中央對焦點來進行自動對焦，那需要學習一下半按快門重新構圖的技巧。用中央對焦點對主體對焦，對準之後會聽到相機發出嘀嘀的對焦鎖定聲。快門按鈕向下按到一半時會有明顯的阻力感，不要鬆手保持這種阻力感，移動相機重新構圖，把你要拍的主體放到黃金分割位上去。注意重新構圖的時候不要前後移動相機而是應該平移，否則對焦的距離就改變了，畫面也會不清楚。

秘笈放送
注意畫面平衡。

這是一張比較講究構成的畫面。人物和桌子邊緣分別在縱向與橫向的黃金分割線上，人臉和鍋子在兩個黃金分割點上，單純是這樣的構圖畫面還是會有右邊太重的失衡感，加上畫面邊緣的推車框架就顯得平衡多了。

NIKON F100、17-35mm F2.8、F5.6、1/200s、FUJI RDP III，尼泊爾 博卡拉

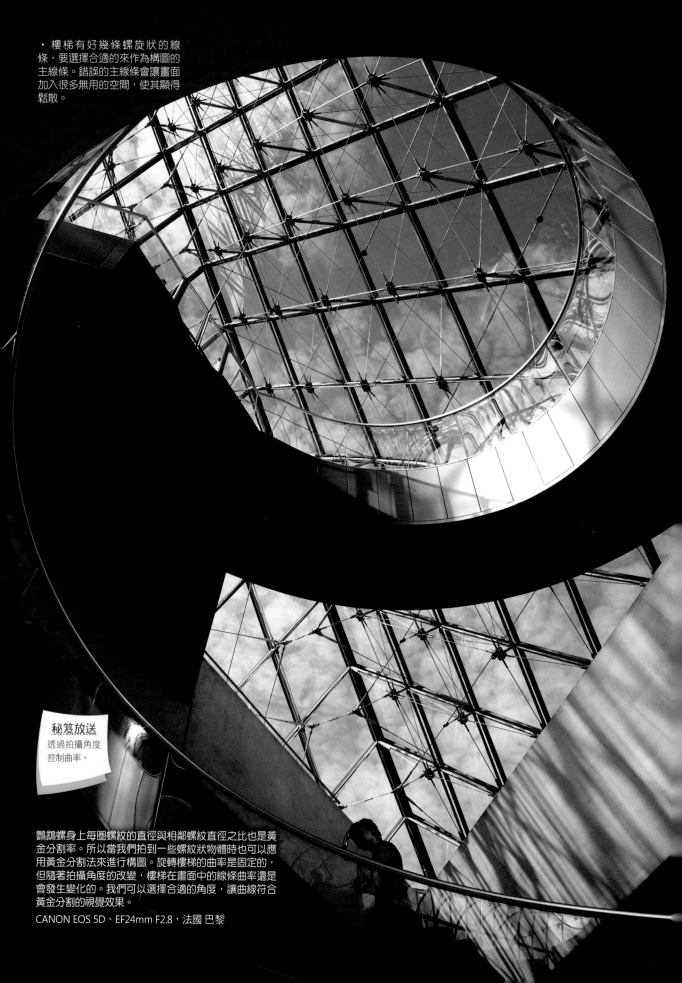

・樓梯有好幾條螺旋狀的線條,要選擇合適的來作為構圖的主線條。錯誤的主線條會讓畫面加入很多無用的空間,使其顯得鬆散。

秘笈放送
透過拍攝角度控制曲率。

鸚鵡螺身上每圈螺紋的直徑與相鄰螺紋直徑之比也是黃金分割率。所以當我們拍到一些螺紋狀物體時也可以應用黃金分割法來進行構圖。旋轉樓梯的曲率是固定的,但隨著拍攝角度的改變,樓梯在畫面中的線條曲率還是會發生變化的。我們可以選擇合適的角度,讓曲線符合黃金分割的視覺效果。
CANON EOS 5D、EF24mm F2.8,法國 巴黎

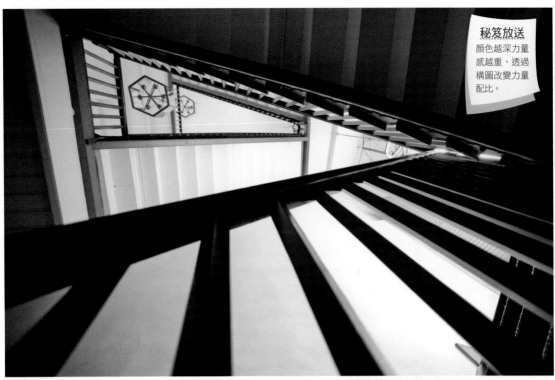

我們來看這張三角形的旋轉樓梯。一般旋轉樓梯都是從上往下拍比較漂亮,但這個比較特殊,從上往下看很普通,不過換到樓底抬頭一看還頗有韻味。三角形與螺旋形比較類似,不過它對線條的控制要求更高。拍這張照片的時候,我的第一反應是將畫面右邊的三角形頂點放在畫面直向的中心點。但是,這樣上半部的樓梯底部顏色太深,會顯得頭重腳輕。於是我稍微旋轉一下畫面,讓頂點向上走,深色面積減少,它與下方及左邊的空間區域力量配比就顯得平衡多了。

SONY A900、16-35mm F2.8ZA、F3.5、1/25s、ISO 320、5000K白平衡,斯里蘭卡 高爾

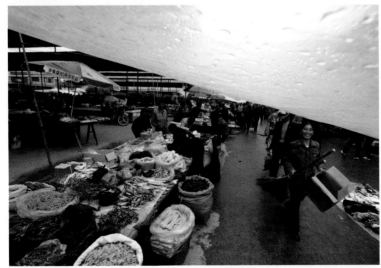

SONY A100、11-18mm F4.5-5.6、F8、1/125s、ISO400、日光白平衡,江西 贛州
這張攝於江西的照片是我替一本美食雜誌拍攝板鴨專題中的一張。壞天氣總是不斷地給我們的拍攝製造麻煩。為了避免蒼白的天空,我在這個農貿市場找到一塊巨大的塑料雨棚,把相機貼著雨棚向下拍,既能拍到市場的面貌,又能用雨棚遮擋掉天空。同時走過來的這個人與雨棚的邊緣共同構成了2條主線,將空間劃分為符合黃金分割的3個部分。主線與標準的黃金分割法相比有一些角度上的偏差,不過這並不要緊,只要3塊面積接近黃金分割率就能得到和諧的畫面。

· 黃金分割除了常見的點與線之外,還有面積上的黃金比例。

　　在畫面中畫一條對角線,再從一個頂角引一條垂線。這樣就把矩形分成了三個不同的部分。現在,在理論上已經完成了黃金分割,下一步就可以將你所要拍攝的景物大致按照這三個區域去安排,也可以將示意圖翻轉180°或旋轉90°來進行對照。

黃金分割技術小結
①地平線不要居中擺位
②人臉前留2/3的空間
③注意畫面的平衡感與力量配比。

· 完全天平式的對稱構圖。

CANON EOS 1Ds MARK Ⅱ、EF70-200mm F2.8L、
F6.3、1/800s、+0.3EV，希臘 聖托里尼

▶ 4.對稱 ◀

不管是繪畫還是攝影，都非常講究畫面的平衡。最簡單的平衡關係就是對稱。這種畫面具有很強的圖案感與形式感，在建築攝影、風光小品攝影中常常運用到。

▶ 5.均衡 ◀

均衡是用一個小的物體或深色的物體來平衡一大片區域的構成方式。簡單地講，就是「四兩撥千斤」。

大面積的旗幟在畫面上方會顯得照片有點失衡，透過下方思考的老人的形象來做均衡處理，同時旗幟與老人形成的倒三角形也讓畫面充滿了不確定性的動感。

CANON EOS 1Ds MARK Ⅱ、EF24mm
F1.4L、F13、1/400s、+0.3EV、日光
白平衡，希臘 愛琴海

黃與藍是互補色，顏色上的對比讓畫面具有更強的視覺衝擊感。　　CONTAX G2、G21mm F2.8、FUJI RDP Ⅲ，希臘 聖托里尼

▶ 6.呼應 ◀

在同一畫面裡的兩個物體，看似沒有聯繫，實則暗含關聯。是一種情感、象徵意義上的關係，兩者相互依存，缺了任何一個，畫面的內涵就會大為遜色。

▶ 7.對比 ◀

利用大小、形狀、質感、色彩、遠近、狀態等方面的比較，突出要表達的主體的某方面特徵。

打著電話擦肩而過的兩個路人是否有種《向左走，向右走》的故事感呢？　　SONY A900、16-35mm F2.8ZA、F6.3、1/250s、ISO200、日光白平衡，斯里蘭卡 康堤

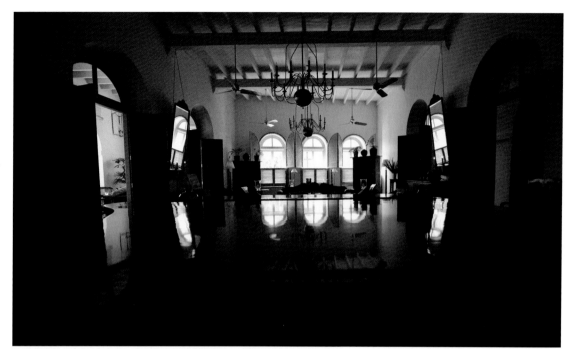

在這個漂亮的酒店大廳裡，有非常多的拱形門框，利用鋼琴烤漆的鏡面反射獲得了大量不斷重複的拱形圖案，增強了視覺感受。

SONY A900、16-35mm F2.8ZA、F4.5、1/50s、ISO200、日光白平衡，斯里蘭卡高爾

▶ 8.重複 ◀

很多物體只拍單個並不覺得有什麼特別之處，但如果把這個物體的數量變成2個、3個，甚至更多，畫面就會產生截然不同的視覺效果，甚至因為這些物體的組合，而產生新的畫面元素。

▶ 9.節奏 ◀

一些物體的重複排列會具有音樂般的韻律感，如建築的雕刻、波浪、電線等。但很多具有節奏感的物體不會獨立存在，而是需要從某些物體當中截取出局部。

台階像鋼琴琴鍵一樣充滿節奏感，放射狀的排列更具動感。構圖時需要注意不要把旁邊無關的東西拍進去。

CANON EOS 1Ds MARK Ⅱ、EF70-200mm F2.8L、F8、1/50s、ISO400、+0.7EV、自動白平衡，希臘 聖托里尼

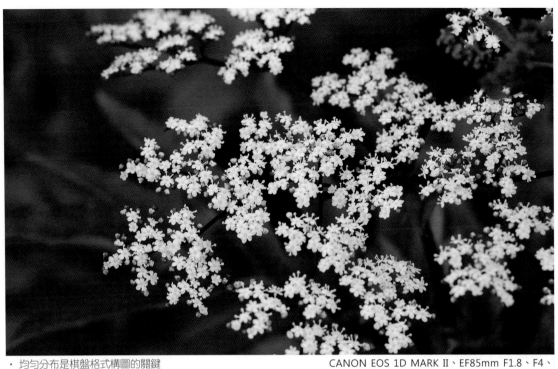

· 均勻分布是棋盤格式構圖的關鍵

CANON EOS 1D MARK II、EF85mm F1.8、F4、
1/320s、+0.3EV、ISO250、日光白平衡，西藏 林芝

▶ 10.棋盤格 ◀

棋盤格佈局是指畫面當中有多個主體，均勻地分布在畫面的各個角落。在拍攝花卉、人群時常會用到。

▶ 11.搭框 ◀

搭框是一個形式感非常強的構圖技巧。它能夠讓畫面產生一個搶眼的圖案或框架，你所需要表達的主體就在這個圖案內部或框架下面展現給讀者。框架的存在還能遮擋住一些雜亂的或過於空曠的空間，讓畫面更緊湊。

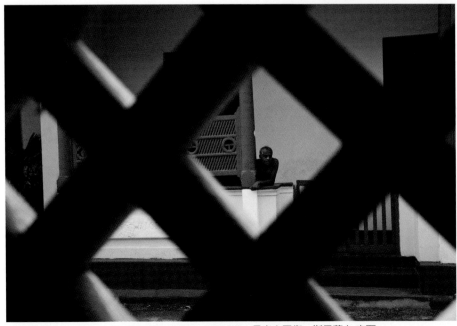

· 透過圍牆的空隙去拍攝，可增加畫面的形式感，即便主體很小依然很突出。

SONY A900、16-35mm F2.8ZA、F9、1/200s、ISO200、日光白平衡，斯里蘭卡 高爾

傍晚的陽光讓布拉格廣場的古老建築披上了金色的外衣。直接拍攝建築總覺得有些單調，就找了附近一輛老爺車的擋風玻璃上的反光來拍攝。為了保留足夠的景深，我選擇了比較小的光圈。為了更好地強調反光的色彩，曝光補償降低了0.7EV。

CANON EOS 5D、EF24mm F2.8、F9、1/25s、－0.7EV、ISO200、日光白平衡，捷克 布拉格

▶ 12.反射 ◀

透過鏡面的反射，能同時拍到反射物與對面反射的影像，空間感交錯感比較強，能給讀者留下比較深刻的視覺感受。反射物可以是鏡子、玻璃、水面、金屬表面等。

CANON EOS 1D MARK II、EF17-40mm F4L、F4.5、1/60s、－0.3EV、ISO400、日光白平衡，西藏 拉薩
一位藏族的酒吧招待在向窗外張望，我透過梳妝台的鏡子來拍攝。這種拍攝方式會比直接拍攝人物能交代更多的環境，同時也更為耐看。

把遊輪拍得比較小，透過與海平面的對比展現海面的寬廣遼闊。

CANON EOS 1Ds MARK II、EF70-200mm
F2.8L、F5、1/500s、+0.3EV、ISO400、
日光白平衡，美國 夏威夷

▶ 13.線條 ◀

　畫面中如果安排一些主線條的話，能給讀者帶來一些心理暗示。線條分為橫線、直線、曲線等。

橫線具有寬廣、安靜的感覺，適合表現宏大的場面。橫向線條大多配合橫構圖一起使用。

這條彎彎曲曲的軌道其實挺值得琢磨。是拍一個「C」形、「S」形，還是更多地延伸出去？左邊被切掉的那段軌道是否和右邊突出的路沿正好互補？遠處的門洞是否要拍如畫面？路人的姿勢是不是和交通牌上的形狀一樣？等等。一張成功的照片需要各方面都做得到位才行。

・ 直線適合顯示高大、修長的主體。為了強調這種感覺，也多用直向構圖來拍攝。

CANON EOS 1Ds MARK II、EF70-200mm F2.8L、
F4、1/2500s、ISO200、日光白平衡，義大利 米蘭

・ 曲線是一種柔美有律動感的象徵，會給照片帶來溫柔、浪漫、迷人的色彩。

CANON EOS 5D、EF70-200mm F2.8L、F6.3、
1/400s、-1EV、ISO400、日光白平衡，捷克 布拉格

SONY A900、70-200mm F2.8G、F6.3、1/250s、ISO200、
日光白平衡,柬埔寨 巴戎寺 (方形)

SONY A900、16-35mm F2.8ZA、F3.2、1/30s、ISO200、日光
白平衡,土耳其 伊斯坦堡 (圓形)

▶ 14.形狀 ◀

方形大多用來展現端正、宏偉、莊嚴的主體。

圓形比較適合表現飽滿、圓潤、團結等主題,
多個圓形組合在一起具有活潑的感覺。

三角形分為正三角形和倒三角形。正三角形是
一種非常穩定的構圖方式,給人可靠的感覺。

反之,倒三角形則具有強烈的不穩定感。

▶ 15.透過 ◀

透過某個鏤空的物體或者一些縫隙去拍攝,常
常會讓畫面更具神秘感或增加更多的畫面層次。使
用這種拍攝的手法要注意,不要讓被透過物影響到
你的測光和對焦,一切都以後面的物體為準。

透過餐廳的花邊窗簾拍攝走過的路人,窗簾的花紋增添了照片的氣氛,因為
這種窗簾本來就是斯里蘭卡的著名手工藝品。

SONY A900、16-35mm F2.8ZA、F4.5、
1/200s、ISO200、日光白平衡,斯里蘭卡
怒瓦拉里拉

CANON EOS 1Ds MARK II、EF70-200mm F2.8L、F9、1/250s、
+0.7EV、ISO100、自動白平衡，希臘 米克諾斯 (三角形)
藍頂教堂的幾個屋頂構成了正三角形的佈局，顯得相當穩定。

CANON EOS 1Ds MARK II、EF24mm F2.8、F13、1/100s、
-0.7EV、ISO100、日光白平衡，美国 加利福尼亞州 (倒三角形)
遠處正在下著暴雨，巨大的雲層和範圍不大的雨柱組成了倒三
角形，有很強的壓抑感。

▶16.對角線 ◀

　　對角線構圖其實也是線條構圖中的一種，它的
特點是能增加畫面的動感，常常有化腐朽為神奇的
作用。

▶17.透視 ◀

　　同樣大小的物體在近處顯得比較大，在遠處就
小很多，這就是透視現象。利用近大遠小的透視作
用，能夠讓照片產生很強的遠近感，二維平面就變
得立體了。

CANON EOS 5D、EF24mm F2.8、F8、1/25s、-2EV、ISO100、
日光白平衡，捷克 卡羅維瓦利
傾斜構圖讓影子呈對角線，瞬間從平穩的構圖變成充滿動感的
畫面。

SONY A900、16-35mm F2.8ZA、F11、1/40s、-0.3EV、
ISO100、日光白平衡，雲南 拉市海
同樣寬的棧道，遠處變得很窄，讓人產生路延伸得很遠的視覺
感受。

。第 2 站。

前景，還是前景

　　為什麼要把前景從構圖的部分單獨拿出來講呢？因為我覺得這部分內容可以深入探討一下，而且在構圖時前景是一個非常重要的方面。我們周圍的空間是三維的，而照片卻是平面的。要用一個二維平面去表現三維空間的立體感，就得依靠一些視覺魔術來幫忙。利用光線當然是增加立體感重要的一招，這個我們後面會具體講到。下面介紹利用前景來加強畫面層次和立體感的技巧。

▶ 1.前景是什麼 ◀

　　每張照片都應該有主體，我們把位於主體之前的景物叫做前景，位於主體之後的叫背景。這與前景深和後景深是兩個不同的概念。

SONY A900、50mm F1.4、F5、1/160s、ISO200、5500K白平衡，四川 成都
利用圍牆上的雕花窗戶作為前景，拍攝院子裡喝茶曬太陽的成都人。在前景的選擇上有不同形狀的窗格子可以選，我們可以根據主體的多少、要給主體預留多少空間以及是否需要前景有特殊含義等方面來挑選。

▶ 2.增加層次 ◀

　　前景最基本的作用就是增加畫面的層次。有了前景，照片就很容易劃分為前景、中景、背景這幾個部分。相對於只有中景或只有背景的照片，層次感會豐富一些。當我們拍一些場景覺得層次感不足時，可以試著找找有沒有合適的前景。

SONY A900、16-35mm F2.8ZA、F11、1/30s、ISO200、+0.7EV、4700K白平衡、GND，上海 外灘
從浦西拍攝浦東陸家嘴，當天天氣很陰沈，房子沒有立體感。為了加強層次，把浦西外灘攝入畫面。這樣陸家嘴離開我們的距離、黃浦江的寬度、人與房子的大小對比便一目瞭然了。

SONY A900、16-35mm
F2.8ZA、F3.2、1/50s、
ISO200、日光白平衡，
古巴 哈瓦那
利用塗鴉作為前景，在
展現小巷面貌的同時告
訴大家更多的訊息，也
增添更多的生活氣息。
這是利用前景拍攝的慣
用手法之一。我們要找
的是具有標誌性、有特
色的物體來作為前景。

▶3.增加訊息量 ◀

　　當主體的訊息量不足以涵蓋我們所要
說明的情況時，可以考慮加入前景，有代
表性的前景來讓畫面的訊息量更加豐富。
透過前景、中景與遠景的配合，交代更多
有關畫面的訊息。加入前景元素與構圖的
簡潔原則並不矛盾，依然要控制好前景在
畫面中的形態、比重，並保持簡明扼要。

▶4.遮擋無用空間 ◀

　　有時畫面會比較空，直接拍攝畫面顯
得很單薄無趣。如果找到合適的前景遮擋
一下，那些無用的空間就會減少，畫面也
會顯得飽滿一些，同時畫面的構圖與縱深
感可以得到加強。

SONY A900、16-35mm F2.8ZA、F2.8、1/2500s、
ISO200、日光白平衡，瑞士 盧塞恩
這是冬天的盧塞恩，著名的花橋上空空如也，顯得特
別淒涼。如果直接拍攝花橋就會太冷清了。所以我找
了鐵橋的雕花欄桿作為前景，用它擋掉一部分空間，
並且欄桿本身在陽光的照射下也很漂亮。

把車窗玻璃作為前景，陽光灑在窗戶上形成美麗的光芒。略微虛化的前景增加了清晨的氣氛。

SONY A900、16-35mm F2.8ZA、F8、1/1250s、ISO400、5500K白平衡，古巴 聖地牙哥

▶5.製造氣氛 ◀

　　有時前景是烘托氣氛中非常重要的一部分。此時我們可以把前景處理得模糊虛幻一些，用不清晰的影像來達到製造氣氛的作用。

▶6.焦點的選擇 ◀

　　對於有前景的照片，我們選擇把焦點對在主體身上，這好像沒什麼疑問。這樣的前景通常為無甚特別的景物，一般只用來增加畫面的深度。不過，當前景比較有意思時，我們也可以把焦點轉移到前景上，將它變成主體，原來的主體反倒變成了背景。

出租車司機靠在他的車子上等待遊客的問詢，這本是畫面的主題，但有時我們可以把焦點放到前景漂亮的老爺車上，讓主體變成背景，透過虛化的影像來傳達訊息，也是一種不同的拍攝手法。

SONY A900、70-200mm F2.8G、F4、1/640S、ISO200、5200K白平衡、古巴 聖地亞哥

當我把焦點放到前景的手鐲上，主體和陪襯發生了置換。艷麗的手鐲在陽光下閃閃發光，本來應該作為主體的小販倒成為背景起烘托作用。

CANON EOS 20D、EF-S17-85mm F3.5-5.6IS、F7.1、1/400s、ISO100、-0.3EV、自動白平衡，尼泊爾 博卡拉

▶7.前景與背景的呼應 ◀

　　當我們對於前景的利用得心應手之後，可以嘗試著讓前景與背景有更多的呼應關係，也就是我們在找前景時不是隨便找，而是要利用前景給照片增加更多的內涵。

前景窗戶上的花紋窗格具有濃厚的中國古典色彩，遠處走過的僧人和後面的廟宇則更是典型的中國符號。當這些元素組合在一起時，照片所傳達的訊息非常清晰明瞭。

SONY A900、24mm F2ZA、F8、1/60s、ISO200、5500K白平衡，四川 成都

。第 3 站。

如何在三維空間中找到相機的位置

　　拍照其實是一件很有趣的事情。我們要在一個三維的空間裡找到合適的點來放置相機，這個尋找的過程就好像是一種空間的遊戲，到底從什麼距離，前後左右哪個方向，是高一些還是低一點的角度來拍攝？同時，不同焦距的鏡頭也對畫面產生不同的影響。

▶1.拍攝距離 ◀

　　拍攝距離的遠近會讓畫面帶給人完全不同的感覺，離得近會帶來更強的現場感、進入感，並且距離比較近也容易與被攝者進行情感的交流。離得近容易讓照片顯得主體突出、畫面簡潔，更容易讓讀者看懂你要表達的主題是什麼。因此當我們覺得拍得不夠好時，可以向前跨一步再拍一張看看。我把這個叫做「一步大法」。

　　當然，有時靠得太近並不好，一方面是廣角鏡頭容易產生變形，另一方面則是離得太近會讓對方產生不適的感覺。因此，我們也要學會用適當的距離來拍攝。當拍攝距離再拉遠，畫面常常會給人以空曠、冷峻、距離感等感受。

SONY A900、16-35mm F2.8ZA、F5.6、1/125s、ISO200，美國 阿拉斯加

向前跨一步，讓主體盡量地在畫面中佔主要部分，同時可以避開周圍雜亂的環境。

CANON EOS 1Ds MARK II、EF24mm F1.4L、F14、1/800s、ISO100、-0.7EV，希臘 納克索斯島

退遠一些拍攝，讓人物在畫面中佔比較小的地位。這種構圖方式通常主體會很小，為了加強其主體地位，可以選擇比較簡單的背景，如天空或純色物體。

▶2.拍攝方向 ◀

不同的方向會讓同一個主體呈現出完全不同的形象。比如,我們在拍肖像時大多採用正面拍攝,而在拍攝剪影時會選擇側面拍攝。

正面　　正面拍攝比較適合展現主體的面貌,基本上任何領域都可以適用。比如,正面肖像、建築、牆上的花紋等。

正對著牆壁拍攝,展現牆上的結構和色彩。畫面構圖要做到橫平豎直。

SONY A900、16-35mm F2.8ZA、F7.1、1/200s、ISO320,斯里蘭卡 高爾

側面　側面拍攝適合表現人物的輪廓,臉部的線條會顯現無余。

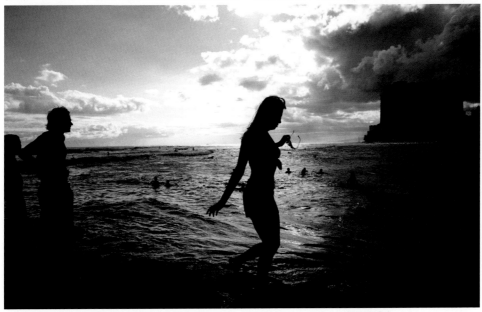

當我看到這位女士慢慢地沿著丁字壩向岸邊走來,便預見到一定會有一刻可以拍到她的側面。於是選好位置等待,待她一走到合適位置便按下快門。從側面拍攝,能夠清晰地展現人物的側面輪廓以及動作。

CANON EOS 1Ds MARK Ⅱ、EF24mm F2.8、F5.6、1/125s、ISO100、-0.7EV,美國 夏威夷

當我站在街角向對面的房屋拍攝時，一面是剛剛粉飾一新光鮮亮麗，一面則是破敗不堪岌岌可危，它的兩面性吸引了我。我想這個角度是最能說明問題的角度了。

SONY A900、16-35mm F2.8ZA、F10、1/250s、ISO320，斯里蘭卡 高爾

斜側面

斜側面拍攝能兼顧正面和側面兩個平面，配合適當的光線可以加強立體感。

背面

展現背面的情況比較少用，但具有含蓄神秘的意味。

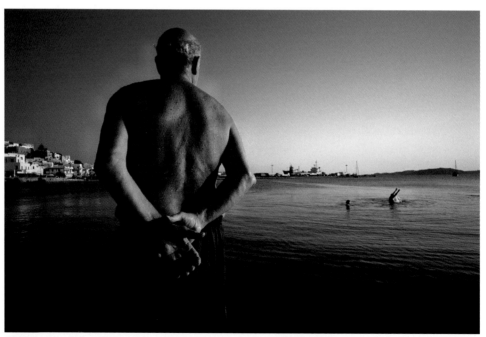

CONTAX G2、G21mm F2.8、F16、1/100s、KODAK E100VS，希臘 納克索斯

儘管看不見老人的臉，但我們可以透過畫面想像他與在海裡戲水的同伴之間的交流。這就是背面構圖的含蓄之處。

▶3.拍攝高度◀

仰拍

仰拍適合表現高大挺拔的形象，但容易把人或景物拍得變形，要注意控制好仰拍的角度。

SONY A900、16-35mm F2.8ZA、F2.8、1/6s、
ISO400、+0.3EV，德國 海德堡

用廣角鏡頭向上仰拍能把建築拍得特別高大有
氣勢。但需要注意鏡頭上仰角度不能太大，否
則誇張的變形足以毀了一張本來不錯的照片。

平拍

平拍具有一種平和的視角，變形小，不會給人造成不悅的感覺。

水平拍攝不會產生明顯的變形。特別適合用中焦或長焦鏡頭來拍攝，它們能有效地抑制變形，很適合展現這類平和的畫面。

CANON EOS 5D、EF50mm F1.8、F2.8、1/60s、ISO400、-1EV，捷克 庫倫洛夫

俯拍

俯拍適合展現開闊的大場面，拍人時可讓人顯得瘦一些，但不要過分使用，以免產生壓迫感。

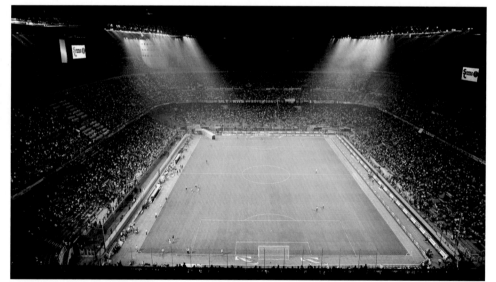

這是國際米蘭的主場，我跑到看台最上方，電視轉播處，從上往下俯拍。這個角度用來展現大場面再適合不過了。

CANON EOS 1Ds MARK II、EF24mm F1.4L、F5、1/40s、ISO400，義大利 米蘭

▶ 4.鏡頭焦距 ◀

當我們決定了拍攝角度裡的距離、方向、高度三個因素後，也就是已經在三維空間中選定了一個點，此時還要考慮用哪個焦段的鏡頭來拍攝，是展現廣一些的視角還是集中的局部？也許這個問題要反過來看，有時是先決定了使用某個焦距的鏡頭，再來考慮是離開多遠的距離去拍攝。距離、焦距、畫幅所共同構成的畫面透視是天差地遠的。尋找拍攝角度的過程，就是去權衡這些因素的心路歷程。看起來似乎要花很多時間，其實當你做了足夠的視覺訓練之後，你的眼力會像老鷹一般犀利，你的腦袋會比四核心CPU還要迅速。

。第 4 站。
一步步解決曝光問題

▶1.瞭解光圈與快門 ◀

什麼是光圈

　　光圈是一個用來控制透過鏡頭到達感光元件的光線有多少的裝置。它通常在鏡頭內部，從鏡頭前端可以看到由多片金屬葉片組成的光圈。

　　我們用F值來表示光圈的大小，透過調節鏡頭內部的光圈葉片來控制透過鏡頭照射進來的光的多寡。

光圈有什麼用

1. 最主要的作用是用來控制光線透過鏡頭的量。
2. 不同光圈值獲得的清晰度、反差效果是不一樣的。
3. 不同的光圈值可以產生不同的景深效果。

景深效果

　　在焦點前後都有能形成清晰影像的範圍，這個前後範圍就叫做景深。景深透過光圈來控制。

· 超大光圈形成的迷人淺景深效果。

CANON EOS 1Ds MARK II、EF50mm F1.4、
F1.4、1/6400S、ISO50，希臘 雅典

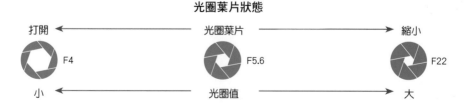

常見的光圈值系列（以1EV為單位遞增）

F1.4	F2	F2.8	F4	F5.6	F8	F11	F16	F22	F32	F44	F64

• 小光圈在畫面的縱深方向形成非常大的一片清晰區域，特別適合風景攝影。

CONTAX G2、G21mm F2.8、F16、
1/100s、FUJI RDP III，義大利 米蘭

光圈與景深的關係：

1.光圈越大，景深越小。

2.光圈越小，景深越大。

3.後景深要大於前景深，一般是大約2倍的關係。

F5.6 F4

• 不同光圈對背景的控制效果。光圈越大，背景越虛化。

景深四要素

影響景深大小有四個方面的因素：鏡頭焦距、光圈、拍攝距離和片幅大小。

鏡頭焦距：鏡頭焦距越長，景深越淺，虛化能力越強。這就是為什麼200mm鏡頭的虛化效果要遠好於20mm的鏡頭。

光圈：光圈越大，景深越淺。F1.4光圈的景深要比F2.8小很多，F2.8又要比F5.6小不少。

拍攝距離：拍攝距離越近，景深越淺。同樣的鏡頭、光圈值，離主體越近拍攝，景深也越淺。

片幅大小：片幅越大，景深越淺。在同樣的拍攝距離，使用同一支鏡頭的同1級光圈值拍攝，片幅較大的機身能獲得更淺的景深。這就是為什麼全片幅相機的虛化能力比APS片幅相機更厲害的原因。

光圈與畫質的關係

通常，鏡頭最大光圈的成像品質並非最佳，收小1至2級光圈後畫面的銳度反差、成像均勻度會有很明顯的提昇。但並不是光圈越小成像越清楚，當光圈收小到一定程度，光圈孔徑變得非常細小，光的衍射現象會比較明顯，此時畫面反而變得模糊不清了。對於數位單眼相機，建議光圈不要小於F16。

什麼是快門

快門是用來控制曝光時間長短的組件。它安裝在感光元件前面，平時處於關閉狀態，打開時才讓光線照射到感光元件上感光。我們通常說的快門更多是指快門開啟的時間，用快門速度來表示。

快門速度列表（以1EV為單位遞增）

30s	15s	8s	4s	2s	1s	1/2s	1/4s	1/8s	1/15s
1/30	1/60	1/125	1/250	1/500	1/1000	1/2000	1/4000	1/8000	

常用的快門速度

B快門或1s以上	拍攝夜景，絲綢般效果的流水和瀑布
1/30s~1s	光線較暗場景的拍攝
1/8s~1/25s	電視、電影或電腦屏幕畫面的拍攝
1/30s~1/60s	雨絲及雪花飄落場景的拍攝
1/60s~1/250s	日常生活場景的拍攝
1/250s~1/1000s	體育運動的拍攝
1/1000s~1/8000s	高速運動物體的瞬間畫面的拍攝

▶ 2. ISO的作用 ◀

ISO代表相機的感光度，它是相機感光能力的指數。ISO值越高，則感光能力越高，使用同樣的光圈快門組合，就能在更加暗的地方拍到同樣亮度的照片。

ISO值以1EV為步長的列表

50	100	200	400	800	1600	3200	6400	12800

上述感光度每提高1級，同樣光線環境下，就可以提高1級的快門速度或縮小1級光圈拍攝。

ISO對成像品質的影響如下。

感光度越高，畫面顆粒、噪點越明顯，反差、飽和度、銳度就越低。

感光度越低，畫面顆粒、噪點越小，反差、飽和度、銳度就越高。

有條件的話盡量使用相機的最低ISO來拍攝，以獲得更好的畫質。

▶ 3.曝光補償並不難 ◀

相機的測光系統就好比開車時的GPS，它總會把你帶回它認為正確的道路上，但有可能會錯過附近道路上美麗的風光。把車熄火，直接走到美景中去。同樣按照相機的指示，一定能拍到一張還過得去的照片，但離精彩可能還有一點點距離。讓相機的曝光偏離測光的結果，我們需要曝光補償這個有用的工具。

當相機對著18%中性灰的區域測光時，拍攝結果與實物一致。

當對著淺色物體測光，曝光會嚴重不足。

此時，需要對測光結果進行修正，也就是調整曝光補償。這是增加了2EV曝光補償之後的結果。

相機對著深色物體測光會明顯過曝，黑色影調不正常。

這是降低了1.7EV曝光補償之後的結果。

不得不說，曝光補償是拍攝中非常重要的技術，很多攝影師窮其一生的精力在曝光研究上。如果你只想迅速掌握些小技巧讓自己的照片看起來更出色一些，只要記住下面這句口訣就行：白加黑減，越白越加，越黑越減。

相機測光系統以18%中性灰為測光基準。它會將畫面內的平均亮度「還原」為白不白黑不黑的18%中性灰度，無論你對準的是一位皮膚白皙的漂亮女孩還是一塊黝黑如炭的岩石。這並不是你的錯，但是不用曝光補償就是你的不對了。我們怎麼能讓一位漂亮的女孩臉色暗淡呢？透過曝光補償增加些曝光，臉色是不是好了很多？簡單地講，增加曝光補償就是增加亮度，降低曝光補償就是降低亮度。增加或降低多少級曝光並沒有一個固定的值，要看你最後想要獲得多亮的照片，這取決於你的想法。

▶ 4.測光方式有竅門 ◀

中央重點平均測光

測光偏重於取景器中央，然後平均到整個場景。

- 側重讀取畫面中央75%左右的區域。
- 其他區域測光數據佔25%。
- 適合大部分場景。
- 不適於主體不在中央或在逆光條件下拍攝。

適用範圍：
大部分場景，逆光不適用

多區評價測光/矩陣測光

這是一種通用的測光模式，適合如人像甚至逆光主體。相機自動設置適合場景的曝光數值。

相機廠商希望能做出一個不用曝光補償也能很容易得到漂亮照片的測光模式，很不幸的是到目前為止還沒有這麼完美的模式出現，多區評價或矩陣測光是最接近的一個。拍攝者可以不用或少用曝光補償就能拍到還不錯的照片，不過依然還是需要考慮補償的問題，只是它的補償程度有可能會比另幾種測光方式來得低一些。

這種測光方式將畫面劃分為十幾個甚至幾十個區域，分別讀取這些區域的亮度，再根據不同區域的不同權重由相機內部的芯片計算出合適的曝光值。它不僅考慮畫面中央的區域，對畫面邊緣的部分也有更多的計算，適合大部分場景的拍攝。

適用範圍：
適用範圍更大，包括逆光

點測光

該模式用於對拍攝主體或場景的某個特定部分進行測光。測光偏重於取景器中央，覆蓋了取景器中央約3.8%的面積。

- 點測光的測光範圍非常小，一般為1%~3%。
- 它只對畫面當中某個點進行測光，完全不管其他區域的亮度。
- 只要對18%灰度的區域測光，就能得到非常精確的曝光值。
- 這種測光方式非常適合光線複雜的環境。

適用範圍：
適合風光、人像，以及光線複雜環境

局部測光

某些中低階相機不具備點測光功能，它們大多採用局部測光來代替，測光範圍在9%左右。

我們可以裝上長焦鏡頭來代替點測光功能。

適用範圍：
同點測光，精度略低

各種測光模式適用範圍

- 中央重點平均測光——大部分場景，逆光不適用
- 多區評價測光——適用範圍更大，包括逆光
- 點測光——適合風光、人像，以及光線複雜環境
- 局部測光——同點測光，精度略低

▶ 5.要不要包圍曝光 ◀

什麼是包圍曝光呢？這是一種幫助大家在不確定該如何曝光的情況下解決問題的方法。我們可以設定針對某個場景拍3張、5張甚至是7張亮度不同的照片，以供我們挑選最合適的效果。我們可以設定每張照片之間的曝光間隔，一共拍多少張照片，並且是採用連拍的方式拍攝這一組照片還是單張拍攝。

包圍曝光是一種以數量取勝的作戰方式，好處是亂槍之下必有收穫，缺點是太費子彈了，而且攝影是一門講究瞬間的藝術，當你把槍命中目標的時候並不是對方最佳的瞬間，而最佳瞬間時的曝光又不是很理想，是不是讓人覺得特別哀怨？這種方式浪費了大量的存儲空間和電力，拍攝的效率並不高。更何況一直用包圍曝光拍攝只會加重對它的依賴，

並且缺乏對各種光線的自我判斷。如果要想讓拍照變得更得心應手，盡量少用包圍曝光。

· 包圍曝光，以0.7EV為步長拍攝5張，驅動模式為連拍。

。第 5 站 。

保證清晰度

▶ 1.影響清晰度的幾個因素 ◀

照片不清楚，大致上是由以下這幾個因素造成的：

A.相機沒拿穩；

B.快門速度過低；

C.對焦不準，或對焦模式不正確；

D.景深範圍過小，主體在景深外。

由此看來，照片不清楚大多不能責怪相機，而要從自己身上找原因。

▶ 2.正確的持機方式 ◀

左手手心向上，托住鏡頭下方，托點要略微靠前，平衡鏡頭與機身的重量。右手握住相機把手，大拇指按住機身背部，食指輕輕搭在快門按鈕上，要輕鬆，剩下的三個手指抓住手柄，要輕巧而穩固，不要過於緊張。

橫構圖

橫構圖照片可以將雙手的上臂緊貼胸口，讓取景器上的橡膠眼罩緊貼眼眶，這時上臂小臂與身體形成了一個三角形，這是最穩固的形態。雙腳與肩同寬，輕輕屏氣，但不要太久，輕柔地釋放快門。

豎構圖

豎構圖（豎拍手把）
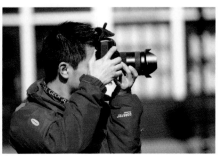

豎構圖可以用左手上臂緊貼胸口，右手輕巧穩固地抓住相機即可。有豎拍手把的相機會提供更好的豎拍手感——如果你經常拍攝人像，可以考慮購買一個。

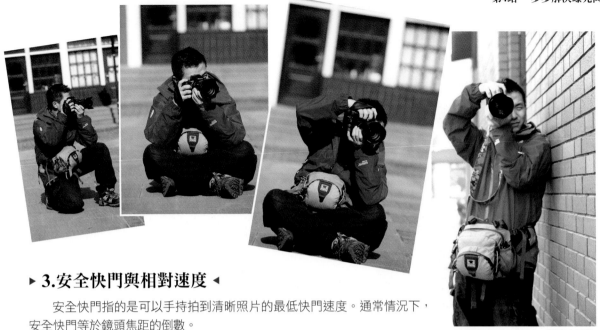

倚靠在牆壁、燈柱、欄桿之類的物體上，可以大大提高慢速快門下的清晰度。

▶ 3.安全快門與相對速度 ◀

安全快門指的是可以手持拍到清晰照片的最低快門速度。通常情況下，安全快門等於鏡頭焦距的倒數。

安全快門=1/焦距

安全快門可以相信嗎

安全快門也是因人而異，有經驗的人可在低於安全快門速度下拍攝出清楚的照片，而普通人哪怕快門速度再提高1、2級也依然拍不清楚。牢記前面講的正確持機姿勢，並且合理地利用周邊的物體支撐，才能獲得清晰的照片。

快門速度與相對速度

快門速度：快門速度越高，拍清楚運動物體的能力就越強。高速快門讓物體有凝固感，用高速快門拍汽車就好像靜止了一樣。比如，用1/60s的快門速度拍一輛行駛的汽車很容易模糊，而用1/1000s拍就清楚多了。

主體運動速度和角度：主體運動的速度與方向也會影響到清晰度。比如，同樣都是用1/1000s，拍馬路上行駛的普通汽車能夠得到清晰的圖像，但用來拍疾駛而過的F1賽車就遠遠不夠了。在短跑運動員的正前方與側面拍攝，儘管他奔跑的速度沒有變化，但側面拍攝所需的快門速度就必須得高一些。

環境因素：如果你拿不穩相機，或者所處的地方一直在震動，要拍出清晰銳利的照片就比較困難了。要預防震動，必須提高自己手持拍攝的穩定性與成功率，此外在用比較慢速的快門速度拍攝時，還需要注意周圍的地方是否有火車、重型汽車駛過，橋面或地板是否容易震動或在船上時風浪大不大等可能產生抖動的因素。

Tips 背帶

背帶是裝在相機把手上用來增加持機穩定性的配件。系上它相機也不容易失手掉落。

▶ 4.鏡頭防震與機身防震 ◀

為了提高拍到清楚照片的概率，越來越多的廠家推出了防震功能。目前單眼相機上大多分為兩大陣營：鏡頭防震與機身防震。

鏡頭防震：利用陀螺儀檢測鏡頭運動的方向與速度，讓鏡頭內一組浮動鏡片做反向的補償運動，從而降低抖動對畫面清晰度的影響。

機身防震：同樣利用陀螺儀來檢測震動，讓機身內部的圖像傳感器做反向的補償運動。優勢是無論使用什麼鏡頭都具有防震效果。

一般開啟防震功能後可以在低於安全快門3~4級的速度下拍攝，大大提高拍攝的成功率。但需要注意的是防震功能並非萬能。當快門速度過低很難手持時（比如1s），防震不起什麼作用。或者較低的快門速度不足以凝固畫面中的運動主體，也會失去防震的意義。此時需要適當提高ISO，獲得更快的快門速度。

▶ 5.解析對焦模式 ◀

各品牌相機都有多種對焦模式,各自的名稱不太一樣,但所代表的功能是一樣的。

單次對焦 = AF-S = ONE SHOT
人工智能對焦 = AF-A = AI FOCUS
人工智能伺服對焦 = AF-C = AI SERVO

Tips 半按快門重新對焦 ·······················

相機中央對焦點的對焦能力總是比周圍更強,因此當用別的對焦點無法順利對焦的時候,我們可以採用中央對焦點半按快門重新對焦的技術。

技術要領如下。用中央對焦點對準主體,半按快門後鎖定焦點;然後保持半按快門的狀態,平移相機,進行重新構圖;最後把快門按到底,完成拍攝。需要注意的是,首先移動過程中手不能鬆,否則對焦距離就發生變化了;其次是要讓相機在焦平面的位置做平移,而非轉動,否則在近距離拍攝時,會出現對焦不準。

▶ 6.景深與清晰度 ◀

有時畫面的景深太淺也是造成照片清晰度不足的問題。我們知道光圈越大,景深越淺。當景深範圍低於人們對一個物體是否清晰的正常理解範圍時,我們就會認為這張照片清晰度不足。比如,在拍一張人像特寫時,焦點落在臉頰上,由於景深實在過淺,雙眼變得模糊不清,以至於我們認為整張照片都沒有清楚的地方。很多人買了大光圈鏡頭後時常開足光圈拍攝,這其實是個誤解。我們應該根

單次對焦是按一下快門,相機就會開始自動對焦,一旦對準,相機會發出滴滴的聲音,同時不再進行對焦了。此時如果保持半按快門的狀態,不管相機對準哪裡,都不會再對焦了。當然,如果你放開快門按鈕,再次按下,相機依然會再進行對焦動作。它適合拍攝靜止不動的主體。

我們先跳過人工智能對焦,先來看人工智能伺服對焦。它就是連續對焦的意思。當按下快門後,只要保持半按快門的狀態,相機就一直在對焦,不管你對準哪裡,或者主體在靠近或遠離你,相機都會不斷地調整對焦距離。此時,不再有鎖定焦點的滴滴聲,焦點也無法透過半按快門來鎖定。很多人說我的相機突然不能鎖定焦點了,十有八九都是設定到這個選項上了。這個適合用來拍快速移動的題材,但是對焦的成功率與你在機身和鏡頭上的投資成正比。

再來看人工智能對焦。它會自動判斷主體是靜止的還是運動的,然後讓相機以單次或連續對焦來工作。問題是對同一個物體,你只要拍攝過程中前後移動一下,相機就一會兒認為它是靜止的,一會兒又認為它是運動的,結果你發現焦點一會兒可以鎖定,一會兒又不可以。通常我們不建議使用這個功能。

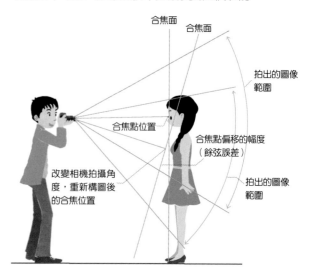

據景深的需求來控制光圈。

另一個值得注意的是,對焦對在一個邊緣銳利乾脆的物體上所獲得的清晰度遠比對在一個邊緣柔和的物體上高。比如,對焦對在碗的邊緣所獲得的銳度遠高於對在放在碗中的蘋果。哪怕這兩者離得很近,但如果你的光圈開得很大,就會很容易看出這兩者的區別。

創意使用光線

▶ 1.強調色彩、質感、輪廓的用光技巧 ◀

怎樣才能拍到色彩鮮艷、立體感強、質感漂亮的照片？在用光方面有一些規律可循：

順光拍攝的照片顏色最鮮艷，但立體感比較弱；側光會帶來更多的陰影，立體感強，如果是前側光色彩依然保留很高的鮮艷度；逆光顏色最平淡，但如果是半透明物體也能獲得鮮艷的色彩，此外，用逆光勾勒出漂亮的輪廓線也是非常迷人和具有立體感的。

CANON EOS 5D、EF24mm F2.8、F10、1/160s、+0.7EV、ISO100、日光白平衡，法國 巴黎
順光即為從你身後照到拍攝方向的光線。正面照射過來的順光最適合強調鮮艷的色彩，如果沒有陰影的配合，對立體感的表現就會略差一些。

側光與拍攝方向呈一定角度，分為正側光、斜側光等。側光能帶來大量的陰影，立體感強，受光部分色彩也比較鮮艷。

SONY A900、70-200mm F2.8G、1.4×增距鏡、F11、1/125s、ISO100、日光白平衡，土耳其 卡帕多奇亞

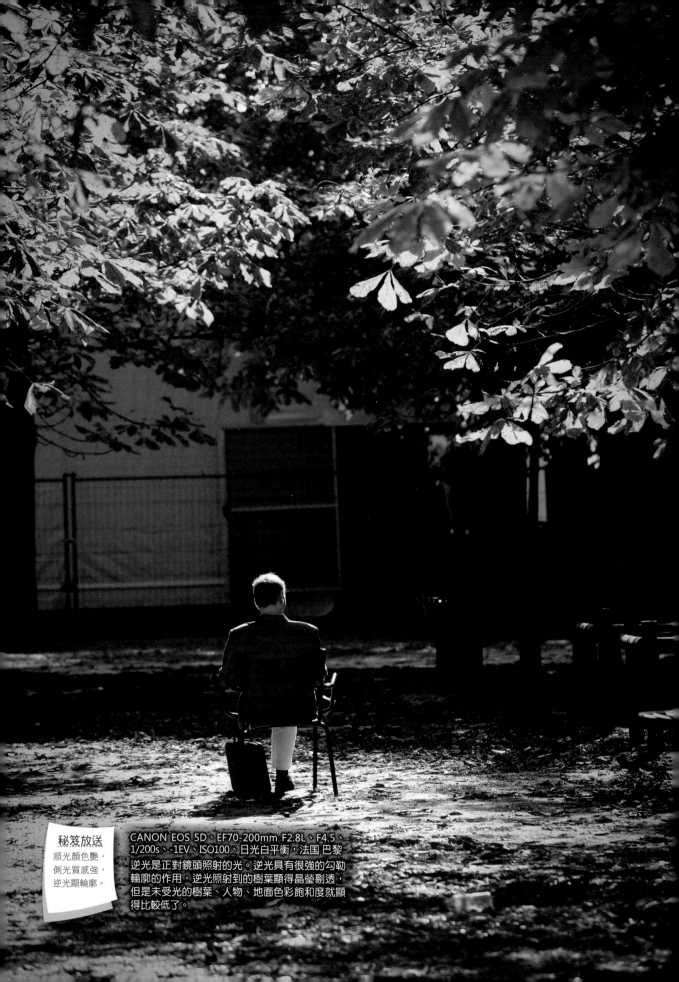

秘笈放送

順光顏色艷，
側光質感強，
逆光顯輪廓。

CANON EOS 5D、EF70-200mm F2.8L、F4.5、
1/200s、-1EV、ISO100、日光白平衡，法国 巴黎
逆光是正對鏡頭照射的光。逆光具有很強的勾勒
輪廓的作用，逆光照射到的樹葉顯得晶瑩剔透，
但是未受光的樹葉、人物、地面色彩飽和度就顯
得比較低了。

▶2.硬光與柔光 ◀

　　光線的質感會影響照片所傳達出來的情緒。硬光視覺效果比較強烈硬朗，適合表現客觀存在感、鮮明的質感，容易產生親臨其境的現場感。表現男性剛毅性格多用硬光。柔光則顯得縹緲柔和，有種朦朧美。柔光經常用在女性肖像上。

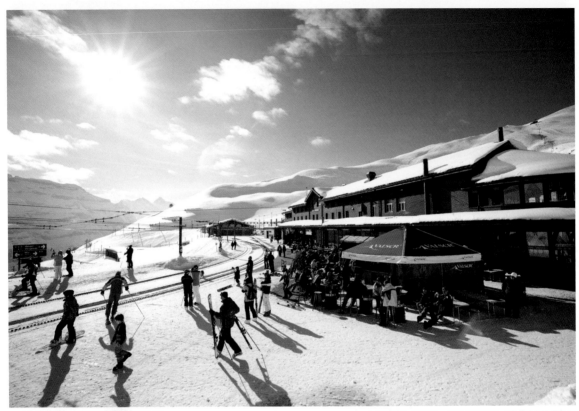

・ 硬朗的光線適合表現客觀存在感

SONY A900、16-35mm F2.8ZA、F9、
1/250s、ISO100、自動白平衡，瑞士 少女峰

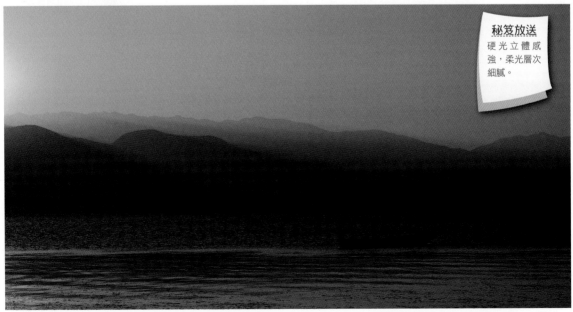

秘笈放送
硬光立體感
強，柔光層次
細膩。

・ 柔和的光線適合表現細微的層次過渡，營造柔和的氣氛

SONY A900、85mm F1.4ZA、F8、1/2500s、
ISO200、日光白平衡，雲南 瀘沽湖

▶ 3.天氣與光照 ◀

在旅行攝影時任何天氣狀況都可能碰到，因此要學會分析不同天氣下的光線情況，從而採用合理的方式去拍攝。

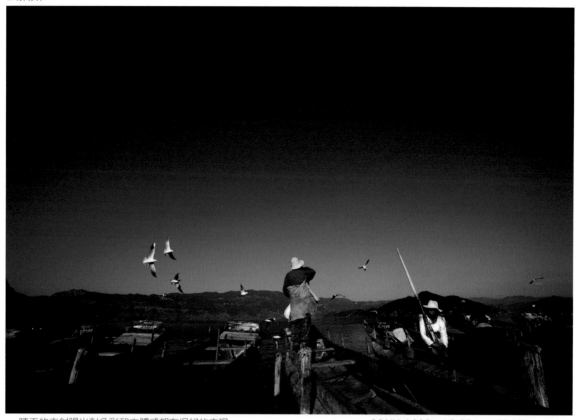

· 晴天的直射陽光對色彩和立體感都有很好的表現。

SONY A900、16-35mm F2.8ZA、F11、
1/400s、ISO200、日光白平衡，雲南 瀘沽湖

晴　晴天陽光強烈，質感硬朗，明暗對比大，立體感強，色彩鮮艷，很多人都非常喜歡在晴朗的天氣下拍攝。在晴天直射陽光下，順光、側光、逆光等光效才能非常好地發揮其本身的作用。晴天是拍攝風光、紀實、建築、硬朗風格人像等題材的好時機。需要注意的是受光部分與背光部分亮度相差會很大，在曝光時一定要有所取捨，否則容易受光處完全過曝，雪白一片。

下雨時出現的雨具會增添更多雨天的氣氛。
LEICA M6、35mm F2A、F2、1/60s、FUJI RDP Ⅲ，土耳其

雨

很多人碰到下雨就把相機收起來了，認為今天不適合拍照。攝影師有句行話：壞天氣就是好天氣！越是大家不願意拍照的時候越是容易拍到特別的畫面。下雨天帶有陰天所有的光線特徵，地面上又有積水，倒影或反光都別有一番情趣。不過積水反光會讓相機測光不足，需要適當增加曝光。雨天的光線一般比陰天更暗一些，所以拍攝到清晰照片的難度會更大一些。

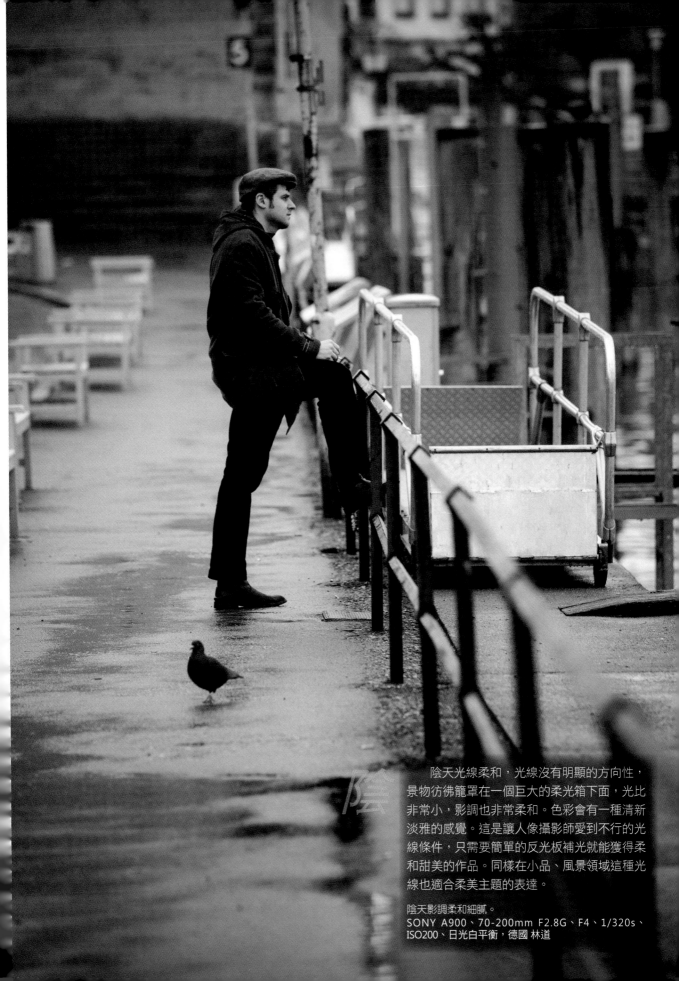

陰天光線柔和，光線沒有明顯的方向性，景物彷彿籠罩在一個巨大的柔光箱下面，光比非常小，影調也非常柔和。色彩會有一種清新淡雅的感覺。這是讓人像攝影師愛到不行的光線條件，只需要簡單的反光板補光就能獲得柔和甜美的作品。同樣在小品、風景領域這種光線也適合柔美主題的表達。

陰天影調柔和細膩。
SONY A900、70-200mm F2.8G、F4、1/320s、ISO200、日光白平衡，德國 林道

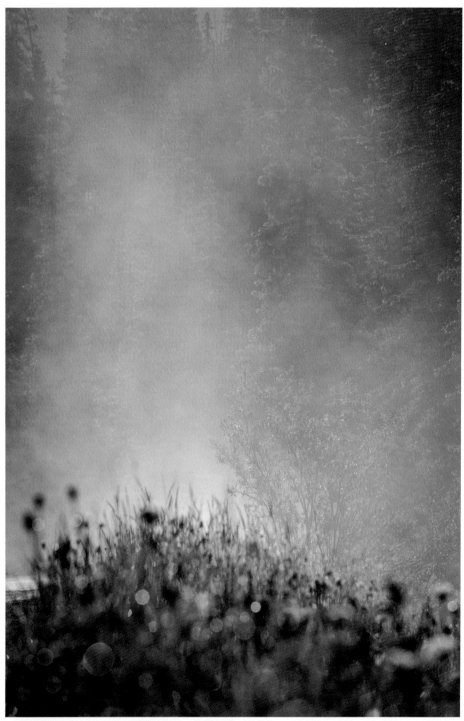

· 霧氣讓遠處的樹林只留下朦朧的影子，若隱若現。近處的小草顏色比較深，用來增加畫面的反差與層次。焦點我選擇對在遠處霧中的樹上，如果放在前景的草上，霧裡的樹木就會變得更加虛化甚至無法分辨了。

SONY A900、70-200mm F2.8G、F8、1/800s、ISO100、日光白平衡，加拿大 班夫國家公園

霧　　　空氣中的水氣會讓景物產生近的物體顏色深、反差大，遠的物體顏色變淡、反差降低的現象，這叫做空氣透視。迷茫的霧氣則會更加強調這種空氣透視作用，讓不遠處的景物迅速消失。正因這樣，霧天拍攝的照片容易沒有立體感。我們可以透過深色的前景，利用空氣透視給人的心理暗示來達到加強前後縱深感的效果。

 雪會掩蓋住地面讓許多東西都看不見，到處都是白茫茫的世界，彷彿整個天地都變成純淨的空間。這時，拍攝一些畫面乾淨、抽象的照片會起到意想不到的效果。

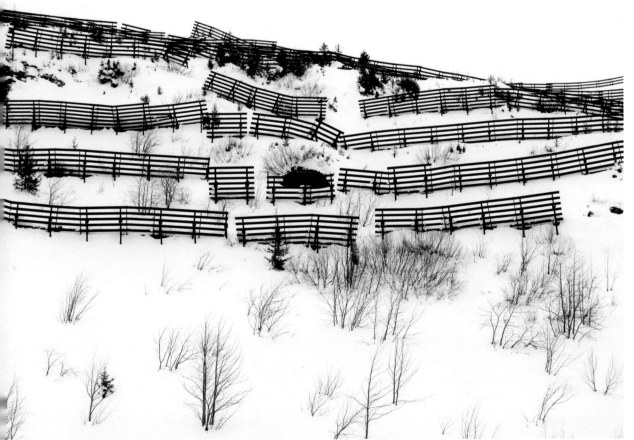

· 雪後請盡情發揮你的觀察力與想像力吧！懸崖上用來防止雪崩和滾石的護欄在雪後變成了五線譜。面對大面積的白色，增加曝光補償是不可避免的。

SONY A900、70-200mm F2.8G、F4、1/640s、+1.7EV、ISO200、自動白平衡，瑞士 少女峰

▶ 4.日出與日落 ◀

　　天氣晴朗時，日出之前的天空呈漸變的藍色，太陽升起的方向還有一道白光，我們稱為「魚肚白」。此時，光線比較柔和。日出之際，太陽帶來了暖色調的天空，會呈現冷暖交織的畫面。當太陽完全升起之後，整個大地就沐浴在金色的陽光之下了。日落的過程基本上與之相反。

・ 晴朗的夏天，太陽升起之前天空呈現出了迷人的紫色。為了獲得比較大的景深，選用了較小的光圈值，並且配合三腳架做慢速快門拍攝。

NIKONF100、24-105mm F3.5-5.6G、F16、4s、ISO100、FUJI RDP III、三腳架，上海 浦東

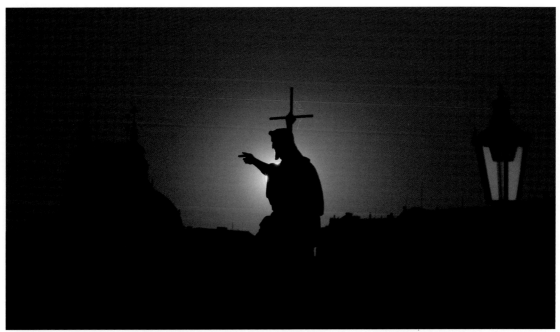

· 夕陽的亮度依然很高,如果直接拍攝會讓太陽曝光過度,而周圍的天空又得不到很好的層次色彩表現。因此用雕塑擋住強烈的太陽,整個畫面的亮度就均勻多了。

CANON EOS 5D、EF70-200mm F2.8L、F13、1/6400s、ISO200、日光白平衡,捷克 布拉格

▶5.早晨與下午 ◀

早晨的8點~10點,下午3點~5點光線角度、強度適合一天中大部分的題材拍攝。陽光角度在30°~60°,順光對色彩的表達作用明顯,側光的造型效果很好,逆光又適合勾勒輪廓。不管從什麼角度拍都創意無窮。

· 順光特別容易突出鮮艷的色彩,這種光的方向下,天空也是最藍的。

SONY A900、16-35mm F2.8ZA、F11、1/640s、ISO200、日光白平衡,巴哈馬 哈伯島

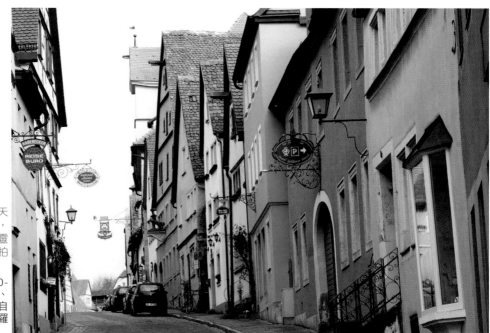

· 不管是晴朗的天氣還是薄雲遮日，光線強度都足夠靈活機動的手持拍攝。

SONY A900、70-200mm F2.8G、F9、1/160s、ISO200、自動白平衡，德國 羅騰堡

▶ 6.正午時分 ◀

中午的陽光非常強烈，容易造成受光部分與背光部分很大的光比。上午11點~下午2點的光線是從頭頂正上方照射下來，容易在眼眶、顴骨、鼻子、下巴下方留下濃重的陰影。因此很多攝影師都建議避開這個時間拍攝。事實上，若好好利用這種光線特徵，反倒能獲得意想不到的效果。

· 正午的陽光從雲層中透過，形成道道光柱，別有趣味。

SONY A900、85mm F1.4ZA、F8、1/5000s、ISO200、日光白平衡，雲南 瀘沽湖

▶ 7.暮光 ◀

當太陽降入地平線後，燦爛的天空漸漸趨於平靜，地面萬物開始披上夜的面紗。此時的光線比較微弱，但又有著一種迷人的魅力。我們既可以用三腳架+慢速快門捕捉微妙的光線，也可以適當提高ISO，手持拍攝此時的人物活動。

· 利用長時間曝光來展現傍晚天空微妙的色彩變化。

SONY A955、16-80mm F3.5-4.5ZA、F16、1.3s、ISO100、6500K M+4白平衡，巴哈馬 拿騷

▶ 8.室內光線 ◀

室內光線分很多種，比如，從窗戶外照射進來的充足光線，室內燈光燭光，混合了戶外光線與室內燈光的「大雜燴」等。此時首先需要注意的是光線的顏色問題，也就是色溫。到底是把顏色還原得比較正常還是強調某種光線下特殊的色彩。其次要考慮一下亮度是否足夠手持拍攝，是否需要使用三腳架或提高ISO拍攝。

· 夜晚的小酒館，光源是屋頂的白熾燈和桌上的蠟燭。在這種微弱光線的場合，才知道大光圈定焦鏡頭是

SONY A900、35mm F1.4G、F1.7、1/30s、ISO400、日光白平衡，德國 海德堡

▶ 9.城市燈光 ◀

霓虹燈帶來了漂亮的色彩。同樣的場景在白天拍儘管也不
錯，但沒有夜晚燈光下這麼迷人的色彩魅力。

SONY NEX-5C、16mm F2.8、F3.2、
1/20s、ISO800，美國 西雅圖

用超長時間的曝光將摩天輪變成了風火輪，誇張了畫面效果，也突出了繁華都市
的魅力夜間景象。

SONY A955、16-35mm F2.8ZA、F22、
131s、ISO100、日光白平衡、ND、CPL、
上海

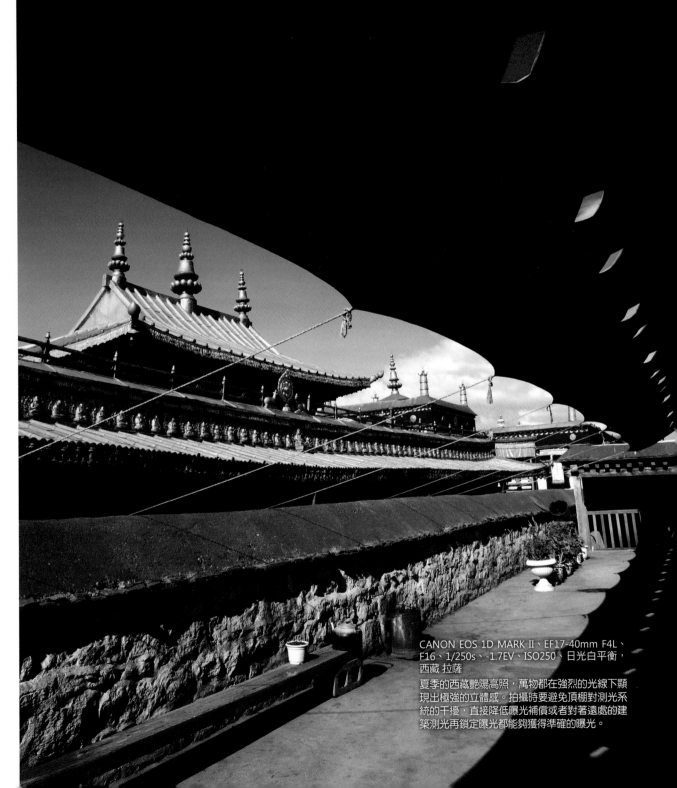

▶ 10.高海拔與高緯度地區光照 ◀

　　高海拔與高緯度地區由於其特殊的地理位置，太陽的角度會比較低，同時光線強烈，紫外線強度高。利用這種獨特的低角度直射陽光常常能獲得美妙的光影效果。需要注意的是，過多的紫外線會導致畫面銳度下降，在鏡頭前安裝一塊品質可靠的UV鏡可以改善這種情況。

CANON EOS 1D MARK II、EF17-40mm F4L、F16、1/250s、-1.7EV、ISO250、日光白平衡，西藏 拉薩

夏季的西藏艷陽高照，萬物都在強烈的光線下顯現出極強的立體感。拍攝時要避免頂棚對測光系統的干擾，直接降低曝光補償或者對著遠處的建築測光再鎖定曝光都能夠獲得準確的曝光。

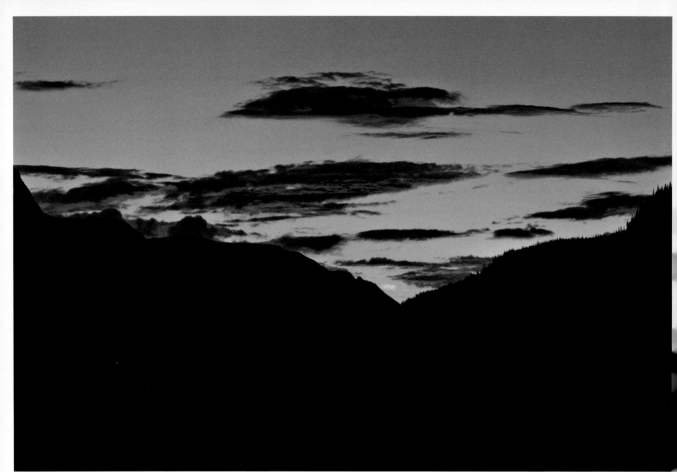

當我拍完日落收工開車在公路上行進時，從後視鏡裡看到背後的天空一片燦爛。這地方的天暗得可真慢。我趕緊找地方停車支好三腳架拍攝。要表現好天空雲彩的層次與山谷裡藍色的霧氣，需要嘗試一下相機內建的DR功能。

SONY A900、70-200mm F2.8G、F16、1/10s、ISO100、日光白平衡，加拿大 班夫國家公園

　　在夏季，某些地方太陽早晨4-5點鐘便早早升起，而黃昏通常要到晚上9時至10時才會到來。對於喜歡起早貪黑拍日出日落的朋友來說絕對是體力上的挑戰。當然好處是每天的日照時間都比普通地區多上40%~50%，有足夠的時間進行拍攝。

　　普通地區日落後的暮色時間非常短，一般也就5~15min左右，而這個時間在高緯度地區則能持續半小時甚至一個多小時，視季節和具體緯度而不同。這時候的景色非常迷人，是拍攝的大好時機。

　　在拍藍天白雲的時候，如果天空曝光正常的話，地面總是比較暗。如果地面拍亮了，雲就沒層次了。開啟DR功能可以很好地平衡天空與地面的曝光。你也許會說，我加塊漸層濾鏡不就解決了嗎？沒錯，不過不是所有的場合都適合用漸層的。比如，你想提亮建築物或樹葉的暗部，而不影響畫面的其他部分。漸層怎麼來壓暗那些零碎的區域呢？

　　平時建議關閉該功能，因為它會影響畫面的影調，你會發現影調結果超出你的想像，不可控制。但需要提亮暗部時，就可開啟。可以用自動檔，也可以根據自己的經驗設定提亮的級別。

Tips DRO

　　數位相機的DRO功能可以把明暗反差較大的場景處理得很好，能兼顧暗部細節和高光層次，自動調整過暗或過亮的部分，獲得與人眼視覺更加接近的拍攝效果，從而幫助相機拍出高品質的圖片。典型的代表有尼康的D-LIGHTING、佳能與索尼的HDR等。

◦ 第 7 站 ◦

用顏色營造氣氛—白平衡

如果你的照片看起來顏色灰暗，或是總沒有別人的鮮艷漂亮，那有很大程度上是白平衡不準造成的。

▶ 1.色溫與白平衡 ◀

色溫是照明光學中用於定義光源顏色的一個物理量。它的概念是：把某個黑體加熱到一定溫度，其發射的光的顏色與某個光源所發射的光的顏色相同時，這個黑體加熱的溫度稱之為該光源的顏色溫度，簡稱色溫，其單位用「K」表示。色溫是照明光學中用於定義光源顏色的一個物理量。白平衡就是相機用來平衡這種光線色彩偏移的功能。

很枯燥對吧？沒關係，你只要記得如下幾點。

色溫是指光線色調的指標，白平衡是指相機「糾正」色偏的指標，兩者正好是相反的。

色溫越高，光的顏色越藍；越低，光的顏色越黃。

白平衡值越高，對藍光的平衡能力就越強，也就是會讓畫面變得越黃。

白平衡值越低，對黃光的平衡能力越強，畫面會變得越藍。

光源	色溫	白平衡設置
☀	6500° K	
	5500° K	自然
	4000° K	偏冷
💡	3200° K	自然
	3000° K	
	2800° K	偏暖
	1800° K	

▶ 2.獲得準確的色彩 ◀

白平衡設定得不對，會讓照片顏色很怪異。要讓照片的顏色準確，就要讓相機的白平衡設置與當時光線的色溫值一致。正午的陽光是5000~5500K，相機上有個白平衡設置是一個太陽的圖標，一般叫做日光或者晴天。選擇這個在正午拍攝，就能獲得非常準確的色彩。同樣，在使用白熾燈的室內，如果選擇有個燈泡的圖標，也就是白熾燈白平衡，也能獲得準確的色彩還原。

也許你會問：相機上不是有自動白平衡功能嗎，為何還要費力地調白平衡？自動白平衡最大的問題是，它無法判斷究竟是光線偏黃偏藍還是物體本身是黃色藍色的。比如，我們對著藍牆拍攝時，站在前面的人常常會嚴重偏黃，就是這個問題。

要獲得準確的色彩還有一招：自定白平衡！這個功能操作起來相對繁瑣一些，我們很少會在旅行中使用。這裡簡單介紹一下。

將白色卡紙平展在拍攝光線下，保持白紙與相機鏡頭垂直。同時確保白紙受到的光線照明與實際拍攝的光線照明完全一致。讓白紙充滿畫面，然後透過相機上的提示完成白平衡設置。

· 自定白平衡操作，按照相機提示，將白色卡紙充滿畫面或測量區域進行測量。

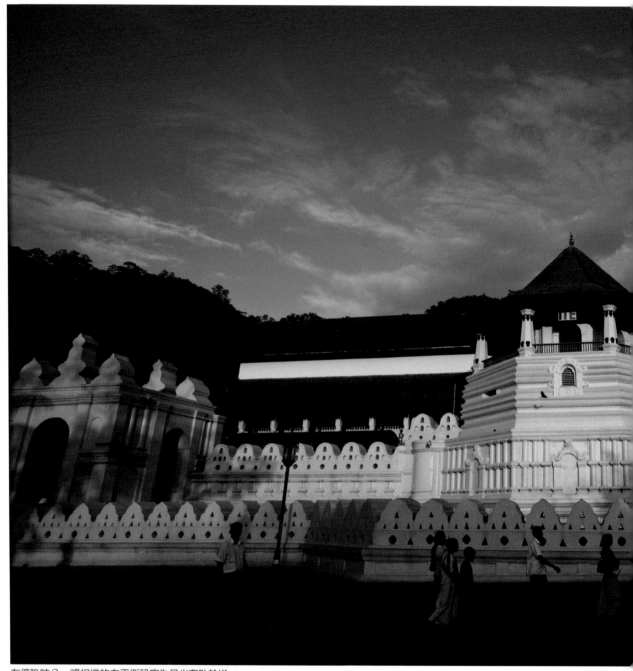

在傍晚時分，將相機的白平衡設定為日光有助於增
加暖調的氛圍，自動白平衡就沒有這樣的效果。

▶ 3.讓你的照片更有感覺 ◀

　　有時我們未必需要非常準確的色彩，反而是帶有一定偏色的照片更有感覺。例如，黃昏時的暖黃色、在
陰影下的青藍色等。這種色偏是不是經常在用膠片拍攝的照片上看到呢？原因就是底片不像數位相機一樣容
易調節白平衡，所以大部分照片可能都帶有一些偏色。要獲得底片這種偏色的效果很簡單，只要把白平衡設
定為和普通底片一樣的日光就行了。

SONY A900、16-35mm F2.8ZA、F8、
1/250s、ISO200、日光白平衡，斯里蘭卡
康堤

SONY A900、70-200mm F2.8G、F6.3、1/160s、ISO400、日光白平衡，斯
里蘭卡 康堤
同樣的日光白平衡在陰影底下拍攝就會呈現出青藍色調，你是不是突然明
白，只要設為日光白平衡就打遍天下無敵手？

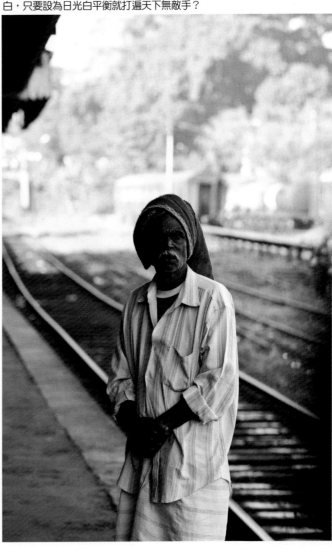

◦ 第 8 站 ◦

瞬間，稍縱即逝

攝影是個講究瞬間的藝術，我們前面已經講了關於相機在三維空間裡如何找到合適位置的話題，現在來討論一下在三維空間裡加入時間的概念，也就是在什麼時間點按下快門。現在我們要試圖駕馭的是一個四維空間。

▶ 1.攝影對瞬間的要求 ◀

很多人面對靜止的物體都能拍出還不錯的照片，因為它就在那裡，我們有足夠的時間來琢磨到底該怎麼拍。但當面對會動的主體，比方說人物，對方的動作神態表情每時每刻都可能發生著變化，我們要爭分奪秒地決定用什麼鏡頭，設定好相機的曝光及各種數值，考慮好構圖和角度，並找到合適的時機按下快門。這一系列過程都發生在電光火石之間。一些人面對這樣的要求已經傻在那裏了。其實也不用太擔心，我們總會找到方法來解決這個問題。

▶ 2.連拍與點射 ◀

一些朋友問我，你怎麼看待連拍與點射。其實很簡單。好不容易出現的時機到來了，為什麼要錯過呢？該出手時就出手！我的相機幾乎95%以上的時間都是放在高速連拍模式下，一旦有精彩的瞬間出現，便立刻大量拍攝。當然，這樣做的前提是要對相機的操作非常熟練，要在舉起相機拍攝前就做好相對的曝光設定。

高速連拍能給我帶來更多的畫面的選擇餘地，同時也不錯失精彩的拍攝瞬間。因為當我們使用單張拍攝模式時，如果不做一些特殊的操作，每拍一張我們就得重新對焦並鎖定焦點，這樣很容易錯失一些拍攝的機會。

SONY A900、70-200mm F2.8G、1.4X增距鏡、F4.5、1/200s、ISO400、日光白平衡，斯里蘭卡 高爾

抓拍要求對瞬間有很好的理解，要抓住人物運動的節奏，按照步點按快門，而不是亂拍一通。

我也時常對分析一些差別細微的照片津津樂道，因為這是一種提昇自己畫面鑑別能力的訓練。但是，並不是所有的拍攝都需要大量的連拍，有時我也只會按一兩次快門，儘管當時是在高速連拍模式下。而當我做拍攝風光之類的題材，大多是把相機裝在三腳架上用單張拍攝模式或反光板預升模式。

▶ 3.拍攝稍縱即逝的瞬間 ◀

那麼，怎麼樣才能在這千鈞一髮的時候出現在正確的地方，用正確的方式把照片拍下來呢？這當中除了極個別偶然的運氣因素之外，還需要大量的基本功支持。許多人都希望能有一條捷徑可以迅速走向成功，我也盡力把這條道路給大家鋪得既平坦又筆直，但中間不可或缺的是自己對相機、對光線、對攝影、對美的理解與訓練。

我們在準備拍攝某個畫面時，是否能做到在5s

內完成相機的曝光模式、光圈、快門、曝光補償、白平衡、對焦等方面的設定？其實5s已經有點拖沓了。在設定這些數值的時候腦子裡是否還能同時考慮一下取景的角度和大致的構圖？然後當我們舉起相機時就可以迅速按下快門。

至於對焦則要分不同的情況來區別對待。如果對方是幾乎在同一個地方不移動的，只是肢體有動作，那可以當他是靜止的來處理。只需要對準對方對一次焦，然後鎖定焦點就可以等待合適的時機拍攝了。假如對方一直處在移動中，那你就要考慮是打算在整個移動過程中都要進行拍攝，還是只在某個特定的點拍攝。如果是要追蹤拍攝，那對焦模式要選擇為連續對焦，並且要保證相機的焦點中至少有一個要一直跟焦在對方身上。如果只在特定的點拍攝，可以先對這個點的地面對焦，鎖定住對焦後就在那守株待兔吧。

▶ 4.特異功能 ◀

還需要什麼特異功能？讀心術。這個神吧？其實很多動作或瞬間是很容易預料到的。當我們看到對方的動作時，可以想一想接下來他可能做什麼動作或表情。一旦覺得有可能出現很好的瞬間，就要馬上火力全開做好拍攝的準備。而當瞬間即將到來之際，舉起相機等著按快門吧。

有人問：曝光補償該如何快速設定？我替大家的建議是長期堅持使用一種測光方式，一般選擇相機的評價測光（有的相機也叫矩陣測光或多區測光）直接針對整個畫面測光是一個好選擇。當你對這種測光方式的結果非常熟悉時，就能很快地根據畫面的取景範圍來設定出相對的曝光補償。並且這個過程並不需要在取景時完成，而是在舉起相機之前那幾秒鐘就做完了。

看到夜市裡有人在下國際象棋，棋子是用瓶蓋做的，還蠻別緻的。瞬間需要決定的是構圖、曝光數值和對焦，因為這個動作只出現了一次。

SONY A700、35mm F1.4G、F3.2、1/125s、ISO800、日光白平衡，泰國 清邁

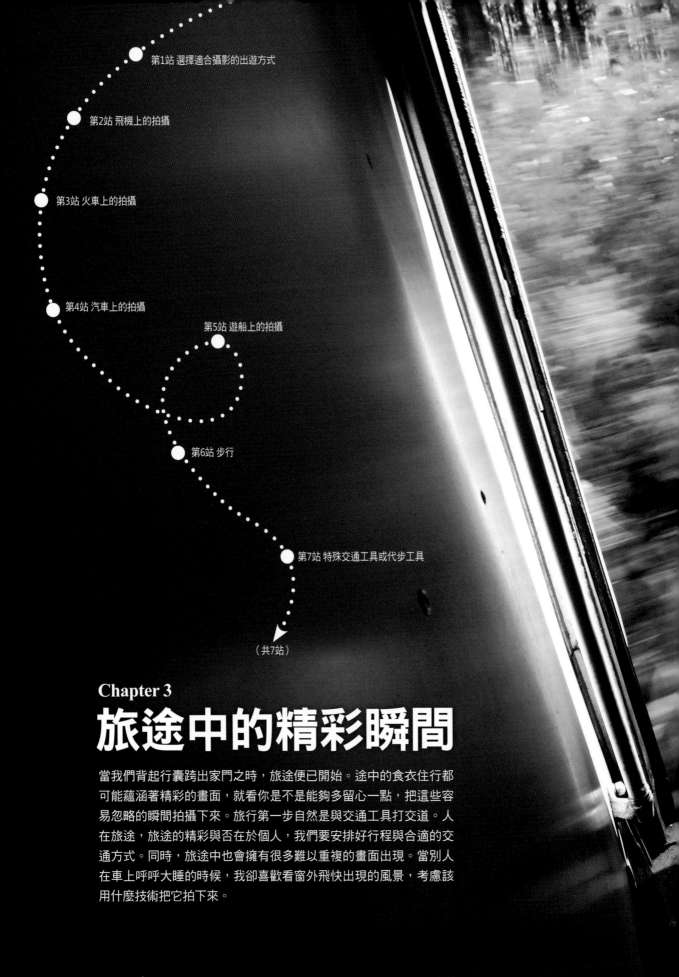

Chapter 3

旅途中的精彩瞬間

當我們背起行囊跨出家門之時，旅途便已開始。途中的食衣住行都可能蘊涵著精彩的畫面，就看你是不是能夠多留心一點，把這些容易忽略的瞬間拍攝下來。旅行第一步自然是與交通工具打交道。人在旅途，旅途的精彩與否在於個人，我們要安排好行程與合適的交通方式。同時，旅途中也會擁有很多難以重複的畫面出現。當別人在車上呼呼大睡的時候，我卻喜歡看窗外飛快出現的風景，考慮該用什麼技術把它拍下來。

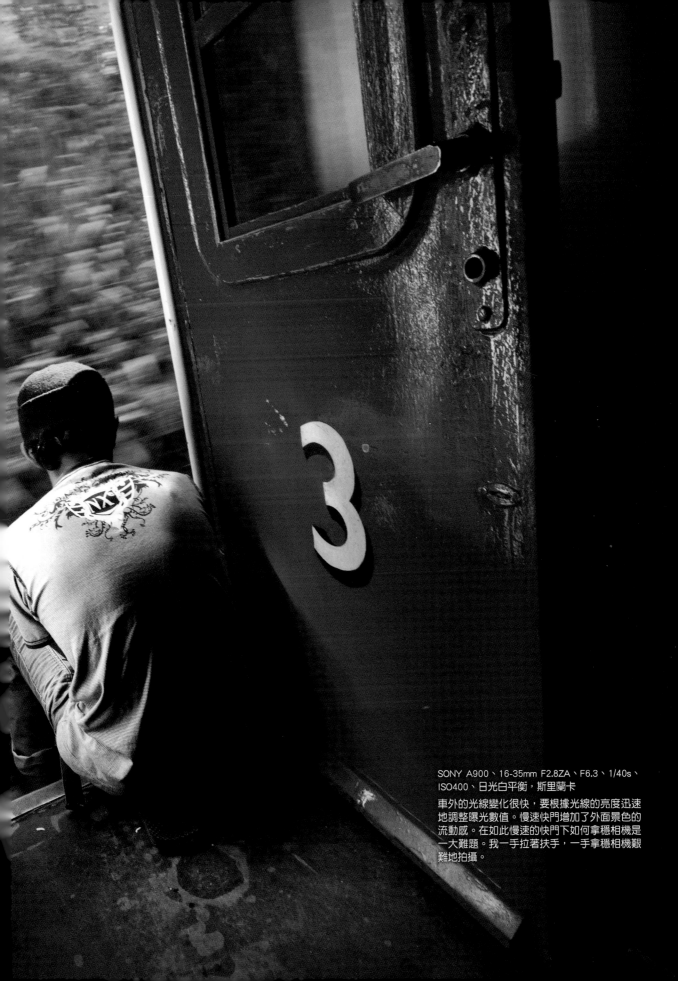

SONY A900、16-35mm F2.8ZA、F6.3、1/40s、
ISO400、日光白平衡，斯里蘭卡

車外的光線變化很快，要根據光線的亮度迅速
地調整曝光數值。慢速快門增加了外面景色的
流動感。在如此慢速的快門下如何拿穩相機是
一大難題。我一手拉著扶手，一手拿穩相機艱
難地拍攝。

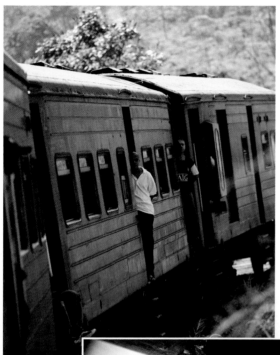

選擇適合攝影的出遊方式

　　是搭飛機還是火車？是自駕、包車還是利用公共交通？適當的出遊方式能讓你合理安排時間、體力與資金，並且能讓拍攝變得更有效更輕鬆。

　　拍攝的主題，預計攜帶的器材多少會對交通工具提出要求。我們不可能帶著火箭筒般的重型設備徒步或擠公交。如果我攜帶300mm F2.8這類鏡頭拍攝野生動物，多半是選擇自駕或包車；如果是帶著幾支廣角鏡頭近距離融入當地人的生活，那擠擠本地人的公交或地鐵也是不錯的體驗。

　　有的行程中可能會遇到一些比較獨特的交通方式，如直升機、滑翔傘、快艇、潛艇、牛車、狗拉雪橇等。將這些交通方式納入計劃，乘坐並拍攝這些交通工具本身就是一個非常特別的經歷。

總之，不要忽略旅行途中的任何一種交通工具就對了！

暮色降臨，舷窗外的一切都沈浸在一片安靜的藍色中。機翼上的紅色在這藍色中顯得尤其醒目，真是一個典型的互補色的應用。焦點自然而然地落在紅色部分，利用窗框作為前景，增加畫面的層次感。

LEICA M6、ZEISS IKON 21mm F2.8、F2.8、1/30s、FUJI RDP III，越南

飛機

第 2 站
飛機上的拍攝

▶ 1.找到最適合拍攝的座位 ◀

由於飛機的航行高度有別於其他的交通工具，所以常常能拍到獨特的畫面。選擇一個理想的拍攝位子很關鍵。無論飛機大小，要拍到沒有遮擋的景色，最好是避開機翼。飛機越大，頭尾的位置就越容易避開飛機翅膀。當然，有時漂亮的機翼也會成為鏡頭的主角。在飛行時，某些機型的機翼後方會產生氣流，一些地方會明顯地不清楚。因此最好不要選擇靠近機翼後方的座位。

現在很多航空公司都支援在其官方網站上查看機型並挑選座位。如果有拍攝的計劃，可以事先選擇好座位。有些小型飛機是不對號入座的，可以早點登機選擇座位。我坐過的最小的民航客機是一架只能坐7位乘客的螺旋槳飛機，座位隨意挑。

有時，登機前也會有機會近距離拍到飛機，尤其是飛機本身比較特別時更是好時機。

SONY A900、16-35mm F2.8ZA、F3.2、1/200s、ISO400、日光白平衡G+3,馬爾地夫 馬列
在登機之前，給造型可愛的水上飛機留個影。利用廣角鏡頭的誇張效果與傾斜構圖的視覺張力讓畫面有種無形的力量感。

▶ 2.鏡頭的選擇 ◀

　　可以說任何器材都能在飛機上拍攝，只是飛機起飛與降落時請不要使用。因為電子設備產生的電波干擾有可能會影響到飛機的通信。如果是拍攝地面景物，一般的廣角、中焦鏡頭都很適合。拍攝遠處天際線，也可以試試中長焦鏡頭。

SONY A700、16-85mm F3.5-4.5ZA、F7.1、1/1250s、+0.3EV、ISO100、日光白平衡，
泰國 曼谷
飛機飛越對流層時，遠處的雲彩呈現出細微的色彩變化。陽光照射在舷窗上產生了巨大
的五彩光環，宛若佛光。這是難得的景象，拍攝時略微增加了曝光，以彌補太陽對測光
的干擾。

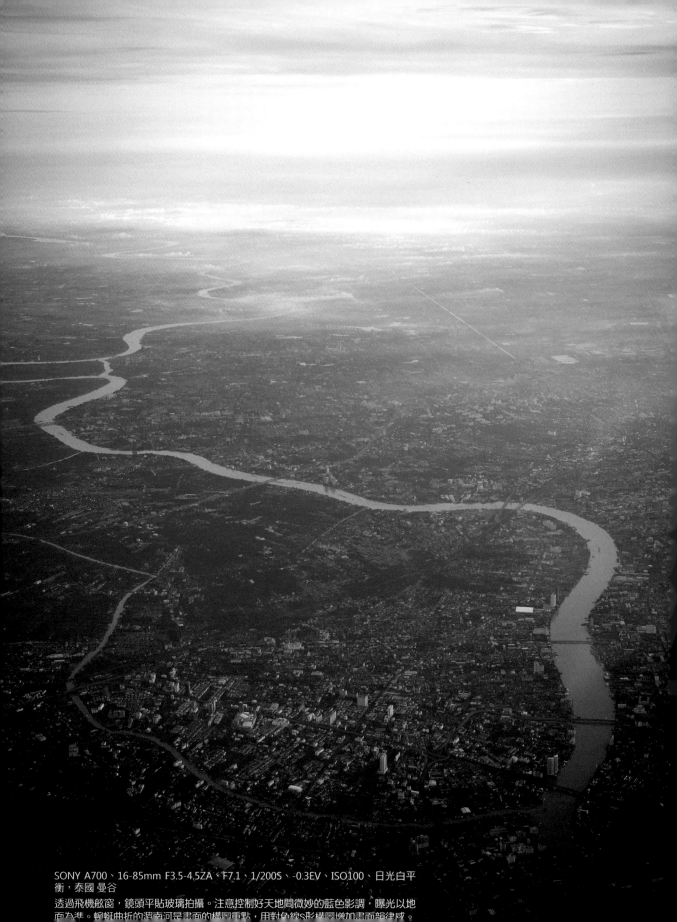

SONY A700、16-85mm F3.5-4.5ZA、F7.1、1/200S、-0.3EV、ISO100、日光白平衡，泰國 曼谷

透過飛機舷窗，鏡頭平貼玻璃拍攝。注意控制好天地間微妙的藍色影調，曝光以地面為準。蜿蜒曲折的湄南河是畫面的構圖重點，用對角線S形構圖增加畫面韻律感。

▶ 3.拍攝舷窗外的景色 ◀

再好的鏡頭在航拍當中都顯得不是那麼重要。因為大多情況下並不需要特別大的光圈。更何況成像的好壞更多時候取決於你面前的那塊玻璃窗。有些窗戶上面刮痕累累，會降低畫面的清晰度，此時可以適當開大些光圈，並且鏡頭貼著玻璃來虛化掉玻璃上的痕跡。飛機玻璃都是三層的，當鏡頭斜向對著玻璃拍攝時一些區域會產生明顯的折射。解決的辦法是鏡頭正對著玻璃拍攝。飛機移動很快，但遠處的天空、地面的相對移動速度並不快。所以不用著急，你有足夠的時間從容拍攝。

▶ 4.拍攝機艙內的畫面 ◀

普通客機的機艙內部大多司空見慣，要有特別的畫面還真的不容易。倒是一些小型飛機更有特色。我在馬爾地夫坐過一架水上飛機，駕駛艙直接敞開，能從我們的座位上清楚地看到飛行員一邊光著腳踩在踏板上，一邊拉起操縱桿。

> **秘笈放送**
> 鏡頭緊貼玻璃拍攝。

陽光正好照射到副機長的臉上，加強了皮膚的質感。廣角鏡頭的使用，交代了人物的環境。把飛行員握著操縱桿的右手拍入畫面也是重要的構圖因素。

SONY A900、16-35mm F2.8ZA、F5、1/125s、ISO400、日光白平衡，馬爾地夫 馬列

> 飛機上拍攝技巧小結
> ①緊貼玻璃拍攝
> ②光圈不宜過小
> ③飛機飛到平流層效果更好

◦ 第 3 站 ◦

火車上的拍攝

火車

車廂內的色彩非常鮮艷，斑駁的牆壁配上舊舊的綠、藍、紅、黃等顏色，黑得發亮的錫蘭人皮膚，鮮艷的印度紗麗或白得耀眼的學生制服，忽明忽暗的光線，這一切頗似杜可風鏡頭下絢麗而又真實的世界。我謹慎地向周圍的人詢問是否可以給他們拍照。一些人微笑著微微搖頭，然後用期待的眼神看著我。讓我完全搞不清狀況，這

到底是同意還是拒絕？後來才明白這裡人的搖頭表示同意。

火車的車窗如同一個流動的風景畫框。坐在窗邊，一邊看著變幻無窮的景色，一邊隨手拍攝下來，看起來輕鬆無比，實際上也並非易事。要想在火車上拍出好照片，也得掌握些技巧。

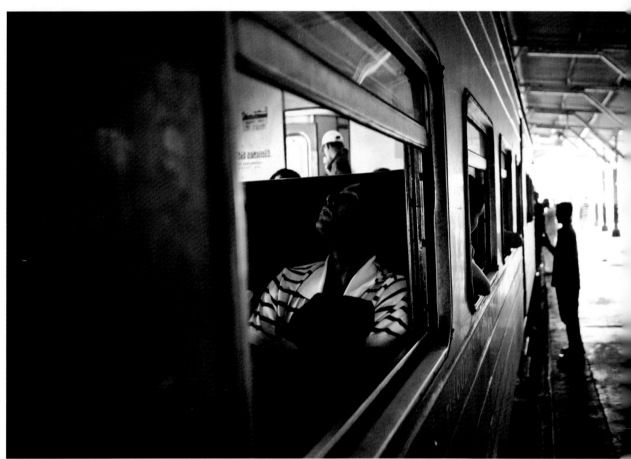

我趁火車中途到站短暫的停留，從車門裡探出身體去拍攝車廂內外的情景。有時最佳的拍攝點反而在車廂外。

SONY A900、16-35mm F2.8ZA、F2.8、1/80s、ISO400、日光白平衡，斯里蘭卡

▶ 1.找到最適合拍攝的座位 ◀

最佳的位置自然是沒有遮攔的大玻璃窗了。如果車窗乾淨透亮那你就開心的拍吧！有些火車部分車窗可以打開，這樣很方便拍攝。不過要小心的是，千萬不要把身體或相機伸出窗外，以免發生危險。我在瑞士坐黃金線火車，幾節客車後面就掛了

一節行李車，用來放大型行李與自行車滑板之類不便帶入客車車廂的物品。車廂內沒有人，哪怕打開車窗也不會影響到別人。而斯里蘭卡的火車就誇張多了，所有門窗統統打開，隨便哪個位置都是最佳的拍攝地點。

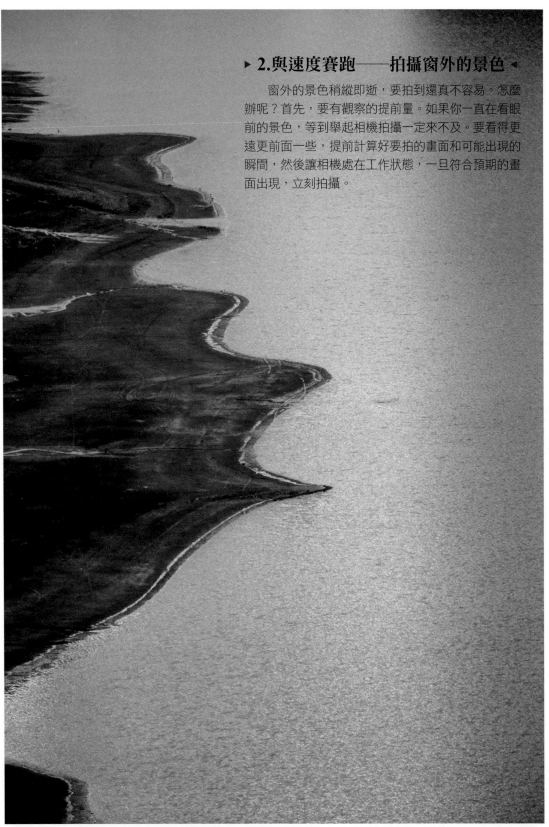

▶ 2.與速度賽跑──拍攝窗外的景色 ◀

　　窗外的景色稍縱即逝，要拍到還真不容易。怎麼辦呢？首先，要有觀察的提前量。如果你一直在看眼前的景色，等到舉起相機拍攝一定來不及。要看得更遠更前面一些，提前計算好要拍的畫面和可能出現的瞬間，然後讓相機處在工作狀態，一旦符合預期的畫面出現，立刻拍攝。

當我坐在車廂內看到遠處河灘的凍土時，就覺得這一定是個充滿形式感的畫面。於是設定好曝光數值，舉起相機等待河灘出現在我正前方就連續拍攝。除了被電線桿擋住的畫面外，這張是最好的一幅。

SONY A900、70-200mm F2.8G、1.4X、F4.5、1/400s、ISO200、日光白平衡，瑞士

▶ 3.避免玻璃上的反光 ◀

　　車窗玻璃會反光，尤其是當天略暗車廂內開了燈之後反光更加厲害。是不是可以用偏光鏡來避免反光呢？偏光鏡確實有這個作用，但在這種場合下也有些不足。首先，偏光鏡讓快門速度變慢，可能會導致無法拍到清晰的景物。其次，對於廣角鏡頭來說，偏光鏡只能消除畫面中一部分的反光，無法做到所有角度都完全消除。所以我們推薦的方法是：摘掉鏡頭遮光罩，將鏡頭緊貼玻璃拍攝。

Tips 如何對焦在特定的距離上？

　　大多數鏡頭上都有一個塑膠小窗，裡面顯示的就是鏡頭對焦的距離。紅線指的位置就是主體到相機成像平面的距離。

· 紅線指的位置就是鏡頭對焦的距離。上方橙色數字單位為呎，下方白色為公尺。

鏡頭緊貼車窗玻璃，因為雙層玻璃帶來的折射會讓畫面變得模糊，所以千萬不要斜向玻璃拍攝。當主體出現在正前方要果斷拍攝。

SONY A900、16-35mm F2.8ZA、F5、1/2000s、ISO320、7500K白平衡 G+2，瑞士

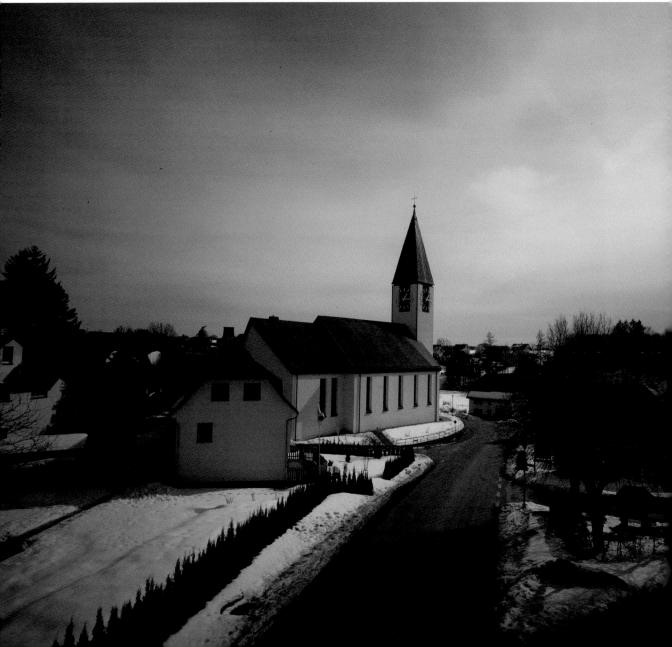

SONY A900、16-35mm
F2.8ZA、F8、1/500s、ISO200、
日光白平衡,瑞士

在行駛的火車上用略小的光圈拍
攝,不過不要把光圈收得太小,
以免快門速度變得太慢而導致照
片不清楚。手動對焦,此時建築
離開火車比較遠,可以將焦點對
在20m左右的距離上。利用景深
確保照片有足夠的清晰範圍。

秘笈放送
手動對焦。

▶ 4.在行進的車中對外面的景物準確對焦 ◀

　　火車開得很快,景物與我們的距離一會兒遠一會兒近,該對哪裡對焦?車開
得這麼快我能來得及對焦嗎?其實並不難。

　　教你一招在光線足夠的情況下如何拍攝。首先選擇廣角鏡頭拍攝,使用光
圈優先,再將光圈值設定為F8~11,然後選擇手動對焦模式,將對焦距離放在
3~5m,之後就不用再管對焦,不斷拍就行了。當主體離自己比較近時,就放在
3m處,離得遠就對焦在5m甚至更遠一點的地方。可能有人會問,這就能清楚對
焦了嗎?由於小光圈下的景深範圍是很大的,只要對焦在合理的位置上就能保證
由遠及近的大部分區域都清楚。

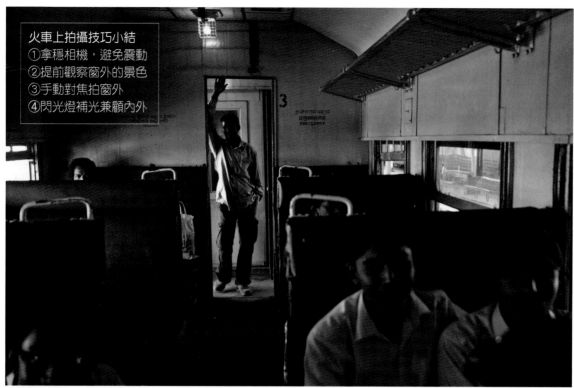

為了保證清晰度，我把ISO提高到400，並且開大光圈進行拍攝。火車進站有短暫的停頓時間，不會有太明顯的震動，是進行抓拍的大好時機。

SONY A900、16-35mm F2.8ZA、F2.8、1/60s、ISO400、日光白平衡，斯里蘭卡

▶ 5.在火車內進行抓拍 ◀

　　火車開動會比較顛簸，要想在車廂內拍好照片首先要解決的就是清晰度的問題。用三腳架？好像誇張了點，而且在晃動的車廂裡支三腳架是不會降低任何震動的。更穩固的持機能力？這方面是一定需要加強的。坐在座位上拍攝會相對容易些，而站著就困難多了。左手拉著扶手，右手持機，把相機架到左手手臂上，可以形成一個相對穩定的支撐系統。此外適當提高ISO是簡單又有效地方法。如果環境允許使用閃光燈的話，可以用閃光燈來提高清晰度。

▶ 6.處理反差較多的內外場景 ◀

　　火車內外亮度差別很大，一般有兩種辦法處理。

　　直接放棄某部分的曝光，如只考慮室內的或只考慮室外的。好處是容易掌握，缺點是容易產生死白或死黑的區域。

平衡車外與車內的亮度。它有幾種方法。

• 使用反光板給車內主體補光。

• 使用閃光燈給車內主體補光。

• 使用其他設備降低外界光線，如半透明的車窗窗簾。

• 等到外面和裡面亮度差不多時再拍。

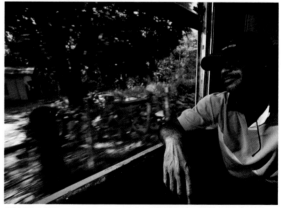

SONY A900、16-35mm F2.8ZA、F6.3、1/30s、ISO100、-0.7EV、F58AM、日光白平衡，斯里蘭卡

火車裡面和外面亮度差很多，為了平衡兩者的亮度，我用閃光燈進行補光。閃光燈的輸出量依靠相機的閃光系統自行計算，人看起來就沒那麼黑了。閃光燈用離機線連接從窗口位置照射對方，模擬陽光照射到身上的感覺，讓閃光與自然光渾然一體。選用快門優先，用一個比較慢的快門速度來強調火車的動感。

當地能看到很多軍警巡邏執勤。市區最熱鬧的路段，兩位警察在路中間指揮交通。要不是坐車貼著他們經過，是無法找到既合適又不被發現的角度拍攝的。

SONY A900、16-35mm F2.8ZA、F10、1/125s、ISO200、日光白平衡，斯里蘭卡康堤

CANON EOS 1D MARK II、EF70-200 F2.8L、F3.5、1/2500s、ISO 400、日光白平衡，西藏

當我看到拖拉機遠遠駛來，就搖下車窗守株待兔。光圈開大，用盡量高的快門速度來凝固對方。要記住，拖拉機在朝我們駛來，我們的車也在朝他們駛去，速度是兩者疊加的，快門速度也要更快才能拍清楚。

◦ 第 4 站 ◦

汽車上的拍攝

▶1.不可複製的拍攝點◀

　　在汽車上拍攝的技術要領非常接近火車上的拍攝。不過汽車更具有優勢，一方面是汽車一般與周圍的環境或當地人更加接近，而且容易到達繁華的城市腹地，能更近距離地拍攝。而在路中間的角度也是普通步行不容易到達的拍攝點。

　　另一方面是汽車的車窗大多都可以自由搖下，方便拍攝，不受髒玻璃的影響。

汽車

秘笈放送
大光圈高速度
拍攝。

坐車時，我喜歡手裡拿一台相機，一邊看周圍景色的變化，一邊思考接下來可能會出現什麼場景，要用什麼技術去拍攝。這張是坐的長途車在等紅燈，雨天。我認為一定會有打著傘的人從橫道線上經過。因此設定好相機等待想要的畫面出現。預判性與想像力對攝影師來說很重要。

LEICA M6、LEICA 35mm F2 ASPH、F2、1/30s、FUJI RDP III，土耳其

▶ 2.克服路面的顛簸 ◀

車上搖搖晃晃的，挺難拍清楚。我的建議是，如果能坐著就不要站著拍。坐著的晃動會明顯小於站著。

如果能支撐在自己身體上更好，但不要靠在車窗上。因為汽車行駛時的震動會透過車窗傳導到相機上，而支撐在身上，震動會被自己的身體吸收掉一些。

能用更高的快門速度就盡量提高一些，必要時可以提高ISO拍攝。

▶ 3.抓拍轉瞬即逝的風景 ◀

汽車行駛的速度雖然不快，但道路離人或建築都很近，景物還是一晃而過。因此除了需要有比較高的快門速度來凝固主體外，還要具有預判性與時刻的警惕性。

汽車上拍攝技巧小結
①使用高速快門提高清晰度
②時刻準備著

遊船上的拍攝

手划船

▶ 1.選擇遊船上的拍攝點 ◀

　　船按照大小不同可以分為手划船、快艇、中型船或帆船、大型遊輪、軍艦等。越是小的船隻越是以船外的景色風光作為拍攝對象，到了萬噸遊輪這樣的大船，你基本可以把它當做是一座移動的城市，遊輪本身也很值得一拍，反而倒不像在小船上拍攝這麼高難度。下面隨著我的一些拍攝經歷去看看如何在遊船上拍攝。

(1)手划船

　　瀘沽湖上有種兩人手划的小船叫做豬槽船。清晨，我們坐著它出湖去拜訪湖另一邊的尼賽村。我坐在船中間，只能拍到一位划船的摩梭族大姐。此時我可以選擇純拍湖面風光與在此過冬的海鷗，也可以拍旁邊一同出發的其他船隻。我把重點放在如何拍到一幅融合了摩梭族划船景象與當地自然環境的照片上。

　　因為坐得很近，必須用超廣角鏡頭才能拍下划船的大姐，處在陰影下的人物臉上暗淡無光，在相機機頂加了一支閃光燈，把燈頭扭向她。留下右側大部分空間交給環境，背景的陽光非常迷人。很幸運的是按下快門的瞬間一隻海鷗闖進畫面，位置姿態恰到好處，完美收工。意識先行，技術跟上。

秘笈放送
閃光燈補光。

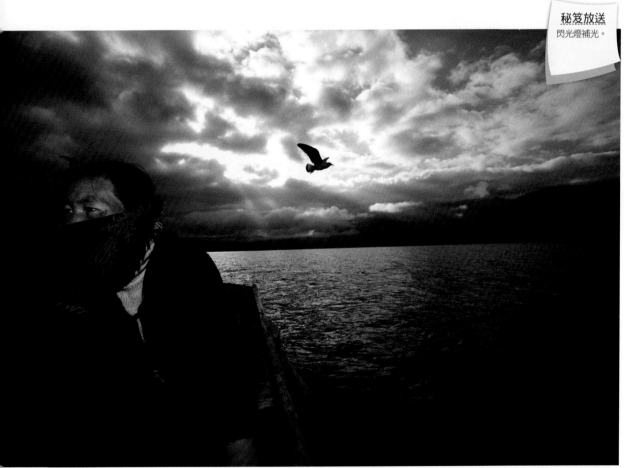

控制主體與背景亮度是這張照片最難的地方。用閃光燈補光是比較可行的辦法。記住：用光圈控制主體亮度，用快門速度控制背景亮度。在這裡我們需要讓背景看起來不那麼亮，所以得提高快門速度。光線強烈時需要用到高速閃光同步功能才能獲得有氣氛的照片。

SONY A900、16-35mm F2.8ZA、F56AM、F6.3、1/1250s、+0.3EV、ISO200，雲南 瀘沽湖

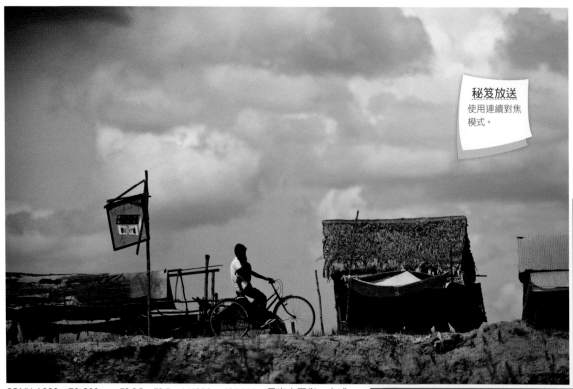

秘笈放送
使用連續對焦
模式。

SONY A900、70-200mm F2.8G、F3.5、1/4000s、ISO200、日光白平衡，柬埔
寨 洞裡薩湖

為了在高速行進的船上也拍到清晰的照片，我首先將ISO略微提高一點，這樣
快門速度就可以更快一些。另外，把對焦模式選擇為AF-C，讓相機用連續對焦
來應付不斷變化距離的兩岸景物。

有時坐遊船還會提供各種特別的
遊玩活動，比如，我在希臘聖托里尼
島就經歷了一次游泳去火山溫泉的體
驗。當遊船駛到距火山溫泉200m左
右的距離時就不能再靠近了，必須自
己游泳過去。遊客紛紛縱身躍入碧藍
的深海。我在跳下去之前把前面遊客
的跳水英姿留在了相機裡。

(2)快艇

當船裝上引擎，世界就變得不一
樣了。要拍到周圍的環境，就必須得
考慮一個問題：船會不會開得太快
了？下面的照片是我在柬埔寨洞裡薩
湖拍攝的，我們坐著機動船去拜訪洞
裡薩湖兩邊的貧民窟。

事先預判事情發生的情況，早早做好對焦構圖
曝光等方面的準備，等想要的畫面出現，按下
快門即可。

快艇

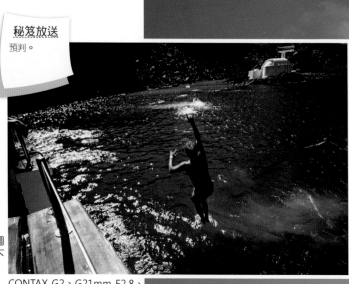

秘笈放送
預判。

CONTAX G2、G21mm F2.8、
F8、1/500s、FUJI RDP Ⅲ，希
臘 聖托里尼

中型船

(3)中型船

船變大後，可以活動的空間也變大了。我們可以到處走走，看看船艙、甲板、船頭船尾，甚至是船艙頂上。

為了更加接近野生動物或是一些大船無法抵達的區域，我們會選擇乘坐中小型船隻前往。很不幸的是，小船顛簸起來確實很嚇人。在阿拉斯加賞鯨，船一會兒在浪頭，一會兒又跌落近10m。取景器裡剛找到的鯨魚瞬間又不知去向，拍照難度異常的巨大。此時三腳架的用處已經不大，倒是用獨腳架或直接手持拍攝更方便一些。對焦拍攝的操作一定要快要果斷，如果無法精確構圖，就給畫面留一些剪裁的餘地。

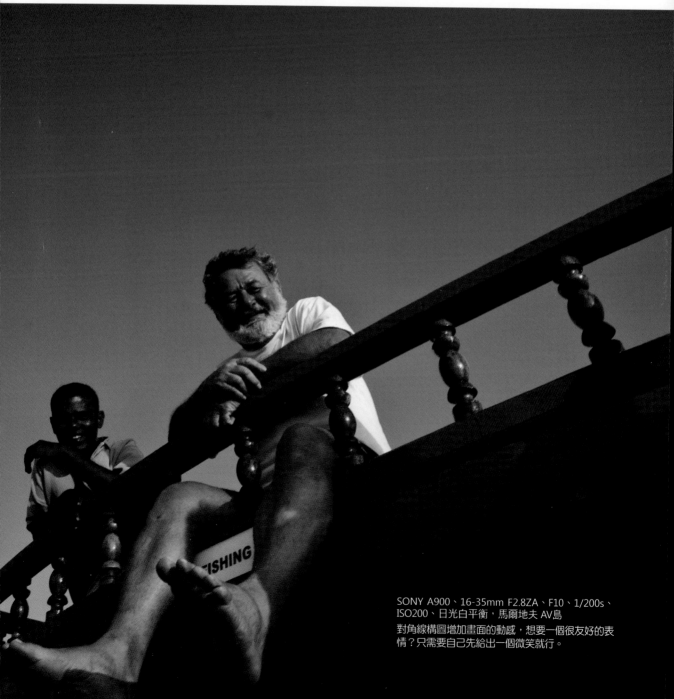

SONY A900、16-35mm F2.8ZA、F10、1/200s、ISO200、日光白平衡，馬爾地夫 AV島
對角線構圖增加畫面的動感，想要一個很友好的表情？只需要自己先給出一個微笑就行。

遊輪

到了真正的巨型遊輪上，那可是另外一番景象。空間非常大，活動項目也很多，可以在上面體驗、拍攝各種不同的主題。遊輪運行比較平穩，很少顛簸，就當在陸地上拍攝就行。

起床已經晚了，遊輪船頂探頭傳到房間裡的信號顯示天已經大亮。趕緊梳洗衝向甲板。景致最佳處果然如昨天電視裡所說─船頭及右側。當然，代價便是異常的冷。寒冷來自於大風。船正快速駛向冰河灣，由此帶來的大風讓人十分痛苦。幾次都有被風吹走的感覺。我把能穿的都穿上了，臉上圍了個嚴嚴實實，只露出眼睛，但還是止不住地冷。大風帶來的另一個問題就是相機的晃動。長焦鏡頭在大風下一直打顫，300mm/2.8加了2X增距鏡之後，在取景器裡就能明顯地看到晃動。拍照時必須非常小心。

CANON EOS 1Ds MARK II、EF70-200mm F2.8、F8、1/320s、-1EV、ISO400、日光白平衡，美國 夏威夷

▶ 2.拍攝海上日出日落 ◀

　　遊輪雖然巨大看似平穩，但巨型發動機產生的
持續震動會讓照片模糊不清，因此在陸地上用三腳
架支持相機長時間曝光拍攝日出日落的技術並不適
用。反倒是略微調高ISO，用稍微高一些的快門速度

拍攝成功率更高。

　　用略高的ISO來維持快門速度，從而將輪船開動
時的位移變得不明顯。

船一直在輕微地震動，架三腳架拍攝的方法並不可取。我選擇略微提高ISO，然後借助A900的機身防震功能直接手持拍攝。快門速度僅為1/4s，但稍微多拍幾張後還是可以順利選出清晰的照片。

SONY A900、16-35mm F2.8ZA、F8、1/4s、-1.3EV、ISO320、日光白平衡，美國 阿拉斯加

遊輪

遊船上拍攝技術小結
①降低震動 ②連續對焦
③提高預判能力 ④不放棄任何機會

▶ 3.在遊船上保護好自己的器材 ◀

在遇到風浪時，有可能攝影器材會被海水打濕，然後生鏽失靈。甚至在劇烈的晃動下，相機可能脫手飛入大海。我們要遵守的第一條守則是，無論何時都將相機背帶掛在脖子上。 是保住你的相機的最基本的一點。如果給相機裝一條背帶會更好，握持機器會變得更輕鬆，相機也不那麼容易脫手。守則二，隨身帶一個能裝下相機的塑膠袋、透明膠帶和一把小刀。遇到大風大浪，再防水的相機也會顯得相形見絀。把相機變得牢不可破的辦法很簡單，用塑膠袋把相機連鏡頭都套起來，在鏡頭處用小刀挖一個和鏡頭直徑一樣大的圓孔，同時把所有開口處都用透明膠帶貼死。雖然樣子不太美觀，但絕對管用，而且成本幾乎為0。現在也有一些第三方廠家推出專門的防水袋，能把相機整個套起來，操作還蠻方便，也是可以考慮的裝備。

。第6站。

步行

　　一旦我們到達目的地，還是得放棄交通工具靠雙腳到處走走看看，這樣才能更深入細緻地拍攝到當地風情。不過走路就有走不走得動和打算走多遠的問題。

▶ 1.簡單還是複雜──步行裝備選擇 ◀

　　每次出門之前我都得考慮幾個問題：有多遠的路要走？走路的時候要拍什麼？用哪些器材？是否可以精簡？

　　我的經驗是走路的時候器材越輕便越小巧越好。否則身體負擔不了，而且太多的器材也會讓你在拍攝時手忙腳亂。攜帶的器材還要以目的地的環境艱苦程度為標準。如果去西藏之類高海拔地區，高原反應就已經讓人體力消耗很大了，更別說沈重的器材了。如果去沙漠，器材也要精簡，深一腳淺一腳的滋味可不好受哦。

▶ 2.「掃街」的鏡頭配置 ◀

　　對於初學者或攝影愛好者來說，「掃街」以方便為主。一支廣角變焦和一支長焦變焦鏡頭即可。如果是資深愛好者或攝影師，可以根據自己的習慣選擇一兩支定焦鏡頭，如24mm、35mm或50mm之類的。

在小鎮高爾，我只帶了一支廣角變焦鏡頭和一支85mm定焦鏡頭閒逛。手裡拿著相機，備用的鏡頭放在一個小腰包裡，非常輕鬆。沒有長槍短炮的侵略感，與人的交流也更容易些。

> **秘笈放送**
> 輕裝上陣。

SONY A900、16-35mm F2.8ZA、F4、1／640s、ISO400、日光白平衡，斯里蘭卡 高爾

▶ **3.是否帶三腳架** ◀

　　我總是很欽佩那些可以整天背著三腳架到處奔走的人。不過沒有特殊需求的話，我一般不建議在白天帶三腳架。實在太影響行動了。如果光線比較暗，或實在需要支撐物，可以多加強弱光下持機的技巧，這點後面章節會有詳細介紹。或考慮帶一個小型腳架，用來做簡單的支撐。

　　有時只需要一點點的支撐就能讓相機穩定很多。我用一個小型腳架將相機支撐在肚子上，利用相機的LCD實時取景功能進行拍攝。邊走邊拍，機動性很好，同時穩定性也很不錯。

步行

▶ **4.尋找不同尋常的拍攝點** ◀

　　什麼是尋常的畫面？大家都看得到的畫面我們已司空見慣。如果姚明變成攝影師，視角一定很獨特，因為他高。如果你變成一隻螞蟻，從地面看世界，那也一定與眾不同。

　　所以我們要有變化觀察點的意識，尋找不同的角度力求呈現出更獨特的畫面。

秘笈放送
善於發現。

冬天的慕尼黑市場顯得頗為蕭瑟，我蹲下身子，用桌面積水作為前景，倒影中的樹枝、遠處走過的人影加強了這種蕭瑟的氣氛。

SONY A900、16-35mm F2.8ZA、F5.6、1／80s、ISO200、+0.7EV、陰影白平衡，德國 慕尼黑

▶ 5.尋找拍攝題材 ◀

對於尋找拍攝題材來說，去熱門景點自然是一個好選擇。它之所以成為熱門景點必定有它的道理。去那裡看看，不過不要只拍攝景點的建築或一塊刻著景點名字的石碑，這是沒有攝影價值的照片。關心一下那裡有沒有有趣的事情發生，有沒有具備當地特色或有趣的人出現？另外，還可以花點時間去一些富有當地生活氣息的地方看看。我喜歡去這類地方慢慢走走，看看當地人的日常生活——他們穿什麼，吃什麼，做什麼，玩什麼，聊什麼。

步行拍攝技巧小結
①放輕鬆
②思路活
③融入當地生活

拍攝時需要避免強烈陽光對相機測光的干擾。大面積深色的場景我們一般需要降低曝光補償，有強烈陽光的場合需要增加曝光補償，兩者疊加抵消，結果+1EV補償就能拍到這張現場氣氛強烈的照片。

SONY A700、16-80mm F3.5-4.5ZA、F10、1／160s、+1EV、日光白平衡，泰國 清邁

◦ 第 7 站 ◦

特殊交通工具或代步工具　熱氣球

▶ 1.熱氣球 ◀

早晨5:30我們乘坐第一班熱氣球升空看日出。時間剛剛好，遠處山頭一片紅光，太陽就快出來了。小吳哥被廣袤的原始森林包裹著，靜謐地端坐其中，等待迎接今天第一縷陽光的沐浴。太陽在遠處山頭露面，70-200mm鏡頭加了1.4X增距鏡還嫌不夠長。熱氣球的吊籃搖搖晃晃地並不很穩，有時還會不聽話地轉動，所以要經常調整角度，穩定相機。在一個不穩的地方架三腳架是完全起不了降低震動的作用的。

在熱氣球上，我把相機的ISO提高到320甚至是400手持拍攝。為的是既能有足
夠的快門速度防止晃動，又能保證足夠的景深。

SONY A900、70-200mm F2.8G、1.4X、
F4、1/80s、-1EV、ISO400、日光白平
衡，柬埔寨 小吳哥

秘笈放送
別帶腳架去坐
熱氣球。

這就是我們剛剛坐著去看日出的熱氣球。角度高，視野開闊。

SONY A900、16-35mm F2.8ZA、F7.1、
1/320s、-0.7EV、ISO200、日光白平衡，柬
埔寨 小吳哥

如果是騎大象進入原始森林的話，最好穿長袖長褲，像這樣一身短袖短褲進森林基本上是屬於去義務捐血的。

CANON EOS20D、EF70-200mm F2.8L、F4、1/200s、-0.7EV、ISO400、自　白平衡，尼泊爾 奇旺

▶ 2.騎大象與其他 ◀

　　就我騎過有限的動物來說，騎動物去拍攝並不是那麼令人舒服的經歷。取景、對焦都是問題，動物們天馬行空的走位方式也常常讓人嚇出一身冷汗。首先要保證相機的安全，背帶一定要一直掛在脖子上。最好兩手一直分別握住機身和鏡頭，我曾經在大象背上突然發現鏡頭和機身自動分開了！也許是因為太顛簸的關係，鏡頭鎖扣自己鬆開了。

騎大象

去原始森林，有一種交通工具比當今世界上頂級越野車還要好，那就是生活在那裡的大象。我們騎在象背上進入原始森林深處。當犀牛被十幾頭大象團團圍住的時候，完全放棄了抵抗，任人拍攝，不敢動彈。

CANON EOS20D、EF70-200mm F2.8L、F5.6、1/250s、-1EV、ISO400，尼泊爾 奇旺

秘笈放送

管好你的器材。

從拉斯維加斯到科羅拉多大峽谷需要乘坐小型飛機才能到達。當飛機低空掠過大峽谷附近獨特的地貌時，我們可以透過艙窗進行拍攝。因為距離比較近，必須用小一些的光圈才能獲得足夠的景深。

CANON EOS 1Ds、EF70-200mm F2.8L、F11、1/500s、-1EV、ISO200、日光白平衡，美國 科羅拉多大峽谷

▶ 3.小飛機 ◀

小飛機常常會以比較低的高度飛行，會有不同於大型客機的視野。

摩托車

▶ 4.摩托車 ◀

邊車是我坐過的最有趣的交通工具之一。來自法國的上海通托馬斯騎著他那輛長江750，帶我用另一種視角去看我所熟悉的上海。我坐在邊車裡，一邊拍攝，一邊驚嘆不同的交通工具對觀察角度的影響。

SONY A900、16mm F2.8 魚眼鏡頭、F18、1/30s、ISO100、6500K白平衡，上海 衡山路
我裝了一支180°視角的魚眼鏡頭在我的全片幅相機上，用它來展現邊車獨特的駕駛方式。為了強調動感，我把快門速度降低再降低，直到我覺得差不多了，那就可以收工了。

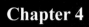

Chapter 4

旅遊目的地的住宿

住宿在旅行當中有非常重要的地位，住得舒不舒服、
環境好不好，是否乾淨安全，交通是否方便等因素都
會直接影響到你的旅行和拍攝，一些別緻的酒店甚至
本身就是非常棒的拍攝主題，所以我在選擇住宿時常
常非常花心思。

（共4站）

第1站 選擇符合拍攝的住宿地

第2站 當地酒店

第3站 青年旅社與快捷酒店

第4站 住在有特色的地點

SONY A900、16-35mm F2.8ZA、F4、1/8s、ISO200、
+0.3EV、日光白平衡，馬爾地夫 AV島

為了拍下這個別緻的酒店大堂，我退到門口用超廣角鏡
頭小心地構圖，拍下完整的面貌。為了補償屋頂燈光的
影響，我增加了0.3EV的曝光。

○ 第 1 站 ○

選擇符合拍攝的住宿地

適合拍攝的住宿首先要滿足以下幾個條件

▶ 1.安全可靠 ◀

不要貪圖便宜住在很偏遠的地區，也不要住在治安不好的地區或紅燈區附近。沒有什麼比保證人身與財產安全更重要的了。

▶ 2. 交通方便 ◀

酒店離景點不要太遠，否則時間都花在奔波於酒店與景點的路上了。我們在奧地利的薩爾茲堡是住在城郊的一幢私人別墅改建的家庭旅館裡，窗外便能看到皚皚的雪山。而從位於市中心的火車站到酒店需要換兩班公車，大約需要近一個小時的路程，並且車資也不便宜。所以儘管住宿費便宜，但算上車費和時間並不划算。而且周圍也沒什麼飯店和商店，吃飯和購物都非常不方便。和華人的習慣不一樣，歐洲人喜歡把火車站建在市中心，這樣便於管理治安，交通、購物也很方便。有了經驗，我們在歐洲城市就主要考慮火車站附近的酒店。

▶ 3. 乾淨整潔 ◀

舒適的房間有助於緩解旅行中的疲憊感。在外時間長了也容易產生一些心理上的變化，好好睡一覺能消除這種奇怪的情緒。如果對一些地方的住宿情況不太瞭解，最保險的辦法是住國際連鎖的快捷酒店，無論在哪裡都能得到一樣品質的服務。一般在許多地方的機場、火車站、大型汽車站附近都能找到這些快捷酒店，對旅行非常方便。歐洲有些小旅店真的非常非常小，記得在羅騰堡的一家私人酒店，房間雖小倒也五臟俱全，電視、暖氣、洗臉盆等都小小的配了一個，房間內的廁所也是超迷你的，坐著如廁，廁所門是關不上的，脖子得伸出門外才坐得下。

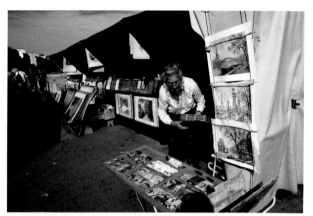

CANON EOS 5D、EF24mm F2.8、F8、1/400s、ISO100、-0.3EV，法國 巴黎
在左岸找家酒店，一出門就能享受到巴黎的浪漫情懷。

SONY A900、70-200mm F2.8G、F2.8、1/400s、ISO200、自動白平衡，瑞士盧塞恩

▶ 4.酒店就是拍攝地 ◀

　　光是在酒店本身也風景如畫或很有當地特色就更好了。這樣，光是在酒店裡或酒店附近就能拍到很多很棒的照片了。在加拿大班夫國家公園裡，有一家歷史悠久的酒店叫做費爾蒙（Fairmont Banff Springs），在長達一個多世紀中，酒店以其特有的富足與遁世，成為落磯山的一大標誌。酒店延襲了蘇格蘭豪華城堡的風格，周圍擁有令人心馳神往的風景，坐在大堂的咖啡廳就可以飽覽路易絲湖美妙的綠色湖水和遠處的雪山。

我在離開瑞士沃韋的瑞士背包客連鎖青年旅館前的一張留影。這是一個乾淨整潔舒適的旅店，位置也很好，能俯瞰旁邊的沃韋湖。

· 充滿古典氛圍的酒店裝飾。

SONY A900、16-35mm F2.8ZA、F3.5、1/40s、ISO400、自動白平衡，加拿大 班夫國家公園

在一次行程安排中，我會根據拍攝需要、交通情況考慮豪華酒店、快捷酒店、旅社、民宿等不同的住宿地，為的是讓行程在合理省時的前提下充滿變化，也許在不同酒店的際遇也截然不同。

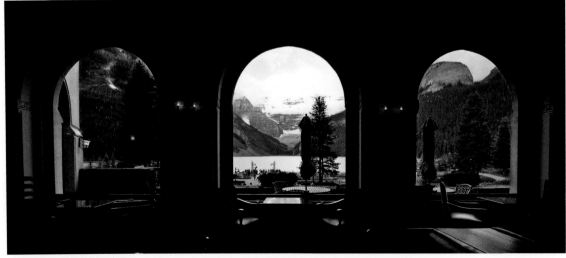

· 窗外便是美麗的湖光山色。

SONY A900、16-35mm F2.8ZA、F5.6、1/250s、ISO200、日光白平衡，加拿大 班夫國家公園

◦ 第 2 站 ◦

當地酒店

　　當迎接我們的加長豪華林肯車停在亞特蘭提斯酒店門口時，我就意識到這將是一次超過我預期目標的旅行。與其說這是家酒店，倒不如說是座宮殿。位於巴哈馬天堂島的亞特蘭蒂斯酒店，完全參照了公元前15世紀那個遺失的文明古都，從進入大門的那刻開始，就置身於過去和現實交錯的空間。粗獷的巨大石塊疊砌起一座宮殿，風格和東南亞海島的精緻細巧完全不同，但是卻同樣具有異域風情。

▶ 1.選擇有風景的房間 ◀

　　躺在床上就能看到美麗的加勒比海日落，坐在陽台上品嚐一杯牙買加咖啡，吹一吹來自大西洋的海風，日子舒坦得不能再舒坦了。有風景的房間，就是這樣讓人欲罷不能。只是代價也頗為不菲。

　　套房陽台外便是一覽無遺的絕世美景。我每天睡到天將亮，在陽台上拍完日出，回屋接著睡到自然醒。這樣的拍攝才叫享受。在亞特蘭提斯酒店著名的「Bridge」裡，就是那個橫跨兩座大樓中間的拱橋裡，是一個超豪華的總統套房。據說麥克‧傑克遜在此下榻過，景色更好，價格嘛，也就25000美金一晚而已！

SONY A900、16-35mm F2.8ZA、F11、1/100s、ISO200、日光白平衡、PL、GND，巴哈馬 天堂島

第一天到達酒店就被小小地震撼了一下，這只是整個酒店的1/3還不到！為了兼顧天空與地面亮度的差異，我選擇了漸層濾鏡，並且用偏光鏡消除了水面和樹葉上的反光，讓顏色更加飽和。

SONY A55、16-80mm F3.5-4.5ZA、F3.5、1/60s、ISO1000、-2EV、5500K M+5白平衡，巴哈馬 天堂島

天色漸暗，我到酒店陽台上拍了一張全景日落圖。這台相機具有全景掃描功能，只需要按提示從左到右舉著相機掃一遍就能獲得一張自動拼接的照片。這種兩邊亮度與中間不一致的照片要特別小心，要考慮到底哪個區域的亮度是要正常還原的。我首先針對畫面中間亮部測光，做好曝光補償後鎖定曝光，然後再將相機移到最左側開始拍攝。這樣才不會曝光過度。白平衡做了品色+5的偏移，這樣天空更絢爛。

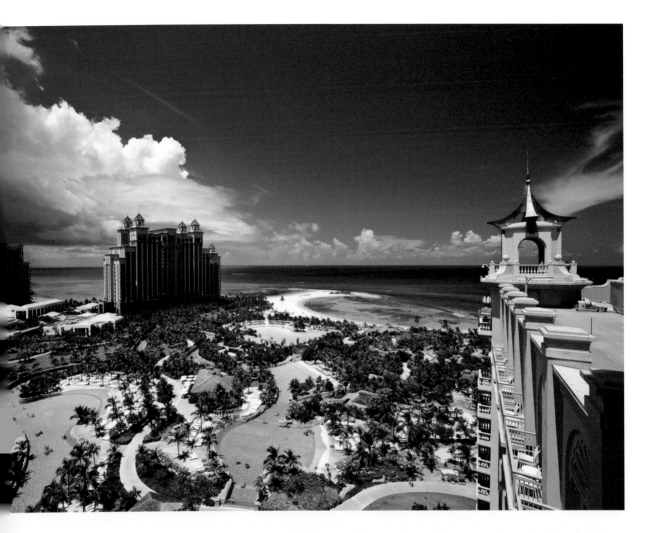

秘笈放送
選擇合適的測
光區域。

▶ 2.酒店內景 ◀

SONY A900、16-35mm F2.8ZA、F5.6、1/125s、ISO200、5000K白平衡，巴哈馬 天堂島

一些豪華酒店或特色酒店內部裝修佈置具有強烈的地域色彩或獨特的個性，是拍攝人像寫真不可多得的外景地。粗糙的牆壁與綠色的藤類植物產生了強烈的質感對比，把人物放在這個背景前拍攝具有很好的烘托效果。注意在服裝與配飾的選擇上也要做到與環境和諧。

秘笈放送
利用互補色。

SONY A900、16-35mm F2.8ZA、F11、1/320s、ISO200、日光白平衡，馬爾地夫 AV島

馬爾地夫是以海水、沙灘、酒店而著稱的度假海島國家。每個酒店都各具風格，因此酒店本身也是值得好好拍一拍的。我用廣角鏡頭來展現這個場景，並給天空留出比較大的空間，要的就是空曠悠遠的感覺。黃與藍的顏色搭配加強了視覺衝擊，為畫面增色不少。

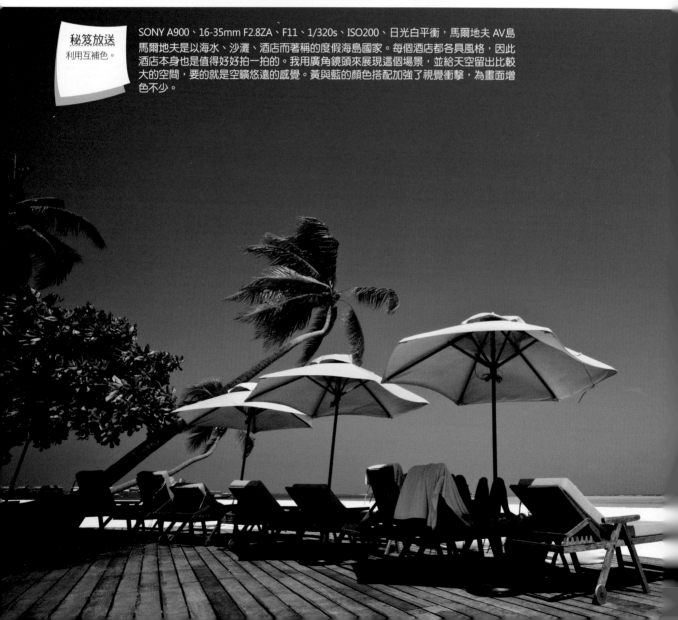

▶ 3.我的房間 ◀

在馬爾地夫住的水上屋四面環水，只能坐船到達。房間都是獨立的別墅，每套別墅配備一個獨立的私人游泳池。這個泳池是伸出別墅，凌空建在海面上的。泡在泳池裡，遠遠望去仿佛是泡在海裡一般。這是我選擇這家酒店的重要原因，不過價格也高得令人咋舌。

秘笈放送
找到獨特的視野。

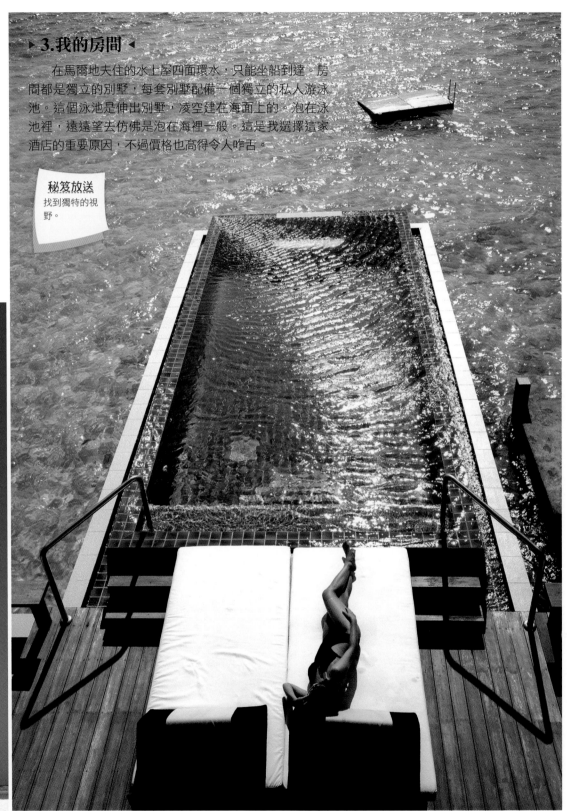

我跑到別墅二樓天台，從上往下俯拍。用廣角鏡頭展現這個充滿魅力的私人游泳池，此時照片水平方向要與建築平行，否則變形會很嚴重。不要讓水面強烈的反光干擾了你的測光，記得要增加1檔甚至更多的曝光補償。

SONY A900、16-35mm F2.8ZA、F11、1/400s、ISO200、+1.3EV、日光白平衡，馬爾地夫 AV島

SONY A900、16-35mm F2.8ZA、F8、1/160s、ISO200、+0.3EV、日光白平衡，馬爾地夫 AV島

如果要拍攝房間內景，請在剛剛進入房間就拍攝，這時房間是最整潔的，比較上相。拍攝內景如果都是對著床拍就沒意思了，要找找有什麼方面是這家酒店的特色，透過照片去表現出來。

酒店拍攝技術小結
①白平衡的創意使用
②利用色彩對比
③控制變形
④多角度展現酒店特色

房間還有一個寬敞的充滿綠色的後院，客人可以在這裡做SPA、休息、看星星，這裡還有一個完全露天的淋浴處。為了突出露天的感覺，我把相機略微向上拍攝。

SONY A900、16-35mm F2.8ZA、F4、1/30s、ISO200、+1EV、自動白平衡，馬爾地夫 AV島

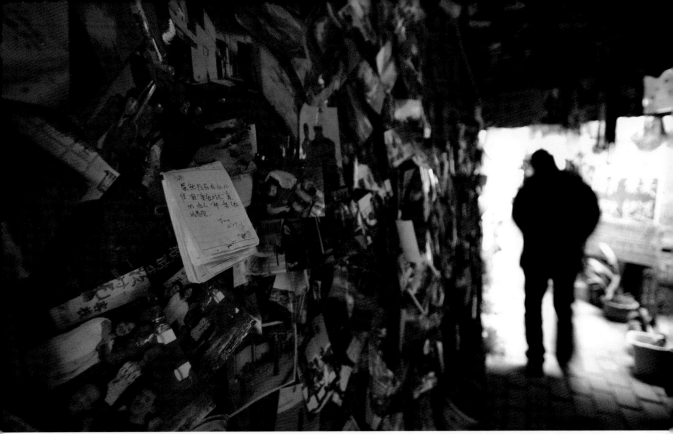

青年旅社的牆上常常會貼滿照片、明信片、活動或行程召集通知等各式物件，這裡是交流信息結交朋友的好場所。光線很暗，不要被門口的亮光蒙蔽了測光，要以牆上的亮度為準。

SONY A900、16-35mm F2.8ZA、F2.8、1/10s、ISO400、-0.7EV、日光白平衡，雲南 麗江

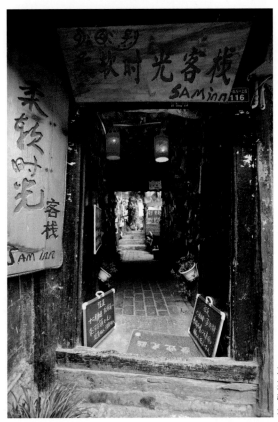

· 青年旅社

不過對我這個既不善交際長得又不帥的人來說還是算了吧。其實主要的問題是我攜帶的器材大多比較貴重，在人員複雜的青年旅社恐怕會惹出不必要的麻煩。

<table>
<tr><td>第 3 站</td></tr>
</table>

青年旅社與快捷酒店

▶ 1.青年旅社 ◀

我幾乎沒怎麼住過青年旅社，尤其是很多人共用臥室的通鋪。青年旅社確實價格低廉，也能在那裡結識到不少有趣的人。在西藏、雲南之類的地方常常會充滿偶遇與艷遇。如果不去青年旅社感受一下多少總會有點遺憾。

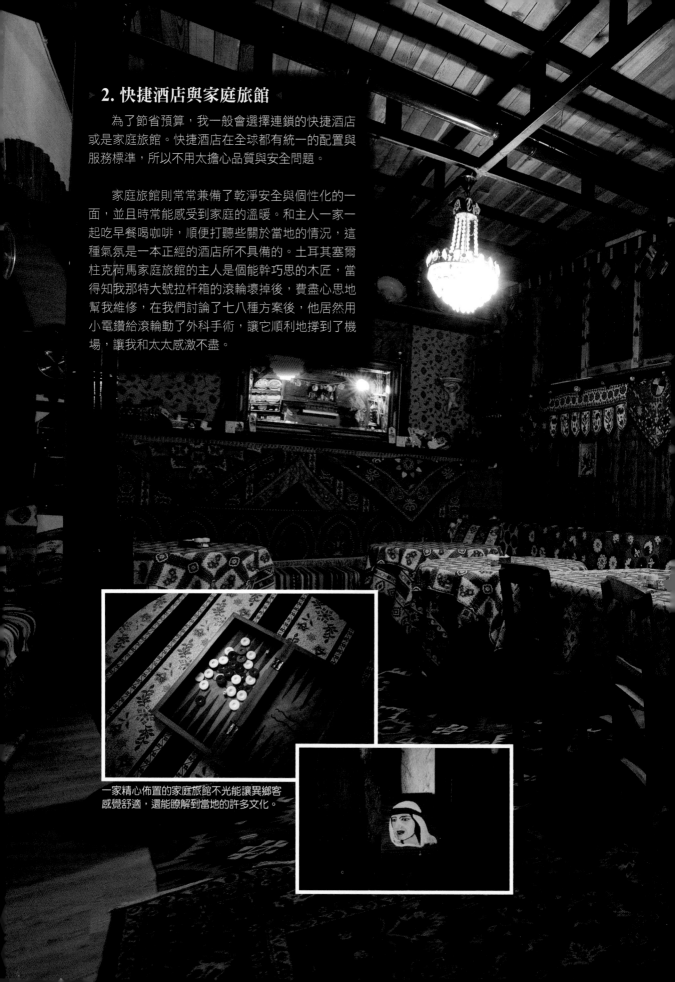

2. 快捷酒店與家庭旅館

為了節省預算，我一般會選擇連鎖的快捷酒店或是家庭旅館。快捷酒店在全球都有統一的配置與服務標準，所以不用太擔心品質與安全問題。

家庭旅館則常常兼備了乾淨安全與個性化的一面，並且時常能感受到家庭的溫暖。和主人一家一起吃早餐喝咖啡，順便打聽些關於當地的情況，這種氣氛是一本正經的酒店所不具備的。土耳其塞爾柱克荷馬家庭旅館的主人是個能幹巧思的木匠，當得知我那特大號拉杆箱的滾輪壞掉後，費盡心思地幫我維修，在我們討論了七八種方案後，他居然用小電鑽給滾輪動了外科手術，讓它順利地撐到了機場，讓我和太太感激不盡。

一家精心佈置的家庭旅館不光能讓異鄉客感覺舒適，還能瞭解到當地的許多文化。

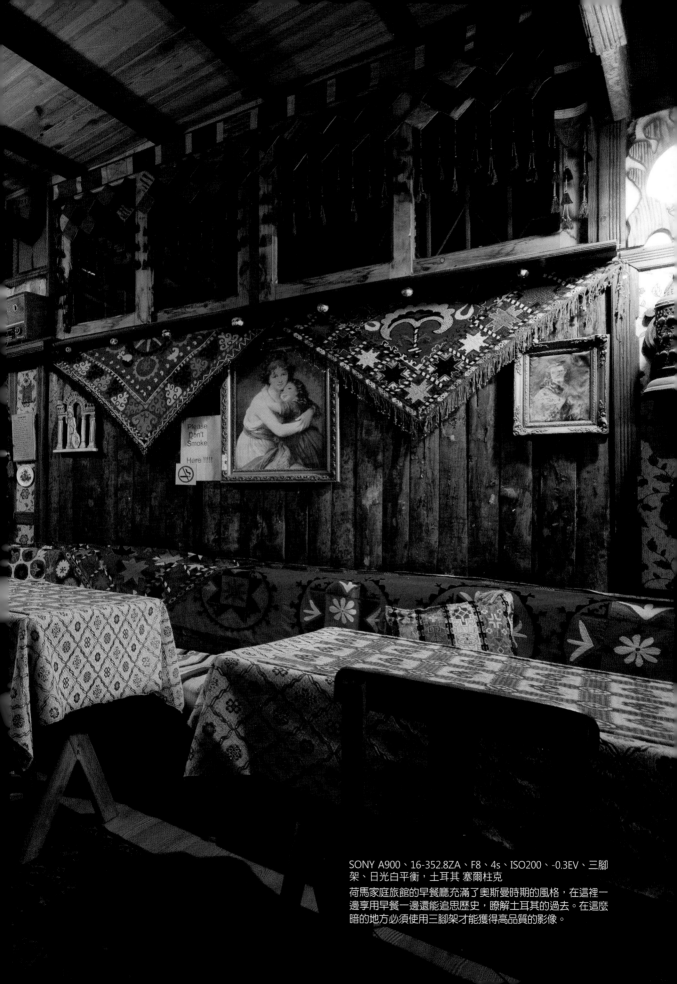

SONY A900、16-352.8ZA、F8、4s、ISO200、-0.3EV、三腳架、日光白平衡，土耳其 塞爾柱克

荷馬家庭旅館的早餐廳充滿了奧斯曼時期的風格，在這裡一邊享用早餐一邊還能追思歷史，瞭解土耳其的過去。在這麼暗的地方必須使用三腳架才能獲得高品質的影像。

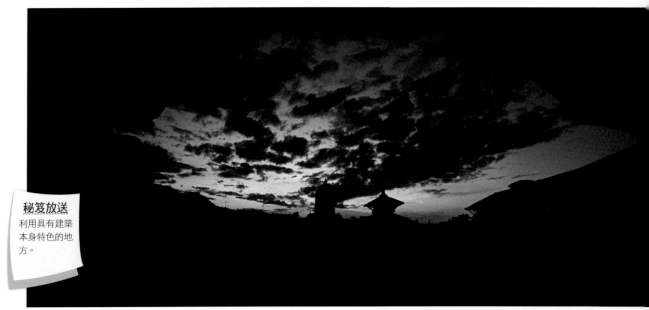

CANON EOS 1、EF28-70mm F2.8L、F8、1/60s、-1.7EV、FUJI RDP
Ⅲ，尼泊爾 巴克坦普爾

屋簷下是精美的木雕，利用木雕與廣場兩側房屋的屋頂這兩種完全
不相干的東西共同組成一個元寶狀的框架。這樣，畫面的形式感就
非常強烈。要對著天空中比較亮的區域點測光才能獲得準確的天空
曝光。

。第 4 站 。

住在有特色的地點

▶ 1.有當地特色的民宿 ◀

　　相比奢華酒店來説，我更喜歡住在充滿當地特色的
民宿裡。那種在歷史裡居住的感覺是住大型酒店所無法
體會到的。

　　位於巴克坦普爾的杜巴廣場旁的濕婆酒店是一家古
老的民宿。酒店的建築屬於杜巴廣場的一部分。在房間
推窗而望，整個杜巴廣場一覽無遺。遠處夕陽西下，天
空一片瑰麗。

▶ 2.野外露營的帳篷 ◀

　　如果露營的地方日夜溫差很大的話，器材從帳篷裡
拿出來鏡片上會結霧。因此，有些戶外攝影師會把器材
放在帳篷外面，以便第二天一起來就可以正常拍攝。當
然，前提是相機放在帳篷外不會被人偷走。

CANON EOS 1D MARK
II、EF50mm F1.4、F3.5、
1/40s、-0.3EV、ISO400，西
藏 林芝

我們打算住在林芝的藏民家
裡。司機幫我們找到村子裡
條件最好的人家，這是地地
道道的藏式民居，牆上的色
彩，窗戶上的裝飾，家裡用
的傢具、器皿統統都是原汁
原味的藏式風格。把人物融
合到環境當中去是個不錯的
主意。測光要小心不要被明
亮的窗口所蒙蔽，過亮的窗
口也讓畫面注意力分散，少
拍入畫面一些比較好。

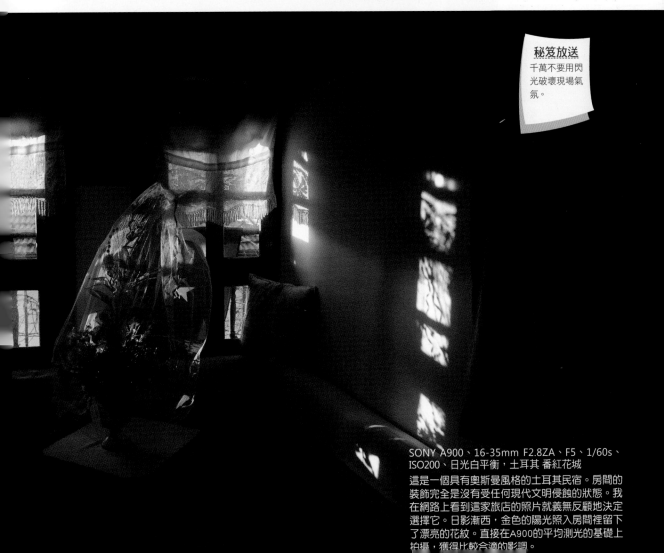

秘笈放送
千萬不要用閃
光破壞現場氣
氛。

SONY A900、16-35mm F2.8ZA、F5、1/60s、
ISO200、日光白平衡，土耳其 番紅花城

這是一個具有奧斯曼風格的土耳其民宿。房間的
裝飾完全是沒有受任何現代文明侵蝕的狀態。我
在網路上看到這家旅店的照片就義無反顧地決定
選擇它。日影漸西，金色的陽光照入房間裡留下
了漂亮的花紋。直接在A900的平均測光的基礎上
拍攝，獲得比較合適的影調。

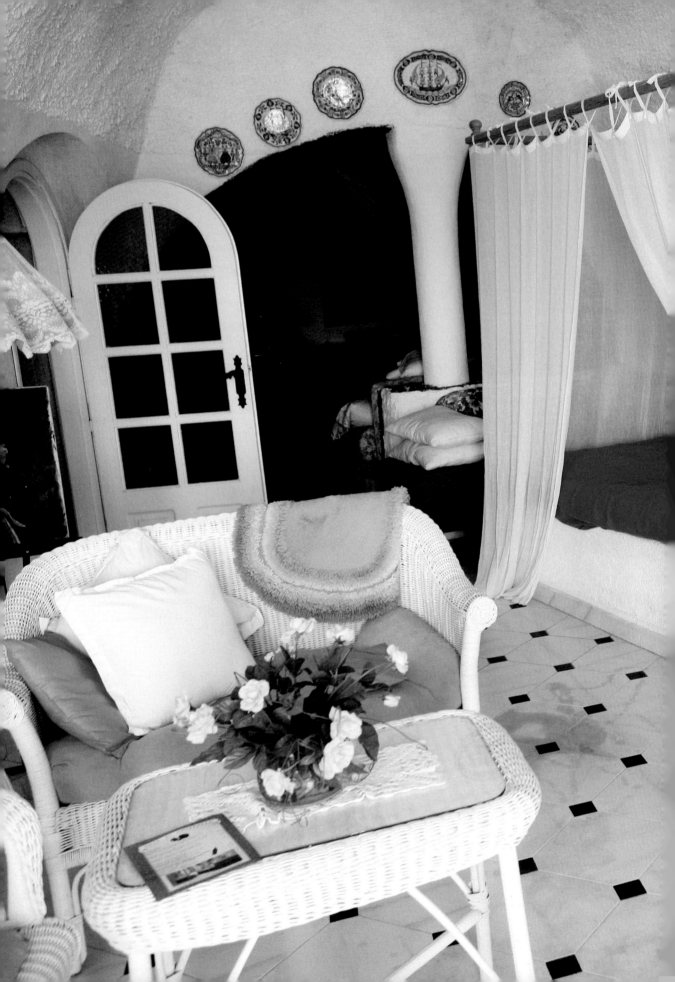

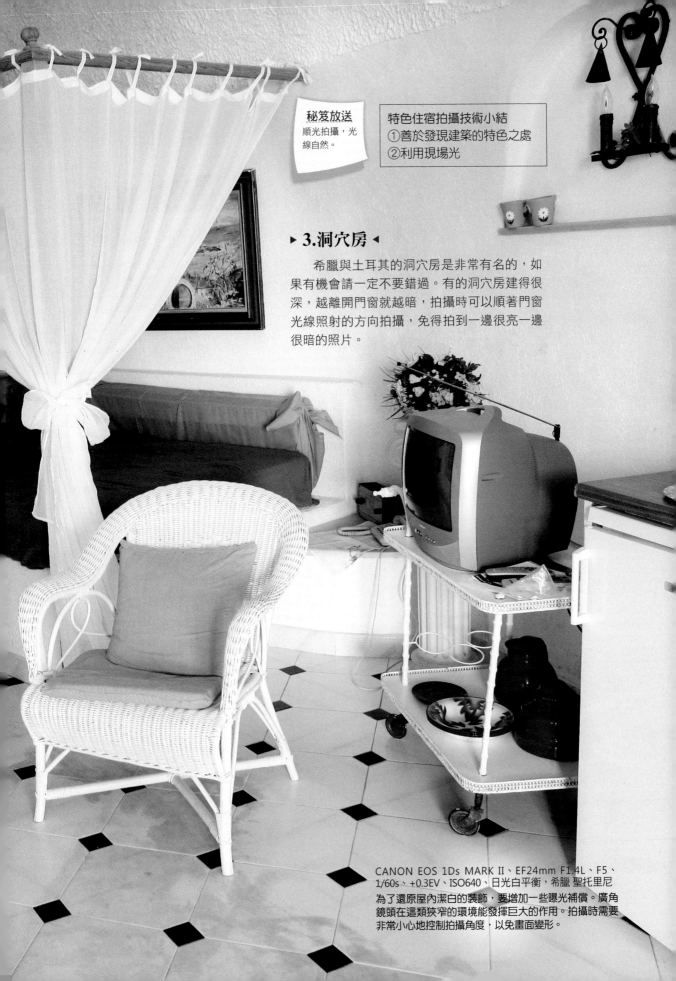

秘笈放送
順光拍攝，光
線自然。

特色住宿拍攝技術小結
①善於發現建築的特色之處
②利用現場光

▶ **3.洞穴房** ◀

　　希臘與土耳其的洞穴房是非常有名的，如
果有機會請一定不要錯過。有的洞穴房建得很
深，越離開門窗就越暗，拍攝時可以順著門窗
光線照射的方向拍攝，免得拍到一邊很亮一邊
很暗的照片。

CANON EOS 1Ds MARK II、EF24mm F1.4L、F5、
1/60s、+0.3EV、ISO640、日光白平衡，希臘 聖托里尼
為了還原屋內潔白的裝飾，要增加一些曝光補償。廣角
鏡頭在這類狹窄的環境能發揮巨大的作用。拍攝時需要
非常小心地控制拍攝角度，以免畫面變形。

Chapter 5
多姿多彩的服裝

日常生活著裝、特殊場合的裝束、民族服裝、節慶打扮
等，服裝本身具有交代對象生活情況的作用，也從一個側
面反映了對方的文化風俗審美傾向，是我們在旅行攝影中
值得關注的一個方面。

SONY A900、16-35mm F2.8ZA、F5、1/320s、ISO200、
+1EV、F58AM、6500K白平衡，上海 中山公園
參加聖誕騎行活動的Shanghai Sideways俱樂部成員或是打扮
成聖誕老人或是裝扮成麋鹿形象，浩浩蕩蕩蔚為壯觀。用
閃光燈從左側進行離機補光。

◦ 第 1 站 ◦

當地民族的服飾

▶ 1.服裝整體 ◀

　　各地域的多民族多文化造就了這個多姿多彩的世界。吸引我們遠赴重洋長途跋涉的不僅僅是美麗的風景，有時也在於當地人的獨特文化。服飾是民族文化中重要的一個部分。

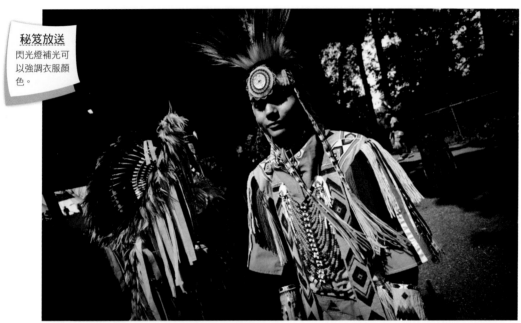

秘笈放送
閃光燈補光可以強調衣服顏色。

SONY A900、16-35mm F2.8ZA、F3.5、1/800s、ISO200、F58AM、日光白衡，加拿大 卡爾加里

印第安人非常注重自身文化的傳承，節日時男女老少都穿上民族服裝載歌載舞。在後臺用廣角鏡頭靠近拍攝。當時陽光非常強烈，我使用了外置閃光燈進行補光，以降低人臉部的陰影，並增加服裝顏色的鮮豔度。

秘笈放送
人小反而更有力量。

CANON EOS 5D、24mm F2.8、F4、1/50s、ISO400、4800K白衡，捷克 卡羅維瓦利

在捷克小鎮偶遇戴著面具參加化妝舞會的遊人。他們都是中古打扮，走在中世紀面貌的小鎮裡真的有一種時空穿越感。淡淡的懷舊色調增強了歷史感。

▶ 2.服飾局部 ◀

　　除了在整體上展現民族服裝的特色之外，我們還可以把目光放得更微觀一些，來觀察一下他們服裝的細節特色。當我發現印第安人背後的裝飾也非常具有特色時，就換上長焦鏡頭來拍攝細節。

▶ 3.節日是大好時機 ◀

　　許多國家都有在傳統節日穿上民族服裝的習俗。這正是拍攝民族服裝的大好時機，當然，節日裡還能拍到許多有民族特色的活動。因此，我們在規劃行程時可以嘗試把這些節日安排進去。前提是要多做功課，才能知道什麼時候該去什麼地方看這些節日。

SONY A900、70-200mm F2.8G、F3.5、1/1000s、ISO200、F58AM、日光白平衡，加拿大 卡爾加里

拍攝服裝細節畫面構圖要飽滿，突出服裝最具特色的部分，中長焦鏡頭在這類拍攝中非常適合。在色彩的搭配、背景的處理上要注意和諧統一。多變的視角是獲得大量不同照片的保證。

CANON EOS 20D、EF70-200mm F2.8L、F4、1/800s、ISO400、自動白平衡，尼泊爾 加德滿都
尼泊爾人民為了慶祝雨季結束舉辦了盛大的祭祀活動。當地人、遊客、媒體被分別劃分在三個
區域，這樣的好處是尼泊爾人都集中在一起，畫面裡不會出現遊客。我仗著相機大鏡頭長擠到
媒體席裡，居然沒受到任何阻攔。遠遠地用長焦鏡頭抓拍穿著傳統紗麗的尼泊爾少女，利用中
央構圖法突出主體人物。

民族服裝拍攝技術小結
①找有代表性的服裝
②用閃光燈提高色彩飽和度
③透過細節加深讀者印象
④注意環境的烘托

秘笈放送
廣角鏡頭近距離拍攝,同時展現主體服飾與環境。

SONY A900、16-35mm F2.8ZA、F2.8、1/15s、ISO1600、日光白平衡,斯里蘭卡 康堤

我用廣角鏡頭湊近拍攝,將主體放在畫面邊緣黃金分割的位置,順著他的視線做反向構圖,傾斜的構圖可以增加畫面的動感。室內光線非常暗,適當提高ISO是必要的,但不要一味地提高ISO,以免噪點太明顯。

◦ 第 2 站 ◦
特殊場合服裝

▶ 1.婚禮 ◀

斯里蘭卡的婚禮是個什麼樣子?一出酒店房間我就在通道裡碰到了辦理結婚典禮的斯里蘭卡大家族。一場華麗的歐洲婚禮又是怎樣的風情?這一切取決於你在旅途中的運氣了。

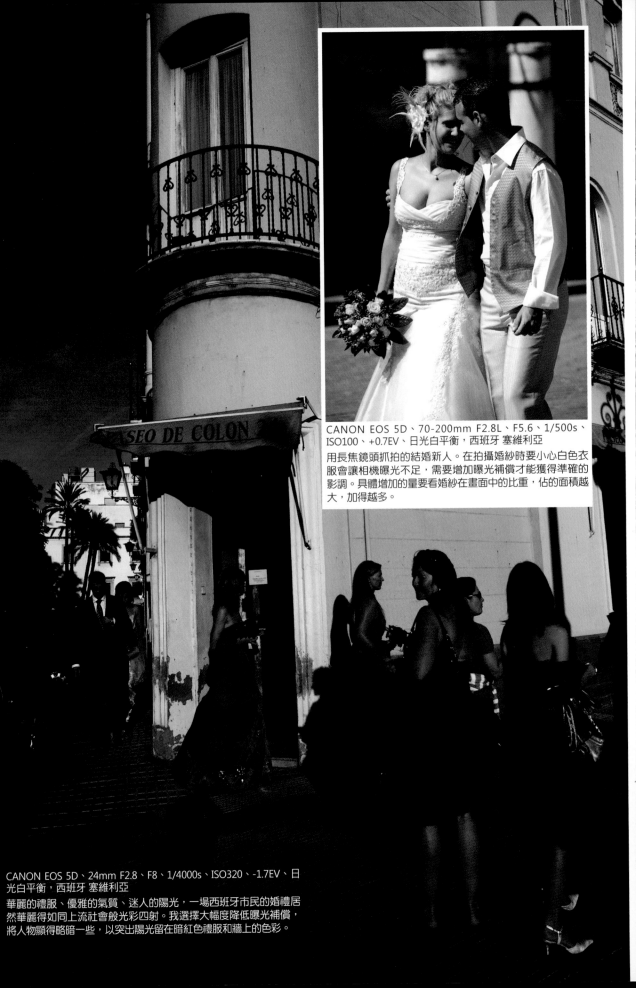

CANON EOS 5D、70-200mm F2.8L、F5.6、1/500s、
ISO100、+0.7EV、日光白平衡，西班牙 塞維利亞

用長焦鏡頭抓拍的結婚新人。在拍攝婚紗時要小心白色衣
服會讓相機曝光不足，需要增加曝光補償才能獲得準確的
影調。具體增加的量要看婚紗在畫面中的比重，佔的面積越
大，加得越多。

CANON EOS 5D、24mm F2.8、F8、1/4000s、ISO320、-1.7EV、日
光白平衡，西班牙 塞維利亞

華麗的禮服、優雅的氣質、迷人的陽光，一場西班牙市民的婚禮居
然華麗得如同上流社會般光彩四射。我選擇大幅度降低曝光補償，
將人物顯得略暗一些，以突出陽光留在暗紅色禮服和牆上的色彩。

▶ **2.祭祀活動** ◀

　　在祭祀活動現場經常能碰到穿著本民族服裝的當地人，這是一個拍攝的好機會。在拍攝時，我們要進行一定的甄選。要選擇服裝典型、漂亮、有特色的拍攝。

　　利用拍攝肖像的機會突出人物的服裝特色。這張照片服裝的特點主要是集中在人的頭部，因此在拍攝時主要拍攝頭部的特寫。衣服胸口印有巴釐島的英文單詞，正好可以輔助說明地點。構圖時一起攝入，但為了畫面緊湊下面就不多拍了。

CANON EOS 1D MARK Ⅱ、85mm F1.8、F4、1/250s、ISO200、+0.7EV、日光白平衡，印尼 峇里島

秘笈放送
長焦抓拍更方便。

▶ **3.新年集會** ◀

　　在慕尼黑偶遇德國新年，大街上滿是如同參加化妝舞會的慶祝人群。用長焦遠遠地拍攝，透過鏡頭的壓縮作用，讓人物在歐洲街道上顯得非常突出。拍全身是為了更好地彰顯服裝的特色。

SONY A900、70-200mm F2.8G、F2.8、1/1000s、ISO200、+0.7EV、自動白平衡，德國 慕尼黑

▶ 4.閱兵式 ◀

在羅馬巧遇義大利國慶遊行，大街上特種兵戴著紅色貝雷帽，儀仗隊掛著藍色綬帶，騎兵們的穿著頗有古羅馬的遺風。林林總總眼花繚亂，這時我們千萬不能被眼前的場面迷惑了發現的眼光，還是要以簡潔原則，利用好各種構圖法來拍攝。

Tips 跳燈

跳燈是指閃光燈透過天花板或牆壁反射閃光的形式照亮被攝體。以跳燈方式閃光，光會被天花板或牆壁散射，光比較柔和並帶有反射牆面的顏色。

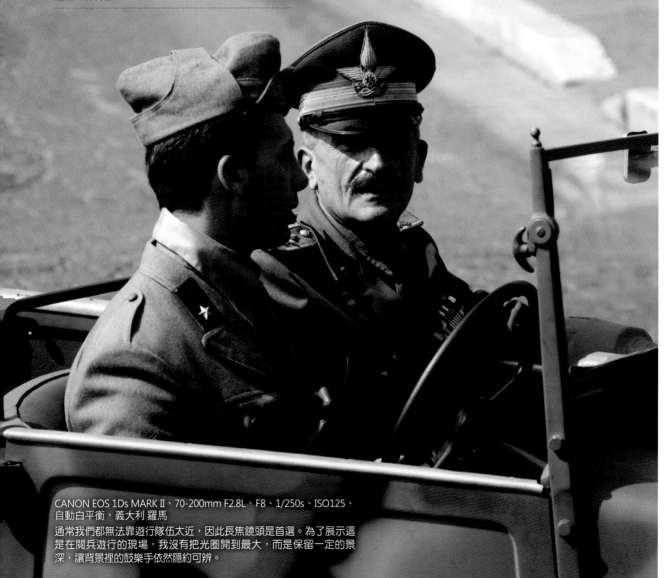

CANON EOS 1Ds MARK II、70-200mm F2.8L、F8、1/250s、ISO125、自動白平衡，義大利羅馬

通常我們都無法靠遊行隊伍太近，因此長焦鏡頭是首選。為了展示這是在閱兵遊行的現場，我沒有把光圈開到最大，而是保留一定的景深，讓背景裡的鼓樂手依然隱約可辨。

CANON EOS 1Ds MARK II、24mm F2.8、F7.1、1/4s、ISO100、-1EV、7500K白平衡，美國 夏威夷

▶ 5.演出現場 ◀

演出，意味著演員可能會穿一些特色服裝或很誇張的衣服。我們在欣賞表演的時候也有機會拍攝到不同的服裝。

演員上場前的準備瞬間。我用慢速同步閃光的技巧來拍攝這張照片，速度要慢，這樣才能讓我在快門打開和關閉之間有足夠的時間去晃動相機增加動感。在長時間曝光時，曝光要略減。

秘笈放送
用閃光燈增加畫面清晰度。

▶ 6.狂歡節 ◀

特殊場合服裝拍攝技巧小結
① 光線暗可以提高ISO或用跳燈拍攝
② 抓拍要當機立斷，長焦變焦鏡頭最好用
③ 結合環境拍攝

SONY A900、16-35mm F2.8ZA、F2.8、1/30s、ISO400、日光白平衡，巴哈馬 拿索
巴哈馬的狂歡節穿什麼？這身賈卡努狂歡節的行頭可真不簡單，居然全部是用紙糊的！用閃光燈做跳燈補光，以免畫面模糊。

在幫《時尚旅遊》雜誌拍蘇州專題時，我們要拍廚師端著特色菜從餐廳裡經過的鏡頭。為了讓身份特徵更為鮮明，我們讓廚師戴上標誌性的廚師帽。讓其把菜端在離鏡頭近的一邊，用閃光燈加慢速快門的技巧追隨拍攝，以增加畫面的運動感。

CANON EOS 5D、17-40mm F4L、F7.1、1/15s、ISO400、580EX、離機線、日光白平衡，江蘇 蘇州

° 第 3 站 °

不同職業的特色服裝

▶ 1.廚師 ◀

　　照片不會說話，無法讓照片開口告訴讀者畫面上的人是什麼職業。但許多職業都有一些標誌性的服裝，如果在畫面中對方穿戴整齊，那不需要開口，大家對他的職業就一目瞭然了。

Tips 追焦

　　這是一種製造動感的拍攝方式，原理是利用相機與主體保持同樣速度同方向移動，相機與主體之間是相對靜止的，所以主體是清楚的。背景反而與相機之間是在做相對運動，所以會有模糊的線條產生。追焦必須在慢速快門下效果才明顯，但具體什麼是合適的慢速快門需根據主體的移動速度來定。主體移動得越快，追焦所需的快門速度也越高。

▶ 2.聖誕老人 ◀

聖誕老人的形象想必大家都耳熟能詳了，不過夏季版的聖誕老人你見過嗎？我在阿拉斯加的斯凱威街頭就遇到了這麼一位著夏裝的聖誕老公公！不光鬍子貨真價實，而且從頭到腳的行頭都是標標準準的聖誕物品，腰帶上寫著聖誕，連手裡的拐杖都雕刻著聖誕禮物。

SONY A900、70-200mm F2.8G、F5、1/1600s、ISO200、日光白平衡，美國 阿拉斯加
當我們看到一位值得拍攝的物件時，不要隨便拍一張就離開了，如果可能的話最好能從不同的角度拍攝。我首先拍攝這位聖誕老爺爺的半身照，然後是這張胸部以上的特寫，再從後方拍攝他手裡的拐杖。技術層面的問題都非常簡單，偏大一些的光圈，長焦鏡頭簡化背景。

▶ 3.金融家 ◀

CANON EOS 1Ds MARK II、70-200mm
F2.8L、F4.5、1/320s、ISO400、-0.3EV，
美國 紐約

華爾街上的金融家個個都西裝筆挺，西裝
便是他們職業的標誌之一。我發現一位金
融家手插腰用藍牙耳機打電話的姿態和上
方的塑像有異曲同工之妙，趕緊用長焦鏡
頭抓拍下來。選用長焦鏡頭的好處是變形
比較小，並且空間壓縮的特性讓畫面變得
更簡潔。

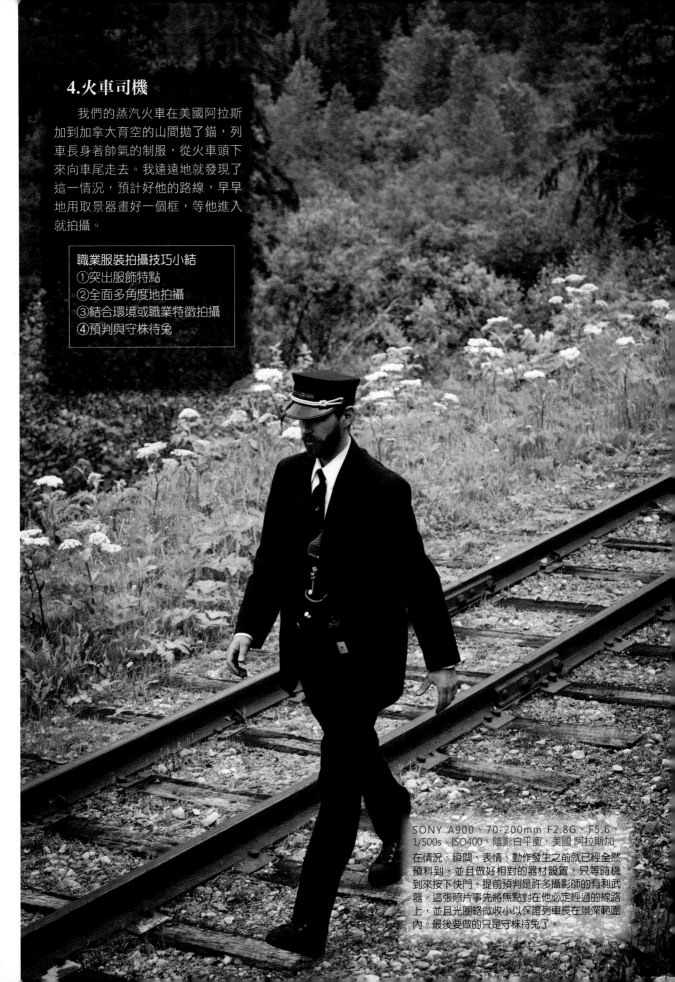

4.火車司機

　　我們的蒸汽火車在美國阿拉斯加到加拿大育空的山間拋了錨，列車長身著帥氣的制服，從火車頭下來向車尾走去。我遠遠地就發現了這一情況，預計好他的路線，早早地用取景器畫好一個框，等他進入就拍攝。

職業服裝拍攝技巧小結
①突出服飾特點
②全面多角度地拍攝
③結合環境或職業特徵拍攝
④預判與守株待兔

SONY A900、70-200mm F2.8G、F5.6、1/500s、ISO400、陰影白平衡，美國 阿拉斯加
在情況、瞬間、表情、動作發生之前就已經全然預料到，並且做好相對的器材設置，只等時機到來按下快門，提前預判是許多攝影師的有利武器。這張照片事先將焦點對在他必定經過的線路上，並且光圈略微收小以保證列車長在景深範圍內。最後要做的只是守株待兔了。

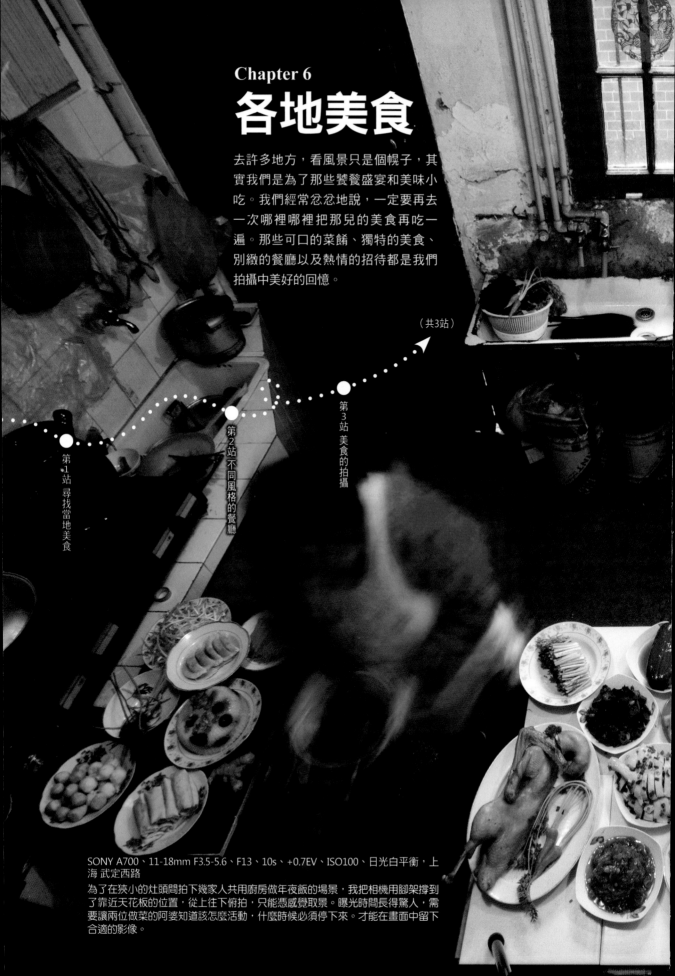

Chapter 6
各地美食

去許多地方，看風景只是個幌子，其實我們是為了那些饕餮盛宴和美味小吃。我們經常忿忿地說，一定要再去一次哪裡哪裡把那兒的美食再吃一遍。那些可口的菜餚、獨特的美食、別緻的餐廳以及熱情的招待都是我們拍攝中美好的回憶。

（共3站）

第1站 尋找當地美食

第2站 不同風格的餐廳

第3站 美食的拍攝

SONY A700、11-18mm F3.5-5.6、F13、10s、+0.7EV、ISO100、日光白平衡，上海 武定西路

為了在狹小的灶頭間拍下幾家人共用廚房做年夜飯的場景，我把相機用腳架撐到了靠近天花板的位置，從上往下俯拍，只能憑感覺取景。曝光時間長得驚人，需要讓兩位做菜的阿婆知道該怎麼活動，什麼時候必須停下來。才能在畫面中留下合適的影像。

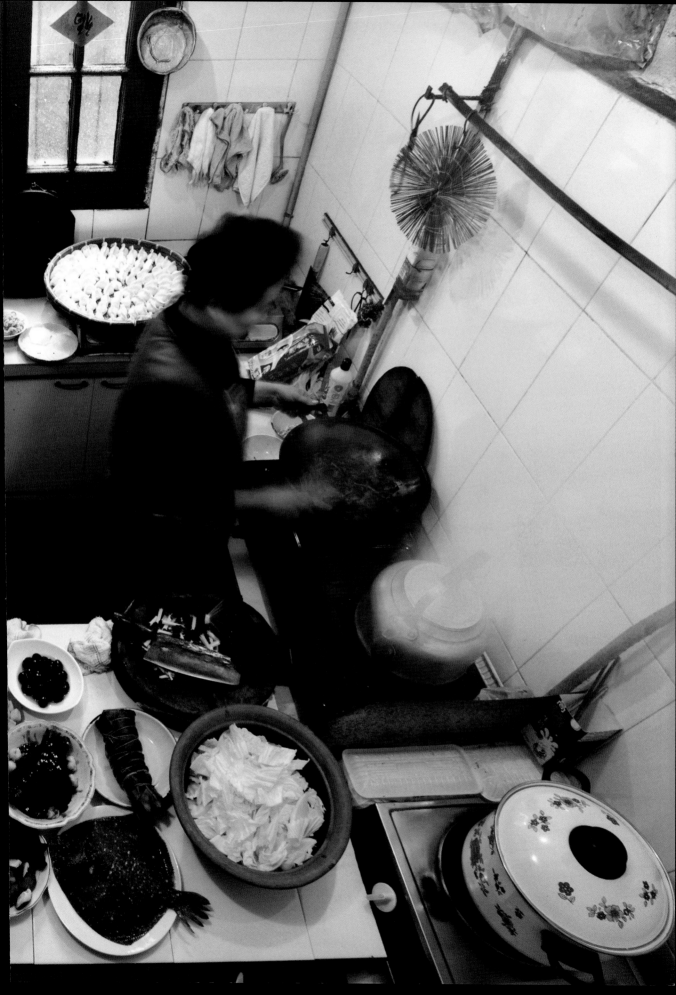

尋找當地美食

　　異域的美食不僅提供了我們充沛的體力繼續完成旅行的路程，也常常是吸引我們繼續向前探索的強大動力。我喜歡到處品嘗當地美食，這不僅是味覺上的享受，有時也是視覺的盛宴。

　　在聖托里尼，每次經過這家餐館，招待都會拽著我和朋友們大聊特聊，奇怪的是我們一點都不反感。再一看他們有一種長得像國內的辣椒塞肉的菜式，於是我們決定挑戰一下未知的美食領域。結果呢？以後你自己去試試就知道了。

秘笈放送
什麼是重點，什麼就是焦點。

CANON EOS 1Ds MARK II、EF50mm F1.4、F4.5、1/400s、-0.3EV、ISO400、自動白平衡，希臘 聖托里尼
招待向我展示我們點的晚餐，包括了義大利菜、傳統希臘菜。我用對角線的傾斜構圖方式增加畫面動感。為了突出美食，焦點對在食物上。進餐廳之前我就發現這裡光線比較暗，因此事先把ISO調高了，等到要拍時，抓起相機就能拍。

「年輕人，過來喝上一杯吧！」梅米特舉起手中的茶杯，微微的笑容打消了我的戒心。尼爾瑞給我騰了個位子，用鬱金香形的玻璃杯給我來了一杯濃濃的土耳其紅茶。

「你們都喜歡往茶裡放很多糖嗎？」「是呀，我們土耳其人都喜歡吃甜的。不過，兩塊就夠意思了。」說罷便用手直接取了兩塊方糖咚地扔到我的杯子裡，隨即當的一下再扔了把小勺子進去，叮叮咚咚攪兩下，又把勺子　地扔進了錫盤。這喝茶的風格還真粗獷有力。「這就是我們的生活。別的事情可以不管，茶不能不喝。」

伊斯坦布爾的加泰羅尼亞大橋邊有許多賣土耳其當地小吃的攤販。聞著香味，我們來到了這家做烤魚熱狗的店前。誘人的美味讓我們邁不動腳步，午飯就用這個解決吧！

秘笈放送
留白的意義。

SONY A900、85mm F1.4ZA、F2、1/15s、-0.7EV、ISO400、日光白平衡，土耳其 伊斯坦布爾

85mm鏡頭除了用來拍人像之外，拍靜物也是非常拿手的領域。大光圈的虛化作用讓背景更柔和，同時在這麼暗的環境下面依然能手持拍攝。構圖是典型的黃金分割法，留下大量的空間以便讓茶的香味往上散發出來。

美食拍攝技巧小結
① 控制焦點的位置
② 展現製作工藝
③ 屋簷底下拍攝需
　要增加曝光補償

為了突出烤魚熱狗的製作工藝，我走到烤爐邊上，拍攝廚師將烤魚夾入麵包的瞬間。同時，利用廣角鏡頭的寬廣視角，將翻烤魚的廚師攝入畫面作為背景呼應。

SONY A900、16-35mm F2.8ZA、F5.6、1/160s、+1.3EV、ISO250、日光白平衡，土耳其 伊斯坦堡

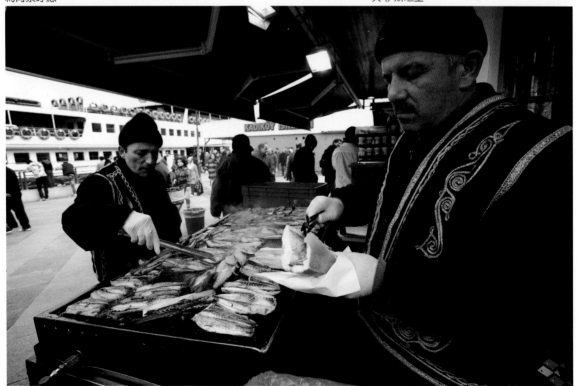

◦ 第 2 站 ◦

不同風格的餐廳

　　能仗劍走天涯，尋遍世界美食，也算人生一大樂事！當我們流連在世界各地風味不同、裝修各異的餐廳，在餐廳裡探索美味與當地文化時，也不忘用心愛的相機記錄下這些美妙的東西。

▶ 1.餐廳環境 ◀

　　大部分餐廳裡的光線都不會太明亮，要拍到清楚的照片基本上都得練練「鐵手功」。好在現在數位相機的高ISO效果都還不錯，在這種場合下手持拍到清晰的照片也不是那麼困難了。

秘笈放送
哪怕在大光圈下廣角鏡頭也有比較大的景深。

CANON EOS 5D、EF24mm F2.8、F4、1/8s、ISO800、手持、
日光白衡,捷克 庫倫洛夫
捷克小鎮裡的普通老式建築居然是一間洞穴餐廳,從外表完全
看不出來。我很後悔沒有帶上小型三腳架,只好提高ISO來手持
拍攝。雙手支撐在餐桌上增加穩定性。旅行攝影就是這樣,常
常有驚喜,就看你能不能應付得了。

誰都知道用三腳架來拍這樣的餐廳內景會更
好,但現實情況並不允許我們這麼做。只有當我
接受一些機構的委派去拍攝時,才有機會把三腳架
帶入餐廳。當然,這種拍攝並沒有想像當中那麼美
好。面對一桌子香噴噴的菜餚,卻不能吃。等到拍
完可以動筷子的時候,菜大都已經冷了。對一個饞
貓來講,最悲慘的事情莫過於此。

SONY A900、16-35mm F2.8ZA、F11、2S、ISO200、日
光白衡、三腳架、快門線,馬爾地夫 AV島
馬爾地夫AV島的水上餐廳內部裝修頗具風格,燈光色彩
搭配很絢爛。我把相機裝在三腳架上,我想大概很少有
人會帶一個大三腳架去正餐餐廳用餐吧。不用去管招待
奇怪的眼神,用日光白衡拍下來,色彩就會很正。選
擇一個人少的角度,在班夫餐廳,顧客們並不希望被相
機打擾到。

這些銅質的器皿充滿了古典色彩，排列得具有韻律感，不知謀殺了多少攝影師的快門！側光有利於表現這些器皿的立體感，由於整體場景偏暗，所以要多降低些曝光補償。嚴謹工整的構圖比較適合表現莊重的歲月的記憶。

CANON EOS 1D MARK Ⅱ、EF17-40mm F4L、F4、1/25s、ISO400、-1.3EV，西藏拉薩

▶ 2.特色細節 ◀

　　越是有格調的餐廳就越注重細節的裝飾與整體環境的呼應。我們時常能從這些細節當中體會到經營者的巧思與文化底蘊。餐具、桌上的擺設、桌椅、綠化植物、牆上掛的畫或照片等以及你所見到的一切都有可能是這個地方的一個縮影，所以，睜大眼睛去尋找吧。

　　八角街上的瑪吉阿米酒吧每天都迎來送去各式遊客，時常能看到一群白領穿著衝鋒衣坐在佛像下討論生死輪迴，一臉認真。那裡的藏族服務員不會講漢語，點菜得用英文。

> **餐廳拍攝技巧小結**
> ①利用色溫表現色彩
> ②利用廣角鏡頭拍攝環境
> ③利用大光圈虛化燈光

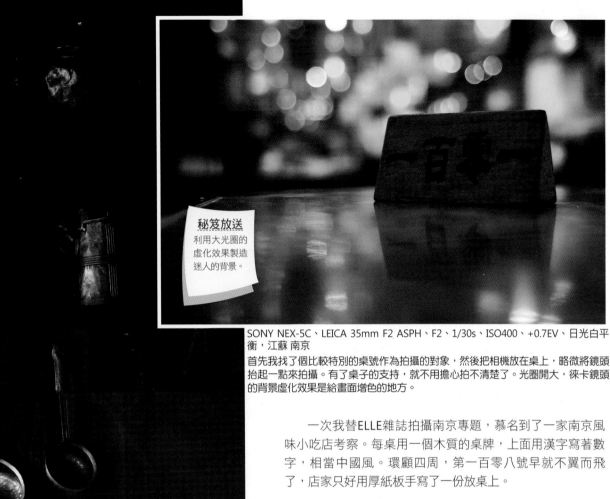

秘笈放送
利用大光圈的
虛化效果製造
迷人的背景。

SONY NEX-5C、LEICA 35mm F2 ASPH、F2、1/30s、ISO400、+0.7EV、日光白平衡、江蘇 南京

首先我找了個比較特別的桌號作為拍攝的對象，然後把相機放在桌上，略微將鏡頭抬起一點來拍攝。有了桌子的支持，就不用擔心拍不清楚了。光圈開大，徠卡鏡頭的背景虛化效果是給畫面增色的地方。

一次我替ELLE雜誌拍攝南京專題，慕名到了一家南京風味小吃店考察。每桌用一個木質的桌牌，上面用漢字寫著數字，相當中國風。環顧四周，第一百零八號早就不翼而飛了，店家只好用厚紙板手寫了一份放桌上。

CANON EOS 1Ds MARK II、EF24mm F1.4L、F6.3、1/15s、ISO500、580EX、自動白平衡，希臘 米克諾斯

招待端著他們店的招牌菜龍蝦海鮮意面從廚房跑出來。為了強調匆忙感，我用了慢速同步閃光來進行追隨拍攝。追焦最重要的一點是，在移動的同時保持主體在取景器裡處在同一個位置上。閃光燈可以幫助凝固主體，讓對方顯得更清晰一些。

▶ 3.服務人員 ◀

當我掛著佳能頂級數位單眼相機走進這家餐廳時，旁邊眼尖的加拿大老太太驚呼道：「天哪！我從來沒看到過這麼大的相機！」結果整個餐廳的人把我的相機傳閱了一遍，並且還跑來與相機合影留念。如此禮遇實在讓我受寵若驚。好處就是大家都對我特別客氣，隨便在哪拍，隨便拍誰都可以。

這是入口即化的意式火腿，雖然其貌不揚，但美味難擋。用50mm鏡頭向下俯拍，避免了畫面的變形。只拍攝半個盤子，讓畫面呈現出少即是多的構圖原則。大面積淺色的主體需要增加曝光補償。

CANON EOS 5D、EF50mm F1.4、F3.5、1/60s、+0.7EV、ISO500、日光白衡，西班牙 科爾多巴

◦ 第3站 ◦

美食的拍攝

　　去峇里島一定要去烏布的 OKA吃烤乳豬。我不斷地往飯裡加辣椒，拌著烤乳豬一起吃。MADA一直在旁邊驚呼，太辣了！我和他說：不辣不好吃!很多時候面對美食，我們就被解除了武裝，毫無抵抗力。不過我們總需要讓理智戰勝口水，拿起相機拍下一些照片，回來誘惑自己的朋友去。

秘笈放送
找到形式感。

▶ 1.合適的鏡頭 ◀

我比較喜歡用50mm的鏡頭拍菜餚，它的變形比較小，也比較容易攜帶。如果再帶有微距功能就更好了，除了可以拍菜的全貌，還可以用來拍一些特寫畫面。盡量不要用廣角拍菜，因為一不小心就容易拍得變形。

▶ 2. 有趣的主體 ◀

上午11點多了，本想先填飽肚皮。但是，西班牙人上午10點才開始吃早飯，下午1點吃午飯，晚上8點吃晚飯。找了好幾家飯店，但這個時候根本沒人給我們做午飯吃！只好先消磨一會兒時間，再出來吃飯。在大教堂背面有一家餐館，我們吃了一個方形比薩。這種比薩配一個榔頭形切割器，看起來像石器時代的先輩們用的東西，用它把比薩割開，彷彿回到了鑽木取火的年代，饒有趣味。

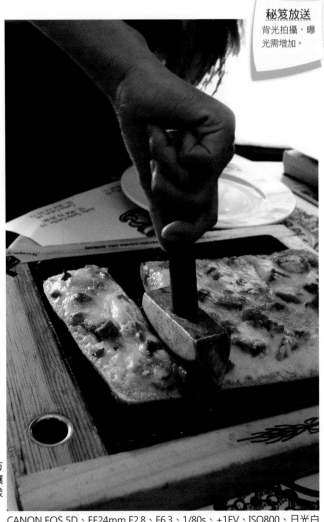

秘笈放送
背光拍攝，曝光需增加。

我們就用這個古怪的工具來紀念一下美味的方形比薩。特意收小光圈來獲得更大的景深，讓食物與榔頭都在清晰的範圍內。要知道用同樣的光圈去拍攝，離得越近景深越小。

CANON EOS 5D、EF24mm F2.8、F6.3、1/80s、+1EV、ISO800、日光白平衡，西班牙 塞維利亞

為了讓大家一眼就能看出其特色，我選擇從上向下俯拍。避免變形的要訣就是，讓相機與桌子保持平行。深色的桌子需要略微降低曝光補償。對了，要拍到好看的菜餚，請先不要著急動刀叉。

CANON EOS 5D、EF50mmF1.4、F8、1/50s、-0.3EV、ISO250、日光白平衡，西班牙 克魯姆洛夫

這碗蒜蓉濃湯本身並無特別之處，妙就妙在盛湯的器具是一個硬皮麵包。麵包形如南瓜，切蓋挖空，盛湯不漏。

▶ 3. 漂亮的光線 ◀

拍攝美食最佳的光線是逆光拍攝。從後方照射過來的光線可以讓食物顯得更為可口。不過逆光下因為背光菜餚會顯得有些暗。解決的辦法是在正面用反光板或白色厚紙板補光。當然我們在旅行時很難做到這麼複雜的拍攝，一般都是利用現場的光線因地制宜。

食物拍攝技巧小結
①選擇合適角度
②注意特殊光線
③正確還原色彩
④表現菜餚特色

SONY A200、50mm
F1.4、F16、1/125s、
ISO100、日光白衡，
上海
這張照片在左右兩個後方
各用了一隻閃光燈，正面
用反光板進行補光，達到
立體感、質感、色彩和影
調都非常和諧的畫面。

CANON EOS 5D、
EF50mm F1.4、F5、
1/125s、-1EV、
ISO400、日光白平
衡，西班牙 巴塞羅那
光線來自頂上的吊
燈，從上往下的光線
讓食物頂部得到充分
的照明。綠葉嬌翠欲
滴，紅色也格外奪
目。一種合適的光線
會讓一張普通的照片
得到重生。

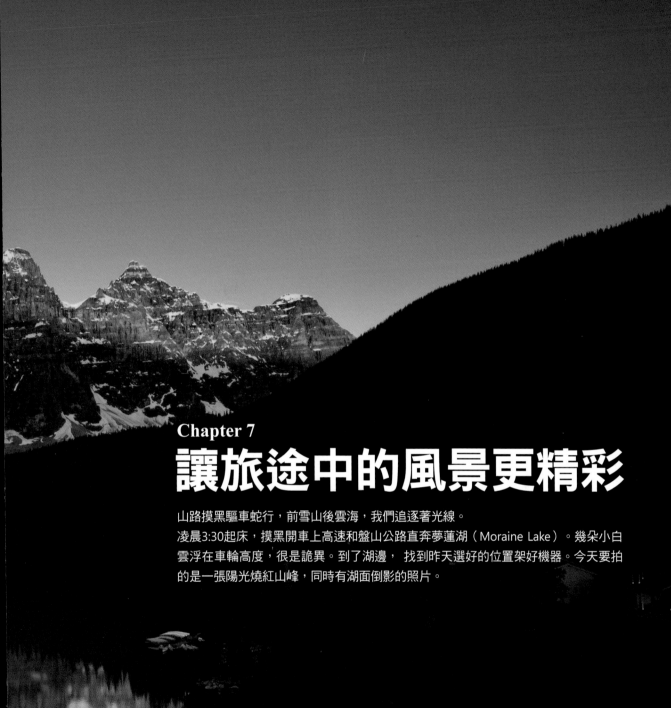

Chapter 7
讓旅途中的風景更精彩

山路摸黑驅車蛇行，前雪山後雲海，我們追逐著光線。

凌晨3:30起床，摸黑開車上高速和盤山公路直奔夢蓮湖（Moraine Lake）。幾朵小白雲浮在車輪高度，很是詭異。到了湖邊，找到昨天選好的位置架好機器。今天要拍的是一張陽光燒紅山峰，同時有湖面倒影的照片。

· 天很冷，1℃，無風，湖面如同鏡子一般，山巒的倒影清晰地印在水面上。在山上等了半個小時，終於有陽光照到山峰上了。按快門線，反光板預升，再按快門線，曝光。過一會兒提高一點快門速度，因為天變得越來越亮了。不斷重複這個過程。拍風景的時候，手動對焦會更方便些。

SONY A900、16-35mm F2.8ZA、F16、1/3s、ISO100、日光白平衡、PL、GND、三腳架，加拿大 班夫國家公園

用世光508測光表點測山峰上接近18%灰的區域，設定好曝光參數。加了一塊0.9的漸層灰，天空和水面的亮度比較接近了。為了不讓相機降噪耽誤拍攝，我把機內長時間曝光降噪功能關了，這個留到電腦上去做吧。

風景測光必殺技

▶ 1. 幾種常用的測光方式 ◀

　　相機大多具有多種測光功能，例如，矩陣測光（或叫多區評價測光）、中央重點平均測光、點測光（某些中低端相機上是局部測光）等。這些測光功能對同一個畫面所選取的測光範圍與權重是不一樣的。矩陣測光會將畫面劃分為十幾個甚至幾十個區域，分別讀取這些區域的亮度，再根據不同區域的不同權重由相機內部的芯片計算出合適的曝光值。這種測光方式不僅考慮畫面中央的區域，對畫面邊緣的部分也有更多的計算，適合大部分場景的拍攝。

　　中央重點平均測光側重讀取畫面中央75%左右的區域，其他非中央部分逐漸延伸至邊緣的測光數據佔據了25%的比例。在大多數拍攝情況下中央重點平均測光是一種非常實用、也是應用最廣泛的測光模式，但是如果你需要拍攝的主體不在畫面的中央或者是在逆光條件下拍攝，中央重點平均測光就不適用了。

　　點測光的測光範圍非常小，一般為1%~3%，它只對畫面當中某個點進行測光，完全不管其他區域的亮度。只要你對著18%灰度的區域測光，相機就能給你一個非常精確而且不需要再做曝光補償的曝光值。這種測光方式非常適合光線複雜的環境。

　　某些中低端相機不具備點測光功能，它們大多採用局部測光來代替，測光範圍在4%左右。我們可以裝上長焦鏡頭來代替點測光功能。

▶ 2. 測光方式的選擇 ◀

　　相機雖然給了多種測光方式，其實並不是所有的人都需要對每一種測光方式很熟練。許多攝影師常常都只用其中的某一種測光方式，再加上自己對曝光的理解進行曝光補償就能以不變應萬變了。

　　對於初學者，我個人比較推薦的是多區評價測光加曝光補償的方式。因為每個品牌的多區評價測光都是自家測光技術與對曝光理解的精華所在，它們都力求在不使用曝光補償或少用曝光補償的情況下拍出曝光完美的照片。

　　不過相機畢竟無法代替人腦，不能猜測你的曝光意圖，所以還是得自己做一些曝光修正。此外，長期堅持一種測光模式會讓你形成對光線、曝光的獨到理解，從而真正明白光線背後的秘密。不過要小心的是，各個廠家的測光傾向與結果未必相同，換一種相機系統需要熟悉適應一段時間才比較妥當。

▶ 3. 測光點的選擇 ◀

　　有時碰到光線複雜、對比很大、畫面中有特別亮的太陽、燈光或反光時用多區評價測光就有點束手無策了。此時我們可以選擇點測光。到場景中去找灰度18%的區域作為測光點。如果找不到接近灰度18%的地方也沒關係，可以找稍微亮一些或暗一些的區域測光，然後用曝光補償來修正，亮一些的區域增加曝光，暗一些的區域減少曝光。具體的量要看與中心灰偏差的多少來定。

點測光區域

秘笈放送
曝光補償秘訣：
白加黑減，越白
越加，越黑越
減。

NIKON F100、80-200mm F2.8D、F22、13s、KODAK E100VS，浙江 嵊泗

▶ 4. 光線的方向對測光的影響 ◀

　　光線從不同的角度照射到物體上，物體的亮度是不一樣的。順光最亮，側光次之，逆光最暗。如果在這幾種光線下要把這個物體拍成一樣亮的效果，那曝光是不一樣的。但如果需要還原現場的真實氣氛，逆光時物體就應該是比較暗的，所以我們可以用同樣的曝光組合來拍攝，周圍環境的亮度應該是不變的，但主體的亮度發生了變化。所以說光的方向可以對測光有影響，也可以沒有影響。看你自己想要表現什麼。

▶ 5. 被攝景物對於測光的影響 ◀

　　相機測光系統是反射式原理，也就是測量物體表面的反光。反光強就認為光線亮，反光弱就認為光線暗。但事實上並不是這樣，比如，太陽下的汽車會反射強光，相機就認為光線很強，大大降低曝光，結果照片就會很暗。此時需要多增加曝光。同樣，相機在對著一些深色物體測光時會認為光線很暗，要增加曝光，所以照片偏亮。這就是為什麼亮的地方反而容易曝光不足，暗的地方容易曝光過度的原因。

　　我們在拍攝時必須盡量減少物體表面材質和亮度對測光系統的干擾，方法就是曝光補償。

光線運用：利用日出後低角度光線的造型作用加強畫面的立體感，框架式的構圖技巧引導著視線延伸至遠方的小吳哥主塔。測光時不要被強烈的陽光所欺騙，需要避開太陽測光，然後做負補償。

SONY A900、16-35mm F2.8ZA、F16、1/60s、ISO200、陰影白平衡，柬埔寨 小吳哥

。 第 2 站 。
起早貪黑等待日出日落

　　面對或寧靜或絢爛或浪漫的日出日落，怎樣才能拍攝到漂亮的照片呢？技術要點有三個方面：測光、曝光和白平衡。

▶ 1. 日出日落時的測光 ◀

　　日出日落時絢麗的光線變化非常快，明亮的太陽、明暗交織的雲彩和深色的大地都替判斷曝光增加了不少難度。大部分人常犯的錯誤是把天空拍得太亮，畫面容易灰濛濛的，失去日出日落時分的氣氛；而曝光不足的話，又容易讓天空與地面景物喪失很多細節。

　　我們通常可以在多區評價測光或中央重點平均測光的結果上降低曝光補償，一般減1~2EV。如果想要更精確的測光，可以選擇點測光功能。將測光點對準天空上接近你手背亮度的區域讀取測光，記住不要選取有太陽和有地面景物的區域。這個測光值無須作任何補償。按下AEL按鈕鎖定曝光之後，重新構圖就可以拍攝了。

Tips AEL

　　我們可以選擇合適的測光模式來對這些特定的區域進行測光，用AEL按鈕來鎖定測光讀數。此時不管怎麼改變取景範圍和拍攝角度都不會再改變曝光值。

沒有點測光怎麼辦？

　　如果你的相機沒有點測光功能，那一般也有一個局部測光的功能。它和點測光最大的區別就是測光範圍略大一些。找面積大一些的中性灰區域或換上一支長焦鏡頭，把焦距拉到最長來測光就行了。

・針對畫面中紅色圓圈內的區域點測光。

・構圖技巧：用樹枝遮擋掉一部分空白的天空，使畫面更加飽滿。

SONY A900、16-35mm F2.8ZA、F14、0.8s、ISO200、日光白平衡，瑞士 沃韋

▶ 2. 拍攝日出日落時的雲彩 ◀

NIKON F100、AF80-200mm F2.8D、F16、1/8s、富士 RDP Ⅲ，浙江 舟山嵊泗
在平均測光的基礎上降低1EV曝光，加強絢麗的氣氛。同時有意選用較慢的快門速度，增加雲彩的流動感。

Tips 點測光

　　點測光的測光範圍非常小，在相機上的圖標多為：範圍為1%~3%。它只對畫面當中某個點進行測光，完全不管其他區域的亮度。這種測光方式非常適合日出日落這類光線複雜的環境。

三腳架的使用

　　拍攝日出日落照片最好使用三腳架來獲得更清晰的照片。如果有快門線或反光板預升功能就更好。

· 對太陽拍攝時的測光技巧與拍攝雲彩是比較接近的,不過需要注意的是不要讓太陽過亮而變成一片耀眼的白斑。因此我們常會減更多的曝光,如1.7-2EV。寧可損失一些雲彩的層次。

構圖技巧:注意控制地平線的位置,既然是展現天空就給天空雲彩和太陽多留些空間。

SONY A900、70-200mm F2.8G、1.4×增距鏡、F11、1/1000s、ISO200、日光白平衡,柬埔寨 吳哥窟

▶ 3. 留住太陽 ◀

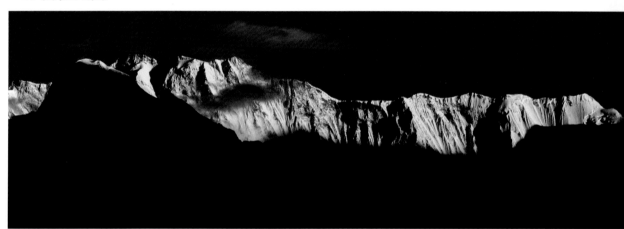

雪山日出等題材好看的不是日出的方向,而是日出對面的雪山。當第一縷陽光照射到雪山頂上時,巍峨的雪山彷彿被鑲上了一條金邊,非常獨特。一開始受到光照的山頂非常少,測光會很困難。不過記得用點測光照找到陽光的雪山頂,再略微增加曝光補償即可。

CANON 20D、EF70-200mm F2.8L、F14、1/25s、ISO100、日光白平衡,尼泊爾 博卡拉 安娜普魯納山脈

▶ 4.拍攝雪山日出 ◀

SONY A900、16-35mm F2.8ZA、F16、1/640s、ISO200、陰影白平衡，柬埔寨 小吳哥

▸ 5. 金光下的大地萬物 ◂

太陽完全升起之後，我們可以將拍攝重點放到沐浴在金色陽光下的大地。這種低角度的光線具有很強的造型功能，側光、斜側光或逆光都能增加畫面的立體感。在黃昏時分也可以同樣對待。這類場景就忘了點測光吧，在平均測光的基礎上降低1EV左右的曝光補償即可。

▸ 6. 拍攝剪影的最佳時機 ◂

用人物擋著太陽，強烈的陽光就不容易影響到相機的測光。對著太陽拍攝時，我們常常可以把漂亮的天空作為背景，把地面的景物或人物拍成剪影的效果。我們可以讓相機的測光區域對著天空，不要加入地面的景物，將測光結果用AEL鎖定之後進行對焦操作。最後進行構圖拍攝。

秘笈放送
對天空測光，
對主體對焦。

SONY A900、16-35mm F2.8ZA、F16、1/640s、ISO200、陰影白平衡，柬埔寨 小吳哥

▶ 7. 選擇白平衡──日光白平衡 ◀

很多人拍攝的日出日落總是不能很好地表現這種金黃色調，顯得很蒼白，主要原因是選用了自動白平衡。自動白平衡能自動校正光線中的偏色現象，讓萬物的顏色都看起來接近在正午陽光下看到的色調。不過，聰明也有被聰明誤的時候，它在暖色調光線下會認為光線太黃了，要減少這種黃光的影響，結果照片就變成灰撲撲的了。

如果你只需要一招半式就想打遍天下的話，很簡單，秘技就是設定為日光白平衡。相機上的日光白平衡選項大多為5500K，在日出時分營造暖色調氣氛再好不過了。

秘笈放送
日光白平衡走天下。

SONY A900、16-35mm F2.8ZA、F16、1/30s、ISO200、日光白平衡，柬埔寨 小吳哥
降低曝光的時候需要留意湖面水草的細節，太暗的話畫面下部就無法看到那些美麗的細節了。

SONY A900、16-35mm F2.8ZA、F16、1/13s、ISO200、日光白平衡，柬埔寨 小吳哥
這張照片是在上一張照片前10min左右拍攝的。太陽露出地平線之前，天空為藍色。當設定為日光白平衡時，畫面就會偏藍。數值要調得快，腦子也得轉得快。

! 太陽升起或落下的速度很快，不會超過一個小時，而最佳拍攝時機有時只有幾十秒鐘。光線的亮度、色溫、高度、軟硬度都在非常迅速的變化，因此拍攝一定要動作快，要根據光線的變化不斷地調整曝光、白平衡、構圖等數值。

秘笈放送
提高白平衡值，
畫面變黃，反之
變藍。偏移可偏
紫或偏綠。

在白平衡偏移選項裡略微增加一點品色，能讓天空產生絢麗的紫色。

CANON 20D、EF-S17-85mm F3.5-5.6SIS、F5、
1/40s、ISO400、日光白平衡+M2，尼泊爾 巴克
坦普爾

▶ 8. 日出日落還可以這樣拍 ◀

如果你還想更加誇張當時的藍色或黃色色調，可以透過調整白平衡的「小魔術」來製造奇跡。記住相機的白平衡值設定得越高，畫面越黃，反之則越藍。另外透過白平衡偏移功能可以偏紫紅色或綠色。請注意不要調得太過分，否則顏色會很假。我們變魔術的時候要做到什麼？不留痕跡對吧？

▶ 9. 確定太陽的方位 ◀

我通常會提前一天去日出拍攝地確認環境和日出方位。日出的方向與緯度、季節有很大的關係。可以透過指南針大致判斷，或者找當地人諮詢一下。

Google Earth在觀察拍攝地的日出方位和具體的日出日時間方面有著獨特的優勢。帶著這些訊息上路，使拍攝胸有成竹。

日出日落拍攝技術小結
①曝光寧低勿過　②使用三腳架、快門線
③日光白平衡　　④注意太陽對面的景物
⑤利用低角度光線的造型作用
⑥利用明亮的天空拍攝剪影效果

Tips 色溫與白平衡

色溫是用於定義光源顏色的一個物理量。簡單地講就是光的顏色，是偏藍一些還是偏黃一些。其單位用「K」表示，數值越低光越黃，數值越高光越藍。

白平衡就是無論在什麼環境光線下，都能把偏色的「白光」定義為「白」的一種功能。只要正確定義了「白色」，其他顏色就好比找到了座標，相機就能較好地還原顏色。

秘笈放送
提前確認日出
位置。

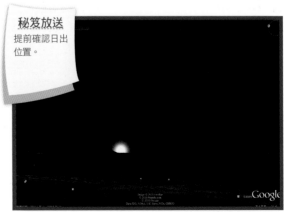

・用Google Earth軟體模擬顯示拍攝日當天的日出方向和時間。

測光時避開地面，用多區評價測光對著天空測光，然後降低0.7EV，鎖定曝光後重新構圖再進行拍攝。考慮到在行進的汽車上拍攝，所以保留較高快門速度。測光時避開地面，用多區評價測光對著天空測光，然後降低0.7EV，鎖定曝光後重新構圖再進行拍攝。考慮到在行進的汽車上拍攝，所以保留較高快門速度。

CANON EOS 1D MARK II、EF17-40mm F4L、F11、1/640s、ISO100、-0.7EV，西藏 日喀則

◦ 第 3 站 ◦

拍好藍天白雲

　　白雲朵朵的天氣總是讓人覺得心情舒暢，如果遇上氣勢磅礡的雲彩，亦讓人覺得蔚為壯觀。我們總是發現拍完的照片藍天不夠藍，白雲不夠白，層次氣勢盡失。那麼如何拍好藍天白雲呢？這需要連續技出擊。

▶ 1. 對藍天白雲測光 ◀

　　第一技是測光。測光準確才能獲得層次適當的雲彩，亮度適中的天空和地面。一般在晴天或少雲的天氣拍攝，可以用多區評價測光直接對著沒有雲的天空部分測光。在測光結果上將曝光補償降低0.3~0.7EV，具體視天空藍色的亮度而定。越暗減得越多。

　　測光時不要讓地面景物進入畫面，也不要讓太陽進入畫面，過暗或過亮的景物都會干擾相機的測光系統。如果雲比較密，找不到足夠的空間測光，可以用點測光或換更長的鏡頭來針對藍天部分測光。

▶ 2. 藍天不藍白雲不白 ◀

　　藍天不藍白雲不白可能是由多方面因素造成的。如果畫面整體比較暗，那說明曝光不足，需要重新進行測光以及考慮曝光補償的修正值。如果藍天的顏色灰濛濛的，白雲又有點偏黃的感覺，那基本上是白平衡的問題。如果你使用自動白平衡，當大面積的藍天出現在畫面裡，相機會認為光線偏藍，需要在白平衡裡增加些黃色成分來平衡。結果就導致藍天不夠藍白雲又有些偏黃。所以我們的第二技是：將白平衡設置為日光。

▶ 3. 天與地反差過大的處理 ◀

對天空曝光，地面就太暗了。對地面曝光，天空又很亮。兼顧兩者的曝光，畫面層次好像又不理想。這是個困擾很多人的問題。

· 針對地面曝光，天空過亮。

· 針對天空曝光，地面過暗。

在討論技術問題之前，我想先強調一下構圖上的問題。構圖的第一原則是什麼？簡潔。我們拍一幅照片需要有一個明確的主題。如果是以表現天空雲彩作為主題，那麼地面可以不拍入畫面或者少拍入。如果主體是地面，天空只是陪襯，請控制好天空出現的比例，不要喧賓奪主。

其實答案已經出來了。如果以天空作為主體，那只需要考慮天空的曝光，地面可以曝光不足，反正它只是個陪襯。如果地面是主體，那就主要把地面的曝光處理好，天空略微亮一點沒有太大關係。

當然，有人會不滿意我這個答案。沒關係，我們還有別的招式。

▶ 4. 漸層鏡的合理使用 ◀

既要天空層次漂亮，又要地面細節保留，那沒什麼比用漸層鏡更好的方法了。漸層鏡是一種上面深下面透明，中間漸變過渡的濾鏡。它的作用是用來壓暗畫面中某一部分的亮度。一般常用的是漸層濾鏡。按照壓暗的級別一般有1EV、2EV和3EV幾種，也有將系數標為0.3、0.6和0.9的。如果希望對天空與地面不同的亮度差別都能應付，最好是準備3片不同的漸層鏡。

· 使用了一片0.6的漸層濾鏡，天空與地面的亮度都得到兼顧，影調控制比較好。

天空與地面尤其是近處的河灘上的鵝卵石的亮度差別非常大，當時選用了一塊0.9的漸層濾鏡，可將天空壓暗3級。

SONY A900、16-35mm F2.8ZA、F11、1/200s、ISO200、日光白平衡、PL、GND，加拿大 班夫國家公園

　　漸層鏡有軟硬之分，軟性過渡柔和，適合拍攝山景及大部分場景；硬性分界明顯些，拍水面更加合適。漸層鏡有方形與圓形兩種，方形的調整壓暗區域更為方便。為了配合超廣角鏡頭沒有暗角地拍攝，方形濾鏡建議選擇超廣角型濾鏡支架。高品質的濾鏡較少產生偏色、眩光或畫質粗糙的現象。建議選擇中高級的濾鏡。

　　在拍攝時請使用三腳架，如果能用快門線來釋放快門則更好。我們需要先用點測光功能測量天空與地面的亮度相差多少級EV，然後決定使用哪一個亮度級別的漸層鏡。安裝濾鏡時要注意濾鏡的分界處，分界與地平線或山巒要吻合，天空的過渡要自然。

▶ 5. 使用HDR功能 ◀

　　近年來，數位相機上開發出一種叫HDR的新功能，有時被稱高動態，特別適合這種天地亮度差別很大的場合。HDR可以自動識別畫面中的暗部區域，自動或手動將這些區域進行提亮，讓天與地的亮度差不多或比較接近。

　　在使用HDR功能時，可以針對天空曝光，曝光不足的地面就會被提亮。目前數位相機可以提亮5級曝光。提亮的級別可以由相機自行控制，也可以由攝影師手動調節。不要把提亮級別調得太高，以免畫面影調失真。

· 用相機本身的HDR功能拍攝，也能兼顧天空與地面的亮度。

▶ 6. 偏光鏡的使用 ◀

偏光鏡簡稱PL，鏡片呈深灰色。偏光鏡與其他大多數濾鏡構造不一樣，它是由兩塊玻璃構成的，將其平行地安裝在一個圓形的框架內，中間夾一層經過定向處理的晶體製成薄膜，這些晶體按順序排列。這兩片鏡片能夠相對旋轉，在旋轉的過程中，偏光會逐漸消除反射光和光斑。透過單眼相機取景器能看到所發生的變化。

偏光鏡可以過濾藍天中的偏振光，這樣，天空的藍色就變得更純粹了，白雲也顯得更為突出。

使用偏光鏡的訣竅在於將它旋轉到合適的位置，以消除最大量的偏振光。有些偏光鏡上標有一個小三角或一條白線刻度，將其對準太陽的方向，偏振效果最明顯。如果沒有標示，調整時仔細看著取景器，也能觀察到其中的變化。

⚠ 當入射光線與鏡頭成直角時偏振壓暗藍天的效果最明顯

⚠ 偏光鏡會降低約1.5~2EV的曝光，所以要小心快門速度過慢導致的畫面模糊。

在超廣角鏡頭上使用偏光鏡要特別小心造成天空顏色不均勻的情況。如果產生這樣的現象，可以嘗試換換角度拍攝。如圖所示。

▶ 7. 天與地的構圖 ◀

有地平線的畫面，構圖處理不好常常會顯得呆板、主次不分。我們可以根據表達的意圖來區別對待。

對稱構圖多用於天水一色，水面有清晰的天空的倒影，天上水面的實景虛影共同組成畫面的主體。

若著重表現天空或地面，可以考慮黃金分割法。如果地平線上有特別的景物，可以安排在黃金分割點上。選擇哪一個黃金分割點則是件非常有趣的事情，它將導致畫面呈現不同的表達重點與意境。

車外下著小雨，陰陰的天空讓長途旅行更顯抑鬱。當車經過一座清真寺時，我覺得車窗上雨水的痕跡讓宣禮塔變得朦朧，更加充滿情緒。在晴天，這樣的場景就完全不是這個感覺了。

LEICA M6、LEICA 35mm F2 ASPH、F2、1/60s、FUJI RDP Ⅲ，土耳其

遇到陰雨天氣，出去還是留下

▶ 1. 壞天氣就是最好的天氣 ◀

　　你說什麼？開玩笑嗎？外面在下雨，你讓我出去受罪嗎？確實，大部分人在這種天氣下不太願意出門，更不會把相機拿出來拍照。這也意味著能見到並拍下這種天氣照片的人少了許多。陰雨天氣帶來的雨水、陰霾、憂鬱的氣質都有其獨特的魅力。

LEICA M6、LEICA 35mm F2 ASPH、F2、1/15s、FUJI RDP Ⅲ、PUSH TO 400，土耳其

雨夜，出租車在街角等紅燈。車窗外閃過撐傘的人影。霓虹給了畫面最精準的情緒感染。即使在光線微弱的時刻也不要放棄拍攝。很多時候你並不知道機會何時會出現。

▶ 2. 陰雨天氣避免慘白的天空 ◀

陰雨天的天空總是灰濛濛的，怎樣才能避免慘白的天空呢？這裡教你兩個小技巧。

(1) 盡量少拍到天空

這點真的很重要。取景時就要留意不要攝入太多的天空。另外，還可以用遮擋的方法讓灰白的天空在畫面裡少出現一些。

(2) 利用白平衡改變天空顏色

當白平衡設定得與實際色溫不相同時會發生色偏。我們正好可以利用這種偏色來給天空點顏色看看。

SONY A900、16-35mm F2.8ZA、F9、1/40s、ISO200、+1EV，土耳其 番紅花城

為了減少灰白天空的比例，我用了一個複雜的構圖方式。用雨棚、兩邊的建築共同組成的分散式框架遮擋掉部分天空，正好把遠處清真寺留全。這樣天空在畫面中的分量就弱了許多。並且街道、建築、雨棚的邊緣線具有匯聚線條的形式，引導視線慢慢走向遠處的清真寺。

SONY A900、16-35mm F2.8ZA、F11、1/5000s、ISO200，德國 威爾茲堡

陰天，雖然略有陽光，但天空雲很灰白。我用了6500K的白平衡設定，讓畫面整體偏暖，彷彿是黃昏時分拍攝的。畫面看起來是不是悅目多了？

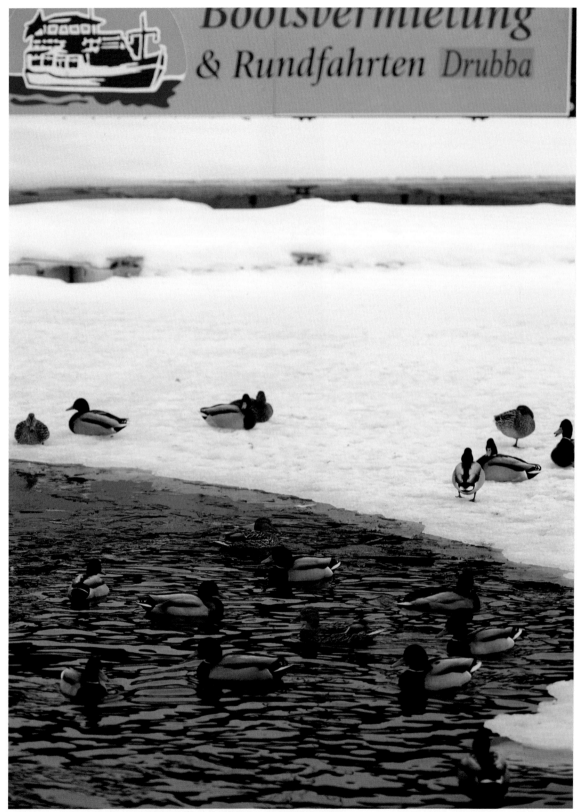

雪後陰天，光線還算明亮，但大雪掩蓋了許多美麗的景色，到處都是白茫茫的一片。我注意到水塘邊的藍色看板，它在水面上有漂亮的反光。因此有了這張照片。

SONY A900、70-200mm F2.8G、F4、1/800s、ISO320、+0.7EV，德國 滴滴湖

▶ 3. 拍出色彩鮮明的陰天照片 ◀

　　陰雨天氣光線不佳，畫面總是有點灰濛濛的。能不能讓顏色鮮艷一些呢？答案是肯定的。要知道，陰雨天氣中，離得越遠的物體會顯得越灰，這就是前面提到過大氣透視的影響。要想畫面鮮艷，就得找一些顏色漂亮的物體做近距離拍攝。

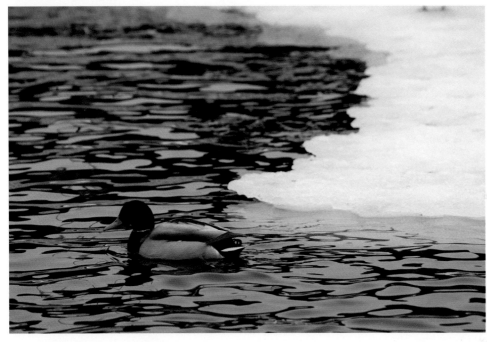

SONY A900、70-200mm F2.8G、F6.3、1/250s、ISO320、+0.3EV，德國 滴滴湖

利用倒影中的藍色，給畫面增加顏色。記住，要找離你近的景物拍。

▶ 4. 畫面中的「短線」 ◀

　　陰雨天氣光線比較暗，會讓快門速度變得比較慢。此時划過畫面的雨滴就會在照片上留下一道道線條。這種現象如果利用得好將會突出下雨的氣氛。

秘笈放送
快門速度的快門是相對的，雨小速度慢，雨大速度高。

CANON EOS 1D MARK II、EF70-200mm F2.8L、F6.3、1/320s、ISO160、-0.7EV，西藏 日喀則

暴雨劈頭蓋腦就過來了。雨下得非常急，所以哪怕是快門速度高達1/320s，雨水的軌跡依然非常明顯。要突出暴雨天氣的壓抑感，記得降低曝光補償。

5. 化腐朽為神奇的地面積水

雨天地面會有積水，利用好這些看似不起眼的小水塘，能有化腐朽為神奇的功效。

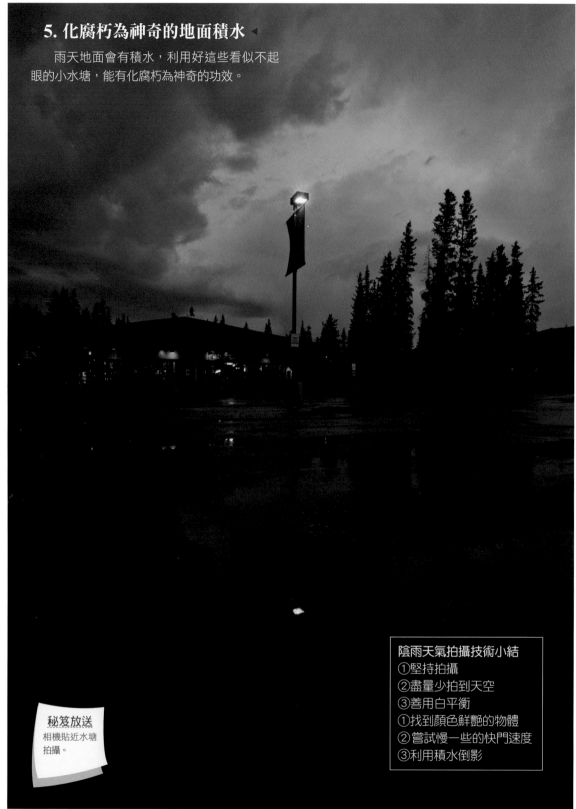

陰雨天氣拍攝技術小結
①堅持拍攝
②盡量少拍到天空
③善用白平衡
①找到顏色鮮艷的物體
②嘗試慢一些的快門速度
③利用積水倒影

秘笈放送
相機貼近水塘拍攝。

我在一個停車場裡看到天色漸暗，天空的雲層與路燈形成了互補的顏色。我知道這會是一個不錯的畫面。把相機架低，靠近地面的水塘拍攝，用倒影來增加畫面的深度。

SONY A900、16-35mm F2.8ZA、F16、1/2s、ISO100，加拿大 班夫國家公園

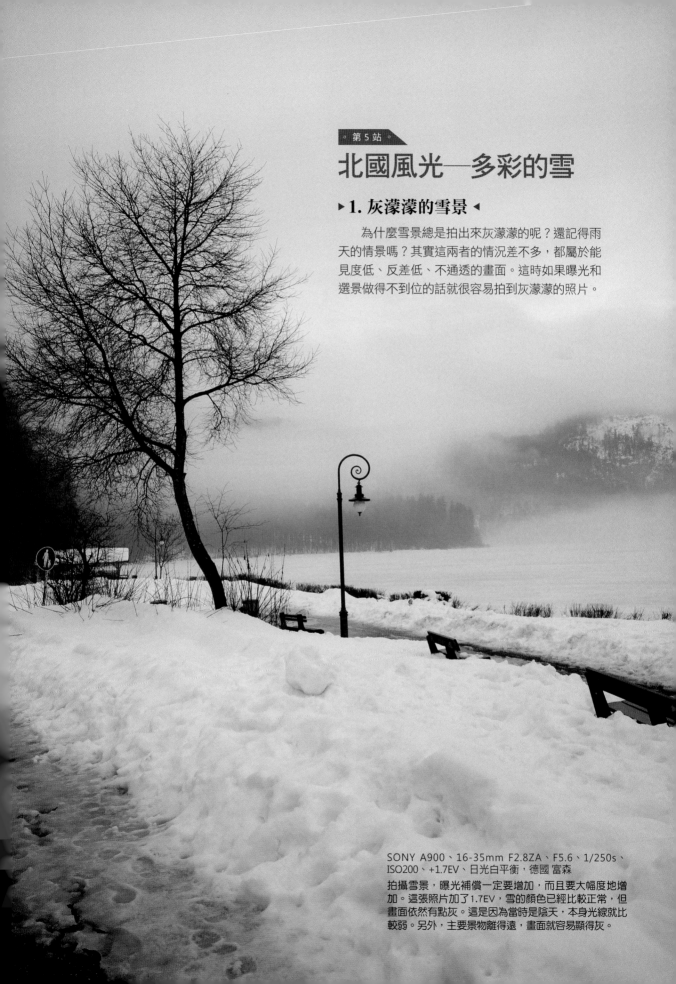

北國風光─多彩的雪

▶ 1. 灰濛濛的雪景 ◀

為什麼雪景總是拍出來灰濛濛的呢？還記得雨天的情景嗎？其實這兩者的情況差不多，都屬於能見度低、反差低、不通透的畫面。這時如果曝光和選景做得不到位的話就很容易拍到灰濛濛的照片。

SONY A900、16-35mm F2.8ZA、F5.6、1/250s、ISO200、+1.7EV、日光白平衡，德國 富森

拍攝雪景，曝光補償一定要增加，而且要大幅度地增加。這張照片加了1.7EV，雪的顏色已經比較正常，但畫面依然有點灰。這是因為當時是陰天，本身光線就比較弱。另外，主要景物離得遠，畫面就容易顯得灰。

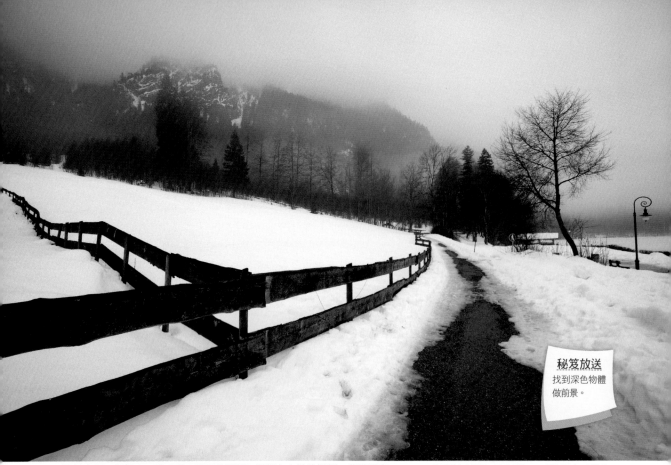

秘笈放送
找到深色物體
做前景。

· 還是在同一個地方。當我們在畫面前景增加了斜向走勢的欄桿，雖然沒有
改變曝光數值，但畫面的反差和層次會比上一張更好些。

SONY A900、16-35mm F2.8ZA、F5.6、
1/250s、ISO200、+1.7EV、日光白平衡，
德國 富森

⚠ 不要離得太遠拍攝，這樣在焦點到鏡頭之間會
有大量的雪花飄舞，尤其是當雪比較密的時候，畫
面的反差和清晰度會被雪花大大降低，導致畫面看
起來非常灰，而且沒有焦點。

SONY A900、70-200mm F2.8G、F6.3、
1/10s、ISO100、-0.3EV、自動白平衡，
上海

拍攝距離遠，雪又密，畫面裡累積了過多
的雪花飄過的軌跡，導致畫面比較灰，而
且清晰度看起來不高。解決的辦法是靠近
一些縮短相機與被攝主體之間的距離。

▶ 2. 多白才算白 ◀

　　雪景要狠狠地加曝光補償，不過到底加多少才算比較合適呢？一般要看雪地在畫面中所佔的比重，比重越大，加得越多。其次是要考慮雪地需要保留多少細節？細節要多，曝光就不能加得太過分。

　　當然也有例外。如果雪剛開始下，或者地面溫度高，儘管雪很大，但還是不能很快積起來，這時白色的雪還比較少，倒並不一定需要增加曝光。主要看畫面中深色物體與淺色物體之間的比例。

SONY A900、70-200mm F2.8G、F11、1/500s、ISO100、+2EV、日光白衡，瑞士 少女峰

雪坡上一道道滑雪後的痕跡非常有趣，為了保留這些痕跡，我在曝光時選擇了+2EV的補償。如果加得更多，雪地就變成沒有任何紋理的平面了。

SONY A900、70-200mm F2.8G、F7.1、1/15s、ISO100、-0.7EV、自動白衡，上海

曝光補償的增減關鍵是畫面中淺色物體與深色物體之間的比例，而不是下雪一定要增加曝光。圖片中大片的深色背景就必須降低曝光。

為了強調雪地陰影的氣氛，我特意選用了日光白平衡來拍攝，陰影下的區域嚴重偏藍，遠處的雪山色彩正常。這樣的畫面比較接近當時肉眼的觀感。

SONY A900、16-35mm F2.8ZA、F10、1/160s、ISO100、日光白平衡，瑞士 少女峰

秘笈放送
日光白平衡最好用。

▶ 3. 為什麼藍了 ◀

　　有時雪地怎麼拍出來會是藍色的呢？這個問題牽涉到白平衡的設置。在太陽底下，要獲得正常的曝光，我們可以選用日光白平衡。不過把日光白平衡放到陰影下去拍攝時，就會產生陰影部分偏藍的現象。要獲得正常的色彩效果，可以選用陰影白平衡，當然，此時的自動白平衡大多也能發揮不錯的作用。

　　當畫面中既有陰影下的部分，又有太陽光下的區域，就要看你打算以哪塊區域的色彩為準，而做相對的白平衡設置。要嘛陽光下的區域色彩正常，陰影偏藍。要嘛陰影色彩正常，陽光下的偏黃。要做到兩邊都正常是不可能的。

▶ 4. 怎麼又黃了 ◀

　　晴天的光線是最好處理的，怎麼拍都好看。陰天如果還有霧的話，則容易顯得灰暗。在下雪時，天空也時常是灰濛濛的。我的經驗是，與其拍個灰暗的畫面，還不如搞點顏色出來。這種光線下相機的自動白平衡常常會表現得有點黃，倒是正好可以利用一下。

SONY A900、16-35mm F2.8ZA、F7.1、1/60s、ISO200、+1.7EV、自動白平衡，德國 富森
雪後陰天又遇大霧，真是個糟糕的天氣。當時試了好幾種白平衡設置，最後發現還是自動白平衡時略帶一點
黃色調的畫面來得舒服。

▶ 5. 以小見大 ◀

在拍雪景的時候，也可以找一些小細節來表現雪的魅力。比如冰稜、雪花、雪的紋理
等，只要你把自己的眼睛變成放大鏡，就能發現很多有意思的畫面。

SONY A900、16-35mm F2.8ZA、F5.6、1/100s、ISO100、+2.3EV、日光白平衡，瑞士 少女峰

戶外是雪後陰天，最糟糕的天氣了。白茫茫的一片，又是大風，遠處什麼都看不見，什麼都拍不了。回到屋內，看到窗戶上的積雪很像一座雪山，上面是漫天大雪的樣子。拍攝的時候要去除窗框之類的一切雜物，讓畫面顯得純粹抽象。

▶ 6. 下雪的時候畫面上的「亮點」◀

　　有時我們希望記錄下雪花漫天飛舞的景象，如果用了閃光燈拍照就很有可能像下圖一樣拍到許多亮斑。這些都是離鏡頭比較近的雪花被閃光燈照得太亮後留下的影像，會很影響畫面效果。正確的做法是關閉閃光燈，用慢一些的快門速度拍攝，或者略微提高一些ISO值。最佳的做法是使用三腳架，用慢速快門來記錄雪花飄落的軌跡。

　　用慢速快門表現雪花飄落的情景，雪花會被拉成絲狀。多慢合適？要看雪花降落的速度，一般1/60~1/2s都可以嘗試，雪花速度越快，快門速度就可以相對高一些。否則就要用比較慢的快門速度來達到虛化效果。此時，必須使用三腳架才能拍到清晰的照片。如果用快門線+反光板預升的功能會讓照片更加清晰。

秘笈放送
用慢門表現雪花飛落的軌跡。

· 當時雪花飄落的速度非常快，我決定用略快一些的快門速度來拍攝。這樣的快門速度也有助於在白鷺鷥動的時候多拍到一些清晰的照片。要獲得清晰的雪花飄過的痕跡，背景要選擇顏色比較深的，這樣才能把雪花襯托出來。

SONY A900、70-200mm F2.8G、F5、1/40s、ISO100、自動白平衡，上海

► 7. 征服雪山 ◄

　　除了普通的雪景之外，我們也許會有機會到雪山上一探究竟。在征服雪山的同時也要記得拍點照片下來哦。這可是不可多得的經歷。爬雪山時要輕裝上陣，不要帶太多的器材，否則會影響行動。

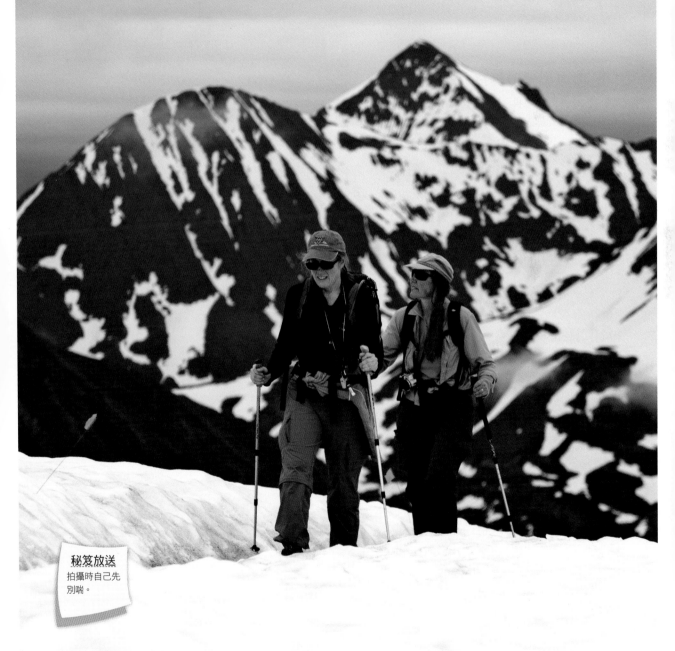

秘笈放送
拍攝時自己先別喘。

將鏡頭對準同行的登山者，連同雪山一起拍攝下來。構圖的時候不要把人物拍得太大，因為我們的重點不是人，而是在這個環境中的人是怎麼活動的。要控制好環境、人物、背景之間的比例。

SONY A900、70-200mm F2.8G、F8、1/250s、ISO320、日光白平衡，美國 阿拉斯加

▶ 8. 雨雪天器材的特殊裝備 ◀

雨雪天氣在器材使用方面要小心一些，不拍時最好把鏡頭蓋蓋上，可以把相機藏在防水的外套裡面，或者專門用個塑膠袋套起來。如果你的器材具有一定的防水能力就更好了。

專用防水套，整個相機都可以被包裹起來，只露出鏡頭、取景器，適合在雨雪天氣使用。

我也曾試過未做任何防護措施，直接把相機淋在雪裡拍攝。回去用乾的軟布擦乾相機和鏡頭表面，再用高壓氣罐吹出按鈕縫隙裡的水。

▶ 9. 下雪電池消耗快 ◀

下雪氣溫比較低，會造成電子設備的電池活性降低，電池好像沒用多久就沒電了。怎麼辦呢？如果你只有一塊電池，那就把相機塞進外套裡，需要拍攝的時候才拿出來。如果你有兩塊以上的電池，可以把備用電池貼身放，等機身那塊電池顯示沒電了，就換上熱呼呼的那塊，如此交替反覆，可以用很長時間。

以我實際的經驗，-6℃~0℃的氣溫似乎不會對鋰電池產生太明顯的影響。如果到-30℃~-20℃的話要小心一些，幾塊電池輪流溫熱拍攝的方式還是最有效的。閃光燈使用的5號鎳氫電池也要小心一點。

▶ 10. 服裝問題 ◀

首先是分清楚這裡到底是乾冷還是濕冷。濕冷環境更讓人覺得寒冷，一些北方人-30℃~-20℃都沒什麼感覺，但到了南方0℃就能把他們打垮。所以先不要被具體的溫度嚇倒，搞清楚乾冷和濕冷再決定穿多少衣服。

拍雪景以羽絨服、厚衝鋒衣、防水的滑雪褲為主，羽絨服要選防水布的，並且有連體帽子，否則在雪中的行動能力大大受限，並且也容易冷出病來。我在瑞士少女峰上，氣溫-10℃左右。穿了一件不算厚的衝鋒衣外 、一件軟殼衣和一件T恤，不覺得冷。在上海拍雪景，0℃，穿一件充絨量700g的羽絨衣、一件採用Polartec布料的厚抓絨，裡面穿了一件薄抓絨貼身內衣，有點熱，其實再少穿一點也可以。在冬天，用手抓腳架會被凍傷，一定要戴手套，如果給腳架裝上防寒護套就更好了。

> 雪景拍攝技術小結
> ①增加曝光補償
> ②日光白平衡與自動白平衡
> ③用慢速快門拍攝雪花軌跡
> ④找深色背景襯托雪花
> ⑤注意尋找細節
> ⑥保護好相機和電池

在海濱湖畔曬太陽的日子

　　我們有時會安排去海邊度假，放鬆身心。大海可以拍攝的素材很多，不過拍攝難度也不小。這一節，我們來把海邊拍攝技巧一網打盡。

晴天下湖水顯得比較藍

SONY A900、16-35mm F2.8ZA、F11、1/125s、日光白平衡，雲南 拉市海

▶ 1. 讓海水更藍 ◀

　　水質好的地方，海水顏色自然漂亮。到馬爾地夫、大溪地之類的海島聖地，沒有不被那裡海水打敗的。不過這並不是影響海水顏色的絕對因素，此外還涉及天氣、拍攝角度、光線角度等多方面的條件。

天氣越好，水越藍。

因為水面會倒映出天空的色彩，天越藍，自然海水也顯得越藍。

陰天海水呈灰色

CANON EOS 1Ds MARK Ⅱ、EF24mm F1.4L、F7.1、1/100s、ISO100、自動白平衡，希臘 迪羅斯

角度高，更加藍。

拍攝角度高會顯得比平角度更藍一些。所以在海邊的山、懸崖上拍攝時常會比在海灘上拍攝更藍。

NIKON F100、AF80-200mm F2.8D、F16、1/40s、E100VS，舟山 嵊泗

順光藍，逆光灰。

任何物體都是在順光下顏色最飽和，所以在順光的角度海水會比較藍。逆光時，藍色會急劇下降，顯得很灰，飽和度很低。

順光

CANON EOS 1Ds MARK II、EF70-200mm F2.8L、F16、1/125s、ISO100、-0.3EV、自動白平衡，希臘 迪羅斯

側逆光

以上因素如果組合在一起會達到最藍的效果。如果其中某一條件不是很理想，就會降低藍色的效果。記住，白平衡千萬不要設定為自動白平衡。在晴天或多雲的天氣，日光白平衡是最佳選擇。

秘笈放送
天好水清角度高，外加順光去拍攝，海水一定很美。

CANON EOS 1Ds MARK II、EF24mm F1.4L、F13、1/200s、ISO100、自動白平衡，希臘 迪羅斯

▶ 2. 凝固大海的浪花 ◀

海浪的運動速度比想像中要快，最好使用稍高一些的快門速度才能凝固住浪花。快門速度需要多快，則應該看當時海浪的大小而定。如果浪比較高，可能在1/2000s甚至更高的快門速度才能凝固住。如果是我們平常見到的海浪，1/500~1/1000s就已經能夠拍到清晰的浪花了。

NIKON F100、AF28-105mm F3.5-4.5、F8、1/400s，舟山 嵊泗

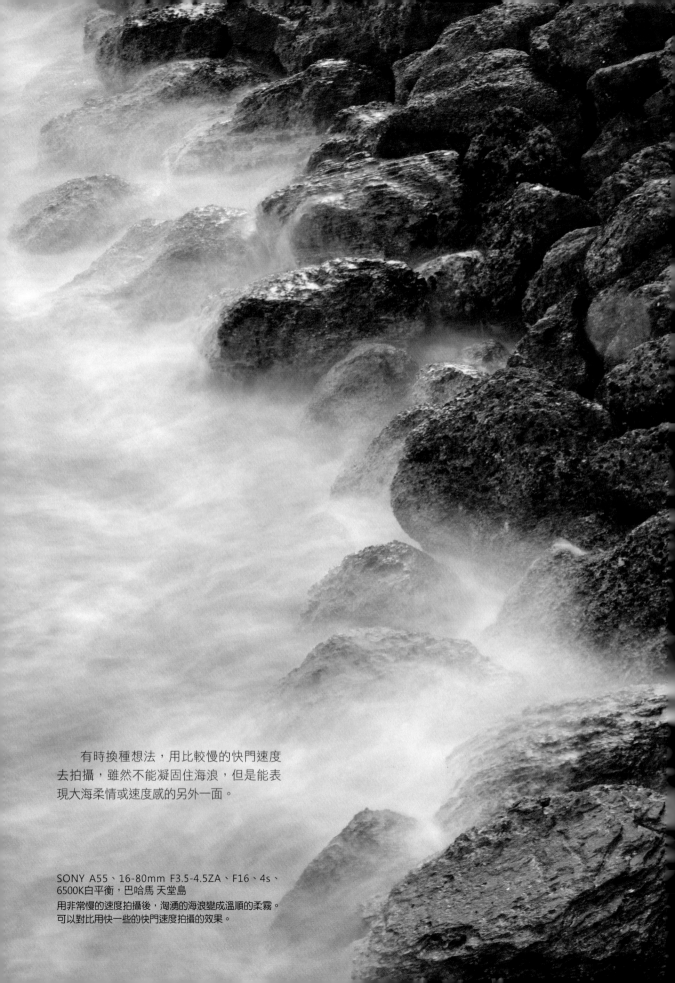

有時換種想法，用比較慢的快門速度
去拍攝，雖然不能凝固住海浪，但是能表
現大海柔情或速度感的另外一面。

SONY A55、16-80mm F3.5-4.5ZA、F16、4s、
6500K白平衡，巴哈馬 天堂島
用非常慢的速度拍攝後，洶湧的海浪變成溫順的柔霧。
可以對比用快一些的快門速度拍攝的效果。

1/2s

1/15s

- 1/10s：海浪撞擊礁石，浪花四濺絲絲存在的感受。
- 1/2s：加強海水撞擊的感受。
- 1-2s：海水運動的感覺。
- 2s以上：像霧一樣的海水。

▶ 3. 去除水面的反光 ◀

　　水面上的反光會影響海水的純度，並且一些高光亮斑也會顯得很刺眼。消除反光的最佳辦法自然是使用偏光 。使用方法與消除天空反光壓暗藍天是一樣的。使用偏光 同時突出了白雲和提高了海水或湖水的顏色表現，是個一舉兩得的技術手段。

秘笈放送
偏光鏡消不消除反光的辨證思考。

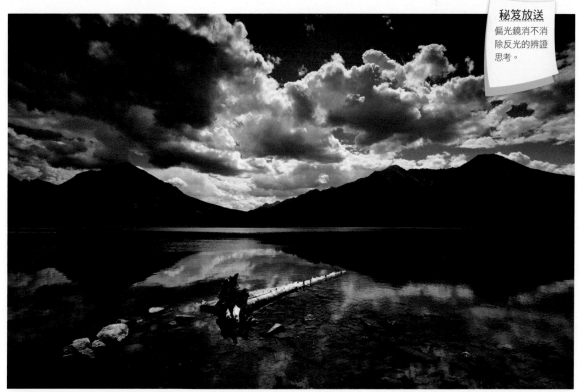

我需要消除掉一部分水面的反光，讓水底下物體能清晰地呈現出來，並且依然保留一部分水面的反光以豐富畫面的層次感。這時要小心地使用偏光鏡，慢慢轉動鏡片，讓需要的部分顯露出來，遠山的倒影要全部保留。同時為了平衡天空與水面的亮度，漸層濾鏡是必需的。

SONY A900、16-35mm F2.8ZA、F10、1/500s、ISO200、GND、PL、日光白平衡，加拿大 班夫國家公園

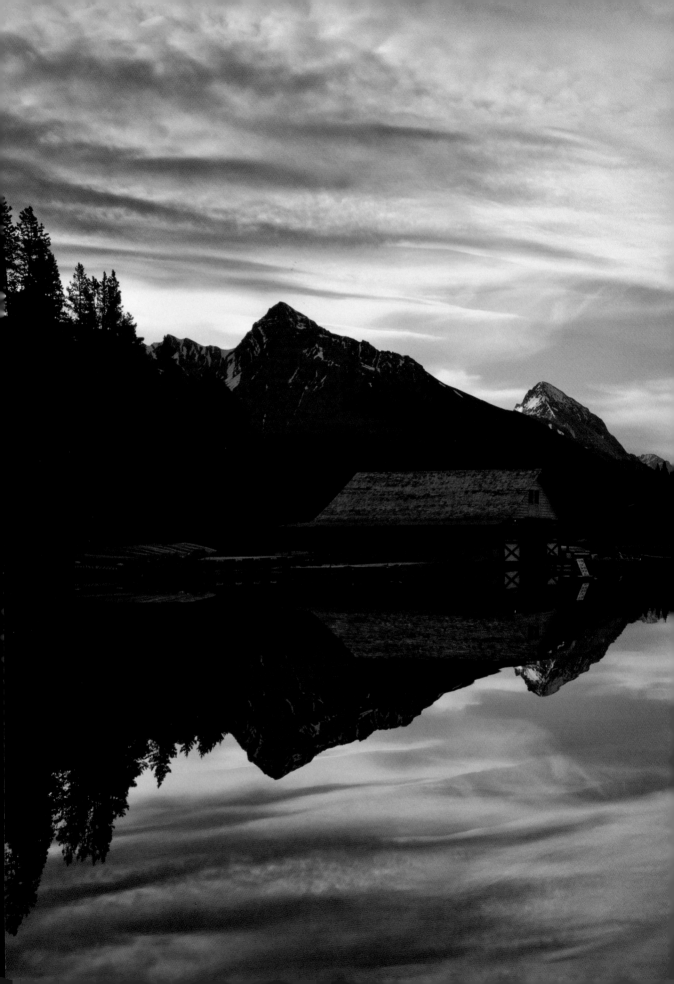

▶ 4. 拍攝水中倒影的最佳角度 ◀

　　水中倒影的拍攝，最重要的一點是要求水面沒有任何波紋，否則倒影無法清晰呈現。風平浪靜時最佳。如果是湖面海面等開闊場景，角度適合略微高一些，以便更好地展現倒影。如果是利用路邊的小水窪的反光來拍攝倒影，角度就要非常低，盡量靠近水面才能拍到盡量完整的倒影。既可以只拍倒影本身，也可以連主體一起拍入畫面，亦真亦假。

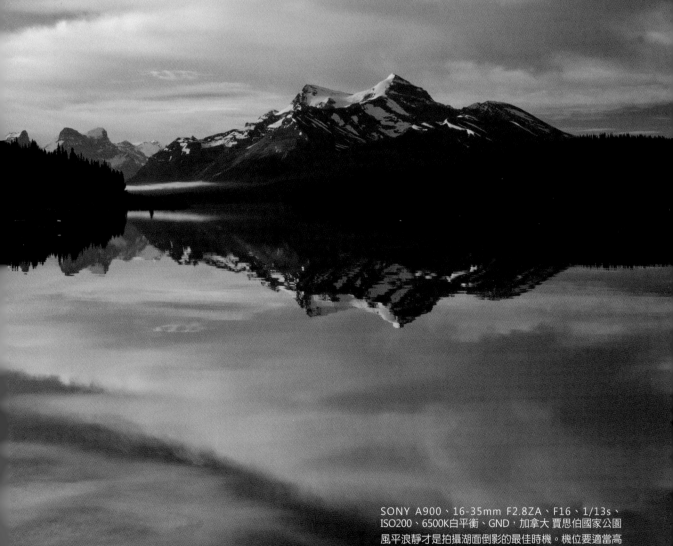

SONY A900、16-35mm F2.8ZA、F16、1/13s、ISO200、6500K白平衡、GND，加拿大 賈思伯國家公園
風平浪靜才是拍攝湖面倒影的最佳時機。機位要適當高一些，多給水面倒影一些空間。地平線要保持絕對水平，否則便是敗筆。漸層濾鏡基本是必需的。

▶ **5. 使畫面產生空間感** ◀

　　找到合適的前景，拉開前景與中遠景之間的距離，可讓畫面產生更多的層次感。此時焦點可以聚焦在前景上。如果前景不適合聚焦拍攝，可以將焦點選擇在中景上，讓前景虛化，製造空間層次感。

秘笈放送
高度改變寬度。

合適的前景是增加畫面層次的要素。當我選擇一個比較高的角度拍攝這張照片時，就考慮到要讓湖面顯得更寬闊一些。如果想讓湖面變窄，蹲下一些試試看！

CANON EOS 1Ds MARK Ⅱ、EF70-200mm F2.8L、F5、1/800s、ISO100、日光白平衡，義大利 馬焦略湖

▶ **6. 尋找有趣的細節** ◀

　　在沙灘上能找到不少有趣的細節，一片落葉，一顆漂亮的石頭，一隻躲在貝 裡的寄居蟹，或是遠處沙灘上的人影。我們可以用長焦鏡頭或微距鏡頭進行拍攝，這能擴展拍攝題材，豐富畫面，而不只是千篇一律廣角拍的大海風光。

當時手邊並沒有微距鏡頭，就用普通標準鏡頭拍攝，然後在後期軟體裡做了裁切。像素高的好處就是裁掉一些依然足夠印個12in照片。

SONY A900、50mm F1.4、F5.6、1/640s、ISO200、日光白平衡，馬爾地夫 AV島

你是否注意到，海浪從沙灘退去之時，會留下一些氣泡，點點灑落在沙灘上，仿佛顆顆珍珠。構圖時要仔細選擇角度，太高表現不出「珍珠」的顆粒感，太低又容易讓這些「珍珠」疊在一起，顯得擁擠，主體不突出。考慮到沙灘的反光作用，曝光需要增加1.3-2EV。光圈適中即可，適當的虛化有助於增加畫面的不真實感。

NIKON F100、AF80-200mm F2.8D、F8、1/1000s、+1.3EV、FUJI RDP Ⅲ，舟山 嵊泗

▶ 7. 海上夜釣 ◀

傍晚，小漁船來到酒店的碼頭接我去大海深處夜釣。夕陽下的漁船非常漂亮，我們可以利用金色的夕陽拍一些金光燦燦的照片。同行的人、漁船本身、船外風光都是很好的拍攝題材。

夕陽照在身上，一片金光。日光白平衡是表現這種顏色最佳的選擇。注意人物之間的視覺關係，兩人與一人的重量對比、傾斜構圖也有助於加強這種力量上的感覺。

SONY A900、16-35mm F2.8ZA、F10、1/160s、ISO200、日光白平衡，馬爾地夫 AV島

SONY A900、16-35mm F2.8ZA、F10、1/200s、ISO200、F58AM、日光白平衡，馬爾地夫 AV島

依然是傾斜構圖，依然有明顯的力量對比感覺。船頭旗幟沒飄起來的照片不算成功哦。當光線變暗，可以用閃光燈對人物補光。不過千萬記得，閃光燈對於拍攝船外的海景沒有任何幫助！

海邊湖畔拍攝技術小結
①選擇合適的天氣角度拍攝
②注意速度對浪花的影響
③消除反光
④安排地平線
⑤層次控制
⑥岸邊的細節
⑦補光技術

SONY A900、16-35F2.8ZA、F5.6、1/1600s、ISO200、F58AM、離機線、閃光補償-1.3EV、日光白平衡，斯里蘭卡 高爾

面對背光的黑膚色人種，正面閃光是最有效的辦法。為了讓閃光不那麼強烈搶眼，我把閃光燈的補償減低了1.3EV。

▶ 8. 海邊強光下不會拍到大黑臉 ◀

　　天氣晴朗的海邊陽光異常強烈。沙灘、海水的反光都非常強烈，會大大干擾相機的測光系統，一般拍攝需要增加比較多的曝光補償，如1.7~2.3EV。如果是背光，曝光更加難以控制。如果不加足夠的曝光，人臉就會黑糊糊的；如果再增加曝光，人臉能夠獲得比較正常的影調，但是背景可能就會太亮了。解決的辦法就是增加照到臉上的光線，以平衡主體與背景之間的亮度差。一般我們會選擇反光板或者閃光燈。

　　適當調整反光板的角度，讓陽光反射到主體臉上。這個方法成本低廉，不過需要有助手幫忙，而且要小心不要讓對方覺得反光板很刺眼。閃光燈使用起來更為方便，機動性好，光的強度可大可小。需要注意的是不要讓閃光太強，免得光線效果不自然。可以降低1~2EV的閃光燈輸出量比較適宜。

飛揚的水花輕柔的霧─河流和瀑布

1. 拍出水的流動感

我們選擇使用慢速快門來拍攝水流動的感覺。1/15~10s是比較常用的快門速度。快門速度越慢，水就會在畫面裡累積越多，也越虛無縹緲。在這樣慢速的快門下拍攝必須使用三腳架，最好利用快門線來釋放快門。

秘笈放送
慢速快門和穩固的三腳架。

SONY A900、16-35mm F2.8ZA、F9、1/4s、ISO100、日光白平衡，加拿大 賈思伯國家公園
水流動的速度快，快門速度就可以高一些。如果水流很緩慢，快門速度可能要長達幾秒鐘甚至更長才能拍出動感。

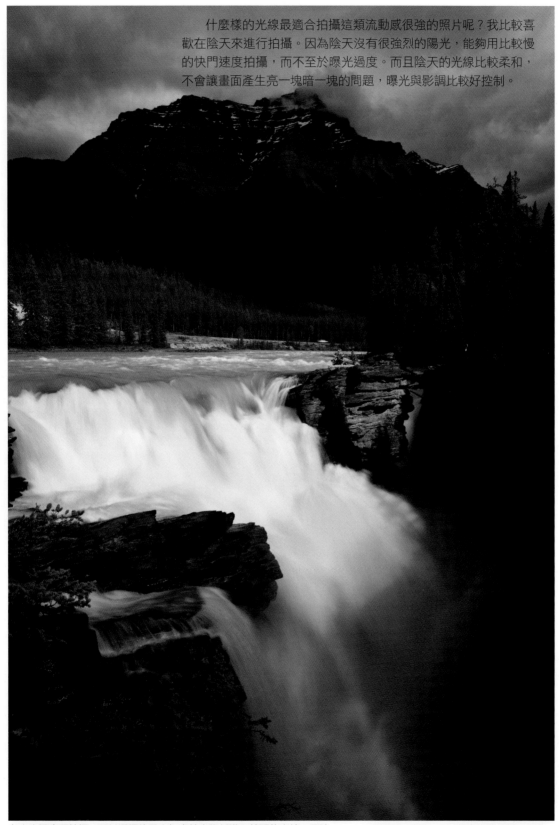

什麼樣的光線最適合拍攝這類流動感很強的照片呢？我比較喜歡在陰天來進行拍攝。因為陰天沒有很強烈的陽光，能夠用比較慢的快門速度拍攝，而不至於曝光過度。而且陰天的光線比較柔和，不會讓畫面產生亮一塊暗一塊的問題，曝光與影調比較好控制。

在大太陽底下拍攝，可以選擇使用中灰濾鏡來降低進入鏡頭的光線。同時用漸變灰壓暗天空部分，並配合偏光鏡來控制水面和岩石樹葉的反光。

SONY A900、16-35mm F2.8ZA、F11、1/6s、ISO100、日光白平衡，加拿大 賈思伯國家公園

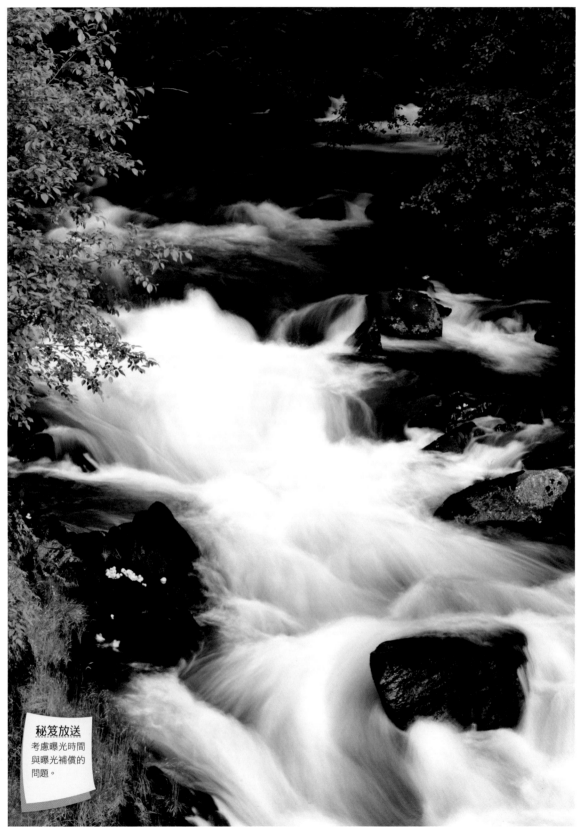

秘笈放送
考慮曝光時間
與曝光補償的
問題。

曝光時間比較長的時候，畫面中流水形成的白色部分面積會比較大，應該增加
曝光補償進行拍攝。

SONY A900、70-200mm F2.8G、F29、
0.6s、ISO100、日光白平衡，加拿大 賈思
伯國家公園

▶ 2. 有靜才有動 ◀

　　流水的動感需要有靜止的物體來陪襯，這樣動感才明顯。靜止的物體可以選擇岩石、樹木花草之類的本身就出現在畫面裡的物體。焦點可以對在這些靜止不動的物體上。然後將流水的走勢拍成S形或對角線形。

▶ 3. 把瀑布河流作為背景 ◀

　　有時我們也可以拍攝一些瀑布河流周邊的物體，把它們作為主體，瀑布河流反而作為背景。依然用慢速快門，讓其呈現出動靜結合，相映成趣的景象。

・ 畫面中的積雪用來襯托流水的動感。
CANON EOS5D、EF70-200mm F2.8L、F22、1/8s、ISO100、4800K白平衡，四川 九寨溝

・ 為了表達生命之間對比的意味，我們把瀑布作為背景，主體是焦點位置的樹根。
SONY A900、70-200mm F2.8G、F14、1/8s、ISO100、日光白平衡，加拿大 賈思伯國家公園

▶ 4. 拍攝瀑布時應保護相機 ◀

　　一些大型瀑布或離瀑布比較近的地方容易有很多水氣，這些水氣沾到相機或鏡頭上輕則無法拍到清晰的畫面，重則讓相機鏡頭無法正常工作，需特別注意。解決的辦法如下：
• 使用遮光罩。
• 撐傘或用別的東西遮擋。
• 只在拍攝時打開鏡頭蓋，拍攝要迅速。
• 用塑膠袋套在機身外面或使用專門的防潮防雨設備。
　　在這種地方更換鏡頭要格外小心。我們可以離開一些再換鏡頭，要點是背向瀑布，蹲下，迅速換鏡頭。鏡片暴露在外的時間要短。如果瀑布大到附近都是水霧瀰漫，那最好不要輕易更換鏡頭。準備兩台相機裝上不同焦段的鏡頭不失為一個比較穩妥的辦法。

> 瀑布河流拍攝技術小結
> ①慢速快門
> ②避免直射陽光
> ③動靜對比

拍攝沿途的山岳

SONY A900、300mm F2.8G、2×增距鏡、F8、1/800s、ISO200、日光白平衡,美
國 阿拉斯加

初升的陽光照到遊輪上,遠處的雪山由於影調透視的作用,若隱若現並蒙上了濃鬱
的藍色。曝光要針對亮部的遊輪,不要讓其曝光過度。白平衡為日光,既能表現遠
處山體的藍色,又能兼顧到遊輪的金色。

▶ 1. 影調透視 ◀

影調透視是怎麼一回事呢？空氣中有許多介質，如水氣、灰塵、煙霧等，在陽光的照射下，對光線起到了散射和折射，就像在景物之間掛起了一道道「紗幕」。因此，遠處的物體看上去就色調淺，顏色不飽和，明暗反差小，輪廓線條不清晰。這種現象就叫做影調透視。它的特點如下：

• 越近的物體影調越深，越遠的物體影調越淺；

• 越近的物體色調越鮮艷，越遠的色調越不飽和；

• 越近的物體明暗反差越明顯，輪廓線條越清晰；越遠的物體明暗反差越小，輪廓線條越模糊；

• 由於大氣的作用，好像蒙上了一層藍色，越遠越藍。

光線角度對影調透視效果的影響如下：

早晚入射角小，光線斜射在地面，穿過的介質層厚。而且空氣中常是朝霧暮靄，地面散發的水氣也多，所以早晚比較容易表現空氣透視效果。中午或下午是一天中空氣清晰度最好的時候，影調透視反而不明顯。不過大霧、陰雨雪天氣除外。

早晨的霧氣更容易加強影調透視的作用，在曝光時需要注意控制不同遠近的物體的亮度，不要曝光過度。

CANON EOS 1、EF70-200mm F2.8L、F8、1/100s、FUJI RDP Ⅲ，尼泊爾 博卡拉

▶ 2. 構圖的均衡感 ◀

　　畫面的均衡感可以透過完全相同的兩個主體來獲得力量上的對等，或者用四兩撥千斤的方式，在視覺上的產生「重量」對等的感覺。

- 當畫面平衡時，構圖要工整。
- 當畫面一邊重一邊輕時，尋找適當的物體作為均衡的元素。

秘笈放送
注意微小物體的四兩撥千斤作用。

遠處的山頭是冰原的最高點，通常我們都會拍下標誌性物體。但山峰下方便是白茫茫的冰原，會顯得頭重腳輕。因此在構圖時增加最下方的黑色山體和上面的遊客，雖然比重不大，但很好地解決了畫面失衡的問題，並且畫面的空間層次也得到了增加。

SONY A900、70-200mm F2.8G、F8、1/500s、ISO320、日光白平衡，美國阿拉斯加

▶ 3. 長焦鏡頭的選擇性構圖 ◀

　　面對漂亮的景色很容易迷失判斷，拍到過多的範圍。要避免畫面過於鬆散。可以用長焦鏡頭來截取最讓人心動的部分。透過焦距的選擇，改變畫面的主題，甚至可以產生截然不同的畫面。

在拍攝雪山日出時，用長焦鏡頭拍攝被陽光照到的一小塊山頭，拉近觀眾與雪山的距離，產生更強烈的視覺衝擊感。

CANON EOS 20D、EF70-200mm F2.8L、F14、1/25s、ISO100、日光白平衡，尼泊爾 博卡拉

▶ 4. 不同的時機 ◀

　　陰晴雨雪天氣都會對山岳的拍攝結果產生直接影響。在陰雨下雪的天氣大多無法拍攝到很理想的山峰，因為山峰很可能會被低矮的雨雲所擋住。但如果能找到更高的地點，就能拍到山峰聳立在雲海之上的效果。

一陣薄雲正好擋住山峰的下方，只露出若隱若現的山頭。時間不過1~2s，需要保持高度警惕與預判性才能拍到這張照片。

SONY A900、300mm F2.8G、1.4×增距鏡、F10、1/1000s、ISO200、日光白平衡，美國 阿拉斯加

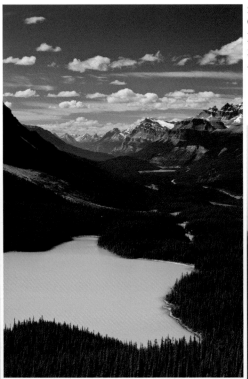

SONY A900、70-200mm、F2.8G、F11、1/100s、ISO320、PL、GND、日光白衡，加拿大 班夫國家公園

正午時分，從山頂向下俯拍，此時的光線加強了立體感與色彩。偏光鏡的作用除了水面的波光粼粼，漸變灰讓天空變暗一些，影調更為自然。

一般晴天的中午前後不是很好的拍攝山峰時機，不過角度合適的話，也能拍到不錯的山谷。

　　一天的不同時間也有著截然不同的效果。太陽斜射時的早晨或傍晚是最佳的拍攝時間。如果有光線照射到山谷上，可以拍到光柱的效果。

CANON EOS 20D、EF70-200F2.8L、F11、1/125s、ISO200、日光白衡、尼泊爾 博卡拉

日出後太陽位置更高，光線很容易照射到山谷的平原，由於水氣的作用，畫面中出現了光柱。

秘笈放送
光柱只有在深色背景前才看得到。

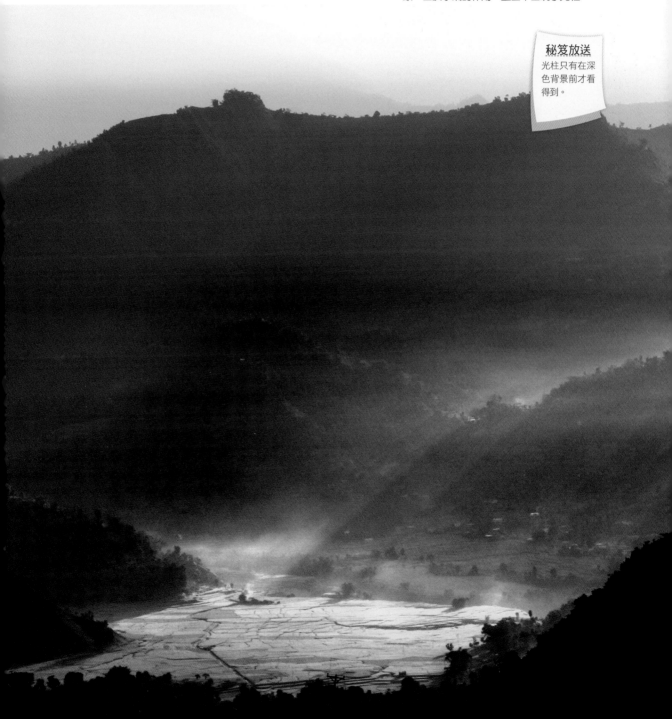

▶ 5. 山頂雲的形態 ◀

　　早晨山上的水氣在太陽的照射下會蒸發升騰起來，形成
雲。一些山頭會形成斗笠或草帽狀的雲。時間一般都在日出
後不久。天氣熱的地方會早一些，比較冷的地方會晚一些。
傍晚則多為晚霞，構圖時須注意是以天空雲彩作為主體還是
山為主體。

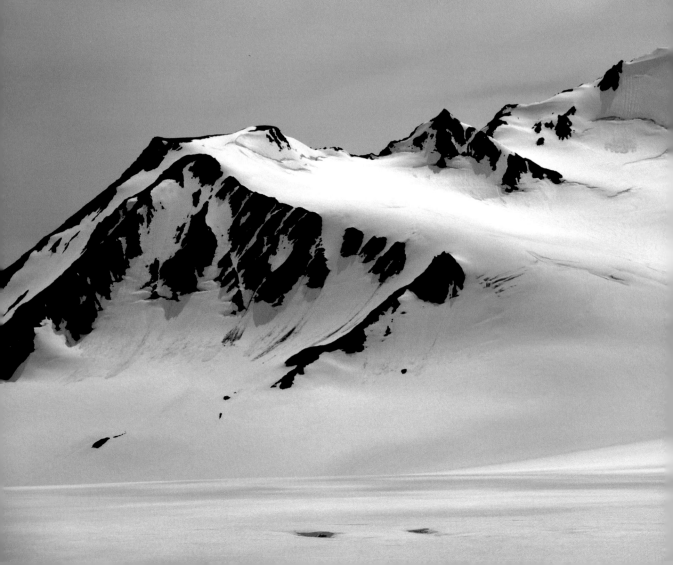

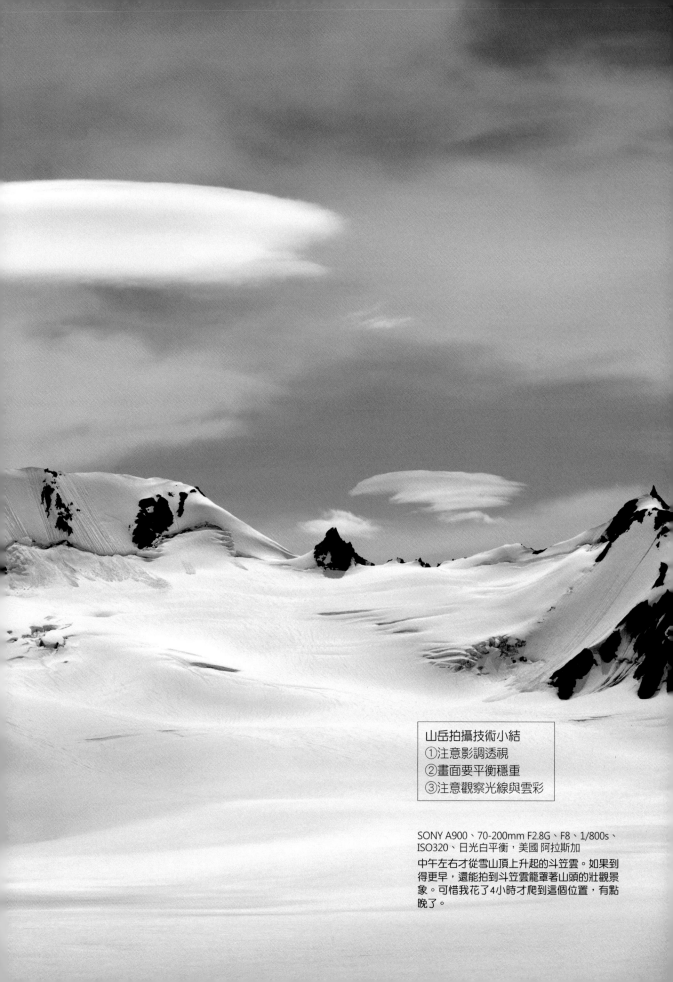

山岳拍攝技術小結
①注意影調透視
②畫面要平衡穩重
③注意觀察光線與雲彩

SONY A900、70-200mm F2.8G、F8、1/800s、
ISO320、日光白平衡，美國 阿拉斯加
中午左右才從雪山頂上升起的斗笠雲。如果到
得更早，還能拍到斗笠雲籠罩著山頭的壯觀景
象。可惜我花了4小時才爬到這個位置，有點
晚了。

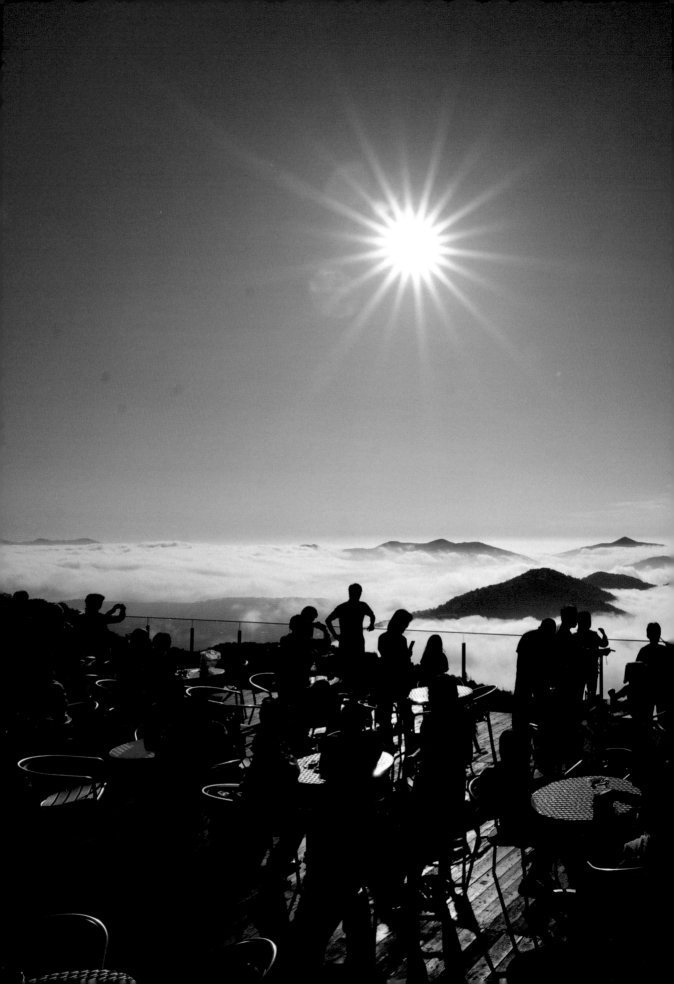

難得一見的雲海

　　雲漸漸厚了，經過的小島上全是雲，雲順著山脈的走勢往下流，恍惚間來到了黃山。雲貼著海面滋長，大船進去了。沒有盡頭的白色世界。浪也漸漸大了，不知過了多久，重見藍天，薄雲依然陪伴著我們，身後一團濃雲，那是我們出來的地方。我們到了潘朵拉星球嗎？手機上的AT&T網路提醒我們，還在地球上呢，別做夢了！

1. 雲海出現的地方

　　當水氣升騰或雨後雲霧不散，它們的高度又低於山峰時，山在雲上，雲似水波繞在山間，形成雲海。早晚溫差大、水氣多的山區或附近有制高點的平原都是拍攝雲海的好地方。拍攝地點以高過雲海的山或建築物為佳，在地面要拍到理想的雲海可能性比較低。

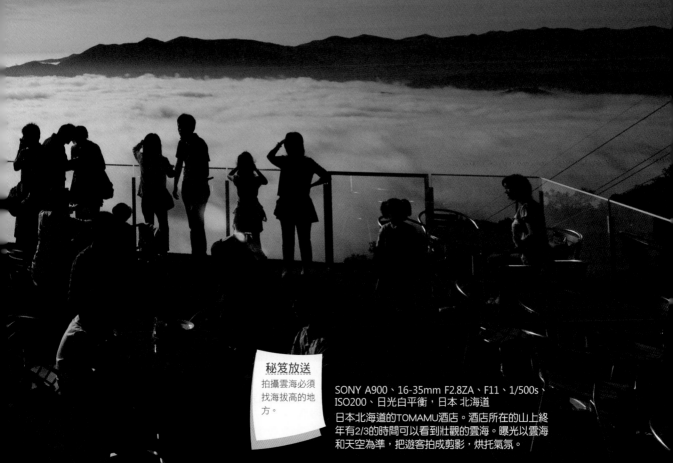

秘笈放送
拍攝雲海必須找海拔高的地方。

SONY A900、16-35mm F2.8ZA、F11、1/500s、ISO200、日光白平衡，日本 北海道

日本北海道的TOMAMU酒店。酒店所在的山上終年有2/3的時間可以看到壯觀的雲海。曝光以雲海和天空為準，把遊客拍成剪影，烘托氣氛。

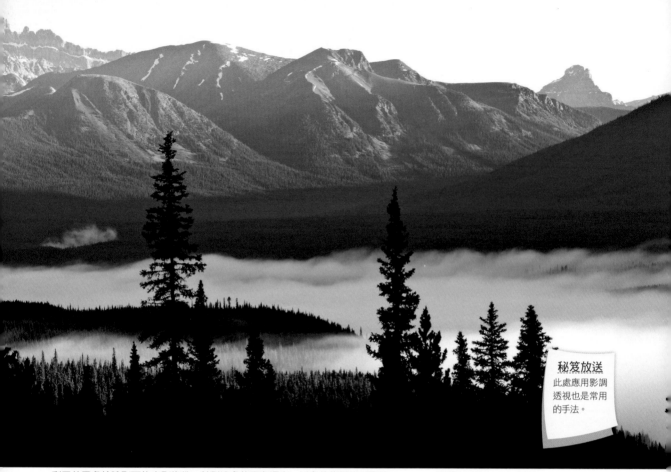

利用前景處於陰影下的光影條件，針對遠處的雲海曝光，近處的樹曝光不足自然呈剪影狀。明與暗的對比，拉開空間上的層次感。

SONY A900、70-200mm F2.8G、F11、1/30s、ISO100、日光白平衡，加拿大 班夫國家公園

▶ 2. 最佳拍攝時機 ◀

太陽出來後溫度會迅速上升，水氣蒸發後積聚在一起形成雲。因此早晨太陽剛剛出來時是等待雲海出現的最佳時機。如果山腳下雨，而山的海拔比較高，也可以上山試試運氣，說不定會有壯觀的雲海。需要早起，在太陽升起之前趕到拍攝地，撐好腳架做好拍攝準備。有時太陽出來之前也會有意想不到的發現。

▶ 3. 曝光控制 ◀

曝光以雲海為主，兼顧環境。可以用點測光測量雲海亮度均勻處，再增加1EV左右的曝光補償。如果周圍的山體樹木變得很暗也沒有關係，切忌讓雲太亮沒有了微妙的層次。

▶ 4. 景別控制 ◀

用廣角可以展現遼闊的視野，不過要小心別把畫面拍得太鬆散了。使用長焦鏡頭能截取最漂亮或有代表性的局部。各種焦距都可以嘗試，視當時的情況與環境而定。

▶ 5. 注意層次感 ◀

在拍攝時利用影調透視能加強照片的立體感。這種明暗手法在風光攝影當中常用。

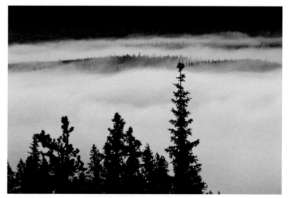

SONY A900、70-200mm F2.8G、F11、1/20s、ISO100、日光白平衡，加拿大 班夫國家公園
在山頂湖區拍攝完日出返回時發現山坳處雲海聚集。大約是早晨6:30。

雲海拍攝技術小結
①找到制高點
②曝光要增加
③層次要豐富，切忌拍成白茫茫一片

SONY A900、300mm F2.8G、2×增距鏡、F5.6、
1/1250s、ISO200、日光白平衡，美國 阿拉斯加

乘坐的遊輪駛入一片混沌的雲海。在進入雲海的
一剎那，用長焦鏡頭拍攝了附近島嶼被雲霧繚繞
的局部細節。

草原風光

▶ 1. 表現遼闊感 ◀

利用廣角鏡頭來展現遼闊感，一般多用橫構圖。
位置可以將點綴物拍得比較小一些，更能突出畫面的
遼闊感。

SONY A900、16-35mm F2.8ZA、F11、
1/80s、ISO200、PL、GND、日光白平
衡，加拿大 卡爾加里
要展現草原的遼闊一般會選擇用視角特
別大的超廣角鏡頭配合橫構圖來拍攝，
地平線的位置可以參照黃金分割法。

▶ 2. 焦距與遠近法 ◀

　　廣角鏡頭靠近拍攝一些本身不是很大的主體，讓其顯得突出，讓遠處大的主體在畫面中顯得比較小。這就是利用廣角鏡頭近大遠小的成像特性來進行創作。

草原拍攝技巧小結
①活用廣角鏡頭
②利用長焦鏡頭的壓縮感

SONY A900、16-35mm F2.8ZA、F11、1/80s、ISO200、PL、GND、日光白平衡，加拿大 卡爾加里

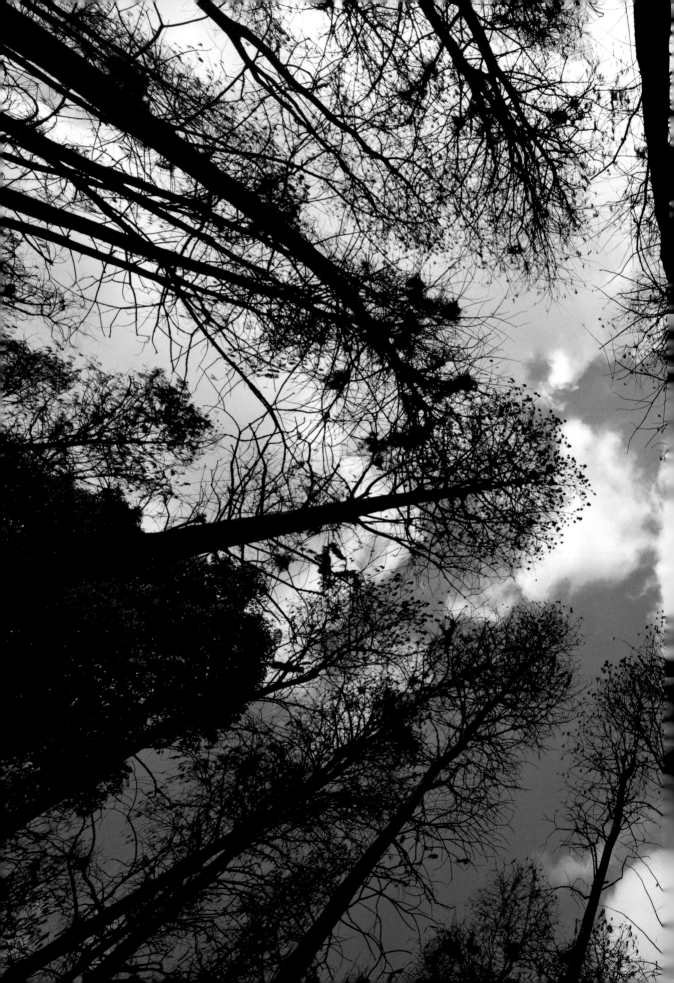

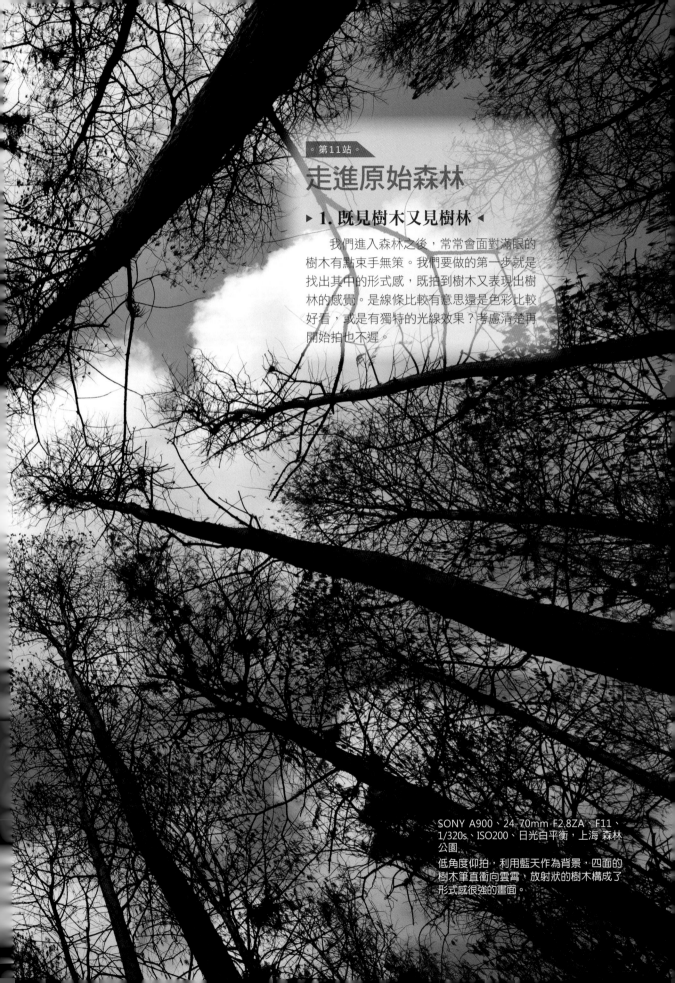

走進原始森林

▶ 1. 既見樹木又見樹林 ◀

我們進入森林之後，常常會面對滿眼的樹木有點束手無策。我們要做的第一步就是找出其中的形式感，既拍到樹木又表現出樹林的感覺。是線條比較有意思還是色彩比較好看，或是有獨特的光線效果？考慮清楚再開始拍也不遲。

SONY A900、24-70mm F2.8ZA、F11、1/320s、ISO200、日光白平衡，上海 森林公園

低角度仰拍，利用藍天作為背景，四面的樹木筆直衝向雲霄，放射狀的樹木構成了形式感很強的畫面。

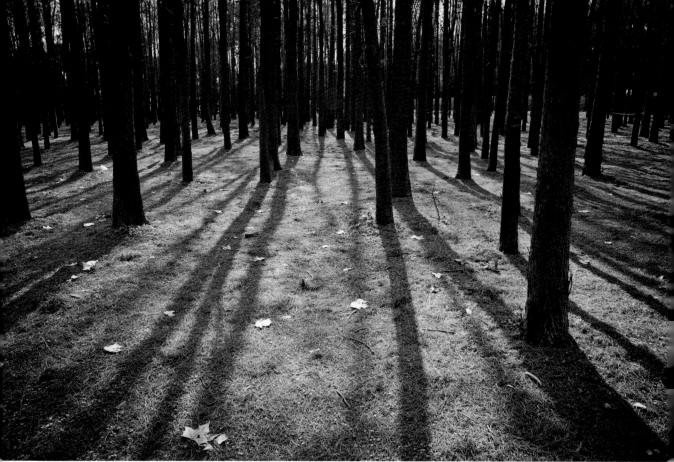

利用陽光斜射留下的長長的影子，強化視覺感受。透過白平衡的設定，讓畫面偏暖一些，製造冬日暖洋洋的氣氛。

SONY A900、24-70mm F2.8ZA、F8、1/320s、ISO200、6500K白平衡，上海 森林公園

▶ 2. 只見樹木不見樹林 ◀

　　除了大場景之外，還可以看看樹上是否有什麼細節值得拍攝。比如白樺樹的眼睛圖案，或是纏繞在樹幹上的藤類植物等。可以只拍攝局部，讓畫面呈現具象的或是抽象的影像。我們在一個地方拍攝，要最大限度地獲得多種不同的畫面，這樣照片才會顯得豐富。

SONY A900、16-35mm F2.8ZA、F8、1/50s、ISO200、陰天白平衡，美國 阿拉斯加

我們把鏡頭聚焦在樹幹上雕刻的臉形圖騰上，並且將其撐滿畫面。此時，我們關注的是單個特殊的主體，而非整片樹林。

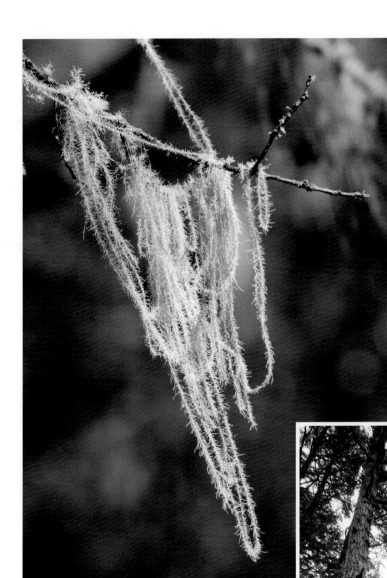

CANON EOS 1D MARK II、EF70-200mm F2.8L、F5.6、1/160s、ISO100、日光白衡，西藏 巴松措
松蘿對環境的要求很高，空氣中有一點點污染就不能存活，它是最好的環境檢測器。所以有松蘿的地方，標誌著這裡有極好的生態環境條件。

▶ 3. 注意白平衡 ◀

在陰暗的樹林裡，可以考慮使用自動白平衡。因為樹林裡基本上以綠色為主，就我的經驗，大部分情況下，相機的表現都算不錯。如果是拍攝大面積黃色的草地、樹幹、泥土的話，可能會色調不準，再手動修正也來得及。如果有陽光照射到，可以直接設定為日光白平衡。

▶ 4. 應對陰暗叢林 ◀

森林裡陰暗潮濕，樹枝朝向地面的一邊顯得很暗，按照一般的方式拍攝會顯得樹枝樹根等地方特別暗，但是增加曝光補償之後，很容易讓明亮的部分曝光過度。因此我開啟了DR功能，讓這些暗部更亮一些，細節更豐富一些，同時亮部保持不變。

SONY A900、16-35mm F2.8ZA、F5.6、1/25s、ISO200、DR+2、自動白平衡，美國 阿拉斯加

SONY A900、70-200mm F2.8G、F8、1/200s、ISO200、日光
白平衡，加拿大 班夫國家公園

一道陽光恰好照射到樹林之上，宛如神來之筆。趕緊架好相
機進行拍攝。構圖時保留比較多的樹林，把遠處的山切掉很
多，為的是增強樹林的存在感，把視線都集中到陽光照射的
部分。

5. 樹林之上

當我們脫身樹林，從比較遠的地方再次觀察樹林時，你會發現與置身其中截然不同的景象。如果從比較高的角度則能更加清晰地觀察到樹木集合在一起作為一個整體時的存在感。

6. 樹林之下

樹林下面有各式植被，也許能找到一些別的地方不常見的植物。我們可以蹲下來慢慢觀察探索一番。微距鏡頭是幫助你發現這些細小而美麗的細節的利器。在使用微距鏡頭時，原本細小的物體會顯得很大，仔細地對焦，找到合適的焦點並且控制好恰當的景深，讓你觀察的重點很好地呈現出來。

SONY NEX-5C、50mm F2.8微距、E轉A卡口轉接環、F4、1/60s、ISO400、-1EV、日光白平衡，美國 阿拉斯加

我把焦點選擇在葉子的幾滴雨水上，因為它們晶瑩剔透可愛之極。此時，用一個略大的光圈來虛化後面的兩片葉子。因為它們上面也有水滴，都拍清楚的話，畫面就顯得有些零亂了。要注意，微距鏡頭在近距離拍攝時的景深非常淺，所以當你決定使用大光圈時，要比平時再收小1-2級來拍攝。

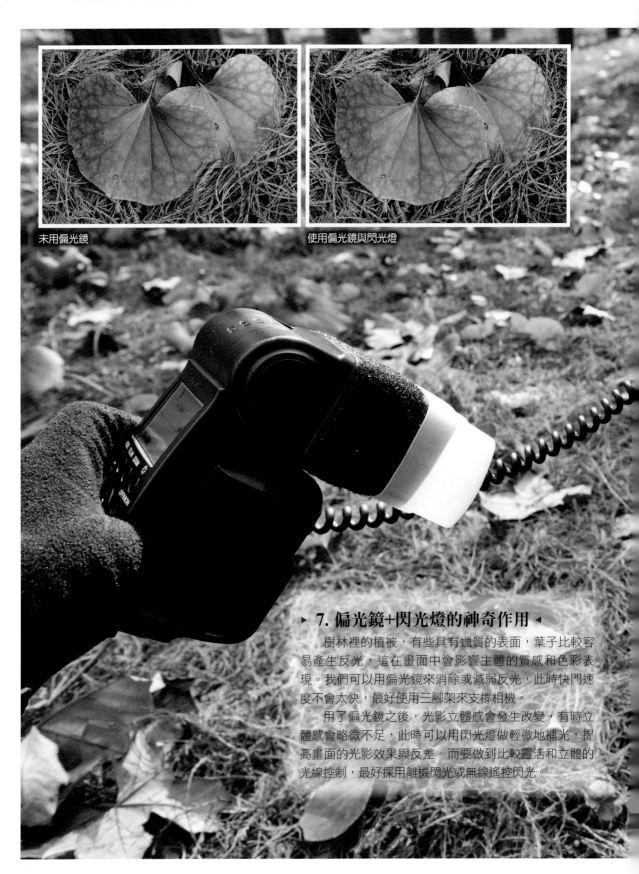

未用偏光鏡

使用偏光鏡與閃光燈

▶ 7. 偏光鏡+閃光燈的神奇作用 ◀

　　樹林裡的植被，有些具有蠟質的表面，葉子比較容易產生反光，這在畫面中會影響主體的質感和色彩表現。我們可以用偏光鏡來消除或減弱反光，此時快門速度不會太快，最好使用三腳架來支撐相機。

　　用了偏光鏡之後，光影立體感會發生改變，有時立體感會略微不足，此時可以用閃光燈做輕微地補光，提高畫面的光影效果與反差。而要做到比較靈活和立體的光線控制，最好採用離機閃光或無線遙控閃光。

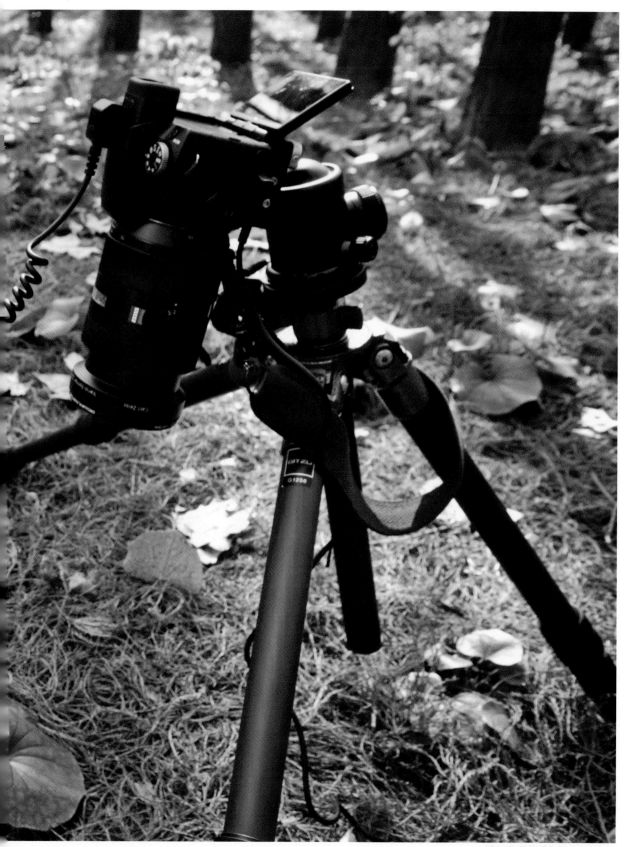

偏光鏡+離機閃光的工作示意圖

○ 第12站 ○

世界屋脊──高原風景

1. 瞭解高原的特殊性

　　高原海拔高空氣稀薄，很多人到了這裡都會有高原反應，表現為頭疼、頭暈、眼花、耳鳴、全身乏力、行走困難、難以入睡等症狀；嚴重者出現腹瀉、食慾不振、惡心、嘔吐、心慌、氣短、胸悶、面色及口唇發紫或臉部水腫等症狀。出現這些症狀，應在原高度停留休息3～5天，或立即下降數百公尺高度，一般就可恢復正常。

　　我曾在西藏有過明顯的高原反應，後來去醫院吸氧並休養幾日才能進行後面的行程。所以朋友們到高原去千萬不要急於投入拍攝，先讓身體適應高原環境之後再說。

2. 選用可靠的器材

　　高原是個神奇的地方，有些器材到了那裡會失靈甚至完全無法使用。我有的隨身硬碟到了高原就不能打開，一下來就恢復正常。有些型號的相機上了高原也會無法正常工作，下來也什麼問題都沒有。在上高原之前，先收集些這方面的資料，盡量攜帶可靠的專業器材才能確保高原之行不落空。

3. 特殊的光線

　　由於海拔和紫外線的關係，高原上的光線條件會與平原截然不同。獨特的光線質感讓畫面帶上濃厚的地域特徵。

4. 拍攝藍天白雲的好時機

　　高原大氣層比較稀薄，空氣污染也少，天顯得特別藍，白雲也彷彿特別立體特別突出。這裡真是拍攝漂亮的藍天白雲照片的最佳場所之一。由於紫外線強烈，最好給鏡頭上安裝UV鏡。

CANON EOS 1D MARK II 、EF17-40mm F4L、F11、1/1250s、-1EV、ISO250、日光白平衡，西藏 拉薩
強烈的順光讓牆壁、法物和天空的顏色都變得非常飽和。記住光線法則裡的重要一條：順光強調顏色。要加強這種色彩，可以將曝光適當降低。

CANON EOS 1D MARK Ⅱ、EF85mm F1.8、F4.5、1/500s、-0.3EV、ISO400、日光白平衡，西藏 雅魯藏布江

半身特寫的飽滿構圖是為了讓人物的神態和服飾更加突出，讀者的視線不會被別的東西所干擾。背景裡的人物也很緊湊，外貌具有典型的藏民特色，共同構成了高原人的真實寫照。

▶ 5. 有特色的當地居民 ◀

　　自然條件與生活習慣在高原人的面貌上留下了與其他地區居民不同的痕跡。

CANON EOS 1D MARK Ⅱ、EF17-40mm F4L、F8、1/800s、-0.3EV、ISO400、日光白平衡，西藏 雅魯藏布江

當我們在渡船上共渡雅魯藏布江時，遇到了另一條渡船。同船的藏族大家庭齊齊向對方揮手致意。我透過半剪影的形式來加強畫面的凝重感。剪影是比較容易拍攝的效果之一，但半剪影的重點是控制好暗部細節，不要完全是黑的一片。

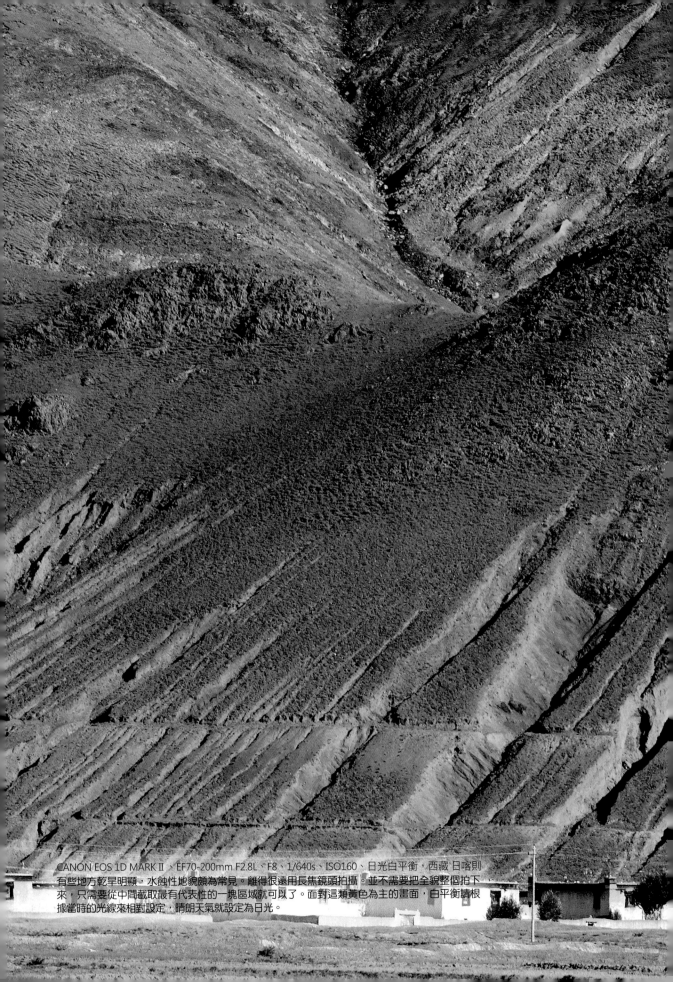

CANON EOS 1D MARK Ⅱ、EF70-200mm F2.8L、F8、1/640s、ISO160、日光白平衡，西藏 日喀則

有些地方乾旱明顯，水蝕性地貌頗為常見。離得很遠用長焦鏡頭拍攝。並不需要把全貌整個拍下來，只需要從中間截取最有代表性的一塊區域就可以了。面對這類黃色為主的畫面，白平衡請根據當時的光線來相對設定，晴朗天氣就設定為日光。

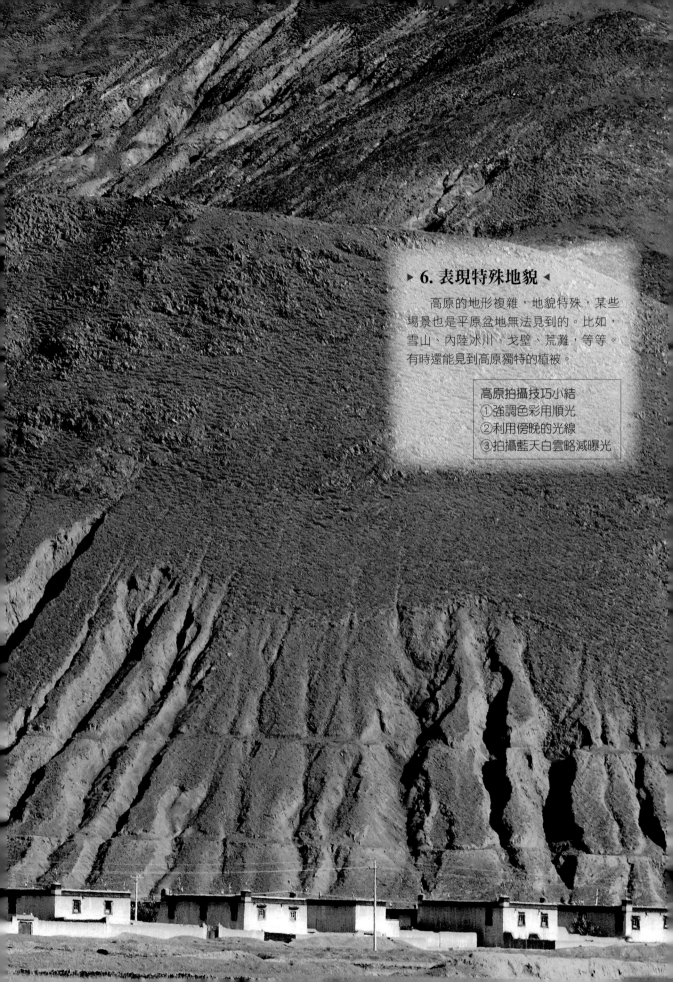

▶ 6. 表現特殊地貌 ◀

　　高原的地形複雜，地貌特殊，某些
場景也是平原盆地無法見到的。比如，
雪山、內陸冰川、戈壁、荒灘，等等。
有時還能見到高原獨特的植被。

高原拍攝技巧小結
①強調色彩用順光
②利用傍晚的光線
③拍攝藍天白雲略減曝光

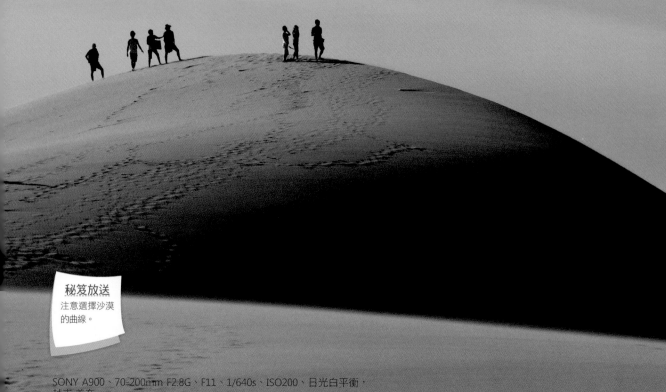

SONY A900、70-200mm F2.8G、F11、1/640s、ISO200、日光白平衡，
越南 美奈

背陰處常有濃重的陰影。這些陰影正是構成線條的重要元素。透過長焦鏡
頭的選擇性構圖作用，拍到一小段有趣的線條組合即可。此類題材適合用
小光圈來獲得比較大的景深範圍。

沙漠風光

▶ 1. 保護器材 ◀

　　沙漠風沙非常大，如果沙子進入到機身或鏡頭內部會造成毀滅性的損傷。我曾聽一位上海的攝影記者說在戈壁沙漠裡拍攝，可以從他的頂級底片相機的後蓋裡倒出半底片盒的沙子！這有多可怕呀！所以在沙漠裡要非常小心。不拍時，相機可以放在攝影包裡或塞在外套裡面，蓋上鏡頭蓋。盡量避免更換鏡頭、記憶卡、電池，如果實在需要更換，可以背風操作。

▶ 2. 沙漠的線條 ◀

　　沙漠有風沙侵襲，沙丘會不斷地移動，沙漠的形態也會發生改變。在強烈陽光下，沙丘的線條或陰影會很有意思。仔細觀察，找到富有幾何感的線條或線條組合，透過合適的角度表現出來。

▶ 3. 黃沙不黃 ◀

　　黃沙不黃，表現得灰撲撲的，大多是白平衡出現了問題。如果使用自動白平衡，相機會認為整個畫面內的光線都很黃，會自動矯正這些黃色，結果就變成黃不黃白不白的沙子了。在直射陽光下拍沙漠，白平衡可以設定為日光。

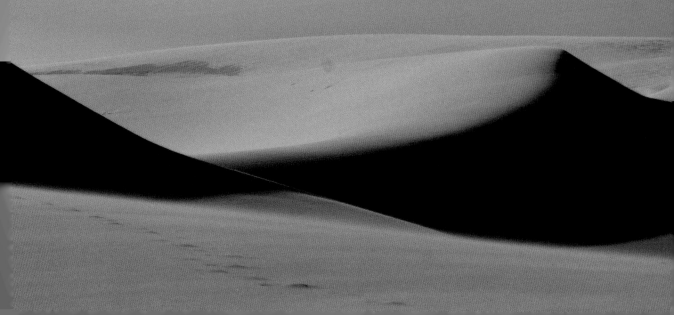

兩個越南孩子互相擁抱在一起，低頭抵禦風沙。地面揚起的沙粒、人物的表情是表現風沙的細節。

SONY A900、70-200mm F2.8G、F11、1/320s、ISO200、日光白平衡，越南 美奈

▶ 4. 無形的風 ◀

沙漠裡有時風會很大，沙粒打在身上隱隱作痛。風是無形的，我們只能透過有形的物質來把它表現出來。

▶ 5. 沙上運動 ◀

在沙漠裡能做什麼運動？達喀爾拉力賽算是一個鐵血項目了。不過這個比賽並非那麼平易近人，普通遊客更容易接觸到的大概就是滑沙之類的娛樂項目了。

SONY A900、70-200mm F2.8G、F11、1/400s、ISO200、日光白平衡，越南 美奈

在我看來，滑沙是一種自虐的運動。趴在一塊塑膠片上，從沙丘頂部沿著陡峭的沙坡向下衝。在與大風、重力加速度、一個勁往眼睛和嘴巴裡鑽的沙子較量的過程中我實在是找不到什麼樂趣。快速飛揚的風沙在身體周圍籠罩成一團霧氣。

▶ 6. 沙漠裡的人和動物 ◀

　　有人或其他生物的地方才會富有生命力。對沙漠來說，尤其需要畫面中出現一些人或動物來改變這缺乏生氣的氛圍。

沙漠拍攝技術小結
①長焦鏡頭選擇性構圖
②千萬不要用自動白平衡
③利用別的物體來表現風沙

SONY A900、70-200mm F2.8G、F9、1/1250s、ISO200、日光白平衡，越南 美奈

遊客騎著弱小的馬向沙漠深處走去。遠處的白雲、4個人的身影，怎麼看都有西天取經的義無反顧。拍攝非常的簡單，用長焦鏡頭把無關緊要的遊客剔除在畫面外面，構圖給天空留下更多的面積，暗示著前方還有很多路要走。

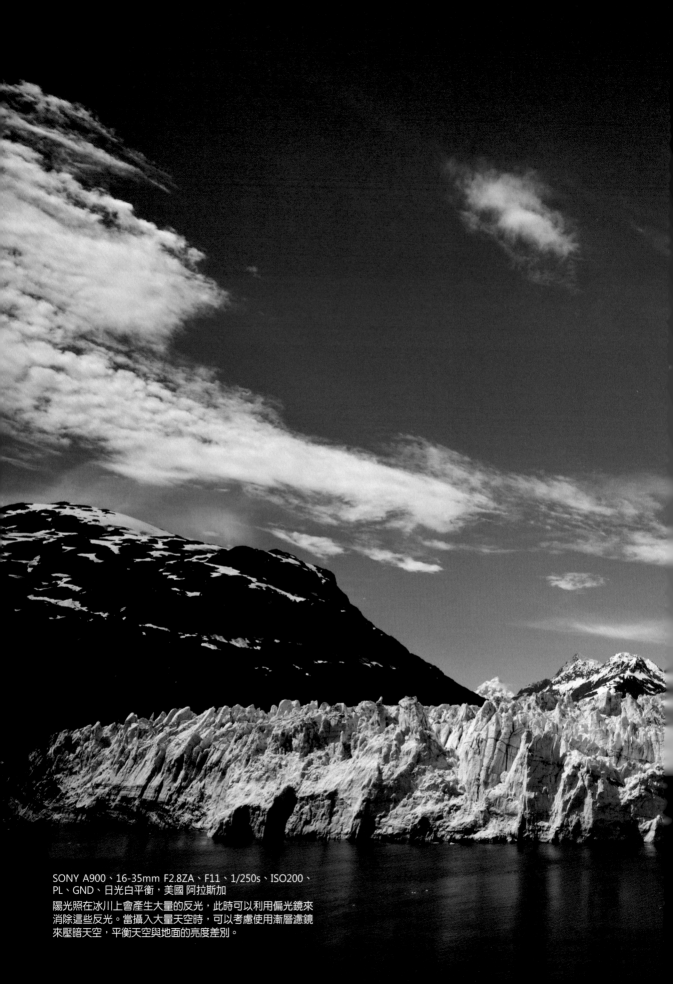

SONY A900、16-35mm F2.8ZA、F11、1/250s、ISO200、
PL、GND、日光白平衡，美國 阿拉斯加

陽光照在冰川上會產生大量的反光，此時可以利用偏光鏡來
消除這些反光。當攝入大量天空時，可以考慮使用漸層濾鏡
來壓暗天空，平衡天空與地面的亮度差別。

三極才有的風景—冰川

　　冰舌從山谷延綿而下，冰蝕地貌顯得蒼涼。冰川裂縫深處呈現幽幽的藍色，越往深處越是藍得迷人。那是一種誘人深入的顏色，你到了那裡就會明白。冰川表面白裡帶黑，那是沙石的顏色。當冰川崩裂墜入海中，泥沙便被帶入海水。所以冰川周圍的海水顯得比較渾濁，甚至會與正常的海水有一條明顯的分界線。

1. 極地幽藍

　　冰川在陽光下散髮出幽藍的光澤，非常迷人。然而冰川並非隨處可見，要近距離觀賞它的面目必須跋山涉水，或在高緯度地區，或在高海拔山區才得一見。

秘笈放送
漸層濾鏡平衡
天地亮度。

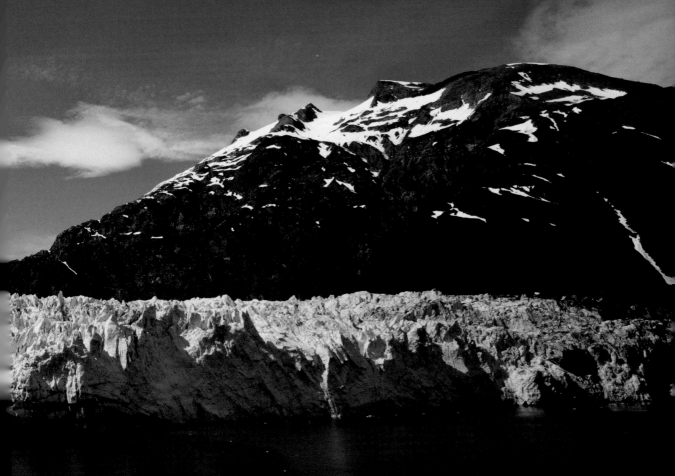

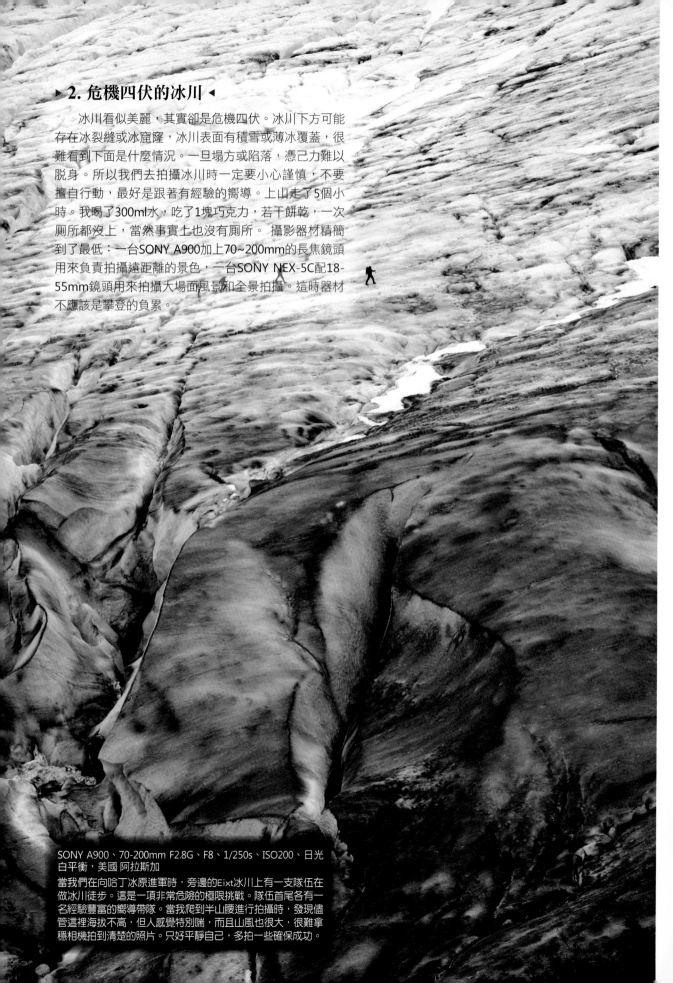

▶ 2. 危機四伏的冰川 ◀

　　冰川看似美麗，其實卻是危機四伏。冰川下方可能存在冰裂縫或冰窟窿，冰川表面有積雪或薄冰覆蓋，很難看到下面是什麼情況。一旦塌方或陷落，憑己力難以脫身。所以我們去拍攝冰川時一定要小心謹慎，不要擅自行動，最好是跟著有經驗的嚮導。上山走了5個小時。我喝了300ml水，吃了1塊巧克力，若干餅乾，一次廁所都沒上，當然事實上也沒有廁所。　攝影器材精簡到了最低：一台SONY A900加上70~200mm的長焦鏡頭用來負責拍攝遠距離的景色，一台SONY NEX-5C配18-55mm鏡頭用來拍攝大場面風景和全景拍攝。這時器材不應該是攀登的負累。

SONY A900、70-200mm F2.8G、F8、1/250s、ISO200、日光白平衡，美國 阿拉斯加

當我們在向哈丁冰原進軍時，旁邊的Eixt冰川上有一支隊伍在做冰川徒步。這是一項非常危險的極限挑戰。隊伍首尾各有一名經驗豐富的嚮導帶隊。當我爬到半山腰進行拍攝時，發現儘管這裡海拔不高，但人感覺特別喘，而且山風也很大，很難拿穩相機拍到清楚的照片。只好平靜自己，多拍一些確保成功。

▶ 3. 冰川融化 ◀

　　來看冰川的遊客都希望看到巨大的冰川崩裂，墜入海中。我們在最有可能發生冰裂的冰川灣待了近一個小時，期間只發生了幾次非常小的冰裂。一些像雪球般的冰塊脫離母體，砸向海面，激起泥漿般顏色的海水。儘管規模很小，但聲音卻出乎意料地大，有點像用炸藥開山一樣。那顯然不是冰塊掉入水中的聲音，我猜測可能是冰川裂開，從內部發出的悶響。這與前幾年冬天在九寨溝聽到冰封的海子裡發出的古怪悶響是非常接近的，只是這裡的更響。難度大就大在你不知道什麼時候什麼地方會發生冰裂，而且在電光火石之間就結束了。所以反應、動作一定要夠快才能拍到。

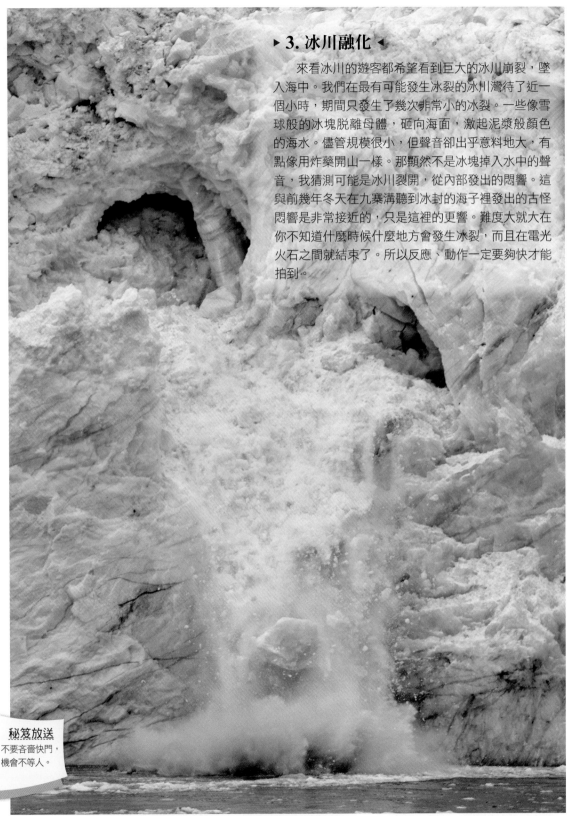

秘笈放送
不要吝嗇快門，
機會不等人。

我在遊輪甲板上架好三腳架，將鏡頭安裝在腳架上，並且把球形雲台的阻尼調得鬆一些，以便隨時可以轉動鏡頭指向冰裂的方向。相機一直調在連拍模式，全區域對焦，以便能在第一時間拍到盡量多的照片，然後再進行篩選。

SONY A900、300mm F2.8G、F8、1/320s、ISO400、日光白平衡，美國 阿拉斯加

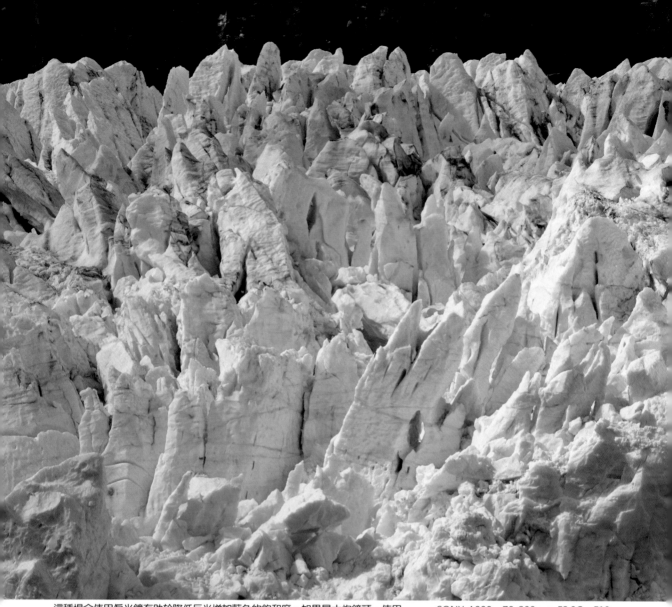

這種場合使用偏光鏡有助於降低反光增加藍色的飽和度。如果是大炮鏡頭，使用偏光鏡就比較麻煩了。注意觀察，畫面中的藍色也不是一成不變的。處在陰影下的部分藍色深一些，越暗的地方藍色越濃鬱。所以拍攝時選擇處在陰影下的冰川是個妙招。

SONY A900、70-200mm F2.8G、F10、1/200s、ISO200、日光白平衡，美國 阿拉斯加

▶ 4. 晶瑩剔透的藍 ◀

冰川是由積雪慢慢堆積形成冰，冰再慢慢堆積密度越來越大，最後形成冰川。由於冰川和冰的密度不一樣，所以它的顏色不是透明的而是淡藍色。

▶ 5. 避免骯髒的感覺 ◀

冰川裡會夾雜著大量的泥沙石頭，會有髒髒的感覺。這是自然地貌中再正常不過的現象。不過很多泥沙混雜在冰川裡總歸覺得不那麼好看。如何來拍呢？

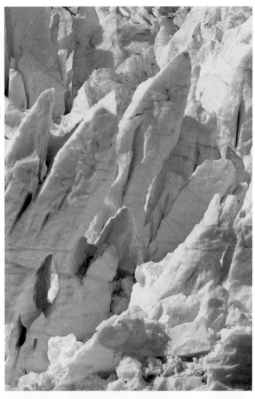

SONY A900、300mm F2.8G、2×增距鏡、F8、1/2000s、ISO200、日光白平衡,美國阿拉斯加

我們還可以靠得更近,用長焦鏡頭截取其中某一個乾淨純潔的局部來進行拍攝,完全把有髒感的區域摒棄在畫面外。長焦鏡頭的選擇性構圖會讓你的照片在同一個地方呈現完全不同的畫面。

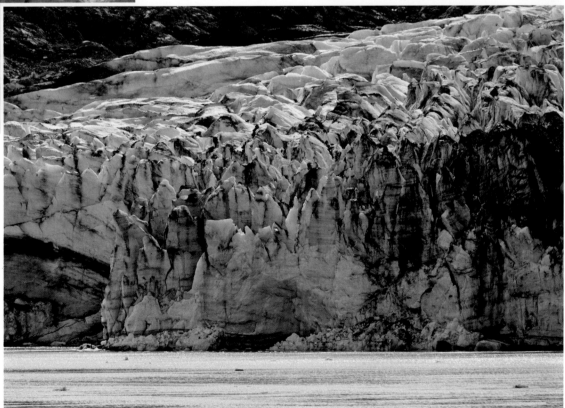

這張照片右側部分夾雜著大量泥沙,顯得很髒。因此我在拍攝時有意減少這部分在畫面中的比例,使畫面整體看起來沒那麼髒。

SONY A900、300mm F2.8G、2×增距鏡、F11、1/500s、ISO200、日光白平衡,美國 阿拉斯加

6. 冰川動物

　　極地環境也會有一些特殊的動物生存。通過畫面表現出它們與周邊環境的融合，是與在動物園看這些動物的最大區別。

秘笈放送
該用手時就用手。

SONY A900、300mm F2.8G、2×增距鏡、F8、1/250s、ISO400、日光白平衡、手持，美國 阿拉斯加
白頭鷹是美國的象徵之一。當我發現牠出現在周圍時便把相機從三腳架上卸下來手持拍攝。因為老鷹飛行的速度太快，相機在腳架上會來不及調整角度。當然，手持大炮拍攝會很累，連續對焦、高速連拍都需要強壯的手臂。

秘笈放送
連續對焦。

SONY A900、300mm F2.8G、
2×增距鏡、F8、1/640s、
ISO400、日光白平衡、三腳
架、美國 阿拉斯加

當船逐漸接近浮冰區域時，我
發現遠處有塊浮冰上有一個黑
黑的東西。用長焦鏡頭一看，
原來是頭海豹。我把相機的對
焦模式調為連續對焦，並且隨
著船不斷地靠近同步修正取景
的角度。等到合適的機會便開
啟連拍功能大量拍攝。

冰川拍攝技術小結
①用好偏光鏡與漸層鏡
②連續對焦與高速連拍
③用長焦鏡頭接近冰川

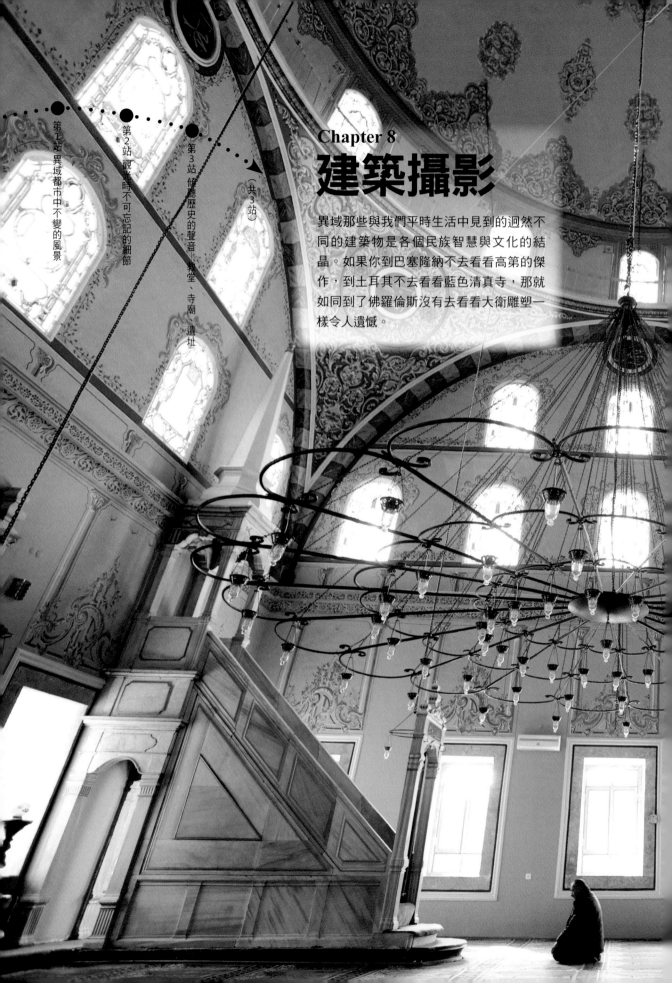

Chapter 8
建築攝影

異域那些與我們平時生活中見到的迥然不同的建築物是各個民族智慧與文化的結晶。如果你到巴塞隆納不去看看高第的傑作，到土耳其不去看看藍色清真寺，那就如同到了佛羅倫斯沒有去看看大衛雕塑一樣令人遺憾。

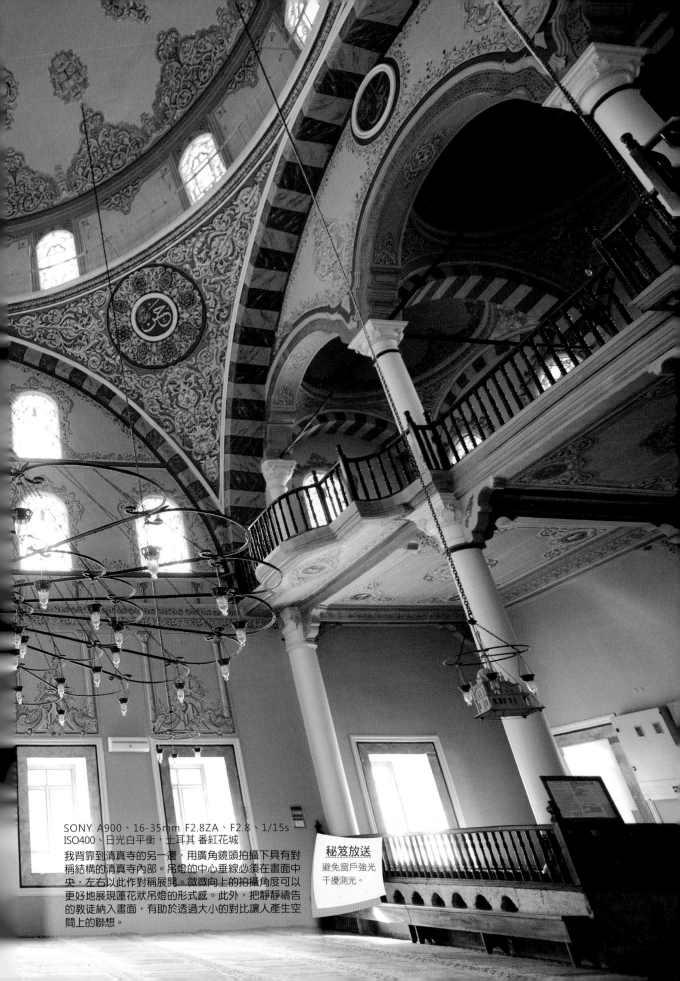

SONY A900、16-35mm F2.8ZA、F2.8、1/15s
ISO400、日光白平衡，土耳其 番紅花城

我背靠到清真寺的另一邊，用廣角鏡頭拍攝下具有對
稱結構的清真寺內部。吊燈的中心垂線必須在畫面中
央，左右以此作對稱展開。微微向上的拍攝角度可以
更好地展現蓮花狀吊燈的形式感。此外，把靜靜禱告
的教徒納入畫面，有助於透過大小的對比讓人產生空
間上的聯想。

秘笈放送
避免窗戶強光
干擾測光。

◦ 第1站 ◦

異域都市中不變的風景

▶ 1.讓建築不變形的拍法 ◀

很多人拍建築都有這樣的痛苦經歷：離得遠會拍到很多路人，畫面很亂；離得近又拍不完整。要是用廣角鏡頭拍，建築又好像要向後倒下去了。別急，看完下面幾段文字你就知道該怎麼辦了。

離得近又想拍得完整就只能用廣角鏡頭拍攝，鏡頭向上房子就容易往後倒。這是因為廣角鏡頭有近大遠小的誇張作用。離鏡頭越近的東西就顯得越大，離得越遠顯得越小。當我們仰拍時，樓底離鏡頭要遠遠比樓頂近，所以在誇張的作用下樓頂要比樓底小很多，因此拍攝出來的建築就好像是向後倒下去了一樣。

最佳的方法是找到對面的建築，到被拍建築中間的高度去拍攝。相機要水平，不要仰拍或俯拍。樓頂和樓底到鏡頭的距離是一樣的，才不會變形。這樣的地方上哪去找呢？如果旁邊有別的樓房，並且你正好可以上去，在對著被攝樓房的中間高度找到一扇窗子的話，那真的要恭喜你啦。要是沒有，盡量讓相機的位置高一些也比站在地上強。

SONY A900、16-35mm
F2.8ZA、F11、1/80s、ISO200、
日光白平衡，斯里蘭卡 高爾

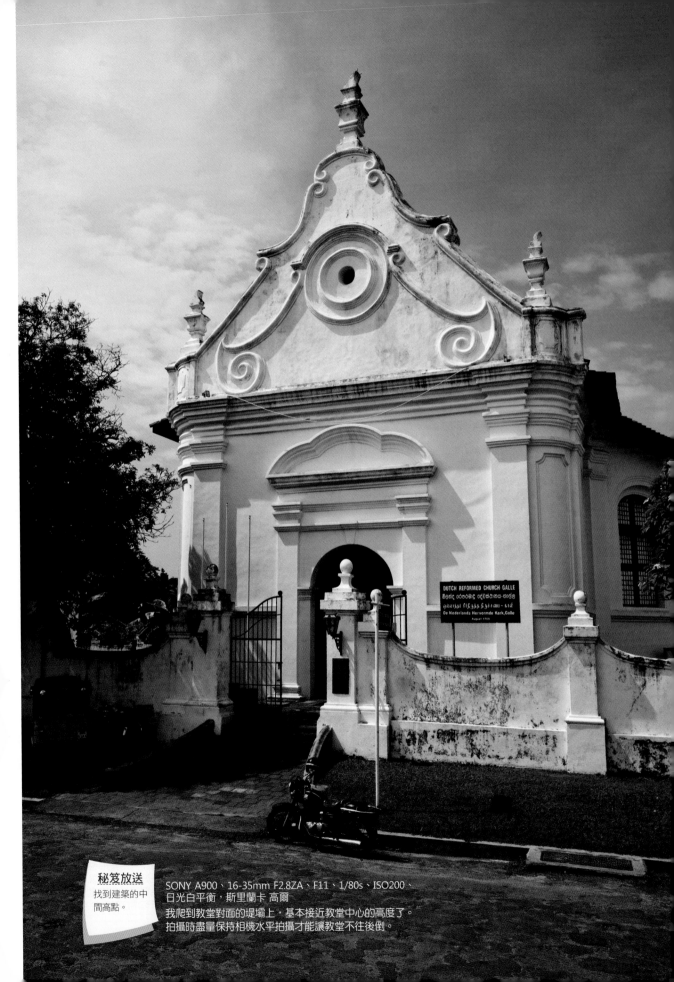

秘笈放送
找到建築的中間高點。

SONY A900、16-35mm F2.8ZA、F11、1/80s、ISO200、
日光白平衡，斯里蘭卡 高爾

我爬到教堂對面的堤牆上，基本接近教堂中心的高度了。
拍攝時盡量保持相機水平拍攝才能讓教堂不往後倒。

CANON EOS5D、EF70-200mm F2.8L、F9、1/400s、-
0.7EV、ISO100、日光白平衡，西班牙 格拉納達
我當時站在地上，離得遠用長焦鏡頭拍攝二樓的走廊，畫面
沒有發生太多的變形。

CANON EOS1、
EF24-70mm F2.8L、
F8、1/250s、KODAK
E100VS，奧地利 維也
納

有時利用變形也會產生
良好的畫面效果。不過
需要視情況而定，並非
所有場合都適合。

室內拍攝，相機盡量保持水平垂直。找到室內空間的高度中點去拍攝，這點和拍攝室外建築找整個建築的中間高度點是一樣的道理。

CANON EOS5D、EF24mm F2.8、F3.2、1/8s、ISO800、日光白平衡，西班牙 科爾多巴

　　要是在被攝建築物附近實在找不到合適的中間高度去拍攝，也可以離得遠一些用長焦鏡頭拍攝。除非周圍夠開闊，否則這種方式就只適合拍攝建築的局部。

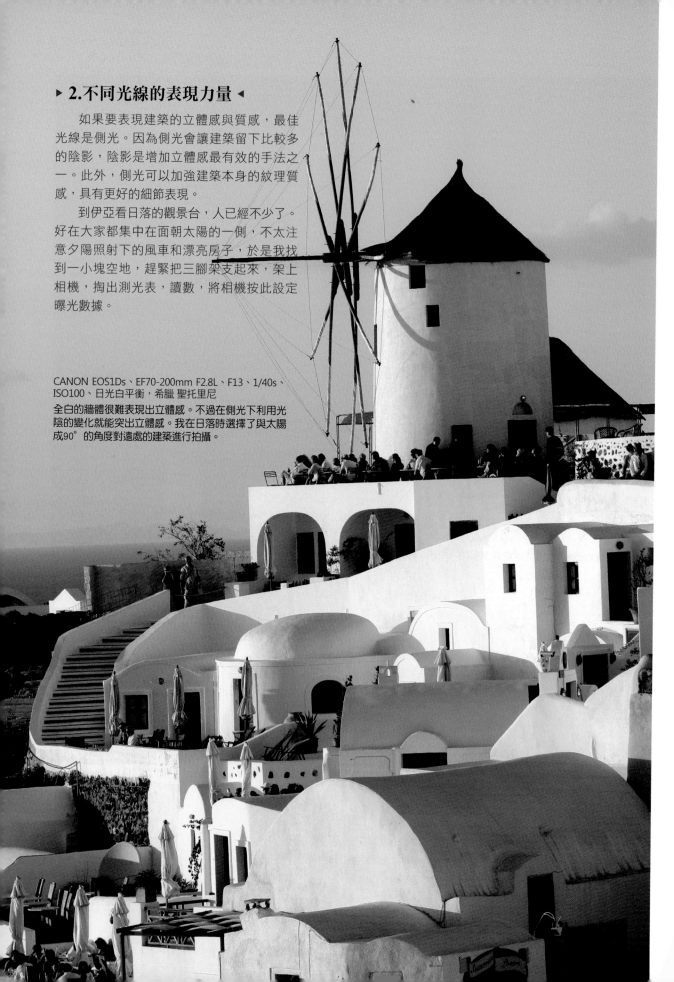

▶ 2.不同光線的表現力量 ◀

　　如果要表現建築的立體感與質感，最佳光線是側光。因為側光會讓建築留下比較多的陰影，陰影是增加立體感最有效的手法之一。此外，側光可以加強建築本身的紋理質感，具有更好的細節表現。

　　到伊亞看日落的觀景台，人已經不少了。好在大家都集中在面朝太陽的一側，不太注意夕陽照射下的風車和漂亮房子，於是我找到一小塊空地，趕緊把三腳架支起來，架上相機，掏出測光表，讀數，將相機按此設定曝光數據。

CANON EOS1Ds、EF70-200mm F2.8L、F13、1/40s、ISO100、日光白平衡，希臘 聖托里尼
全白的牆體很難表現出立體感。不過在側光下利用光陰的變化就能突出立體感。我在日落時選擇了與太陽成90°的角度對遠處的建築進行拍攝。

順光對於加強立體感與質感並沒有太大的幫助,不過對加強色彩確有很強的作用。如果建築色彩繽紛,那就到陽光照到的牆面上去找找有沒有奪人目光的色彩吧。面對大面積深色的畫面要記得減少曝光。

CANON EOS5D、EF50mm F1.8、F9、1/3200s、-1.3EV、ISO500、日光白平衡,西班牙 科爾多巴

▶ 3.建築的細節 ◀

建築是一門獨特的藝術,它可以透過整體的氣勢、精妙的內部規劃、不同的細節等方面來展現建築的魅力。我們在旅途中也可以適當留意建築的細節,把最具特色的部分拍攝下來。

阿爾卡薩拉皇宮是一座典型伊斯蘭風格的建築,其最大的特色就是用彩色瓷磚拼搭出各種圖案,注重細節,多以對稱的幾何圖形為主,重複排列,簡潔但絕對不簡單,色彩搭配和諧而富有匠心,深深淺淺的綠、藍與白、黑構成了主要色系。主廳內的圖案尤為美麗,經常出現在各種紀念品上:3條曲線構成的一個飛鏢狀圖案。整片整片的牆都用這種精細的藝術鑲嵌,讓人看得眼花但不繚亂。原來簡簡單單的幾根線條就能組成這麼漂亮的藝術品!

CANON EOS5D、EF50mm F1.8、F4、1/250s、-0.7EV、ISO400、自動白平衡,西班牙 塞維利亞

拍攝這類重複排列的花紋要注意畫面的工整性,要盡量做到線條的橫平豎直。用變形很小的標準鏡頭或中長焦鏡頭來拍攝會產生不錯的效果。

4.利用建築的形式感

一些建築具有特殊的形式，而且這種形式會給人帶來強烈的視覺感受。我們可以將這種建築帶來的心理作用應用到攝影上。

西班牙廣場由建築師阿尼巴爾所設計，是一棟巨大的呈半弧形的紅磚建築，中央為主塔，弧形兩端為副塔，非常別緻也顯得氣勢逼人。由於建築結構繁複，屋簷廊梁成了無數鳥類棲息的場所，當然，遍地鳥糞是不可避免的了。我們一邊在地雷陣中繞行，一邊在弧形的走廊與高高的拱門中尋找歷史的感覺。

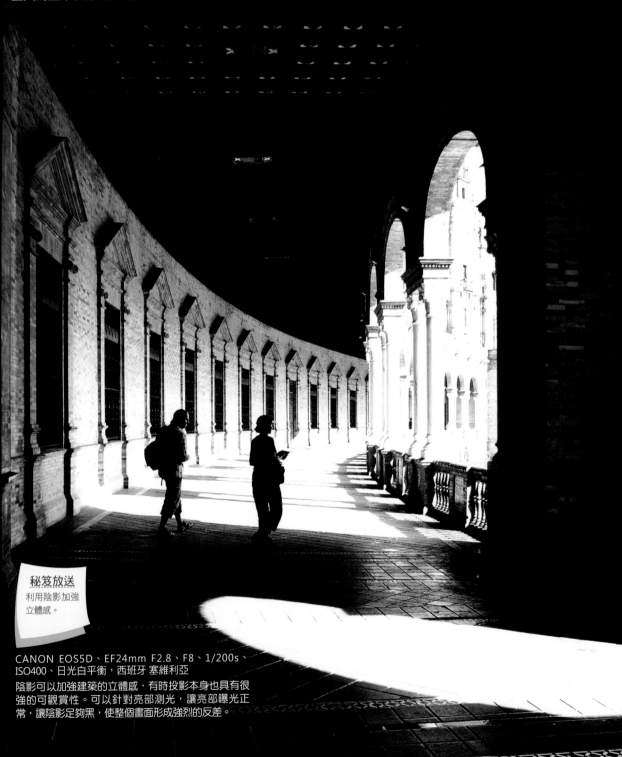

秘笈放送
利用陰影加強
立體感。

CANON EOS5D、EF24mm F2.8、F8、1/200s、
ISO400、日光白平衡，西班牙 塞維利亞
陰影可以加強建築的立體感，有時投影本身也具有很強的可觀賞性。可以針對亮部測光，讓亮部曝光正常，讓陰影足夠黑，使整個畫面形成強烈的反差。

▶ 5.建築與人 ◀

我們在旅遊景點拍建築時，總無法避免拍到一些路人。這確實是很惱火的事情。不過為什麼不能把路人加入畫面，讓照片不僅僅是單純的建築呢？

建築拍攝技術小結
①避免變形
②善用光線
③注意細節
④加入人物活動

CANON EOS5D、EF24mm F2.8、F11、1/250s、ISO100、日光白平衡，西班牙 塞維亞
加入人的建築彷彿更具生命力，是活生生的生活場景的一部分，使畫面充滿故事感。我有意等到兩位遊客進入畫面才拍攝，並且注意到兩個人與兩輛嬰兒車有呼應的感覺。

第 2 站

觀光時不可忘記的細節

在旅行中，我們總會到一些建築古蹟內部去參觀。這類場所大多光線昏暗，如果是教堂、博物館之類的地方，往往還不允許使用三腳架和閃光燈，因此要拍攝到高品質的圖片並不是很容易。怎麼解決呢？

▶ 1.昏暗室內的拍攝 ◀

首先，我們來解決清晰度的問題。這個問題很大程度上是因為曝光不準所造成的。在深色佔大部分的場景下，相機測光多半會過曝。當我們用光圈優先模式來拍攝時，快門速度會變得很慢，拍出的照片多半一片模糊，而且大多是那種黃黃灰灰的難看色調。其實在這種環境中，我們一般都需要降低曝光，才能獲得準確的明暗影調。此外就是當光線實在不夠亮時，可以適當提高感光度來拍攝，也可以透過一些輔助設備讓清晰度更高。

CANON EOS5D、EF24mm F2.8、F4、1/160s、-0.3EV、ISO640、日光白平衡，法國 巴黎

教堂內的光線非常的暗，為了能拍到清晰的照片，我把ISO提高到640。在曝光方面考慮到大面積深色環境，要降低曝光補償。同時窗戶的亮度比較高，要考慮增加曝光補償；另外要保留牆上漂亮的彩色投影，也需要適當增加曝光；因此綜合一算，曝光補償只需要-0.3EV！可能不減拍出來也差不了太多。這算是白忙一場嗎？我想應該不是。

SONY A900、16-35mm F2.8ZA、F11、1/6s、ISO200、熒光燈白平衡、三腳架、快門線，上海外灘

在一次採訪中拍攝的場景圖，當時的光源是燈箱後面的熒光燈，所以當我把白平衡設定為熒光燈設置時，出來的顏色就很正。

▶ 2.室內白平衡設定 ◀

室內白平衡的設定完全取決於你希望把照片拍成什麼色調。可以是正常的顏色，也可以是偏黃一些的溫暖色調，也可以微微偏青，總之沒什麼對錯，一切由你說了算。

獨腳架和腰套圖

用日光白平衡拍攝室內，如果光源是暖色調的白熾燈的話，就會呈現這樣的暖黃色調。

SONY A900、16-35mm F2.8ZA、F2.8、1/30s、ISO200、日光白平衡，土耳其 塞爾柱克

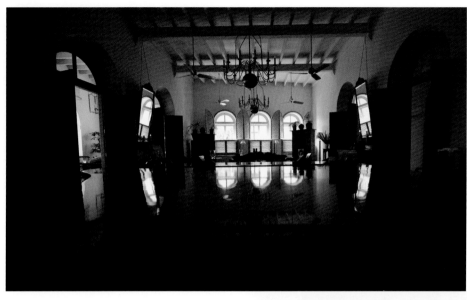

秘笈放送
利用反光倒影。

SONY A900、16-35mm
F2.8ZA、F4.5、1/40s、
ISO320、日光白平衡，
斯里蘭卡 高爾
在斯里蘭卡高爾的安曼
酒店裡閒逛，看到拱形
窗戶對稱排列，還具有
透視匯聚的效果，非常
具有美感。我找了一架
鋼琴作為前景，利用鋼
琴烤漆的反光強化了窗
戶的形式感。

▶ 3.尋找有趣的局部 ◀

　　建築內部總有太多有趣的部分等待你
去發掘。從那些線條、框架、形狀、色彩
中去找尋有趣的部分是一件充滿挑戰的
事。中國美術學院的一位教授曾對我說，
你可以透過生活中的各種物品組成的線條
或形狀來訓練自己的眼力。我覺得這是個
不錯的建議。先從身邊找一些簡單的物品
組成的形狀開始，比如牆角的三條邊組成
一個Y形，然後慢慢加入更多的元素，組
成更複雜的形狀。以後在拍攝時，你就可
以比較容易地發現畫面裡隱藏的形狀或線
條，並利用它們來為照片服務。

▶ 4.向上看與向下看 ◀

　　有時屋頂和地板也是建築的一大亮點，
所以我們在參觀建築物時，不要忽略這兩
個部分。拍屋頂比較容易，在地面拍攝就
可以，而拍地板可能需要找一個比較高的地
方，比如從上面樓層的走廊向下拍。

CANON EOS5D、EF24mm F2.8、F4、1/40s、+0.7EV、
ISO640、自動白平衡，捷克 布拉格
從下往上仰拍猶太教堂的金屋頂。中間的透光玻璃屋頂
非常亮，以至於需要增加曝光補償才能拍到正常的影
調。廣角鏡頭在F4這樣的光圈下就已經能夠過得挺大的
景深了，但如果能用上三腳架和小光圈拍攝會更好。只
可惜很多類似的地方都是不允許使用三腳架的。

SONY A900、16-35mm F2.8ZA、F2.8、1/5s、
ISO200、日光白平衡，上海 湖南路
從套房的二樓往下拍，交代環境的老上海氣
氛。視角的變化也容易讓照片顯得與眾不同。

▶ 5.旋轉樓梯 ◀

　　旋轉樓梯是大家喜聞樂見的拍攝主題。通常我
們會選擇跑到樓頂，從上往下拍攝，這樣能展現旋
轉樓梯漂亮的形式，並且還可以拍到一些上上下下
走動的人。如果利用慢速快門拍攝，還能拍到虛實
相間的人影效果。但是有時候可能從上往下拍並不
好看，反倒是從下往上拍更有美感。具體情況要具
體分析，不能一招闖江湖。

> 建築細節拍攝技術小結
> ①控制好白平衡
> ②尋找局部
> ③不要忘記屋頂和地板

SONY A900、16-35mm F2.8ZA、F3.5、1/25s、ISO320、日光
白平衡，斯里蘭卡 高爾
這個少見的三角形旋轉樓梯就比較適合從下往上拍攝，拍攝時
我經心地進行構圖，要平衡右上角、右下角與左側三角形之間
的比例關係，使之符合面積黃金分割比例。特別要注意的是，
不要讓右上角的部分太大，否則會重量失衡。

傾聽歷史的聲音──教堂、寺廟、遺址

▶ 1.彩色玻璃 ◀

教堂窗戶的彩色玻璃非常漂亮,尤其對初次到歐洲旅行的人來說,更是魅力無窮。照著陽光的玻璃比較亮,室內的光線卻比較暗。要想在這樣的場合下準確曝光可以使用點測光的測光方式,對準彩色玻璃上的白色或淺色部分,增加0.3~0.7EV即可。當彩色玻璃拍多了也會有點膩,那是不是換種思路來拍攝呢?

秘笈放送
把彩色玻璃作為背景。

CANON EOS 5D、EF70-200mm F2.8L、F4.5、1/800s、-1EV、ISO500、日光白平衡,捷克 布拉格
我把彩色玻璃作為背景,把一尊雕像作為前景,焦點落在雕像身上。測光以背景的玻璃為基礎,受光不足的雕像自然就變成了剪影。為了強化主體與背景間的關係,我用了長焦鏡頭來壓縮空間,並且仔細地調整相機的位置,讓彩色玻璃居中充滿畫面,並且雕像的大小也適中。

▶ 2.蠟燭油燈 ◀

蠟燭和油燈是在這些場所經常可以見到的物品,它們具有濃厚的宗教意味,同時畫面的氣氛也比較強。

CANON EOS 20D、EF70-200mm
F2.8L、F5.6、1/160s、-0.7EV、
ISO400、自動白平衡,尼泊爾 加德滿都
有時還可以把油燈作為背景來處理。它們在遠離主體的地方被大光圈鏡頭虛化,形成漂亮的亮斑。運用長焦鏡頭可以讓主體更為突出,背景更乾淨簡潔。

CANON EOS 20D、EF70-200mm
F2.8L、F3.5、1/500s、-0.7EV、
ISO400、自動白平衡,尼泊爾 加德滿都
喇嘛廟裡的油燈大多在光線昏暗的地方。為了拍清楚,提高ISO獲得快一些的快門速度往往是必須的。曝光在平均測光的基礎上降低0.7EV,以增強氣氛。

▶ 3.突如其來的光線 ◀

在建築內一些比較暗的地方，如果有窗戶或天井的光線照射進來，會有一道漂亮的光柱。通常產生這種光柱時，除了上面提到的深色背景因素之外，還需要空氣裡面混雜著一些灰塵或煙霧。

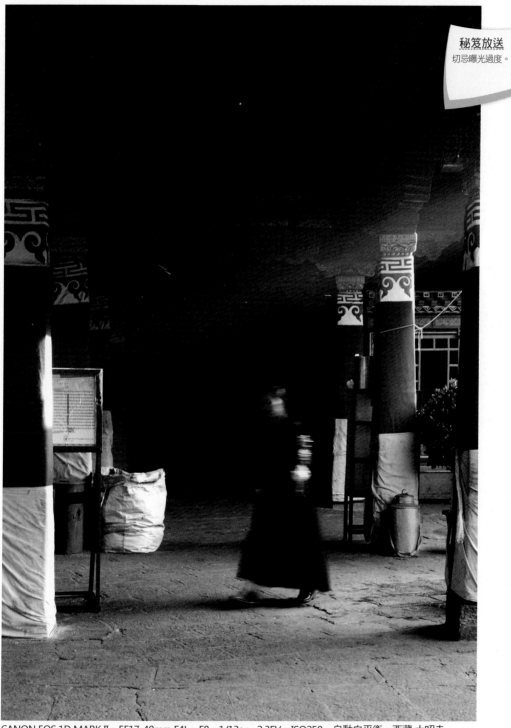

秘笈放送
切忌曝光過度。

CANON EOS 1D MARK II、EF17-40mm F4L、F8、1/13s、-2.3EV、ISO250、自動白平衡，西藏 大昭寺
這是大昭寺的一個走廊，光線從天井裡照射進來。空氣裡的灰塵讓這道光柱變得更明顯。這裡明暗反差特別大，要特別注意不要曝光過度。

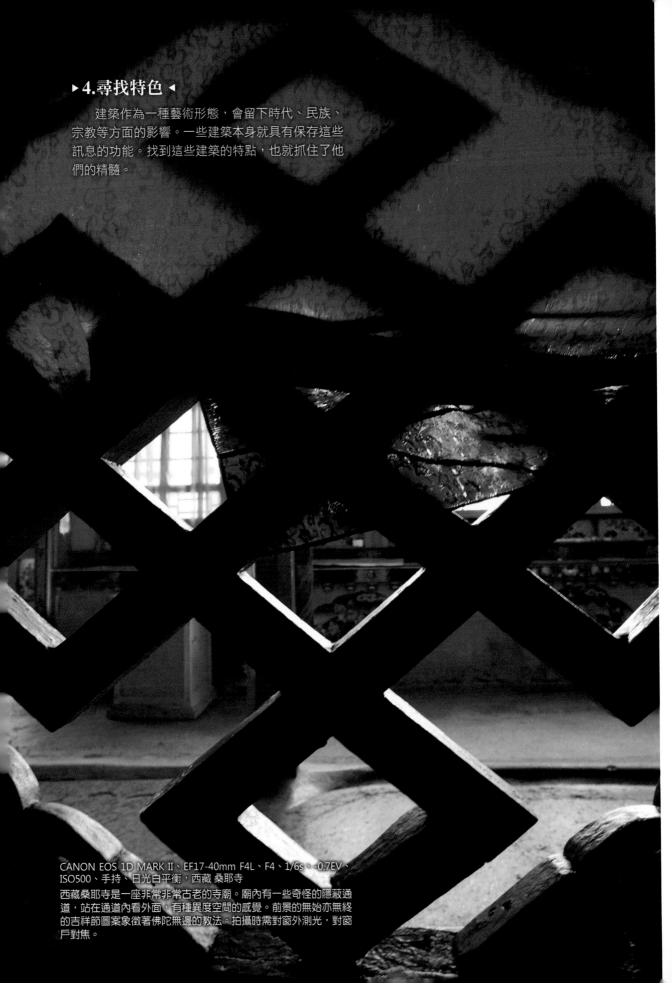

▶4.尋找特色 ◄

　　建築作為一種藝術形態，會留下時代、民族、
宗教等方面的影響。一些建築本身就具有保存這些
訊息的功能。找到這些建築的特點，也就抓住了他
們的精髓。

CANON EOS 1D MARK II、EF17-40mm F4L、F4、1/6s、-0.7EV、
ISO500、手持、日光白平衡，西藏 桑耶寺
西藏桑耶寺是一座非常非常古老的寺廟。廟內有一些奇怪的隱蔽通
道，站在通道內看外面，有種異度空間的感覺。前景的無始亦無終
的吉祥節圖案象徵著佛陀無邊的教法。拍攝時需對窗外測光，對窗
戶對焦。

▶5.祭祀活動◀

在昏暗的室內，面對活動的人物進行拍攝，真是一項艱鉅的挑戰。有時我們需要因地制宜，有時必須具有隨機應變的本領。

秘笈放送
小型三腳架。

SONY A900、16-35mm F2.8ZA、F2.8、1/25s、-1EV、ISO400、日光白平衡，土耳其 伊斯坦布爾
艾鬱普清真寺內正在進行盛大的講經活動。我趁著保安們在討論是不是該讓我拍攝的空當，抓緊機會拍攝。為了拍清楚，我在相機上裝了一個小型三腳架，並把三腳架支撐到二樓欄杆的扶手上。雖然不是絕對的穩，但仍能提供非常有效的支撐。再加上平時積累下來的慢速快門拍攝經驗，要拍清楚並不困難。

Tips 在宗教場所的禁忌

在教堂、寺廟之類的宗教場所要尊重對方的宗教習俗，做一個有禮貌的人是接近對方的前提。有些地方是不允許拍攝的，或者可以拍攝但不允許使用閃光燈，或者必須付費才能拍攝，甚至有些區域是不允許進入或者女性不允許進入的，也有些寺廟要求女性不得穿露肩露腿的衣服。對於此類禁忌，出發前事先瞭解一下，避免引起不必要的麻煩。

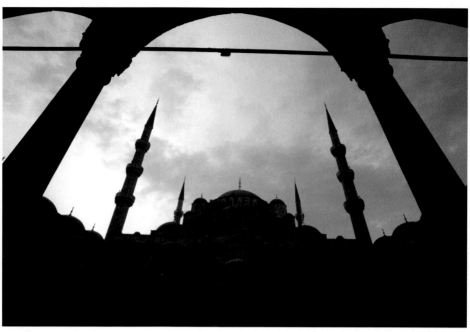

SONY A900、16-35mm F2.8ZA、F11、1/80s、+1EV、ISO200、日光白平衡，土耳其 伊斯坦布爾

清晨的藍色清真寺。我退到正對清真寺主殿的迴廊裡，把相機位置降低，用迴廊的柱子作為前景，拍下遠遠的藍色清真寺。雖然天氣並不是很理想，但迴廊的前景擋掉了不少灰白的天空，反差和層次就好一些了。

▶ 6.展現建築全貌 ◀

除了建築內部，外觀全貌也是拍攝的重點。如果能找到制高點就能拍攝到比較完整的建築全貌，但周邊並不見得能找到制高點。所以有時也可以嘗試著透過別的方式來拍攝，也許可以獲得一種獨特的建築全貌。

▶ 7.人物活動 ◀

秘笈放送
找到相對靜止的點拍攝。

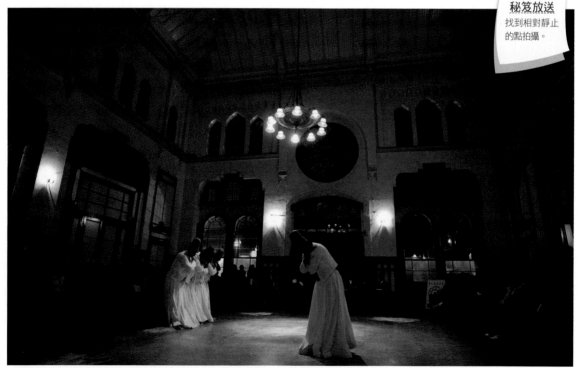

我們找到一場在古老的火車站候車室裡表演的土耳其迴旋舞，真是個別緻的地方，缺點是實在有些暗。首先我搶了個最好的位置坐下，把相機架在小型三腳架上，把腳架撐在腿上。舞者在旋轉的時候很難拍清楚，但在表演中有一些動作比較緩慢，正是拍攝的好時機。

SONY A900、16-35mm F2.8ZA、F4、1/8s、ISO800、日光白平衡，土耳其 伊斯坦堡

SONY A900、70-200mm F2.8G、F2.8、1/25s、-1.7EV、ISO400、日光白平衡、土耳其 伊斯坦布爾
當我在艾鬱普清真寺內被幾百人齊誦古蘭經的宏大氣勢所震撼時，我突然注意到兩位教徒正靠柱而坐，表情凝重，陷入沉思。他們也許正在面對自己的內心深處反省自身。為了表達這種宗教的凝重感，我把曝光大幅度地降低，僅剩臉部微弱的光與淡淡的身體輪廓。讓其他一切雜亂的東西都隱藏在黑暗當中。

▶ 8.拍出意境 ◀

　　如果只是單純地就景拍景、見人拍人很容易落入俗套。如果能加強觀察力，用自己內心深處去體驗異鄉的生活，也許會有些許更深入的感受。這時，運用適當的拍攝技巧把這種感受透過畫面表現出來，然後去感染更多的人。

秘笈放送
創意性曝光。

▶ 9.避開遊客 ◀

　　誰也不願意照片裡滿是不相干的人，可是在很多場合想要人少是很困難的事情。我替你的建議是避開旅行團的時間，更早或更晚到那。我曾有獨自一人逛藍色清真寺的經歷，沒有一個遊客，只有遠遠的幾個來做禱告的教徒。

教堂等拍攝技術小結
①結合全貌與細節
②突出特色裝飾物
③加強弱光拍攝技巧
④用心去感受

SONY A900、70-200mm F2.8G、F2.8、1/30s、-0.3EV、ISO400、手持、日光白平衡，土耳其 伊斯坦布爾
用長焦鏡頭來拍攝是比較簡單的避開其他無關人等的辦法。只是在這種光線不足的場所手持長焦鏡頭拍攝會非常非常困難。可以把相機的ISO提高一些，開大光圈拍攝。如果有機身防手震或者鏡頭防手震功能就更好了。

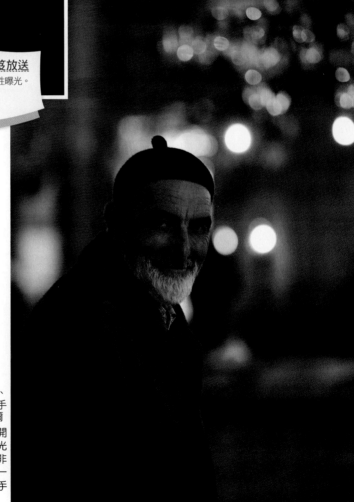

Chapter 9
都市夜景

在黑夜即將降臨的時刻，華燈初上，都市彷彿換上了另一張面孔。建築的輪廓燈、餐館、店鋪的招牌的霓虹燈一一點亮，讓夜色中的都市更加迷人。對於攝影師來說，如果此時不趕緊背著相機游走於都市的街道中去攝取這迷離的夜色，那無疑是一種「犯罪」。

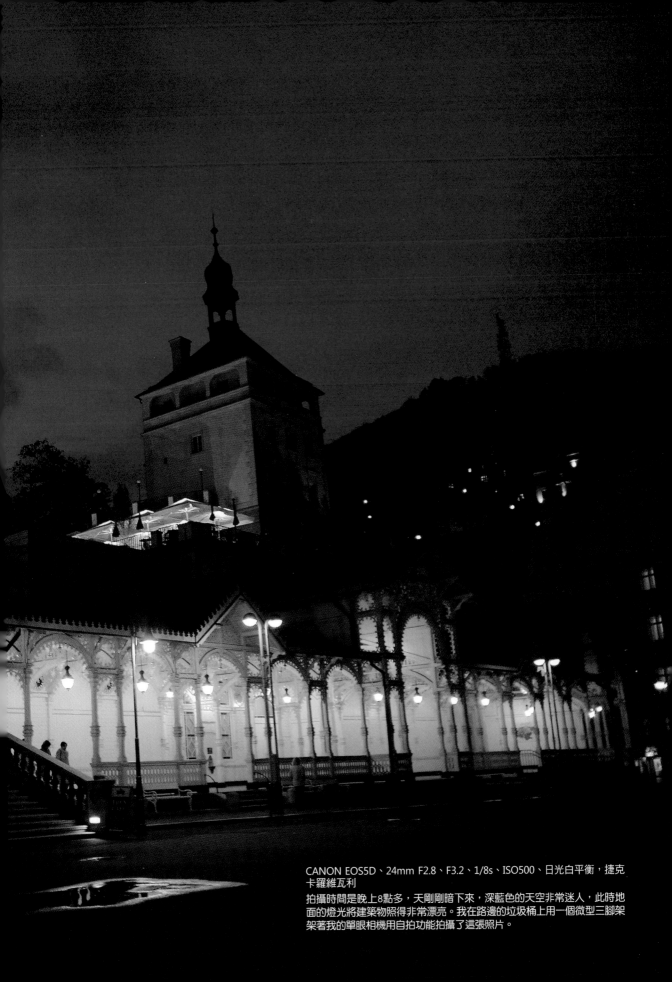

CANON EOS5D、24mm F2.8、F3.2、1/8s、ISO500、日光白衡，捷克
卡羅維利

拍攝時間是晚上8點多，天剛剛暗下來，深藍色的天空非常迷人，此時地
面的燈光將建築物照得非常漂亮。我在路邊的垃圾桶上用一個微型三腳架
架著我的單眼相機用自拍功能拍攝了這張照片。

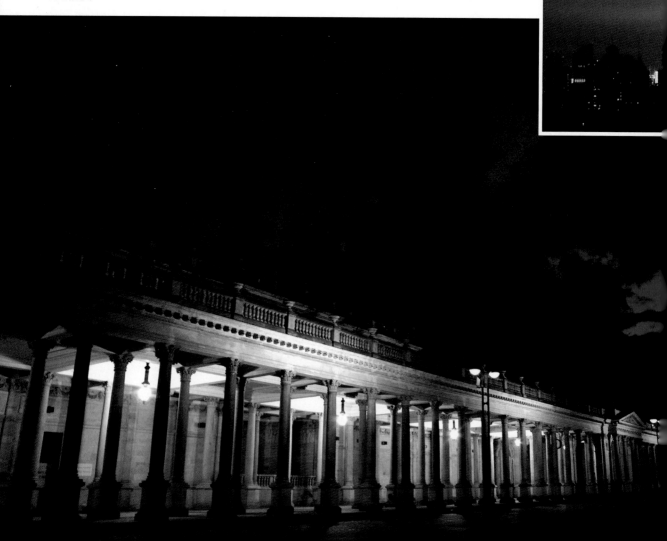

◦ 第 1 站 ◦

夜景最佳拍攝時機

▶ 1.最佳拍攝時機 ◀

夜景的最佳時機是天將黑未黑的那一段時間。這段時間裡，天依然是藍色，地面已經開　燈光。如果太晚的話，天空拍出來是黑色的，層次感不理想。不過這個最佳拍攝時間根據不同季節、緯度、海拔會有所不同，所以出發前最好瞭解清楚，以免錯過最佳時間。

有些大城市光害很強，天黑後天空依然能分辨出層次。

▶ 2.一次曝光方式 ◀

曝光以地面為主，不要讓燈光照到的建築物過曝。如果畫面中沒有特別亮的部分，則在平均測光的基礎上降低曝光補償。如果有特別亮的燈光，避開它測光再降低曝光補償。

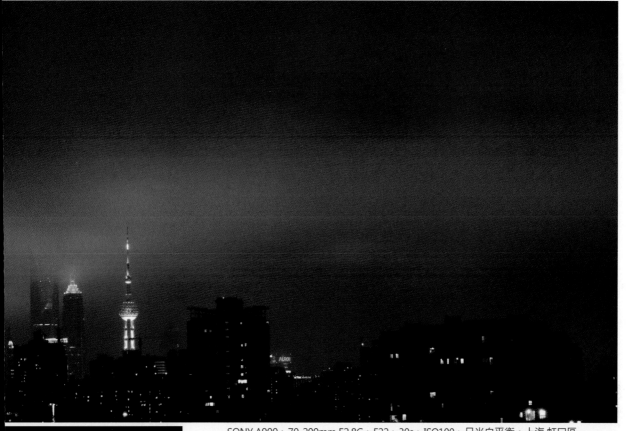

SONY A900、70-200mm F2.8G、F22、30s、ISO100、日光白平衡，上海 虹口區
雖然已經快晚上10點了，但上海陸家嘴方向的天空依然被地面的燈火映得亮晃晃的。我在
家裡的陽台上支好三腳架拍攝。被燈光照亮的雲層在長時間曝光下變得有些虛無縹緲。

▶ 3.多次曝光方式 ◀

　　我們在底片時代就已經掌握了多次曝光拍夜景的方法，到了數位時
代，這種方法依然可以延用。但是某些數位相機沒有多次曝光功能，不過
這不是很嚴重的問題，我們還有神奇而萬能的Photoshop！

　　多次曝光拍夜景的主要目的是針對不同亮度的部分分別曝光，然後合
成在一起。這樣可以避免由於某些部分過亮或過暗而造成的拍攝失敗。拍
攝夜景時，最容易出現天空一片死黑或燈光、霓虹牌完全過曝等現象，所
以我們可以分別拍攝，再進行合成。以下面這幅上海浦東的夜景照片為
例，我們來看看具體的操作方式。

CANON EOS5D、24mm F2.8、F4、1/6s、ISO500、-1.7EV、
日光白平衡，捷克 卡羅維瓦利
拍攝時在平均測光的基礎上降低了1.7EV的曝光，這樣畫面
才能比較好地表現出迴廊的層次，並且不會在有燈的地方
過曝太多。好在當時的天空依然有足夠的亮度，不至於漆
黑一片。

耐心等待華燈初上,繼續拍攝陸家嘴夜景。這次的目的是為了獲得曝光正常的建築夜景,不過畫面右邊有個面積較大亮度很高的廣告牌,完全過曝。

針對廣告牌再進行一次拍攝。以上步驟絕對不能移動相機、鏡頭焦距以及三腳架的位置。

在Photoshop裡進行合成。先將圖3的廣告牌疊加到圖2上,透過蒙版擦去不需要的部分,剩下的就是建築與廣告牌均曝光正常的畫面。

此時天空比較暗,建築物也隱埋在天空的黑暗之中。我再將天黑前拍攝的圖片疊加上去,混合模式為Overlay,同時適當降低了該圖層的不透明度。

再略微調節一下曲線,控制畫的反差與影調。

最後進行剪裁。(此處需要說明的是,一開始拍攝就沒把建築放在畫面正中間,因為用廣角鏡頭仰拍很容易產生變形,還不如在拍攝時就獲得一個盡量不變形的照片,在後期把不需要的部分剪裁掉。)

在天黑之前選好拍攝地,放好腳架,對黃浦江對岸的浦東陸家嘴地區進行曝光。這是為了獲得一個較為明亮的天空。

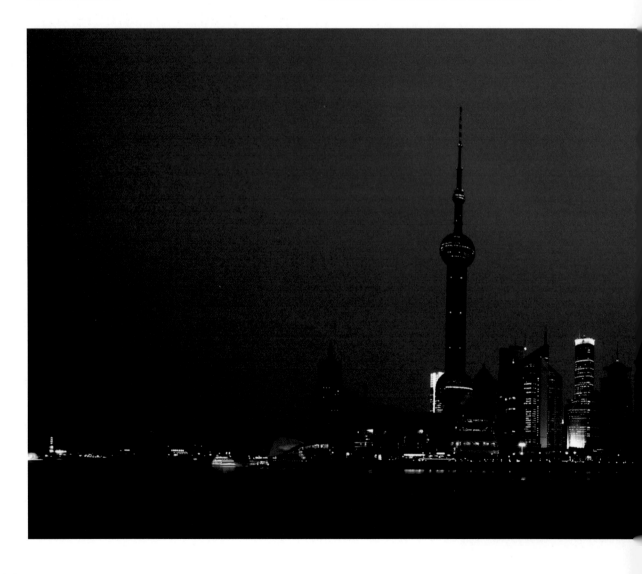

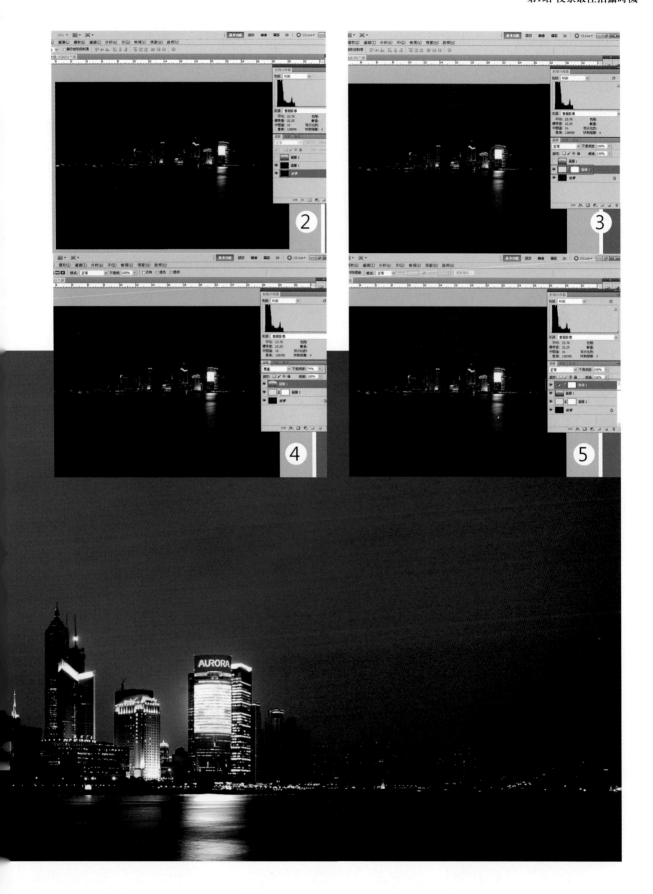

我們試試用兩次重覆曝光的方式來拍攝掛著一輪明月的都市夜景。可以在合適的時間先拍攝一張正常曝光的夜景，然後換長焦鏡頭，對著月亮拍攝，月亮的位置不要和建築物重疊。

如果相機沒有多重曝光功能，則可以分兩次拍攝，然後在Photoshop裡進行合成，注意不要讓月亮過大，否則容易顯得失真。

- 第一次曝光：NIKON D1X、24-120mm F3.5-4.5、F16、6s、ISO125
- 第二次曝光：NIKON D1X、80-200mm F2.8、F5.6、1/60s、ISO125

Tips 多重曝光
多重曝光是一種特技攝影方法，指在一張底片或同一幀數位照片上記錄幾個影像。可以將同一個物體拍攝幾次，或者將幾個不同的物體拍攝在一起。不過目前具有多重曝光功能的數位單眼相機並不多。

夜景拍攝技巧小結
①在天將黑未黑時刻拍攝
②曝光以地面景物為主，兼顧天空
③用好三腳架

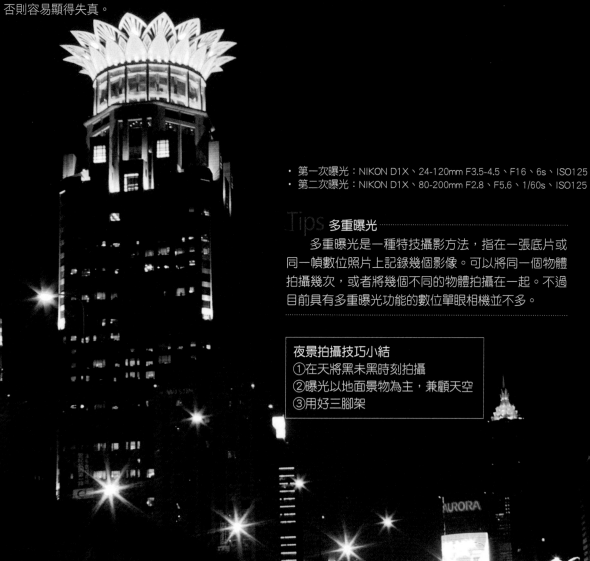

○ 第2站

器材使用有學問

　　拍夜景最基本的一點就是要拍清楚。夜景曝光時間大多比較長，需要用三腳架和其他一些配件來幫助獲得清晰的影像。很多操作上的小細節會導致一支名牌三腳架的效果大打折扣，因此在使用時要多加注意。

▶ 1.拍攝質感清晰的城市夜景 ◀

如何進行畫質控制？

　　影響畫質的主要因素包括感光度、噪點，以及清晰度等。無論是底片攝影還是數位攝影，都存在感光度越高，顆粒越明顯，色彩失真越多的現象；而且感光度越高，畫面的反差就越低。因此，要獲得顆粒細膩、色彩真實、反差適宜的照片，應該採用最低感光度進行拍攝，而非很多人所存在的在越暗的地方拍攝感光度要越高的誤解。當然，在拍攝夜景時，由於採用了低感光度，同時也經常收小光圈以獲得更大的景深與成像品質，快門通常都很慢，需要使用三腳架拍攝。

　　前面提到的另一個因素是噪點。沒錯，高感光度確實會帶來一部分噪點，不過熱量也會增加噪點。溫度每增高6~8℃就會使噪點增加一倍。數位相機在進行長時間曝光時會產生一定熱量，如果相機連續進行了長時間曝光，機內的溫度可能會升高導致噪點增加。這也是一些數位後背會內置風扇的原因。所以在連續拍攝長時間曝光之後最好讓相機「休息」一下，散散熱。

▶ 2.三腳架不可缺少 ◀

　　首先必須將三腳架的所有螺絲鎖扣都調緊。一個支腳向前，可以避免鏡頭向前栽倒。越細的支腳穩定性越差，如果拍攝高度不高，優先使用粗的支腳。能不升中軸盡量不要升，那會降低支架的穩定性。雲台要調水平，否則拍出來的建築是東倒西歪的。雲台上的快裝板要轉緊。

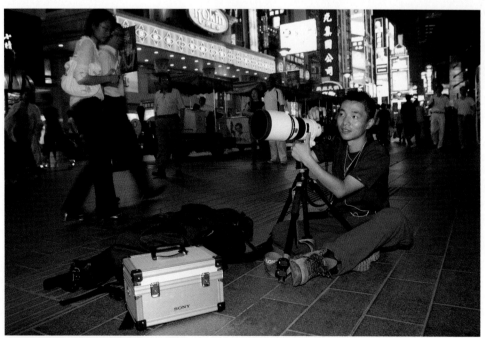

在使用三腳架拍攝時，需要注意以下幾點。
- 三腳架與雲台要具有良好的穩定性，切勿使用品質不好的產品。
- 三腳架與雲台的任何鎖扣與螺絲都應當在拍攝前鎖定。
- 三腳架與雲台要與所用的相機重量相匹配，切勿用小腳架配大相機。

反光鏡預升的操作如下。

· 將相機的驅動模式設定為反光鏡預升。
· 透過快門線按下快門，此時反光鏡向上翻，但尚未真正開始曝光。
· 等待數秒鐘，待反光板造成的震動消失，再次透過快門線按下快門。
· 此時快門才真正打開，開始曝光。

▶ 3.快門線 ◀

　　如果透過直接按相機上的快門按鈕來拍攝，那麼即使是裝在腳架上，也依然會有輕微的震動。最好的辦法是使用快門線。如果沒有快門線，可以用自拍功能來代替。按快門的震動會在自拍等待的幾秒鐘內消失。

▶ 4.反光鏡預升 ◀

　　單眼相機內部有一塊反光鏡，你卸下鏡頭就能看到。每次按快門時，這塊反光鏡都會翻動一次。這種看似輕微的翻動造成的震動足以毀掉一張精彩的照片。因此一些中高級相機上都有反光鏡預升的功能，它能避免這個問題的產生。

▶ 5.選用盡量低的ISO ◀

　　儘管晚上很暗，但並不需要使用高ISO來拍攝。高ISO會讓照片變得很粗糙，顏色和反差也會受影響。事實上，我們使用三腳架能夠保證在這麼暗的環境下拍到清晰明亮的照片。為了獲得細膩、鮮艷、反差漂亮的圖像，建議使用盡量低的ISO值。

ISO100

高低ISO對比效果，用ISO3200
拍的那張顯然模糊得多。

∘ 第 3 站 ∘

夜景拍攝內容

1.小品拍攝

夜晚除了那些大場面的建築夜景可拍之外，我們還可以從小處著眼，看看有沒有什麼細節也值得一拍。

鐵門的陰影投在牆上，透過鐵門的空隙去拍攝投影，實物與陰影重疊在一起有
種獨特的味道。越來越好的高ISO效果相機和大光圈鏡頭是夜晚手持拍攝的兩
大利器。

SONY A550、35mm F1.4G、F2、1/30s、
ISO800、日光白平衡，上海 田子坊

SONY A900、85mm
F1.4ZA、F1.4、
1/100s、-0.7EV、
ISO400、日光白平
衡，土耳其 伊斯坦
布爾

大光圈鏡頭不僅能讓
我們在昏暗的光線下
進行手持拍攝，而且
會把背景中的亮點都
變成圓形的光斑，有
時這些光斑是照片當
中不可或缺的迷人部
分。

NIKON D1X、AF24-
120mm F3.5-5.6G
VR、F18、10s、
ISO100、日光白平
衡，上海 外灘

穩定的三腳架、長時
間曝光是拍攝夜景最
有用的兩個竅門。

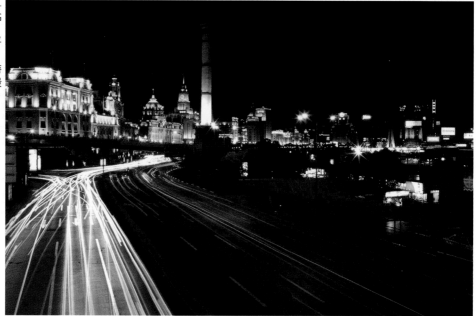

▶ 2.繁華都市 ◀

　　夜晚車輛產生的流動的燈光效果通常是攝影愛好者比較喜歡拍攝的主題。進行此類拍攝時一般需要較慢的快門速度和穩定的三腳架。快門速度只要讓車流不斷開即可，倒未必需要太久的曝光。因為過慢的快門速度勢必要求將光圈縮得很小，而過小的光圈並不會提高成像品質，尤其是在數位相機上。快門速度視車流的速度而定，車速越快，快門速度越高。長時間打開快門，可以讓車流在畫面中累積，變得更多。比較理想的角度是拍車的尾燈，因為前大燈亮度太高，容易讓畫面產生刺眼的白色線條或眩光。另外，選擇的街道最好帶有一些曲線，這樣，車流燈光順著街道也會呈曲線，從畫面的角度來說更增添了幾分韻律感。

▶ 3. 魅力商店 ◀

　　夜間的商店都會打開霓虹燈或燈箱，這使得商店具有了完全不同於白天的味道。結合彩色的燈光、溫暖浪漫的氣氛、典型性的形象以及適當的景深與曝光控制，我們會收到不同的效果。

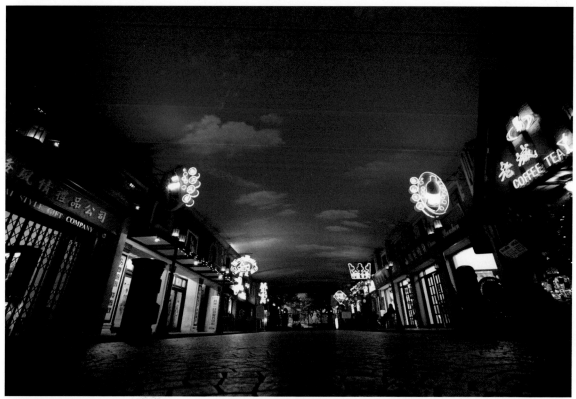

人造天幕在霓虹燈光的映襯下格外漂亮，再加上地面的反光，整體氣氛非常好。我把相機貼到地面，做低角度仰拍，突出天空的氣氛。

CANON EOS 1D、SIGMA12-24mm F4、F4.5、1/8s、ISO640、自動白平衡，上海人民廣場

SONY A900、16-35mm F2.8ZA、F2.8、1/13s、ISO400、日光白平衡，上海1933

當我們靠近去觀察，夜晚璀璨的霓虹在窗戶上投射出迷人的色彩。結滿霧氣的玻璃上被人用手指輕輕划過，留下了像攝影底片一樣的痕跡。

◦ 第 4 站 ◦

沒有三腳架一樣也能拍清楚

　　有時候受條件限制無法用三腳架，或是身邊沒帶三腳架，但看到漂亮的夜景又想拍，怎麼辦？不要緊，學會下面幾招，也能拍到比較清楚的夜景照片。

SONY A900、50mm F1.4、F2.2、1/4S、ISO400
找到合適的支撐物，持穩相機，能用平時不可能拍清楚的慢速快門拍攝。

▶ 1.尋找支撐物 ◀

　　在沒有三腳架的情況下，首先要找身邊有什麼可以用來支撐，比如欄桿、桌子、郵筒、垃圾桶等。有了這些支撐物，拍到清楚照片的機率就提高到30%了。

▶ 2.適當的ISO ◀

　　選擇一個恰當的ISO，略微提高一些，能保證在有支撐的情況下拍到清楚的照片就可以了，不必調得很高。ISO越高，照片上的「胡椒面」也就越多，當然畫質就沒那麼清楚了。這樣一來，成功率又提升20%。

▶ 3.練好手持技巧 ◀

　　最後還是要掌握一定的持機技巧。例如：
* 拿穩相機，雙手要找到地方依靠，不要晃動，也不要過分緊張導致肌肉抖動。
* 選用相機的自拍功能或開啟反光板預升功能來拍攝，將震動降至最低。
* 釋放快門按鈕時要輕柔。

　　學會了這些持機技巧，成功率又能提升10%了。這三個辦法可以讓拍攝的成功率提高到60%，已經「及格」了。這個辦法只是用來應急的，當然不可能獲得100%的成功率；要獲得高品質的夜景照片，還是得用三腳架，嚴格操作才行。

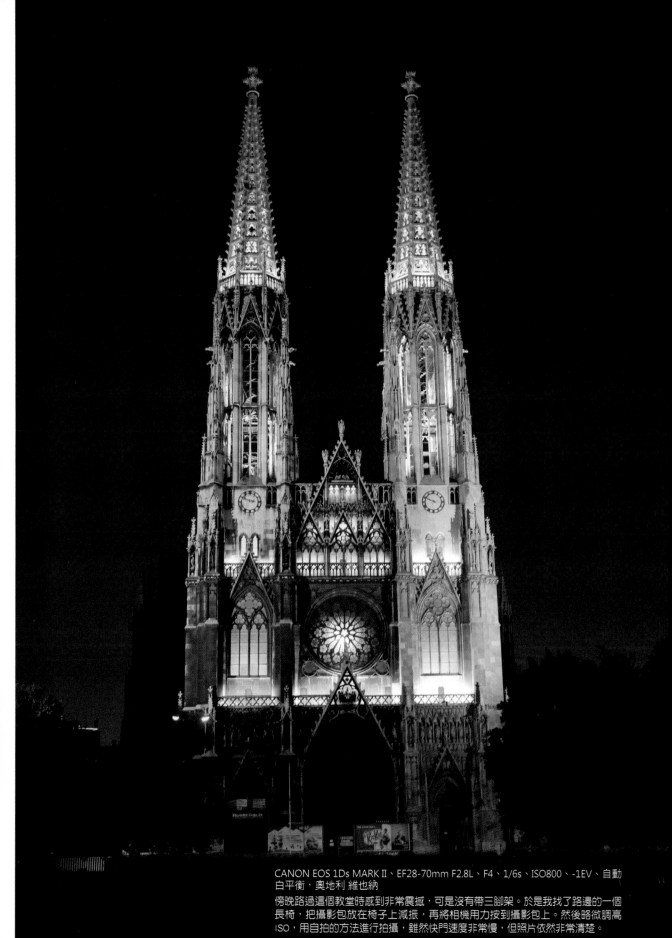

CANON EOS 1Ds MARK II、EF28-70mm F2.8L、F4、1/6s、ISO800、-1EV、自動
白平衡，奧地利 維也納

傍晚路過這個教堂時感到非常震撼，可是沒有帶三腳架。於是我找了路邊的一個
長椅，把攝影包放在椅子上減振，再將相機用力按到攝影包上。然後略微調高
ISO，用自拍的方法進行拍攝，雖然快門速度非常慢，但照片依然非常清楚。

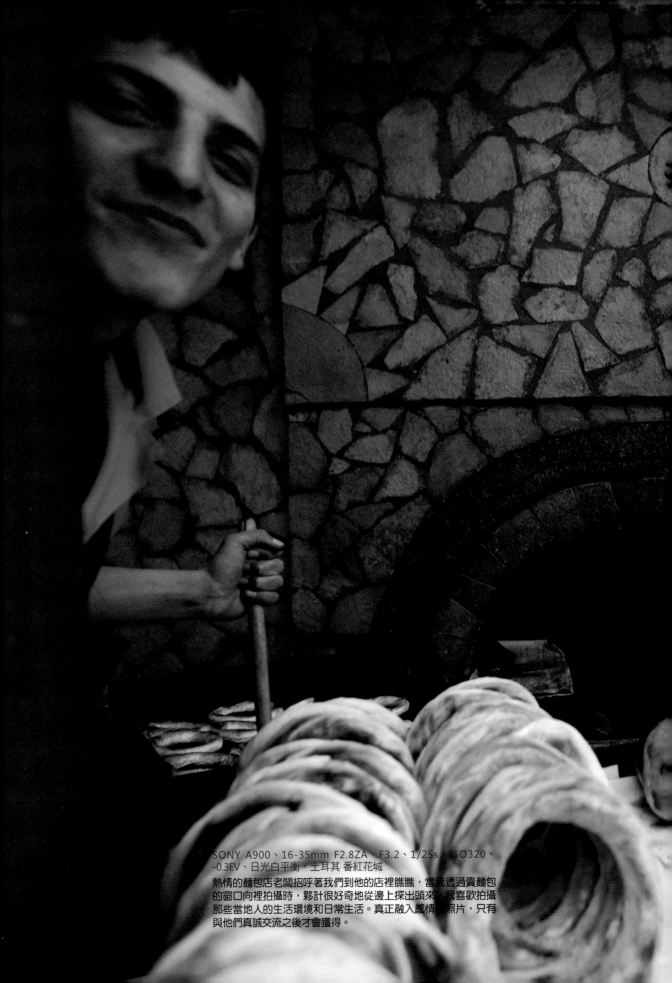

SONY A900、16-35mm F2.8ZA、F3.2、1/25s、ISO320、
-0.3EV、日光白平衡，土耳其 番紅花城

熱情的麵包店老闆招呼著我們到他的店裡瞧瞧，當我透過賣麵包
的窗口向裡拍攝時，夥計很好奇地從邊上探出頭來。我喜歡拍攝
那些當地人的生活環境和日常生活。真正融入感情的照片，只有
與他們真誠交流之後才會獲得。

Chapter 10
令人過目不忘的異域面孔

我喜歡那些有著文化差異的國度,有著獨特面容的臉。某些國家,可以說我就是為了拍攝當地人才去的。我不建議遠遠地用長焦鏡頭偷偷拍一張匆匆就走,你應該和他們多聊聊,多瞭解他們,近距離拍攝。這樣才會有好的作品出來。

第1站 光線的選擇

第2站 人像測光技巧

第3站 環境中的人與環境人像

第4站 把「到此一遊」照拍得藝術化

(共4站)

光線的選擇

▶ 1.不同光線角度對畫面的影響 ◀

為了看清人物臉部特徵或細節，一般會選用順光。順光也會比較強調色彩感。順光配合柔和的光線比較適合表現皮膚細膩的過渡。

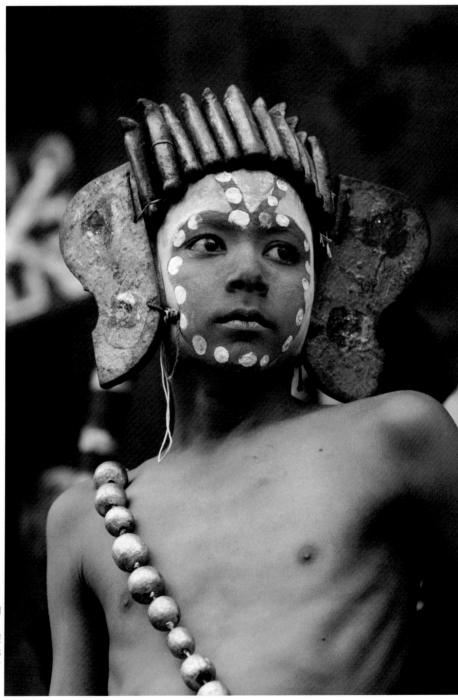

順光

CANON EOS 20D、
EF70-200mm F2.8L、
F4、1/200s、ISO400、
自動白平衡，尼泊爾 加
德滿都
順光是用來表現人物臉
部細節與色彩的最佳光
線。柔和的順光有助於
對方保持自然的神情，
而不是覺得很刺眼。

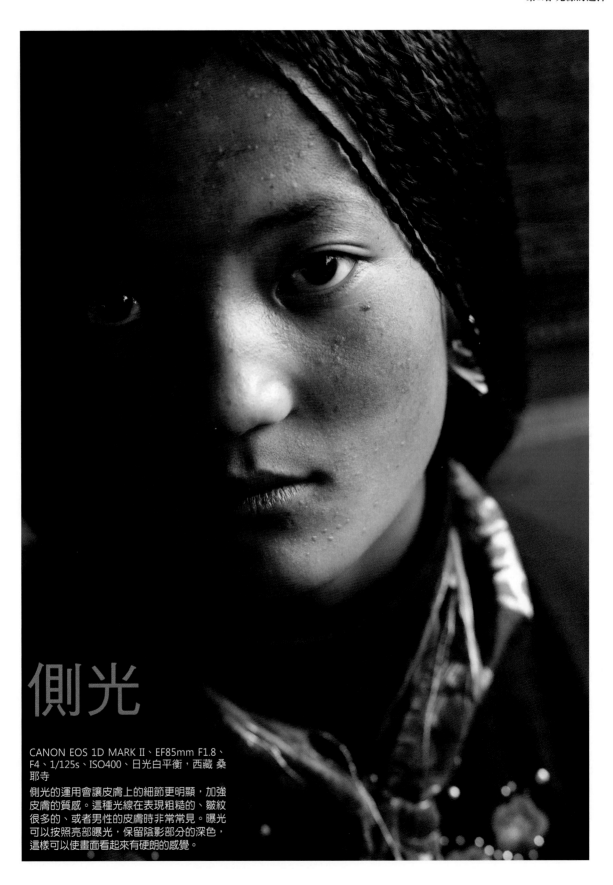

側光

CANON EOS 1D MARK II、EF85mm F1.8、
F4、1/125s、ISO400、日光白平衡,西藏 桑
耶寺

側光的運用會讓皮膚上的細節更明顯,加強
皮膚的質感。這種光線在表現粗糙的、皺紋
很多的、或者男性的皮膚時非常常見。曝光
可以按照亮部曝光,保留陰影部分的深色,
這樣可以使畫面看起來有硬朗的感覺。

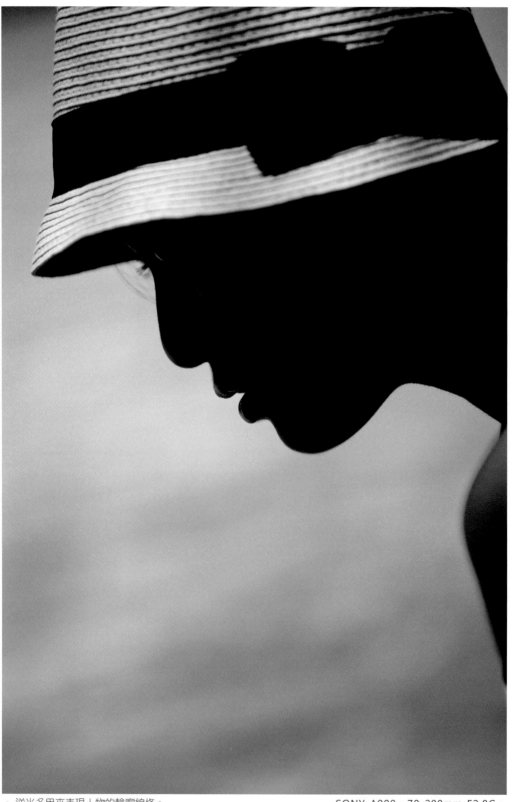

· 逆光多用來表現人物的輪廓線條。

對著人物背後的游泳池測光，讓人臉曝光不足，這樣，側臉就變
成了剪影的效果，輪廓就顯露無遺了。

SONY A900、70-200mm F2.8G、
F3.2、1/2000s、ISO200、日光白平
衡，越南 美奈

2.光線質感

　　柔和散射的光線適合表現柔美的皮膚質感，因此常用於拍攝柔美的女性題材。多雲、陰天是拍攝軟光人像的最佳時機；如果陽光過於強烈，則可以找一些陰影處避開直射陽光拍攝。軟光常常與順光搭配使用。

SONY A900、85mm F1.4ZA、F2.5、1/500s、ISO200、5000K白平衡，上海

拍攝是在一個陰天進行的，光線很柔和，特別適合這類甜美型人像的拍攝。讓模特兒頭略低，以流露出畫面的小情緒。然後又讓助手在模特兒腰部打了一塊銀色的反光板，增加低頭後變暗面部的亮度。

柔光

硬光

晴天的陽光、不經處理的閃光都屬於硬質光線，它更能用於拍攝男性人像，以表現男性剛毅自信的感覺。

SONY A900、70-200mm F2.8G、F3.5、1/20s、ISO200、無線閃光燈、日光白平衡，上海

這是給上海和平飯店新總裁拍攝的一張人像照片。我在畫面的左前方支起一個閃光燈，用無線發射器來控制它。硬朗的光線直接照射到總裁身上，產生濃重的陰影。這種強烈的立體感帶來了男性魅力。

弱光

SONY A900、16-35mm F2.8ZA、F4、1/8s、ISO400、日光白平衡,雲南 瀘沽湖

在弱光下拍攝的難度會大大增加,我們需要選擇適當的ISO來獲得更高的快門速度,並且要練習在慢速快門下拍攝到清晰影像的能力。

▶ 3.眼神光 ◀

　　眼神光屬於畫龍點睛之筆,能讓對方看起來更加神采奕奕。被攝者正面有任何比較亮的物體都可能成為眼神的源頭,比如太陽、反光板、甚至是攝影師穿的白色T恤。

我站在樓梯上從上向下俯拍,背後的天空照射過來的柔和光線成了一個巨大的柔光天棚,不僅照亮了主體,也讓模特兒的眼睛裡有一小塊眼神光。利用天空、門口、窗口是一個非常有效的手段。

SONY A900、16-35mm F2.8ZA、F5.6、1/125s、ISO200、5200K白平衡,巴哈馬天堂島

。第2站。

人像測光技巧

▶ 1. 對人臉測光 ◀

對於黃色或白色人種，我們可以用相機的點測光來測量臉部的曝光讀數；然後視情況來決定需要增加多少曝光補償。膚色越白，增加得越多。如果沒有點測光，也可以用中央重點平均測光，不過要記得靠近對方，讓臉部充滿相機的測光區域，結果才比較準確。

CANON EOS 1D MARK II、
EF85mm F1.8、F3.2、1/320s、
ISO400、自動白平衡，印尼 峇
里島

這張照片是在走廊下的陰影裡拍攝的，被樹葉過濾過的光線柔和地灑進來，讓人臉籠罩在一片均勻的柔光下面。測光只需要對準臉部點測即可。

▶ 2.如何拍深色人種？ ◀

深色皮膚真的很難拍，太亮沒有本身皮膚的質感，太暗又無法表現臉部細節。這時用點測光之類的方法統統不靈。怎麼辦呢？

秘笈放送
測環境亮度。

SONY A900、85mm F1.4ZA、F2.2、1/160s、ISO320、日光白平衡，斯里蘭卡 高爾

拍深色人種真的很難測光，尤其是拍穿著白衣服的深色人種。為了獲得準確的測光，我先用手持式測光表測量了當時環境的亮度，依照測光結果進行拍攝，結果就比較理想。如果沒有手持式測光表，我們也可以用相機對著自己的手背測光。

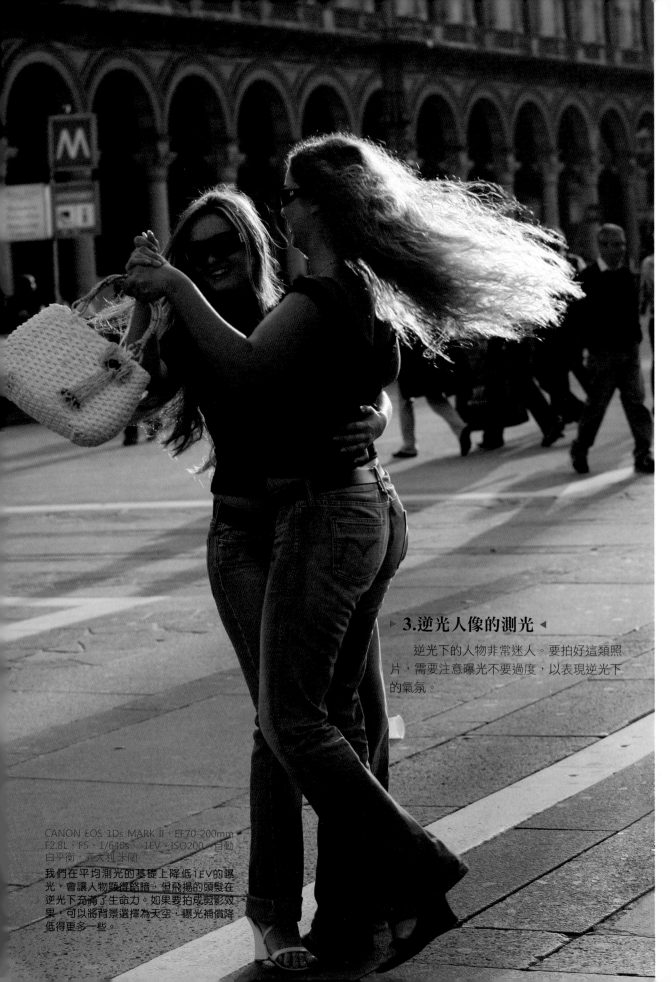

▶ 3.逆光人像的測光 ◀

逆光下的人物非常迷人。要拍好這類照片，需要注意曝光不要過度，以表現逆光下的氣氛。

CANON EOS 1Ds MARK II、EF70-200mm
F2.8L、F5、1/640s、-1EV、ISO200、自動
白平衡，義大利米蘭

我們在平均測光的基礎上降低1EV的曝光，會讓人物顯得略暗，但飛揚的頭髮在逆光下充滿了生命力。如果要拍成剪影效果，可以將背景選擇為天空，曝光補償降低得更多一些。

當時非常暗，並且光線非常複雜，尼泊爾招待的臉有一部分在燈光下，大部分則隱藏在陰影中。採取點測光是一種方式，或者用平均測光，再降低大量的曝光來獲得這種弱光的氣氛和交錯的光影效果。

CANON EOS 20D、EF17-85mm F3.5
-5.6IS、F5、1/8s、-1.7EV、ISO1600、
自動白平衡，尼泊爾 博卡拉

▶ 4.弱光人像的測光 ◀

　　弱光下的肖像是比較難拍的，因為人多少都會有些移動，我們在持機的時候也不能保證100%不動，而這樣的光線下並不允許我們使用足夠高的快門速度。而且，我相信大部分人是不會把三腳架一直帶在身邊的。那麼怎麼辦呢？適當地提高ISO值是不錯的選擇，但不要提太高。盡量練好用幾分之一秒都能拍清楚照片的本領，這樣你才能在這種地方去嘗試嘗試。

人像測光技巧小結
①對臉部測光
②深色皮膚對環境測光
③用逆光臉部要暗一些

。第3站。

環境中的人與環境人像

▸ 1.抓拍偷拍還是擺拍 ◂

抓拍是一種技巧，需要在不動聲色電光火石間就搞定一切技術問題並拍到想要的畫面。如果沒有經驗的話，可以從用長焦鏡頭拍攝開始。距離遠了，可以避免對方發現拍攝後神態不夠自然的問題。而且你也會有足夠的時間考慮技術問題。

CANON EOS 20D、
EF70-200mm F2.8L、
F4、1/1600s、
ISO400、自動白平衡、
尼泊爾 加德滿都

廣場上人很多，我在人群中發現了一個苦行僧打扮的人，遠遠地用長焦拍了一張。後來才知道這不過是打扮整齊供遊人拍照索取小費的乞討者，真正的苦行僧都在深山裡修行呢，哪那麼容易見到！

CANON EOS 20D、EF70-200mm F2.8L、
F2.8、1/500s、ISO400、自動白平衡，尼泊爾
加德滿都

當我從山上下來時，看到這個姑娘抱著裝水的
罐子上山，便開始一路抓拍。她看到我後，我
對她微笑點頭致意。當我們錯身而過之後，我
回頭看她，發現她也在偷偷看我，於是在互相
會心的笑容中，一張有趣的照片誕生了。

　　抓拍也並非不能讓對方知道，有時加入一些交
流，畫面會更生動。等用長焦拍攝越來越熟練了，
也可以嘗試用焦距更短的鏡頭來近距離拍攝，以加
強現場感。

▶ 2.外在特徵與精神特質 ◀

　　只有看過這麼多地方，才知道世界之大。在人
像拍攝方面，我們可以用鏡頭來表現這種地域人種
之間的外貌差異，也可以去挖掘更深層次的由文化
歷史民族特性所造就的精神特質。所謂「神形兼
備」並不是件容易的事情。

斯里蘭卡火車上，一群年輕人用手打著節拍唱了起來。烏黑的手敲在嫩黃綠色
的門板上，整個車廂都在震動，充滿了激昂的歌聲。這些人彷彿天生就充滿了
節奏感與音樂細胞。要著重注意人物的臉部神態，通過眼神傳達出精神特質。
構圖上控制好人物與環境的因素，用環境給畫面加分。

SONY A900、16-35mm F2.8ZA、F2.8、
1/80s、ISO640、日光白平衡，斯里蘭卡
康迪

▶ 3.結合生活環境的人像拍攝 ◀

　　脫離環境的人像總像是攝影棚裡拍的時裝廣告，因此我更喜歡去觀察處於自身生活環境裡的人是什麼神情，什麼樣的狀態。一個能拍好環境人像的攝影師可以更容易地傳達這個地方精神特質。在拍攝前要注意的是環境光線情況，背景是明亮的還是昏暗的，透過什麼角度來結合人物與環境，既突出人物面貌，又展現背景環境。

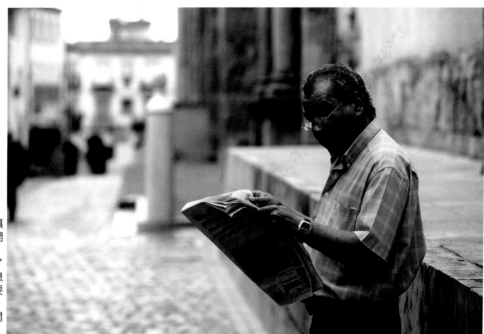

清晨，西班牙小鎮科爾多巴的居民開始了一天的生活。用長焦鏡頭拍攝了這張充滿生活氣息的照片，注意不要把照片拍得太滿，要留有足夠的空間給環境。

CANON EOS 5D、EF70-200mm F2.8L、F5、1/500s、+0.3EV、ISO400、日光白平衡，西班牙 科爾多巴

酒吧陽台上人們悠閒地度過一個晚上。我透過玻璃拍攝，當時只覺得外面的光線幾近全黑，硬是拍了兩張，之後發現效果還不錯。不要放棄在任何你覺得不可能的情況下拍攝的機會。

LEICA M6、35mm F2ASPH、F2、1/2s、FUJI RDP III PUSH TO 400，斯里蘭卡 康堤

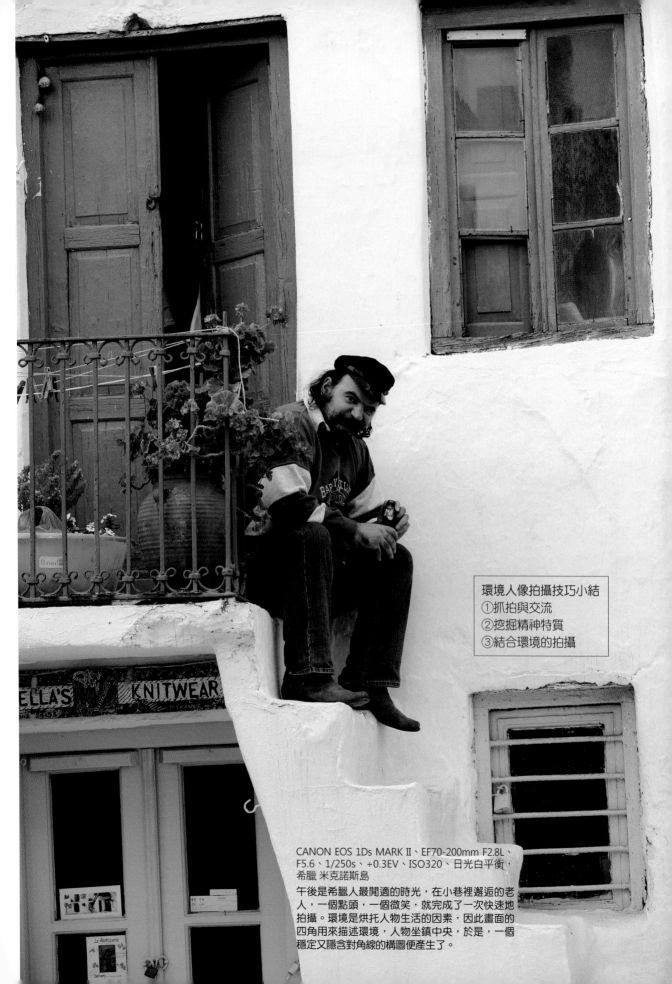

環境人像拍攝技巧小結
①抓拍與交流
②挖掘精神特質
③結合環境的拍攝

CANON EOS 1Ds MARK II、EF70-200mm F2.8L、
F5.6、1/250s、+0.3EV、ISO320、日光白平衡，
希臘 米克諾斯島
午後是希臘人最閒適的時光，在小巷裡邂逅的老
人，一個點頭，一個微笑，就完成了一次快速地
拍攝。環境是烘托人物生活的因素，因此畫面的
四角用來描述環境，人物坐鎮中央，於是，一個
穩定又隱含對角線的構圖便產生了。

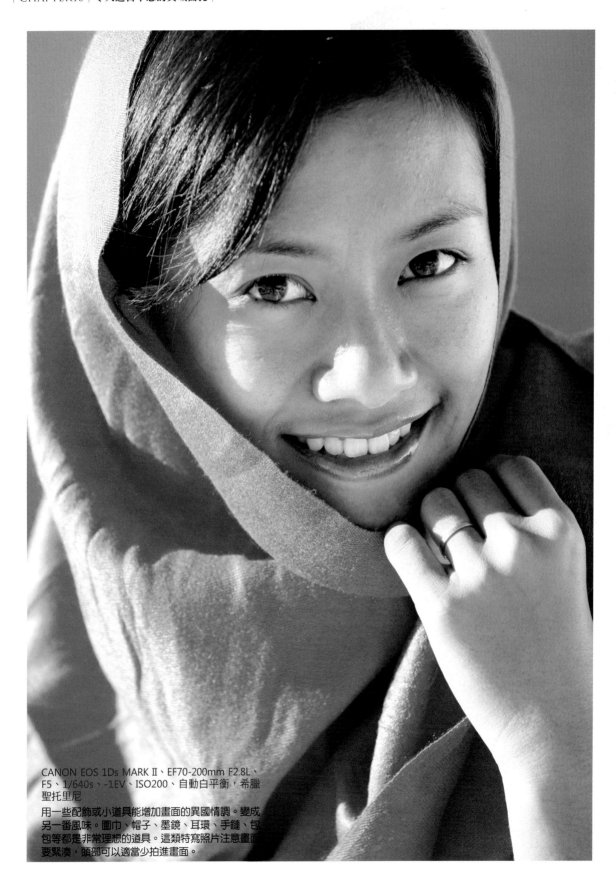

CANON EOS 1Ds MARK Ⅱ、EF70-200mm F2.8L、
F5、1/640s、-1EV、ISO200、自動白平衡，希臘
聖托里尼
用一些配飾或小道具能增加畫面的異國情調。變成
另一番風味。圍巾、帽子、墨鏡、耳環、手鏈、包
包等都是非常理想的道具。這類特寫照片注意畫面
要緊湊，頭部可以適當少拍進畫面。

把「到此一遊」照拍得藝術化

　　難道你不覺得那些風景如畫的地方是絕佳的外景地嗎？為何不把千篇一律的「到此一遊」照拍得充滿異國風情呢？怎麼樣拍得漂亮拍得好看，也是門學問。拍紀念照怎麼拍？如果有朋友一起去，那可以互相幫忙拍。也可以利用一些配件和功能自拍。

▶ 1.有當地特色的旅途人像 ◀

　　為了充分展現周邊環境的特色，我們在服裝和打扮上要盡量貼近當地環境。搭配得好，有可能拍出時裝大片的效果。

CANON EOS 1Ds MARK Ⅱ、EF24-70mm F2.8L、F3.2、1/13s、-1EV、ISO500、自動白平衡，德國 加米興·帕滕基興

帶入比較多的環境，讓人物處於這種古典的氣氛當中。注意服裝打扮也要配合這種古典風格。曝光以人臉為準，可以比平時略暗一些，以突出夜晚的感覺。

▶ 2. 把人拍瘦如何 ◀

　　在拍女性時，她們總擔心自己被拍得很胖。怎麼辦呢？我們可以用中焦鏡頭從上往下拍，讓下巴顯得瘦一些。攝影師站得高一些，或者乾脆讓對方躺下來，選擇角度就更方便了。但不需要像很多女孩子拿手機自拍角度那樣高，有時一點點的微調就足矣。

SONY A700、85mm F1.4ZA、F2.8、1/30s、ISO200、自動白平衡，泰國 清邁

模特兒本身就比較瘦，因此只是讓她把下巴稍微低一點，就拍到了臉瘦瘦、下巴尖尖的效果。

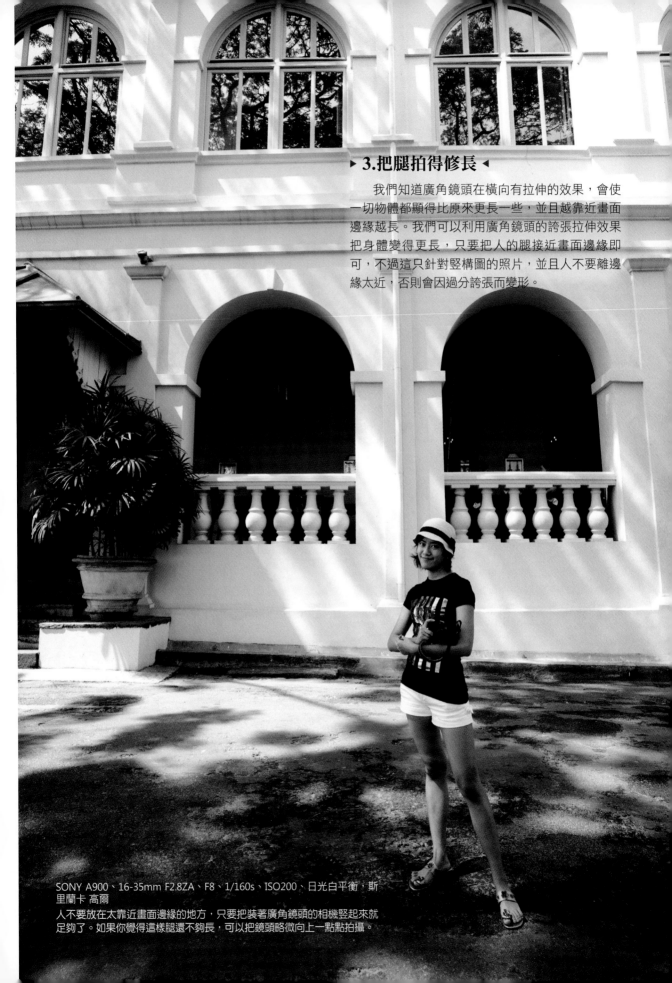

▶ 3.把腿拍得修長 ◀

我們知道廣角鏡頭在橫向有拉伸的效果，會使一切物體都顯得比原來更長一些，並且越靠近畫面邊緣越長。我們可以利用廣角鏡頭的誇張拉伸效果把身體變得更長，只要把人的腿接近畫面邊緣即可，不過這只針對豎構圖的照片，並且人不要離邊緣太近，否則會因過分誇張而變形。

SONY A900、16-35mm F2.8ZA、F8、1/160s、ISO200、日光白平衡，斯里蘭卡 高爾

人不要放在太靠近畫面邊緣的地方，只要把裝著廣角鏡頭的相機豎起來就足夠了。如果你覺得這樣腿還不夠長，可以把鏡頭略微向上一點點拍攝。

CANON EOS 1Ds MARK II、EF50mm F1.4、F18、1/250s、ISO100、自動白平衡，希臘 雅典

▶ 4.用好自拍功能 ◀

如果獨自一人留影或二人要合影，怎麼辦？找個路人幫忙按下快門？其實自告奮勇的大有人在。如果有朋友一起去，那就請朋友幫一下忙。哪怕是對方不太會用相機也沒關係，先設定好相機曝光，然後拍一張給朋友看看構圖範圍，再讓朋友操刀就可以了。

我事先讓太太站在那邊先拍一張，然後把相機交給朋友，告訴她我要站的位置，讓她按照剛才的構圖拍就行了。如果朋友對相機操作不熟悉還是要簡單教一下對焦和按快門這些事。

除此之外，用的最多的就是自拍功能了！把相機設定在自拍模式下，調好曝光構圖，按下快門按鈕，過10s才正式拍攝。這10s內你要迅速跑到預定留影的位置。

相機可以架在三腳架上，也可以放在椅子、桌子、垃圾桶之類的地方。要確保相機安放牢固，不會在你離開的十幾秒鐘內摔下來，也要注意周邊情況，謹防有圖謀不軌者打相機的主意。

▶ 5.試試遙控器 ◀

一些數位單眼相機配備了無線遙控器，自拍時就更簡單了。只要按下遙控器上的快門按鈕，快門就會立即打開或在2s後打開，你有足夠的時間把遙控器藏起來擺好姿勢。

遙控器　　　　　　用遙控器自拍

CANON EOS 1Ds MARK II、EF24mm F1.4L、F14、1/125s、ISO100、+1EV、日光 M+4，希臘 納克索斯島

這張拍於愛琴海畔的合影主要是想向大家展示一群從中國游泳過來的「青蛙」。利用逆光的剪影效果，只拍攝人物輪廓，透過形態增加畫面的趣味性。

▶ 6.玩點創意自拍 ◀

當然，除了千篇一律的留影之外，我們可以發揮創意，擺些不同的姿勢來玩自拍。具體怎麼玩，看大家的創意了！

▶ 7.對著鏡子自拍 ◀

如果有鏡子，也可以用它來給自己留個影。如果能結合鏡子裡反射的畫面，很可能會非常別緻。在酒店、餐廳、商店很容易找到鏡子或有鏡面反射的物體，比如櫥窗。

SONY A900、16-35mm F2.8ZA、F3.2、1/80s、ISO400、日光白平衡，巴哈馬 哈伯島

對著牆上的鏡子給自己拍張照，相機放在腹部，傾斜構圖。慢速快門，電風扇還有轉動的感覺。這一切都是在我臉朝向鏡子時處理好，然後扭過頭朝向左側的窗口，那邊的光會讓我的臉更明亮。

CANON EOS 5D、EF24mm F2.8、F9、1/250s、ISO100、-1EV、日光白平衡，西班牙 塞維利亞

▶ 8.拍影子 ◀

當然，我們還會碰到沒有路人、沒有鏡子、沒有腳架、沒有地方放相機、什麼都沒有的時候，怎麼辦？那就祈求來點光吧，這樣，至少我還能拍個影子。

夕陽下的影子被拉得長長的，這種美麗的光線在夏季的歐洲和高緯度地區經常會出現。拍攝非常簡單，只需要適當降低一些曝光就可以了。為了避免呆板，構圖可以適當斜一些。

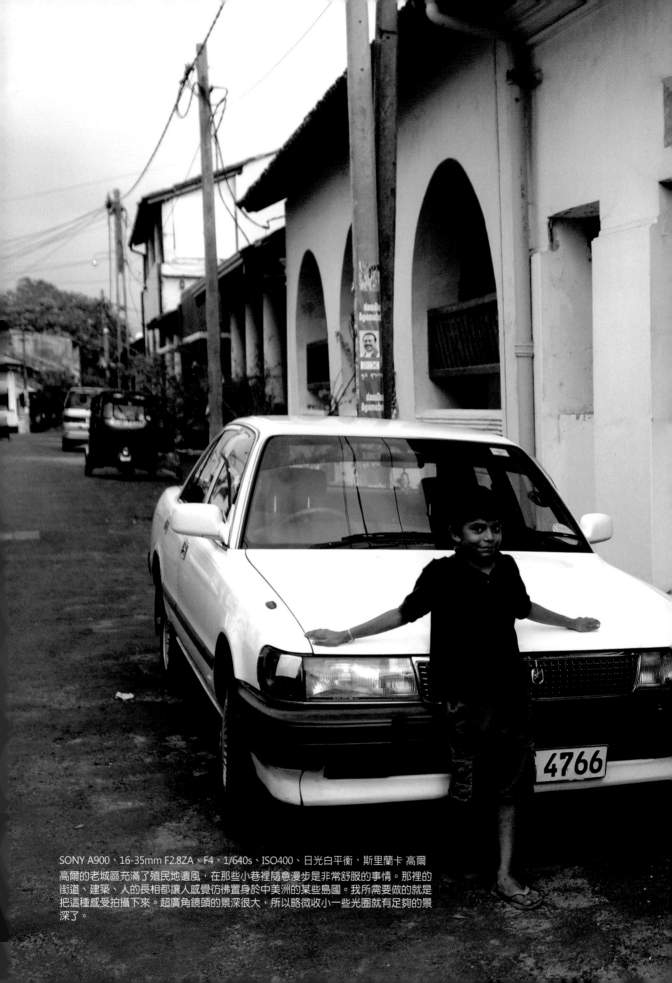

SONY A900、16-35mm F2.8ZA、F4、1/640s、ISO400、日光白平衡，斯里蘭卡 高爾
高爾的老城區充滿了殖民地遺風，在那些小巷裡隨意漫步是非常舒服的事情。那裡的
街道、建築、人的長相都讓人感覺彷彿置身於中美洲的某些島國。我所需要做的就是
把這種感受拍攝下來。超廣角鏡頭的景深很大，所以略微收小一些光圈就有足夠的景
深了。

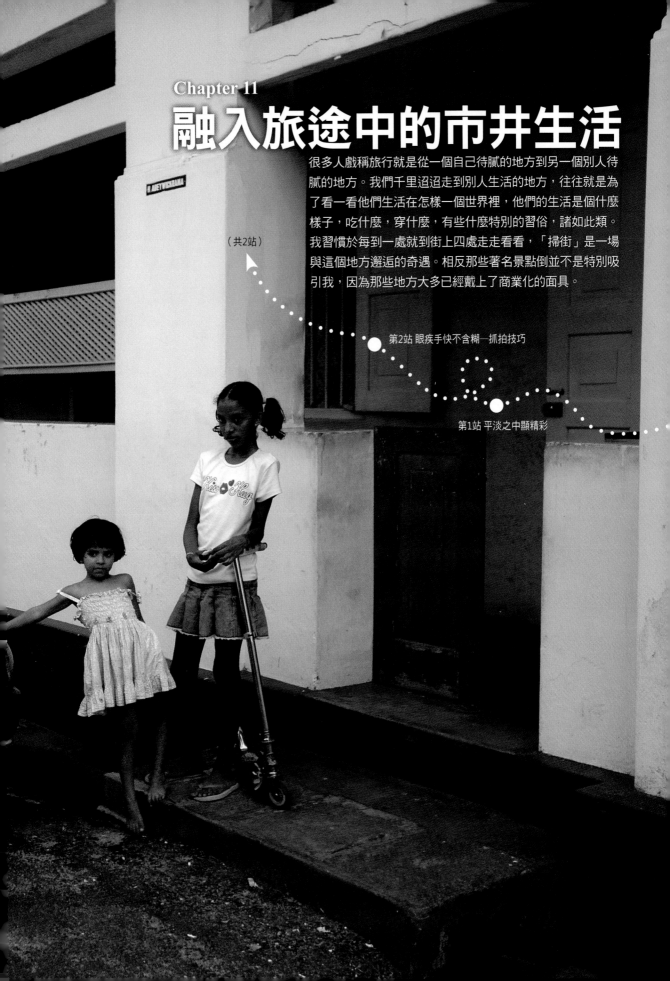

Chapter 11
融入旅途中的市井生活

很多人戲稱旅行就是從一個自己待膩的地方到另一個別人待膩的地方。我們千里迢迢走到別人生活的地方，往往就是為了看一看他們生活在怎樣一個世界裡，他們的生活是個什麼樣子，吃什麼，穿什麼，有些什麼特別的習俗，諸如此類。我習慣於每到一處就到街上四處走走看看，「掃街」是一場與這個地方邂逅的奇遇。相反那些著名景點倒並不是特別吸引我，因為那些地方大多已經戴上了商業化的面具。

（共2站）

第2站 眼疾手快不含糊—抓拍技巧

第1站 平淡之中顯精彩

◦ 第 1 站 ◦

平淡之中顯精彩

▶ 1.「掃街」◀

　　有些朋友會有這樣的疑惑，「掃街」到底拍什麼？街上人來人往，景物有時又亂糟糟的，有什麼值得拍的呢？確實，在這種場合下拍攝，並不是那麼容易的事情。需要有很好的觀察力、構圖能力，對事件與瞬間的判斷能力。我們可以透過化繁為簡的原則，從紛繁的場景裡提取最有趣或者最有代表性的局部來進行拍攝。

　　當地人生活的環境、建築的細節、吃穿住行、特別的習俗、娛樂、交通方式等都可以作為「掃街」的拍攝對象。

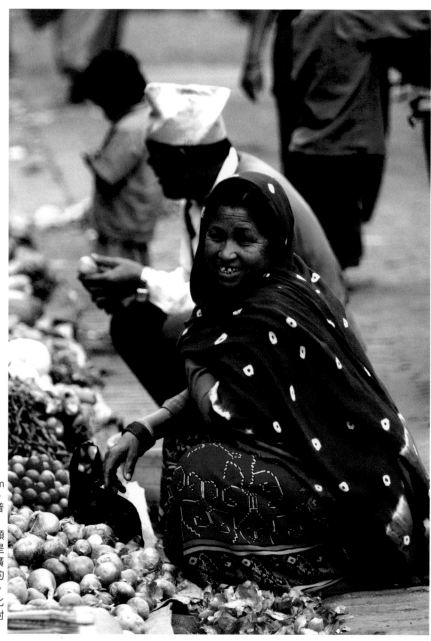

CANON EOS 20D、EF70-200mm F2.8L、F2.8、1/320s、ISO400、自動白平衡，尼泊爾 巴克坦普爾

尼泊爾人的服裝與印度紗麗類似，並且顏色非常鮮艷奪目，是非常有特色的拍攝對象。當時廣場上人來人往，為了避開其他的路人，我選擇用長焦鏡頭拍攝。並且開大光圈，把遠處的人虛化得明顯一些。拍攝時機選擇了對方轉頭過來看我的瞬間。

夕陽下的泰北小城，發自內心的歡笑，一切都是那麼美好。我事先調好光圈快門，手動設定好對焦，等待她們騎入我的景深範圍就按快門，所以哪怕是全手動相機也可以拍到清晰的運動照片。

LEICA M6、ZEISS IKON 21mm F2.8、F2.8、1/60s、FUJI RDP III，泰國 清邁

▶ 2.找到展現當地風情之處 ◀

　　一個國家總能找到一些特別具有當地風情的地方，市中心的廣場、大教堂門口、海邊大堤，集市……這些充滿風情的地方總會無數次地被人提及。在出發之前搜集些訊息，你就知道該去哪拍什麼了。

「掃街」拍攝技巧小結
①思路開闊，萬物皆可拍攝
②湊近拍攝，拉近與讀者的
　距離

SONY A900、16-35mm F2.8ZA、F2.8、1/60s、-0.3EV、ISO400、日光白平衡，土耳其 番紅花城

土耳其的棋牌室是男性專屬的領地。這種類似中國麻將的遊戲深受土耳其男人的喜愛。我拍完照片問他們這是什麼遊戲。一個老大爺和我笑笑說：「OK！」「這個，這個，我是想知道這遊戲的名字啦！」「嗯，OK！」老大爺還是保持著迷人的微笑。直到我掏出筆紙，大爺端正地寫下OKEY，我才恍然大悟原來這土耳其麻將就叫OKEY！

。第1站。

眼疾手快不含糊─抓拍技巧

　　街頭抓拍最大的困難莫過於如何在電光火石之間把相機調整到合適的數值，順利完成對焦構圖並且清楚地、時機恰當地把照片拍下來。這真的是一個曠古難題，即使非常有經驗的攝影師也不敢說自己有百分百的成功率。不過經過一定的訓練還是可以大大提高抓拍的成功率。

　　一般來說，我們應盡量做好以下幾個方面。

▶ 1.隨時待命 ◀

　　不管在什麼時候，都要保持下一秒要舉起相機拍攝的準備。我們必須對自己的相機非常熟悉，各個功能要能在最短的時間內設定完畢。同時，眼睛不斷地尋找可以拍攝的畫面，腦子裡要根據找到的畫面馬上考慮接下來該利用什麼技術手法來實現畫面。

秘笈放送
不要在昏暗的地方放棄拍攝。

夜晚的街頭偶遇遊行的人流，我事先把相機的ISO提高到800，再加上大光圈鏡頭，應該足以應付這樣的光線。當人群中出現一個反戴米老鼠面具的人時，我就不用再考慮太多曝光問題，直接舉起相機拍攝就可以了。此時需要注意的是，用慢速快門拍運動的人一定要拿穩相機，並且找到合適的拍攝時機。

CANON EOS 5D、EF24mm F2.8、F2.8、1/30s、ISO800、日光白平衡G+2，西班牙 巴塞隆那

▶ 2.細緻入微的觀察力 ◀

細緻入微的觀察力主要包括兩個方面。一是要有從繁雜的場景中提煉出最有意思的部分來拍攝的能力。這是一個化繁為簡的過程。二是具有把場景中孤立的部分組合在同一個畫面裡，產生更巨大的作用的能力。這相當於化簡為繁，更加需要具備對各種元素的組合能力。

CANON EOS 5D、EF50mm F1.8、F5.6、1/50s、+0.3EV、ISO200，法國 巴黎
當我看到巴黎人這樣鎖自行車時，實在有點忍俊不禁。透過50mm標準鏡頭，把周圍一切與這個主題無關的景物都排除在畫面之外，照片就顯得非常簡潔明確。

秘笈放送
什麼該放，什麼不該放入畫面。

SONY A900、16-35mm F2.8ZA、F5.6、1/1600S、ISO200、-1EV，古巴 哈瓦那
哈瓦那街頭破舊的彩色房子、黝黑的膚色、變化中的城市，這是我對古巴的第一印象。用廣角鏡頭把這些元素集合在一起，同時用含蓄的畫面來進行表達。很多時候技術手段是簡單的，如何去表述你的想法才更重要。

秘笈放送
預判力與想像力。

當我在路邊看到這輛漂亮的老爺車時，有人跑過來問我：你想要這輛車嗎？5000美元帶走它吧！我一邊問他：我該怎麼它他弄回中國呢？一邊留意著旁邊飛馳而過的摩托車以及路上長長的影子。反正不斷有摩托車從旁邊駛過，我只要選好角度，等下一輛摩托車經過時用廣角鏡頭把它們都拍下來就行了。

CANON EOS 1D MARK II、EF17-40mm F4L、F13、1/200s、-0.7EV、ISO200，印尼 巴釐島

▶ 3.一切盡在掌握的預判能力 ◀

　　這世界上有很多事情是重複發生的，只需要在現場觀察一小會兒，你就能明白後面的進程會是什麼樣子。提前做好準備，找到合適時機按快門就行了。

▶ 4.溝通技巧 ◀

　　有些人喜歡躲得遠遠地用長焦距拍攝，這多半是怕被人家發現後自己會不好意思。然而，你離得越遠，畫面就越有距離感。你的照片看上去也就有一種隔著什麼的感覺。如果能夠靠近些，就會強調畫面的現場感。當然這種身臨其境的感覺是建立在畫面中的人物並沒有注意你的鏡頭的基礎上的。當然，這就要求對方能夠接受你和你的相機的存在。溝通改變照片。哪怕語言不通也沒有關係，一個微笑，一些簡單的肢體語言就能完成簡單的溝通。要知道，無論在哪兒，最好的溝通技巧便是你自己的態度。

```
抓拍技巧小結
①永不鬆懈
②對細節的掌握
③對事件發生的理解
④說點什麼
```

CANON EOS 1Ds MARK II、EF24-70mm F2.8L、F3.2、1/25s、-0.3EV、ISO640、自動白平衡，德國 慕尼黑

當越來越多的慕尼黑人湧入「HB」啤酒屋之後，這裡就變成了歡樂的海洋。我和腆著啤酒肚的老先生聊天，試圖多瞭解一些德國啤酒文化。熱情好客的老先生對我侃侃而談，談話期間便是最好的拍攝時機。

Chapter 12
看演出是瞭解
當地文化的好辦法

到了布拉格不去看看黑光劇，去了迪士尼不看看舞台劇，到土耳其
錯過了迴旋舞，在拉斯維加斯不去看表演秀，那真的是錯過了很多
精彩的東西。一些有名的演出的確是地方文化精髓的集中表現，所
以是非常值得一看的。

（共2站）

第1站 舞台之上　　　　第2站 舞台上下與後台

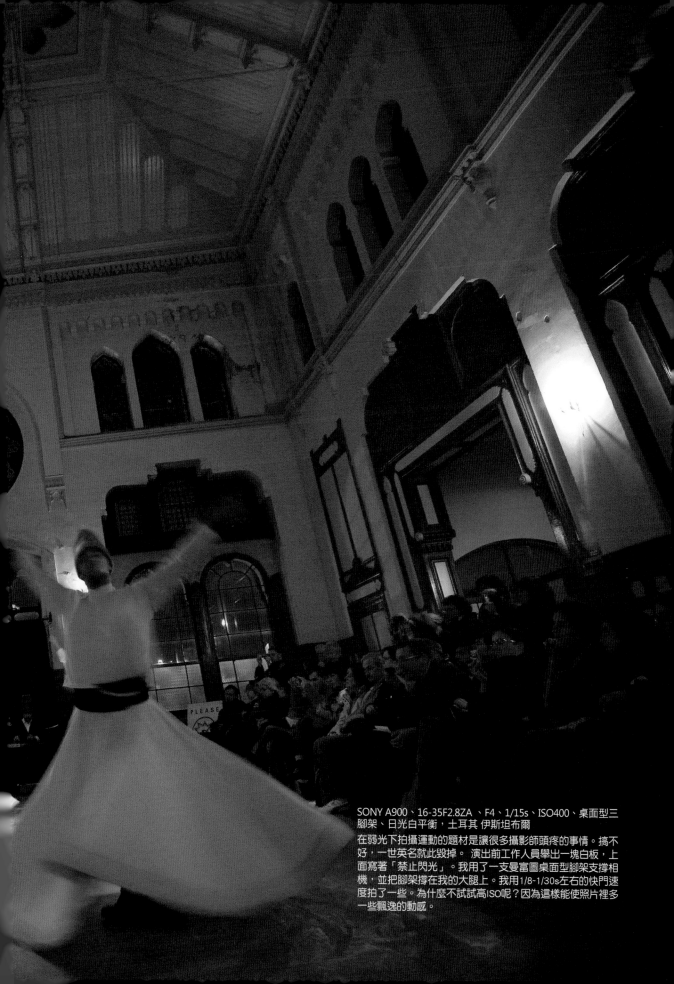

SONY A900、16-35F2.8ZA 、F4、1/15s、ISO400、桌面型三腳架、日光白平衡，土耳其 伊斯坦布爾

在弱光下拍攝運動的題材是讓很多攝影師頭疼的事情。搞不好，一世英名就此毀掉。 演出前工作人員舉出一塊白板，上面寫著「禁止閃光」。我用了一支曼圖桌面型腳架支撐相機，並把腳架撐在我的大腿上。我用1/8-1/30s左右的快門速度拍了一些。為什麼不試試高ISO呢？因為這樣能使照片裡多一些飄逸的動感。

◦ 第 1 站 ◦

舞台之上

　　我們在旅行途中如果碰到演出該怎麼拍？光線忽明忽暗，演員動來動去，好像很不好辦。不過不用擔心，看完這個章節你就有辦法對付了。

▶ 1.正式演出 ◀

　　正式演出時我們必須老老實實坐在座位上，不能隨意走動，大部分場合也不允許使用閃光燈，這些都會使拍攝受到限制。有些地方甚至不允許拍攝。要記住，演員表演是給大家看的，而並不是只為你一個人服務，所以應當遵守這些規定，不要干擾到別人欣賞演出。

SONY A700、85mm F1.4ZA、F2.8、1/50s、ISO400、日光白衡，泰國曼谷
在看到允許拍攝的提示後，我掏出相機拍了幾張。為了突出舞台煙霧的氣氛，我略微降低了一些曝光，讓環境更暗一些。此時快門速度比較低，應當選擇演員動作幅度不大的時候拍攝。

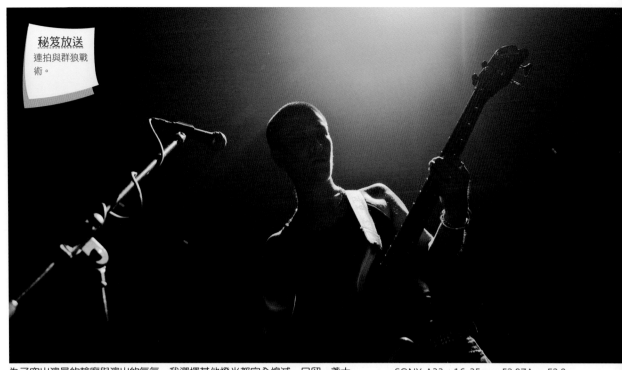

為了突出演員的輪廓與演出的氣氛，我選擇其他燈光都完全熄滅、只留一盞大燈從背後上方照射過來的時機拍攝。曝光不足讓一些雜亂的舞台設備淹沒在黑暗當中。

SONY A33、16-35mm F2.8ZA 、F2.8、1/80s、ISO200、日光白平衡，上海

▶ 2.舞台演出對燈光的控制 ◀

快速變化的舞台燈光最讓人頭疼了。一會兒亮一會兒暗，該怎麼曝光呢？具體情況要具體分析。如果光線變化不大，或者只是偶爾有燈光變得特別亮，我們可以在光線變化不大時用平均測光來測光，然後降低1~2EV的曝光補償。如果你希望把照片壓暗，只留下演員的輪廓，可以降低更多的曝光補償。

如果光線快速地變化，那真的很困難。我的經驗是把剛才的測光結果用手動曝光模式固定下來，不論燈光變成什麼樣，我們通通用高速連拍拍下來，然後再做篩選。

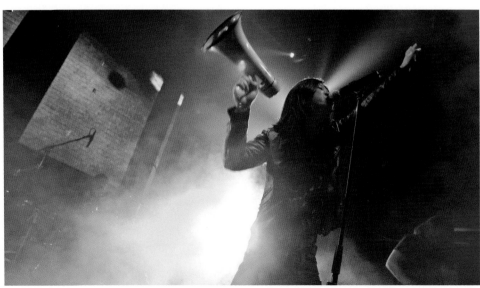

SONY A33、16-35F2.8ZA 、F2.8、1/80s、ISO800、日光白平衡，上海

光線變暗，此時合理的做法是提高ISO，以便有足夠高的快門速度來凝固舞動中的演員。舞台上時常會釋放出乾冰製造霧氣，當有顏色的光照在上面就會很有氣氛。利用好這些色彩，會讓照片增色不少。

這是泰國人妖表演之前的一個瞬間。光線照在第一位出場的演員身上，投影到布幕上。我們可以調整思路，不拍演員本身，而是把這美妙的光影記錄下來。

SONY A700、85F1.4ZA、F3.2、1/50s、ISO400、日光白平衡，泰國 曼谷

▶ 3.街頭表演 ◀

歐美國家的街頭經常能遇到街頭藝術家賣藝演出，充滿了異國情調。這類拍攝要注意畫面簡潔，不要拍入過多的路人，否則會沖淡畫面的重點。

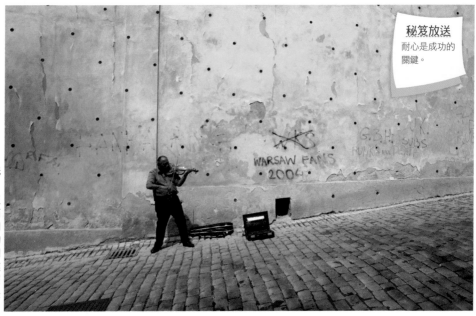

秘笈放送
耐心是成功的關鍵。

CANON EOS 5D、EF24mm F2.8、F7.1、1/1250s、ISO250、日光白平衡，捷克 布拉格

人來人往的布拉格王宮下的街頭，卻少有人問津這位藝人。用廣角鏡頭攝入更多的環境，牆上重複排列的黑色圓點加強了這種孤獨感。等待沒有路人的時候才按下快門。

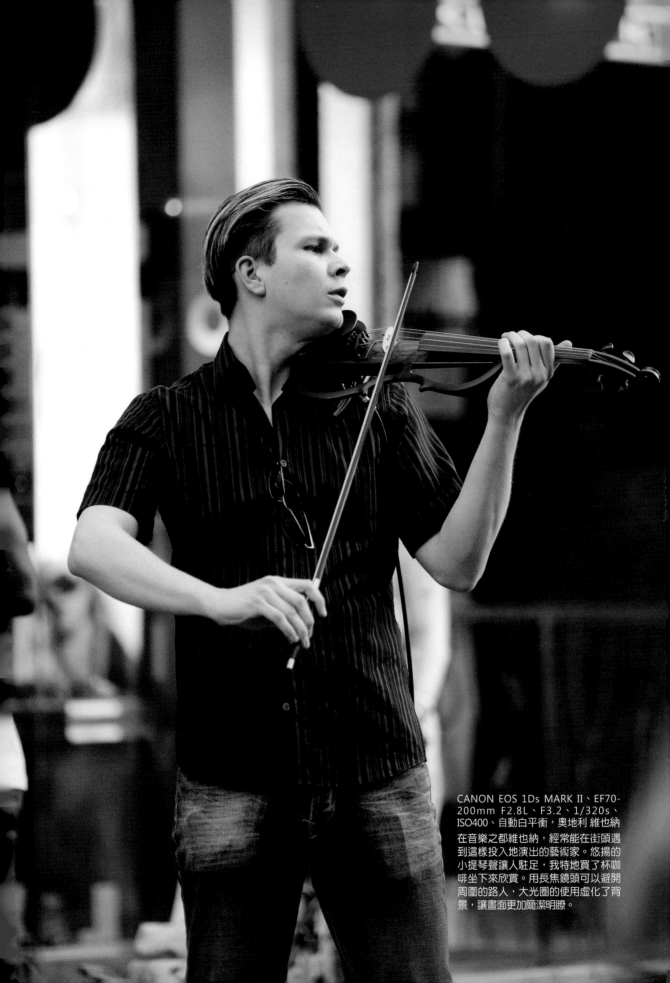

CANON EOS 1Ds MARK II、EF70-
200mm F2.8L、F3.2、1/320s、
ISO400、自動白平衡，奧地利 維也納
在音樂之都維也納，經常能在街頭遇
到這樣投入地演出的藝術家。悠揚的
小提琴聲讓人駐足，我特地買了杯咖
啡坐下來欣賞。用長焦鏡頭可以避開
周圍的路人，大光圈的使用虛化了背
景，讓畫面更加簡潔明瞭。

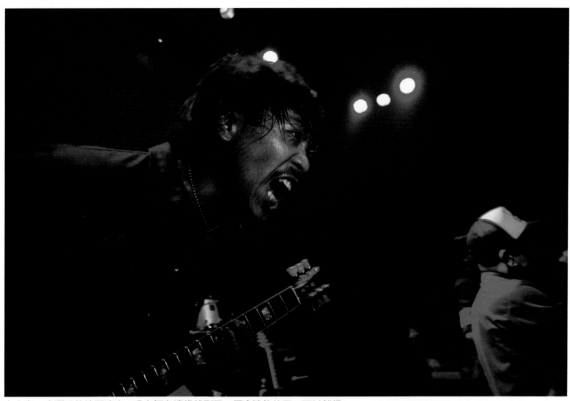

在上海一家酒吧的地下演出。我在舞台邊緣找到了一個合適的位置,可以離得很近拍攝。廣角鏡頭的誇張作用,能讓人有身臨其境的現場感。越是暗的地方,越需要降低曝光補償。

CANON EOS 1D MARK II、EF17-40mm F4L、F4、1/40s、-0.7EV、ISO500、日光白平衡,上海

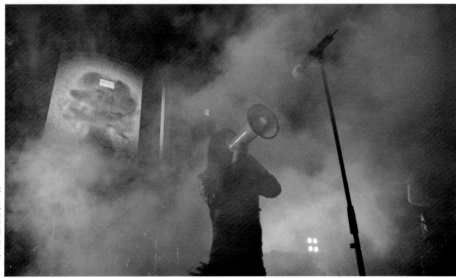

SONY A33、16-35F2.8ZA、F2.8、1/80s、ISO800、日光白平衡,上海

舞台上有煙霧效果的時候,我希望能更多地呈現這種氣氛。此時的做法就是關閉閃光燈,用一個盡量合理的快門速度去凝固畫面,而不需要把主體拍得很亮。

▶ 4.地下演出 ◀

地下演出可以更近距離地接近舞台,接近演員,走動也會更加自由。你有什麼創意都可以去嘗試。比如和演員一起站在台上,近距離甚至從他們背後拍攝,把觀眾作為背景。這麼做的前提是那些容易發狂的搖滾樂手和粉絲不把你踹下舞台。

▶ 5.用與不用閃光燈的糾結方程式 ◀

拍演出到底要不要用閃光燈呢?都可以,要根據你的創意來選擇。

我們用閃光燈並不是要照亮整個舞台,而是輕輕地給演員來點光,讓他或他身體的某部分變得亮一些奪目一些。

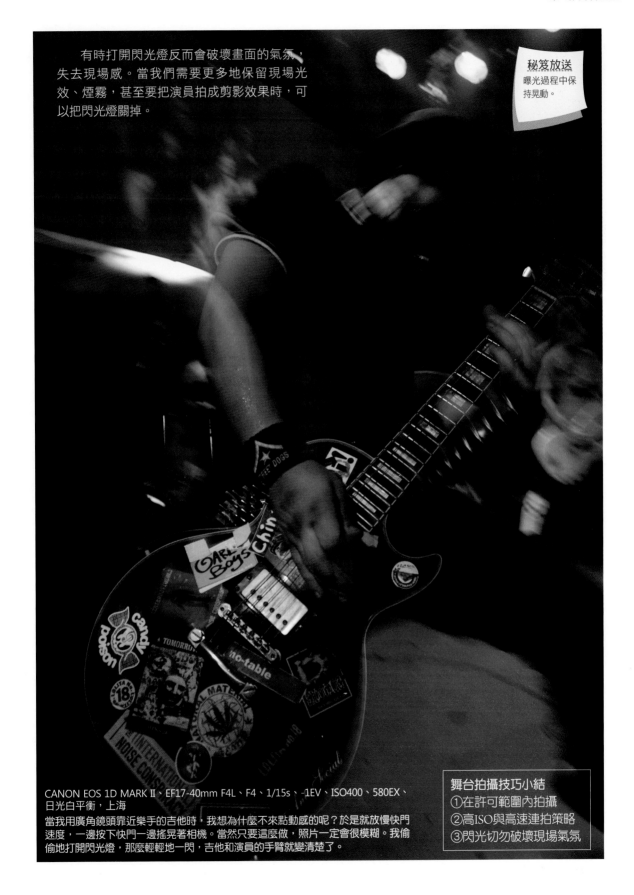

有時打開閃光燈反而會破壞畫面的氣氛，失去現場感。當我們需要更多地保留現場光效、煙霧，甚至要把演員拍成剪影效果時，可以把閃光燈關掉。

秘笈放送
曝光過程中保持晃動。

CANON EOS 1D MARK II、EF17-40mm F4L、F4、1/15s、-1EV、ISO400、580EX、日光白平衡，上海

當我用廣角鏡頭靠近樂手的吉他時，我想為什麼不來點動感的呢？於是就放慢快門速度，一邊按下快門一邊搖晃著相機。當然只要這麼做，照片一定會很模糊。我偷偷地打開閃光燈，那麼輕輕地一閃，吉他和演員的手臂就變清楚了。

舞台拍攝技巧小結
①在許可範圍內拍攝
②高ISO與高速連拍策略
③閃光切勿破壞現場氣氛

一隻老式麥克風在靜靜地等待演出的開場。我選擇了黃金分割的構圖方式，並且結合背景幕布上的斜線與縱線，讓畫面看起來充滿韻律。同色系的色彩組合也給照片增添了和諧的氣氛。

SONY A700、85mm F1.4ZA、F3.2、1/60s、ISO400、日光白平衡，泰國 曼谷

。第 2 站。

舞台上下與後台

▶ 1. 細節與環境 ◀

在拍攝演出時，除了注意演員之外，還有很多地方值得拍攝。如一些舞台或演員的細節，或者是對演出環境的交代。

SONY A900、85mm F1.4ZA、F1.4、
1/60s、ISO1250、日光白平衡，上海
這張照片的重點在色彩上，冷暖色調的對
比加強了視覺感受。透過構圖把身體膝蓋
以上部分都切掉，把讀者的注意力拉到由
色彩營造的舞台氣氛上，而不是人臉。

秘笈放送
注意色彩的搭
配。

SONY A900、35mm
F1.4G、F1.4、1/30s、
ISO640、 日光白平
衡，上海

黑暗中微弱的光，人
群中那投入的臉龐。
擠在人堆裡要拍好弱
光下的照片真的是難
上加難。大光圈鏡
頭、高ISO與迅速果斷
的拍攝是不空手而歸
的秘訣。這種場合曝
光真的要非常小心，
過曝之後就沒啥看頭
了。

▶ 2.觀眾以及享受這一刻 ◀

　　最後也不要忘了台下的觀眾，在表演的感染下，他們投入其中，時而會流露出真實
的情感，甚至變成這場演出真正的主角。

　　搖滾演出的氣氛達到最高點，有人被舉起向四周傳遞，有時樂手也會縱身一躍讓觀
眾接住玩人浪傳遞。通常這種情況是可以預見的，而且往往會有足夠的時間讓給你拍
攝。所以不用著急，找到合適的角度再下手也不遲。還有一點，越是大家都很激動的時
候，作為攝影師越是要冷靜，要知道自己在拍什麼，怎麼拍，技術手段怎麼使用，怎麼
穩住相機等等。

CANON EOS 1D
MARK Ⅱ、EF17-40mm
F2.8L、F4、0.8s、-
0.7EV、ISO400、
580EX、日光白平衡，
上海

我用慢速快門同步閃
光的技巧來進行拍
攝，一邊拍一邊晃動
相機。人物在閃光燈
的照射下有清晰的影
像，背景的燈光則晃
出了動感的線條。

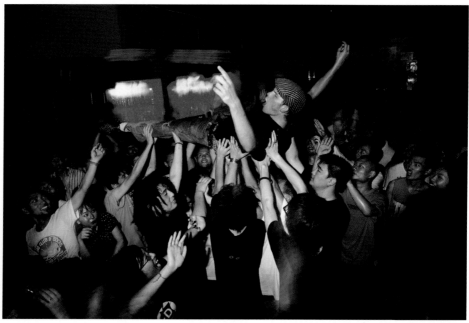

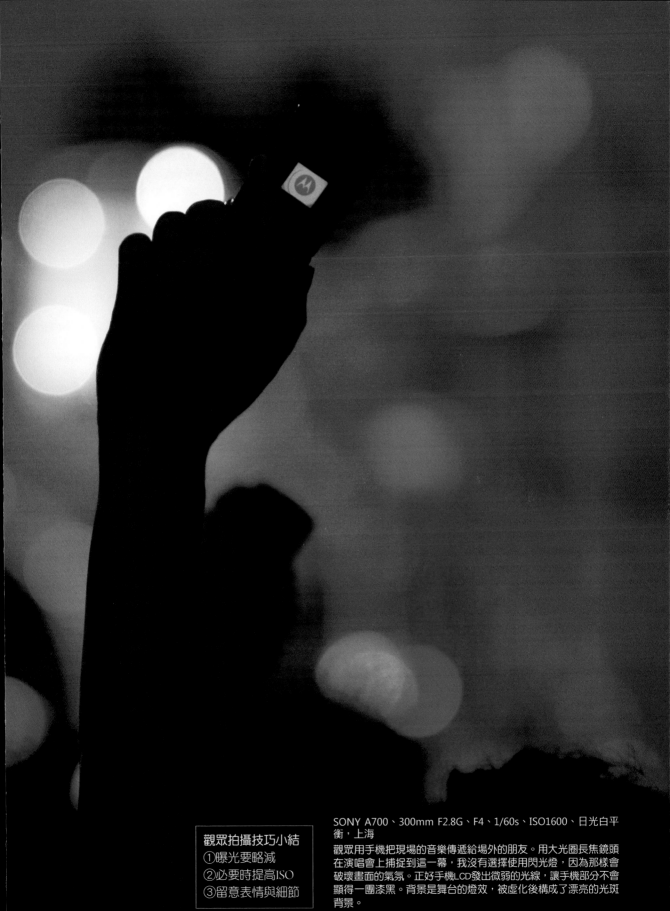

觀眾拍攝技巧小結
①曝光要略減
②必要時提高ISO
③留意表情與細節

SONY A700、300mm F2.8G、F4、1/60s、ISO1600、日光白平衡，上海

觀眾用手機把現場的音樂傳遞給場外的朋友。用大光圈長焦鏡頭在演唱會上捕捉到這一幕，我沒有選擇使用閃光燈，因為那樣會破壞畫面的氣氛。正好手機LCD發出微弱的光線，讓手機部分不會顯得一團漆黑。背景是舞台的燈效，被虛化後構成了漂亮的光斑背景。

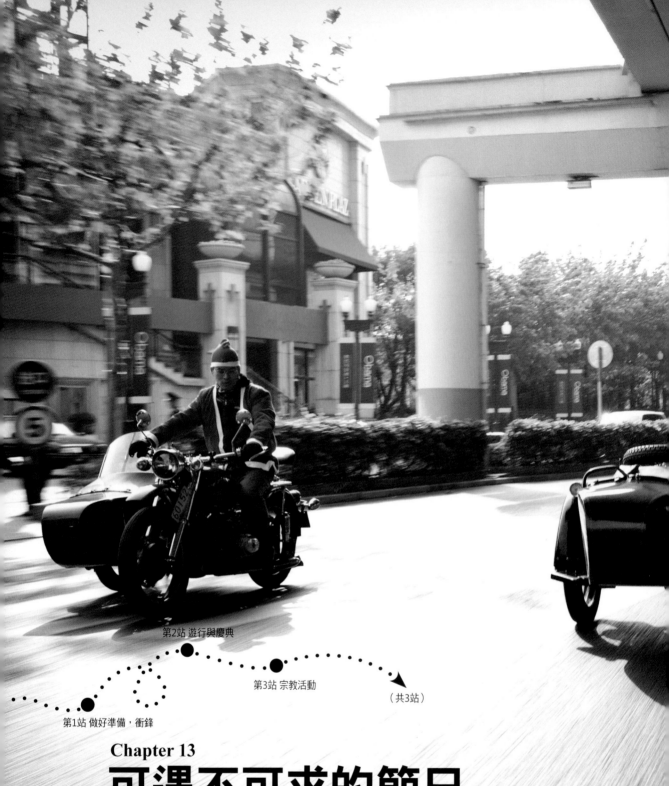

第2站 遊行與慶典

第3站 宗教活動

（共3站）

第1站 做好準備，衝鋒

Chapter 13
可遇不可求的節日

不知是不是我的運氣特別好，每次出行總能遇到各種節日或盛大的
活動。節日意味著什麼？很多的人，說不定有些平時難得一見的古
怪人物出現。熱鬧的場景，沒有攝影師不喜歡這種熱鬧的氣氛。當
地文化或風貌的集中展現，這正是體驗當地風情的大好時機。

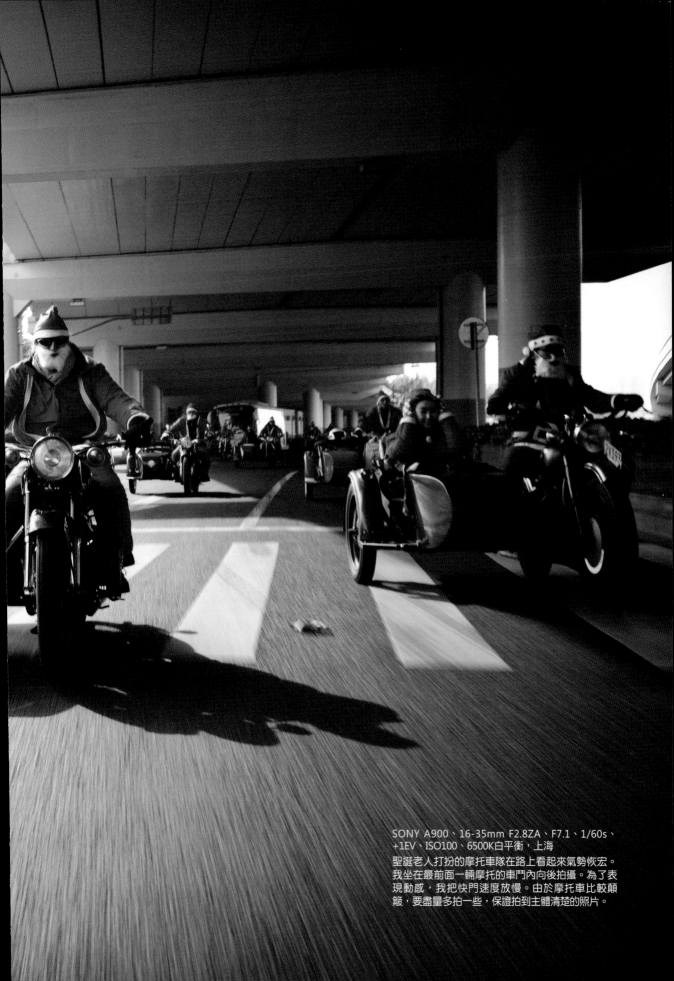

SONY A900、16-35mm F2.8ZA、F7.1、1/60s、
+1EV、ISO100、6500K白平衡，上海
聖誕老人打扮的摩托車隊在路上看起來氣勢恢宏。
我坐在最前面一輛摩托的車鬥內向後拍攝。為了表
現動感，我把快門速度放慢。由於摩托車比較顛
簸，要盡量多拍一些，保證拍到主體清楚的照片。

◦ 第 1 站 ◦

做好準備，衝鋒

　　如果做好充足的準備，節日拍攝會減少很多困難。如果你是在街角一頭撞進一場節日派對，那最好在衝鋒之前調整一下你的器材裝備。

1.輕裝上陣

　　遇到節日活動，最好精簡一下器材。輕裝上陣才能在人群中游刃有餘。我一般會選擇用一支超廣角鏡頭靠近人群拍攝，再選一支長焦鏡頭用來拍攝比較遠的人物。如有必要再帶一支閃光燈，不過閃光燈要小心保管，在擁擠的人群中它容易被擠掉。最後就帶足記憶卡和電池吧。

　　最好不要背太大的攝影包，那樣在人多的地方擠來擠去會很不方便，而且也容易被小偷盯上。我通常會將機身掛在胸前，備用鏡頭和配件用腰包和鏡頭筒來攜帶。

秘笈放送
一支廣角變焦鏡頭、一支長焦變焦鏡頭和一台機身的組合基本就夠用。

SONY A900、70-200mm F2.8G、F2.8、
1/640s、+0.7EV、ISO400、自動白平
衡，德國 慕尼黑
到慕尼黑那天正巧遇上過年，大街上都是
歡樂的人群和奇裝異服，連電視台的記者
都別出心裁地打扮了話筒。我在遠處發現
後立刻用長焦鏡頭進行抓拍。這種時候要
在第一時間拍攝，否則機會錯過後也許不
會再有了。

CANON EOS 1D MARK
Ⅱ、EF70-200mm F2.8L、
F5、1/100s、-0.3EV、
ISO100、自動白平衡，
西藏

藏民舉行活動時多會點燃
松枝，會產生大量煙灰。
如果這些煙灰跑到相機
上，換鏡頭時會跑進鏡箱
或鏡頭裡，黏到鏡片上也
是很麻煩的事情。所以這
種場合要把鏡頭蓋蓋上，
並且減少更換鏡頭的頻
率。

▶ 2.必要的器材防護措施 ◀

　　在節日街頭可能發生一些意想不到的事情。想讓你的相機來點番茄醬嗎？那到西班牙的蕃茄節保證滿載而歸。想試試相機的防水性能？泰國的潑水節很適合你！要試試相機的抗擊打能力？參加一趟巴西狂歡節，看看你和相機誰先散架。

　　這些歡樂喜悅的場景對於拍攝來說卻是危險的環境，要小心保護好相機。在輕裝上陣的基礎上，我們最好給相機套個塑膠袋，或者用一塊毛巾將相機包裹住，防止一切髒兮兮、黏糊糊、濕漉漉的東西「侵害」到相機。但一定要記得把鏡頭露出來。如果環境過於混亂，可以一直蓋著鏡頭蓋，只在需要拍攝時打開。

▶ 3.置身其中,照片才夠精彩 ◀

　　當然,只有你自己對遇到的節日活動很興奮,才會真正體會到他們的樂趣所在;只有衝在最前面,才能拍到最精彩的畫面。離得越近,照片越好!另外,越是熱鬧的地方越是冷靜。

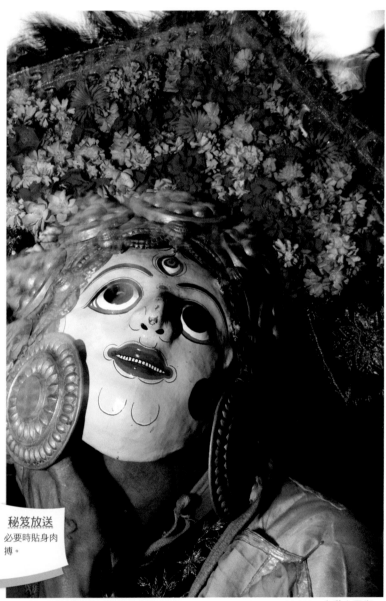

秘笈放送
必要時貼身肉搏。

CANON EOS 20D、EF17-85mm F4-5.6IS、F14、1/4s、-0.7EV、ISO400、自動白平衡,
尼泊爾 加德滿都
在尼泊爾遇到慶祝雨季結束的祭祀活動,有許多人帶著面具在跳舞。我奮力擠進人群,
衝到最前線去拍攝。用閃光燈輕輕補光,讓面具變亮。慢速快門的使用使得畫面邊緣有
些輕微的動感模糊。

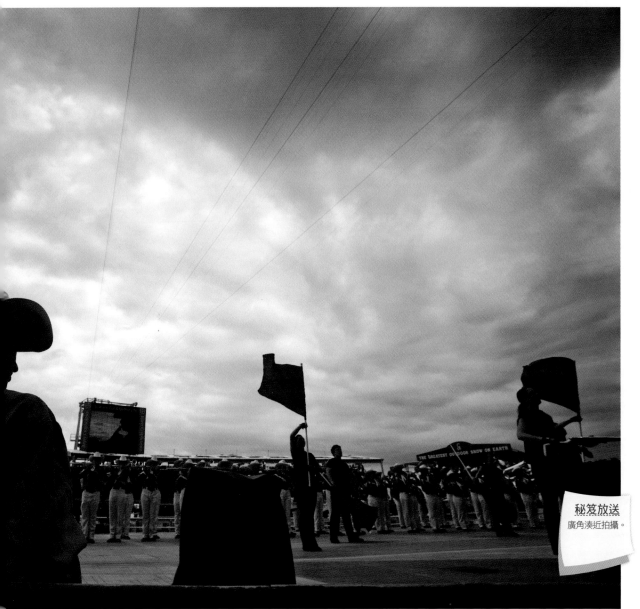

秘笈放送
廣角湊近拍攝。

卡爾加里牛仔節，要選擇形象與裝束上具有典型意味的對象。用廣角鏡頭靠近牛仔來拍攝，用面積表達他在畫面中的地位與分量。遠處表演的鼓樂隊作為背景存在，但需要注意旗手的動作瞬間。

SONY A900、16-35mm F2.8ZA、F8、1/800s、ISO320、陰影白平衡，加拿大卡爾加裡

第 2 站

遊行與慶典

▶ 1.大場面的拍攝手法 ◀

其實每一個場景都有不同的拍攝手法，並沒有固定的模式。我們可以用廣角鏡頭來展現慶典的宏大場面，也可以用長焦鏡頭來壓縮空間，突出其中的某一部分。這完全取決於你個人的想法。當然，我們可以在很短的時間裡試驗多種想法。

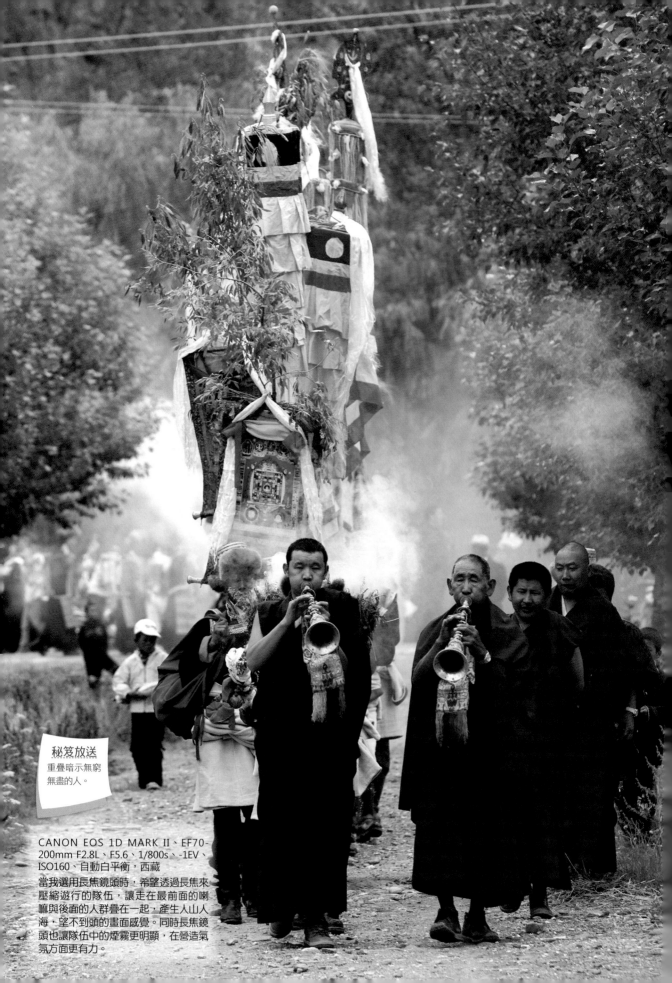

秘笈放送
重疊暗示無窮
無盡的人。

CANON EOS 1D MARK II、EF70-
200mm F2.8L、F5.6、1/800s、-1EV、
ISO160、自動白平衡,西藏
當我選用長焦鏡頭時,希望透過長焦來
壓縮遊行的隊伍,讓走在最前面的喇
嘛與後面的人群疊在一起,產生人山人
海、望不到頭的畫面感覺。同時長焦鏡
頭也讓隊伍中的煙霧更明顯,在營造氣
氛方面更有力。

2.尋找有趣的人或瞬間

節日遊行慶典很熱鬧，但也很雜亂，如果不注意選取合適的主題的話，常常容易顯得亂糟糟的。此時我們需要堅持減法原則。同時一再問自己，什麼是最吸引你的那點？回答好這個問題，拍攝也就有重點了。

CANON EOS 1Ds MARK II、EF70-200mm F2.8L、F5.6、1/800s、ISO250、自動白平衡，奧地利 薩爾茲堡

在奧地利遇到的宗教活動，隊伍中有不少穿著考究的人物，彷彿讓我們回到了中世紀的城市。我選擇了看起來年紀最大、打扮最具有古典派的老太太作為畫面的主角。

這三個臉上畫著彩繪的小孩吸引了我的注意。在徵得其父母的同意後，我用閃光燈+大光圈的方式進行拍攝。用閃光照亮她們的臉，用慢速快門來保證背景曝光充足。

CANON EOS 1Ds MARK II、EF50mm F1.8、F2.8、1/30s、-0.7EV、ISO400、日光白平衡，美國 夏威夷

▶ 3.不同的視角 ◀

一味地平視角度拍攝，容易產生視覺疲勞，畫面也會沒有新意。嘗試著讓相機從更高或更低的角度來進行拍攝，看看畫面會有什麼不同。如果你的相機有可旋轉的LCD來實時取景，那就非常輕鬆方便了，而且成功率會很高。如果沒有，也許你要練習一下如何不看取景器依然能拍到想要的畫面，攝影師們把這個叫做「盲拍」。

CANON EOS 1D MARK II、EF17-40mm F4L、F6.3、1/320s、-0.7EV、ISO160、自動白平衡，西藏

當我蹲下身體微微向上仰拍，藏民掛在腰上的弓箭跑到了鏡頭裡來，成為主要的前景。不遠處的幾位藏民好像變小了，身體不比弓箭大多少。這就是廣角鏡頭近大遠小的誇張作用。眼前的景物關係和平視時完全不同了，這都要歸功於視角的改變。

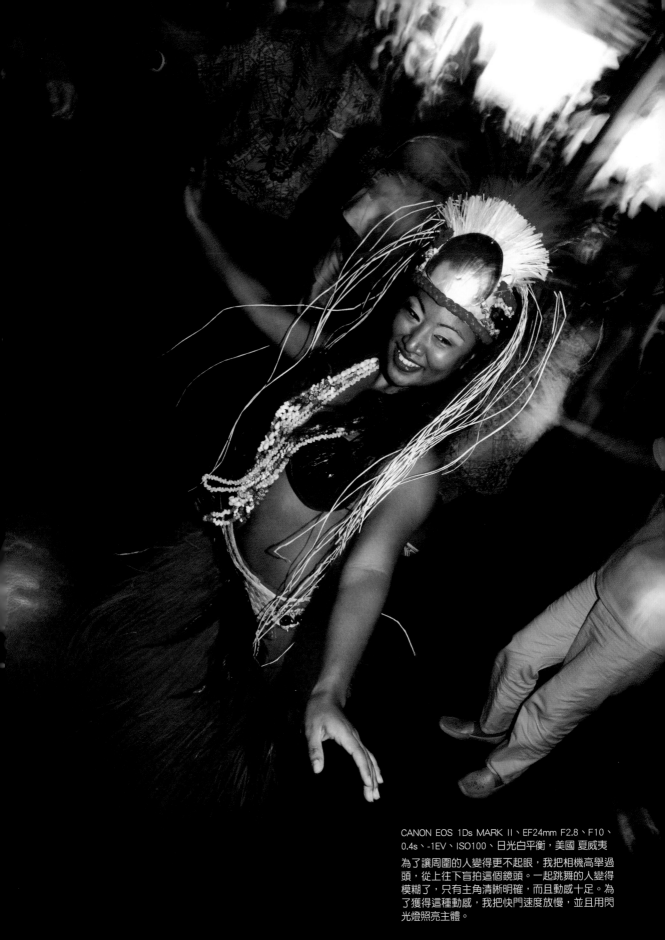

CANON EOS 1Ds MARK II、EF24mm F2.8、F10、
0.4s、-1EV、ISO100、日光白平衡，美國 夏威夷

為了讓周圍的人變得更不起眼，我把相機高舉過
頭，從上往下盲拍這個鏡頭。一起跳舞的人變得
模糊了，只有主角清晰明確，而且動感十足。為
了獲得這種動感，我把快門速度放慢，並且用閃
光燈照亮主體。

▶ 4.利用色彩 ◀

節日總是不缺乏色彩，好好把握，你的照片會變得色彩繽紛。一般我們會尋找鮮亮的色彩來拍攝，同時需要注意各種色彩之間的搭配是否和諧。

慶典拍攝技巧小結
①結合點與面
②不同的視角
③利用活動中的色彩

黃色的帳篷非常鮮艷，它與藍天又是互補的色彩。小問題是帳篷上有些許反光，讓色彩不是那麼純淨。我用了一塊CPL來消除帳篷的反光，同時讓藍天變得更藍一些。

SONY A900、16-35mm F2.8ZA、F18、1/160s、+0.3EV、ISO200、CPL、GND、自動白平衡，加拿大 卡爾加里

宗教活動

▶ 1.控制畫面氣氛 ◀

　　在宗教活動上常常會遇到具有特殊氣氛的場合,如果能夠通過恰當的手法展現出來,把令人震撼、感動的情緒傳達出來,你的作品將會提升一下檔次。煙霧、特殊光線、弱光環境等條件都是能給畫面增加氣氛的元素,要好好利用這些來讓照片更上一層樓。

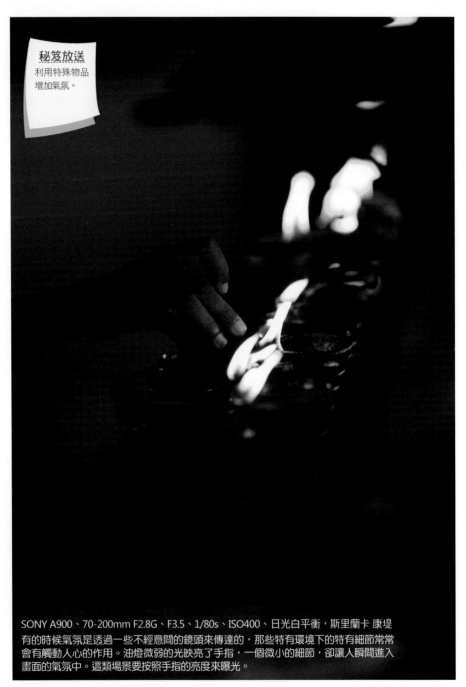

秘笈放送
利用特殊物品
增加氣氛。

SONY A900、70-200mm F2.8G、F3.5、1/80s、ISO400、日光白平衡,斯里蘭卡 康堤
有的時候氣氛是透過一些不經意間的鏡頭來傳達的,那些特有環境下的特有細節常常
會有觸動人心的作用。油燈微弱的光映亮了手指,一個微小的細節,卻讓人瞬間進入
畫面的氣氛中。這類場景要按照手指的亮度來曝光。

CONTAX G2、Carl Zeiss 35mm F2、F2.8、1/60s、富士 RDPⅢ，上海 龍華寺

正月裡龍華寺裡擠滿了許願的香客，氣氛非常熱鬧。我利用掛在樹枝上的紅色許願布條作為前景，透過這些飛揚的布條拍後面許願的人，氣氛就是被這些紅色布條和遠處的煙霧烘托起來的。

▸ 2.加強弱光持機技巧 ◂

　　不管是寺廟，還是教堂，光線大都不是很亮。在這種光線條件下持機拍攝失敗率是很高的。很多人想當然地認為高ISO是解決問題的法寶，其實沒那麼簡單。一味地使用高ISO只會讓畫面品質變得粗糙，同時你也會失去透過一些挑戰之後得來的特殊效果。想想國家地理、瑪格南的攝影師，在沒有數位的時代，哪有這麼高感光度的底片？還不是把片子拍的精彩絕倫？有先進的設備技術並不代表我們可以忽視基本功的訓練。

秘笈放送
坐下拍攝穩定性高。

為了製造一些動靜對比的效果，我決定使用慢速快門來拍攝。由於不能使用三腳架，因此我最後決定用1/20s的速度來拍攝，ISO調到640，這樣我既能達到合適的速度，又有足夠的景深。焦點對在畫面右邊坐著不動的人身上，左邊走動的人會因為慢速快門而虛掉。坐在地上、屏住呼吸、輕輕釋放快門。A900機身的防震性能在這種場合下有了很好的表現。

SONY A900、16-35mm F2.8ZA、F4、1/20s、-0.3EV、ISO640、日光白衡，土耳其 伊斯坦布爾

CANON EOS 1D MARK Ⅱ、EF85mm F1.8、F4、1/30s、-0.7EV、ISO400、日光白平衡，西藏 拉薩
我在大昭寺前拍攝磕長頭的藏民，其中一位穿的T恤上印著涅槃樂團（NIRVANA）主唱的頭像。涅槃這個詞出現在藏傳佛教的精神中心頗具意味。我把焦點放在前面喝酥油茶的婦女身上，讓涅槃在背後作為背景。我所需要做的是等待男性藏民舉手叩拜時按下快門。

▶ 3.時機與瞬間 ◀

宗教活動中會有很多感人或有趣的瞬間出現。要時刻做好拍攝的準備，才能在這些瞬間到來的時候拍攝下來。首先是把自己浮躁的心安定下來，靜靜地觀察，用心去感受。其次是揣摩對方的心理並判斷下一步可能出現的瞬間。然後才是考慮技術層面上的實現問題。最後到按快門那步已經簡單得不能再簡單了。

宗教活動拍攝技巧小結
①強調宗教氣氛與意境
②利用環境加強清晰度
③尊重宗教、瞭解民族文化

▶ 4.禁忌事項 ◀

在宗教場所拍攝要尊重對方的宗教文化和在場的每一個人。不要大聲喧嘩，不要干涉對方，如果沒有必要，避免身體接觸，不要進入不允許遊客進入的區域，某些不允許觸碰的東西不要好奇地去觸摸。

CANON EOS 1、EF28-70mm F2.8L、F2.8、1/20s、FUJI RDP Ⅲ，尼泊爾 加德滿都
這些法器在從窗戶透進的光線下非常具有質感，我小心地蹲下，充滿敬意地完成拍攝。這些東西在未經允許之前絕對不能碰，萬萬不可因為位置形態不理想而用手去調整一下。

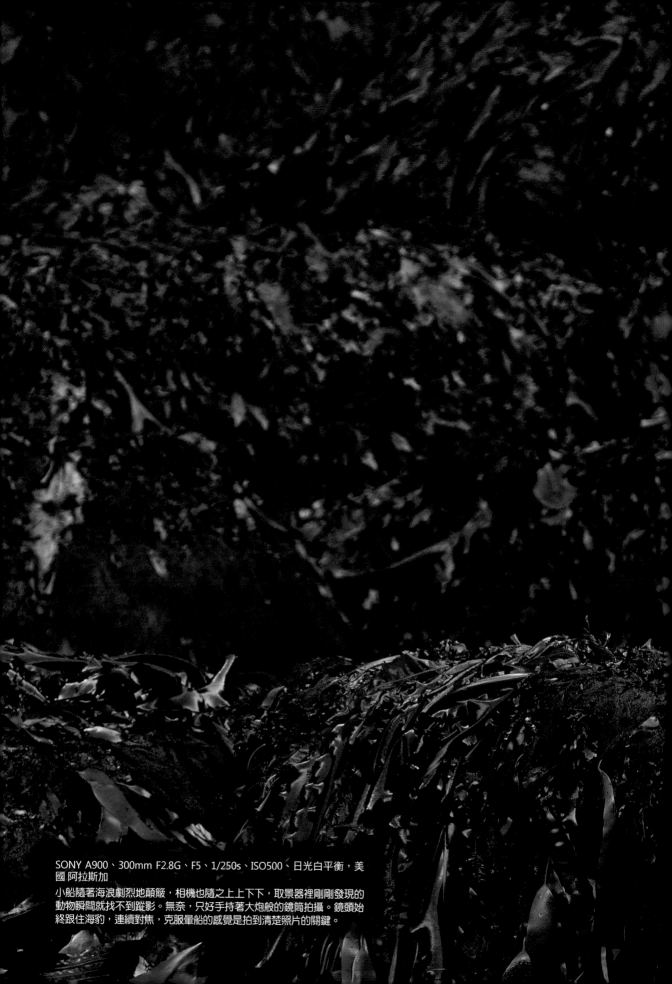

SONY A900、300mm F2.8G、F5、1/250s、ISO500、日光白平衡，美國 阿拉斯加

小船隨著海浪劇烈地顛簸，相機也隨之上上下下，取景器裡剛剛發現的動物瞬間就找不到蹤影。無奈，只好手持著大炮般的鏡筒拍攝。鏡頭始終跟住海豹，連續對焦，克服暈船的感覺是拍到清楚照片的關鍵。

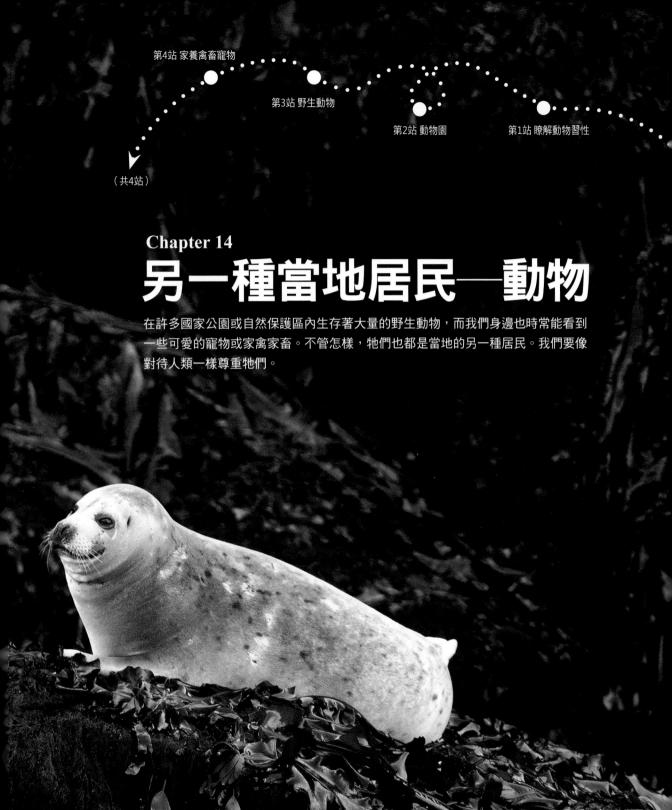

Chapter 14
另一種當地居民──動物

在許多國家公園或自然保護區內生存著大量的野生動物，而我們身邊也時常能看到一些可愛的寵物或家禽家畜。不管怎樣，牠們也都是當地的另一種居民。我們要像對待人類一樣尊重牠們。

瞭解動物習性

1.季節、遷徙因素

　　當雨季結束，非洲大陸上的動物們就開始波瀾壯闊的大遷徙，追逐著青草和水源。如果你去的季節已經過了遷徙期，那還可能拍到什麼呢？所以在以拍攝動物為主要目的的行程安排上，要嚴格遵守大自然的規律。

SONY A900、70-200mm F2.8G、F4.5、1/60s、-1EV、
ISO400、日光白平衡，加拿大 賈斯伯國家公園
鹿科動物如北美馴鹿、麋鹿等隨季節在高山草地和亞高
山森林之間垂直遷移。麋鹿皮色比較深，需要降低曝光
補償來拍攝。

▶ 2.進食與孕育時間 ◀

　　動物吃東西、產卵孵化的時間都是拍攝的大好時機。一般動物早晚出來覓食，產卵孵化的時間要看不同的物種和季節情況。最好在出發之前瞭解一下有些什麼動物可拍，這個季節的動物處在什麼樣的狀況，從而推斷出最佳的拍攝時間是什麼時候。

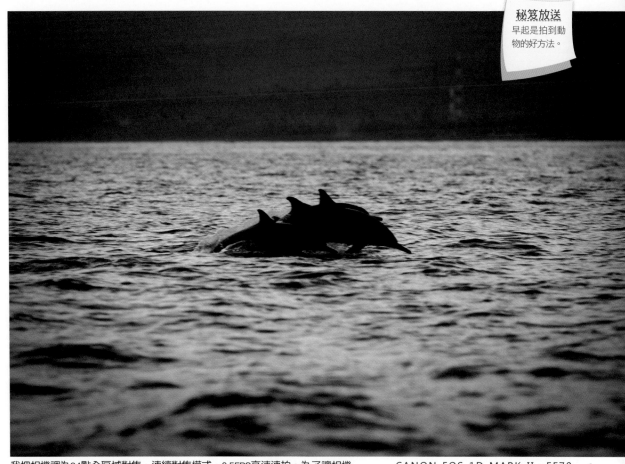

秘笈放送
早起是拍到動物的好方法。

我把相機調為34點全區域對焦，連續對焦模式，8.5FPS高速連拍。為了讓相機保持最好的性能狀態，我昨晚臨睡前就換了一塊剛剛充飽電的電池，這樣AF的速度和靈敏度會有最佳的表現。即使是依靠這種機槍般的掃射，依然拍到了不少水花和失焦的照片。船夫告訴我們，看海豚必須趁早，太陽升高後，海水就變熱了，海豚會躲到深海去。

CANON EOS 1D MARK II、EF70-200mm F2.8L、F3.5、1/1000s、-0.7EV、ISO640、日光白平衡，印尼 峇里島

　　拍海豚是件非常艱難的事情。你不知道海豚何時會從哪裡竄出來，一瞬間地又沒入海水了，留給你取景和對焦的時間也就在電光火石之間。我試圖去推測牠們出沒的規律，每當我認為摸到規律，等待著牠們從預判的位置出現時，牠們總是躲了起來。其他的海豚從別的方向竄了出來，我就只能調轉「槍頭」去拍。什麼構圖、什麼對焦就只能依靠運氣了。如果你的相機對焦不夠快，快門時間不夠短，那只能拍到一朵朵海豚過後留下的浪花。

　　鏡頭焦距的選擇也是個難題，長焦固然能拍到更大更飽滿的構圖，但這樣你的視角更小，更難拍到神出鬼沒的海豚，太短則很難產生非常好的構圖。我選擇的是70-200mm鏡頭，一隻眼睛負責取景，另一隻負責搜尋海面上出現的海豚。這可真不是件容易的事情！

CANON EOS 20D、EF70-200mm F2.8L、F5、
1/400s、-1EV、ISO200、自動白平衡，尼泊爾 奇旺

這頭孤兒小犀牛習慣大搖大擺地到村子裡找吃的，當
地人見它可憐會給它些水果當午餐。犀牛是個近視
眼，你只要站著不動，它是不會把你當回事的。你膽
子大點盡管拍就是了。對付深色的皮膚，降低曝光補
償是必須的。

▶ 3.不要忽視著裝 ◀

　　在野外進行野生動物拍攝，為了隱蔽自己，要盡量避免太艷麗的色彩。最好穿與大自然顏色比較接近的衣服，比如黑色、暗綠、黃綠、深咖啡、灰色等。服裝以具有防水透氣或防曬功能的戶外服裝為佳，並且記得要扎好袖口褲腳，以免蟲子爬進去。專業的野生動物攝影師在拍攝期間會盡量不洗澡，不在身上塗香水或有香味的護膚品。

▶ 4.接近技巧 ◀

　　大多數野生動物對人類的接近會產生非常高的警惕性，或者有些動物具有很強的攻擊性，這時要保護好自己，盡量不要被發現。拍攝具有攻擊性的動物，建議找當地的專業嚮導帶路，以免遇到危險。在接近時，可以彎著腰，慢慢地靠近。

　　山路曲折幽靜，彎彎曲曲延伸向大山深處。山與樹林被深藍色的霧氣籠罩著，如同世外桃源。我們讓車緩慢地滑行著，一路欣賞這寧靜的時空。突然看到路邊有一隻鹿。趕緊靠邊停車，取出相機拍攝。鹿在開滿白色小花的路邊享用著早餐，遠處是積雪融化的大山。真實的原始動物世界活生生地出現在眼前。

· 衣服接近大自然的顏色有利於保護自己。

SONY A900、70-200mm F2.8G、F3.5、1/160s、+1.3EV、ISO200、日光白平衡，加拿大 賈斯伯國家公園

對於我們的到來它略顯警覺，吃幾口草就抬頭張望一下。我趁著它低頭吃草的瞬間，彎著腰前行幾步。牠一抬頭，我就停下來不動。清晨光線很弱，我把ISO提高到400以保證能手持拍攝清楚。鹿的深色皮膚所佔比例小，對測光影響不大。背景是大片明亮的天空，要增加曝光補償。

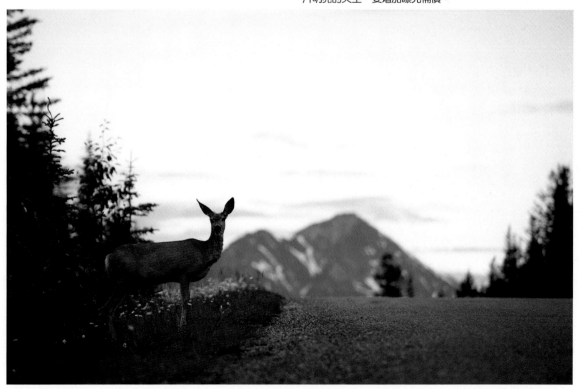

動物園拍攝技巧小結
①靠近籠子拍攝
②避開人工背景

SONY A900、70-200mm F2.8G、2X、F4、
1/320s、-0.7EV、ISO400、日光白平衡，美國
阿拉斯加

這是一頭被鐵鏈拴著供人參觀的美國白頭鷹，為
了製造出在野外的感覺，我特意透過一些樹葉來
拍攝，並且選擇樹幹來作為背景。

○ 第 2 站 ○

動物園

▶ 1.隔著籠子拍攝 ◀

籠子裡的動物很可愛，但是籠子或鐵絲網卻令人生厭。怎麼辦呢？

其實問題很好解決。如果籠子的欄桿間距可以容納鏡頭的直徑，只要
把鏡頭嵌在欄桿之間拍就行了。但你需要注意動物是不是會過來攻擊你。

如果是比較密的鐵絲網，我們可以利用鏡頭在大光圈下景深很淺的特
性來讓籠子從畫面中消失！做法很簡單，選擇你焦距最長的鏡頭，如果是
變焦鏡頭就把焦距變到最長。把光圈盡量開大，然後把鏡頭盡量靠近籠子
去拍攝。這時你在取景器裡就能發現籠子不見了！

▶ 2.獲得像野外一樣的背景效果 ◀

取景的時候，如果背景裡有牆有籠子就讓大家一眼看出端倪，這是動
物園裡拍的！如果我們找到樹木花草作為背景，效果就完全不同了。

SONY A900、300mm F2.8G、F4、
1/2000s、-1.7EV、ISO320、日光白平
衡，加拿大 班夫國家公園

當你靠近駝鹿時，牠會自動與你保持一
定安全距離，你進牠就退。這種時候當
然是鏡頭越長越好。這是用300mm定焦
鏡頭近距離拍攝到的特寫照片。

野生動物

▶ 1.選擇鏡頭 ◀

　　大多數野生動物都害怕人
類的接近，要拍到成像比較
大的照片必須使用長焦鏡頭
甚至是超長焦鏡頭。一般多用
300mm以上的鏡頭，拍鳥的
話多用500mm或600mm的鏡
頭，必要時還需要使用1.4×或
2×增距鏡。但增距鏡會降低
通光量，縮小光圈，對焦速度
也會受到影響，所以使用時需
要考慮周到。

　　如果沒有這麼長焦距的鏡
頭，也可以用70-200mm F2.8
這樣的鏡頭加1.4×或2×增距
鏡來代替。儘管成像品質與
光圈大小無法和超長焦定焦
鏡頭相比，但是輕便多了，價
格也便宜許多。另外，如70-
300mm、70-400mm這樣焦段
的鏡頭也是攝影愛好者的不錯
選擇。

· 300mm F2.8鏡頭是拍攝野生動物的入門鏡頭。

SONY A55、70-200mm F2.8G、1.4×增距鏡、F4.5、1/1000s、ISO200、日光白平衡,巴哈馬 拿騷

增距鏡是長焦拍攝時的得力武器。一隻1.4×的增距鏡能讓70-200mm的鏡頭變成98-280mm,能更容易地拍攝到遠處的動物。不過要注意,最大光圈會縮小一檔,並且成像品質也會略有下降。

用廣角鏡頭拍攝動物更能展現動物是生活在怎樣的環境裡。不過廣角鏡頭常常會讓鏡頭裡的動物顯得很小,因此要拍到主體突出的照片,必須離動物非常近才行。

SONY A900、16-35mm F2.8ZA、F6.3、1/2000s、ISO200、日光白平衡,瑞士 沃韋

秘笈放送
利用廣角鏡頭的大景深來保證清晰度。

▶ 2.在車內或船上的拍攝技巧 ◀

當我一手舉著裝著300mm F2.8鏡頭的相機，一手扶著方向盤跟著路邊兩頭黑熊倒車時，深深倒抽一口涼氣，這也太難了吧！當然我們不是每次都遇到這麼極端的情況。大多數在停穩的車子裡只要掌握一些簡單的技巧就能拍到清楚的照片。

如果是自駕車，我建議在拍攝時最好熄火，這樣不會有發動機的震動影響清晰度。要知道使用長焦拍攝是最怕震動的。利用汽車窗框給鏡頭一個支撐，如果是利用天窗拍攝，可以把肘部撐在車頂上，這些做法都是為了讓手持拍攝能拍到更清楚的照片。

如果在船上拍攝，大船能用三腳架的話則最好。一般小船上是無法支起三腳架，必須手持，那就需要利用手持的緩衝效果來對抗海浪的顛簸。

▶ 3.保持距離 ◀

動物總不喜歡人類過於靠近，而攝影界有句名言：拍得不夠好是因為靠得不夠近。這個矛盾如何調和呢？選擇你用的起、背得動的最長的鏡頭是一個辦法。不要命地往前衝？那得看對方是誰。溫順的山羊、可人的小鳥，即便拍不到也不會有太大的危險，但如果對方是獅子老虎你還敢不敢衝？如果遇到熊，至少要保持100m以上的距離，並且絕對不能下車。就算是頭鹿，那樹枝般的鹿角也夠你受的。另外，人類離動物太近也容易擾亂動物的正常生活，干擾當地的生態環境。所以保持適當的距離是非常必要的。

在條件允許的情況下可以適當地接近野生動物，用焦距比較長的鏡頭來拍攝，盡量把動物拍得成像大一些。這張在畫面構圖時給大角羊臉部前方留下了比較多的空間，畫面比較透氣、避免了壓抑的感覺，也更多地展現出它所生活的環境。

SONY A900、70-200mm F2.8G、F4.5、1/500s、-1EV、ISO100、日光白平衡，加拿大 班夫國家公園

▶ 4.不要驚動牠 ◀

記得曾看到過有人為了拍到鳥類起飛的鏡頭,用鞭炮去把哺乳期的鳥炸起來。這是非常令人不齒的行為。但我平時也會看到一些人用叫喊、拍手音、扔石頭等方式企圖引起動物的注意或驚嚇牠們,其實本質是一樣的。

我更傾向於拍攝動物們在完全不受干擾的情況下的生活狀態,這樣才是屬於牠們自己最真實的一面。盡量地隱蔽自己,不要驚嚇對方,小心拍攝,然後離開。對了,也不用為了表示友好而給動物餵食,這會改變當地的生態和動物的習性。

松鼠在樹林裡撿松果,雙手捧著在嘴巴邊啃,就像迪士尼卡通片裡一樣憨態可掬。為了不驚動它,我選擇了300mm的長焦鏡頭,離開7~8m遠進行拍攝。同時讓身邊的朋友都不要發出聲音,一起安靜地欣賞這美妙的時刻。

SONY A900、300mm F2.8G、F3.2、1/250s、-0.3EV、ISO400、日光白平衡,加拿大 班夫國家公園

▶ 5.光線的選擇 ◀

一道美妙的光線會讓你的照片頓時出色許多。在野外，神來之筆般的光線也並非千年難遇。只要善於觀察，就能找到那精彩的光線。

秘笈放送
用日光白平衡拍陰影會呈現藍色影調。

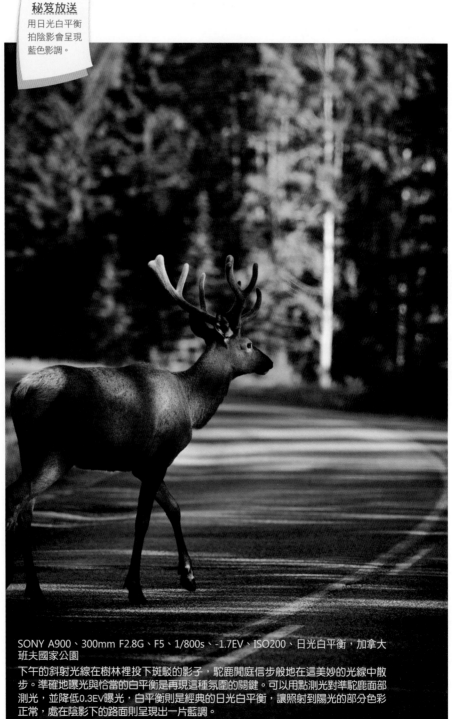

SONY A900、300mm F2.8G、F5、1/800s、-1.7EV、ISO200、日光白平衡，加拿大班夫國家公園
下午的斜射光線在樹林裡投下斑駁的影子，駝鹿閒庭信步般地在這美妙的光線中散步。準確地曝光與恰當的白平衡是再現這種氛圍的關鍵。可以用點測光對準駝鹿面部測光，並降低0.3EV曝光，白平衡則是經典的日光白平衡，讓照射到陽光的部分色彩正常，處在陰影下的路面則呈現出一片藍調。

SONY A900、300mm F2.8G、F5.6、1/400s、ISO800、日光白平衡，美國 阿拉斯加

海鸚是一種在北極地區生長的鳥類，喜歡群居，把巢穴築在沿海島嶼的懸崖峭壁上的石縫溝中或洞穴裡。我用長焦鏡頭來拍攝岩壁石縫裡的一隻海鸚，為了表現它居住的環境，特意保留了比較多的石縫，並且用橫構圖讓石縫有足夠的空間延伸。石縫下方比較暗，要用較高的ISO來拍攝。略微收小一些光圈，讓海鸚和岩石都有足夠的清晰度。

▶ 6.個體與群體 ◀

對於一些屬於群居性的動物，我們既可以把它們群居的特點表現出來，也可以單獨拍攝其中某個或某幾個具有特色的動物。

海獅多集群活動，有時在陸岸可組成上千頭的大群，但在海上常發現有一頭或十幾頭的小群體。這是一個海獅家族，成年雄性家長正在向小海獅發號施令。取景時需要將整個海獅家族都拍進去，而不是只拍其中一頭。同時光圈快門組合上也要考慮到景深範圍要能囊括所有的海獅。

SONY A900、300mm F2.8G、1.4×增距鏡、F7.1、1/640s、ISO800、日光白平衡，美國 阿拉斯加

▶ 7.加入環境背景 ◀

　　背景雖然不是畫面的重點，但有時能起到烘托氣氛的作用。對於動物攝影也是如此。它們生活在怎樣的環境裡，環境對它們有什麼影響，如果能透過照片表現出來便會有更多的訊息含量。

SONY A55、70-200mm F2.8G、1.4×增距鏡、F6.3、1/1000s、+0.3EV、ISO100，日光白平衡，巴哈馬 哈伯島

SONY A55、70-200mm F2.8G、1.4×增距鏡、F6.3、1/1000S、+0.3EV、ISO100、日光白平衡、巴哈馬 哈伯島
這兩張照片是在同一個地方拍攝的。第一張畫面平靜，小鳥似在閒庭信步。第二張海浪滾滾，小鳥邁開大步逃出畫面。背景的變化對照片的意境產生了截然不同的效果。

▶ 8.表現動物個性 ◀

SONY A900、70-200mm F2.8G、F4、1/500s、ISO200、日光白平衡，加拿大 班夫國家公園
當看到草叢中這只警惕的松鼠時，我蹲下身子，用低角度水平拍過去。這樣能更加突出松鼠
在背景中的立體感，並且更多地交代牠生活的環境更多。為了讓這種低角度拍攝舒服一些，
我在相機上加了一個直角取景器。

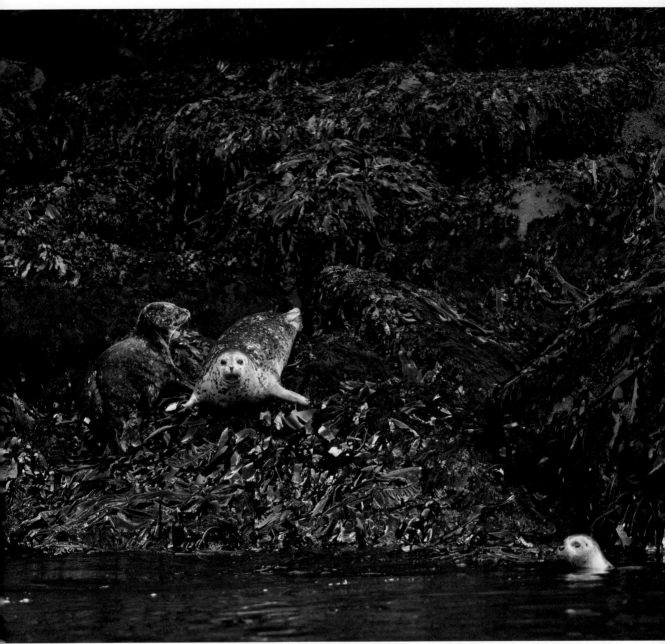

許多野生動物對偶然到訪的人類既不驚慌也不害怕，倒是和我們看到陌生人一樣，抱著好奇的態度。我在拍攝趴在長滿海帶的礁石上的海豹時，瞥到水面上有個腦袋浮出，一臉好奇。趕緊調整構圖把它一起拍入畫面。拍攝的時候要根據畫面的變化隨時調整拍攝的思路，做到隨機應變。

SONY A900、300mm F2.8G、1.4×增距鏡、F5、1/250s、ISO400、日光白平衡，美國 阿拉斯加

野生動物拍攝技巧小結
①鏡頭的焦距越長越好，光圈越大越好
②注意表現動物的習性
③結合環境，不要一味拍特寫
④把動物作為風景中的一部分

陽光溫暖，小貓慵懶側臥，好一個舒服的下午。我用廣角鏡頭來拍攝，有意多帶一些環境進來，加上窗框和我自己的投影，共同組成和諧的片段。測光以準確表現貓的影調為準。

SONY A900、16-35mm F2.8ZA、F5、1/320s、-0.3EV、ISO100、日光白平衡，雲南 麗江

第 4 站

家養禽畜寵物

1.表現動物可愛一面

　　動物們有時確實很可愛，我們在旅行時在家庭旅館、私人飯店裡常常能碰到一些有趣的寵物，找到合適的角度，利用恰當的光線，把前面講到過的構圖與曝光技巧用進去。拍牠們並不比拍野生動物容易，所以打起精神來吧。

SONY A900、85mm F1.4ZA、F2.8、1/500s、0.3EV、ISO100、日光白平衡，雲南麗江

小豬的耳朵被陽光照得透亮，非常可愛。我用光圈優先模式抓拍了這張照片，並且為了更好地表現小豬耳朵的質感，我增加了0.3EV。

當相機的位置遠遠低於人正常的視角時，周圍的一切都發生了變化。鬥雞如此的高大雄壯氣勢如虹。拍攝時我把相機盡量貼近地面，採用盲拍的技巧進行。

CANON EOS 1D MARK II、EF17-40mm F4L、F5.6、1/1250s、-0.3EV、ISO200、日光白平衡，印尼 峇里島

▶ 2.角度的選擇 ◀

　　拍攝動物最好不要站得高高的取景，蹲下身子從動物的高度去拍攝，把自己作為牠們當中的一分子，你會發現世界變得不一樣了。

> 小動物拍攝技巧小結
> ①利用光線表現質感
> ②用動物的視角拍攝

SONY A900、16-35mm F2.8ZA、F11、1/320s、-0.3EV、ISO100、日光白平衡，雲南 麗江
把自己想像成是和牛一起趴著的同伴，採用水平的視角去拍攝，另外再利用廣角鏡頭近大遠小的透視效果，讓近處的牛與遠處的馬產生強烈的大小對比。

SONY A900、16-35mm F2.8ZA、F58AM、F5.6、1/640s、
ISO400、9900K白平衡，柬埔寨 小吳哥

黃昏的光線已經淡如薄煙了，小吳哥門前的孩子們歡快地玩著跳
水。提高ISO、提高快門速度來凝固這些空中蛙人？那樣的話你只
能得到一張像撒過胡椒面一樣的光線平淡的照片，黃昏的氣氛也
會蕩然無存。用大功率閃光燈來幫忙，只照亮小孩，遠處依然是
霞霞暮色。

Chapter 15
不可或缺的閃光燈

旅行途中，你永遠也不會知道接下來的地方會遇到什麼樣的光線，
也永遠不會知道在伸手不見五指的情況下會碰到什麼有趣的事情。
上帝說：要有光！於是我就從攝影包裡掏出一隻隨身的小太陽──
閃光燈。

（共5站）

第5站 閃光燈實戰指南

第4站 閃光燈高級實用技巧

第3站 閃光燈基本技巧

第2站 用閃光燈前必須知道的事

第1站 你一定需要一個外置閃光燈

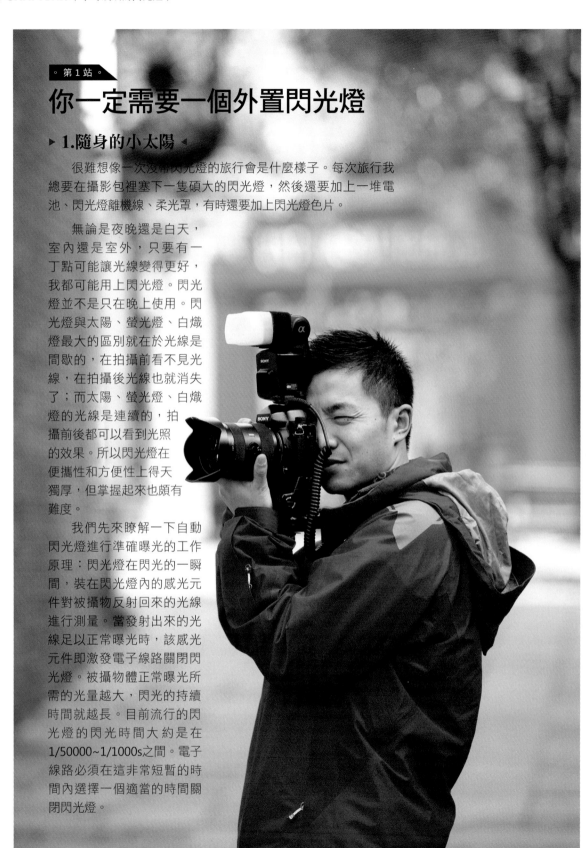

你一定需要一個外置閃光燈

▶ 1.隨身的小太陽 ◀

很難想像一次沒帶閃光燈的旅行會是什麼樣子。每次旅行我總要在攝影包裡塞下一隻碩大的閃光燈，然後還要加上一堆電池、閃光燈離機線、柔光罩，有時還要加上閃光燈色片。

無論是夜晚還是白天，室內還是室外，只要有一丁點可能讓光線變得更好，我都可能用上閃光燈。閃光燈並不是只在晚上使用。閃光燈與太陽、螢光燈、白熾燈最大的區別就在於光線是間歇的，在拍攝前看不見光線，在拍攝後光線也就消失了；而太陽、螢光燈、白熾燈的光線是連續的，拍攝前後都可以看到光照的效果。所以閃光燈在便攜性和方便性上得天獨厚，但掌握起來也頗有難度。

我們先來瞭解一下自動閃光燈進行準確曝光的工作原理：閃光燈在閃光的一瞬間，裝在閃光燈內的感光元件對被攝物反射回來的光線進行測量。當發射出來的光線足以正常曝光時，該感光元件即激發電子線路關閉閃光燈。被攝物體正常曝光所需的光量越大，閃光的持續時間就越長。目前流行的閃光燈的閃光時間大約是在1/50000~1/1000s之間。電子線路必須在這非常短暫的時間內選擇一個適當的時間關閉閃光燈。

· 內置閃光燈會在照片上留下鏡頭的投影

· 換成外置閃光燈就不會有黑影了

▶ **2.就是比機頂燈強** ◀

　　有人說，我的相機上有內置閃光燈了，為什麼還要花錢買外置閃光燈呢？的確，一些相機具有機頂內置閃光燈，在某些模式下當光線不足時可以自動跳起來透過閃光照亮環境，拍到清晰明亮的照片。

　　當相機的拍攝模式處於P或ATUO檔時（有時也包括其他的一些拍攝模式，具體請參考相機說明書），只要相機認為光線不足，內置閃光燈便會自動彈出來進行閃光拍攝。這個功能的好處是當你對拍照不那麼精通的時候，它能保證你拍到清楚的照片。然而，要是想拍出效果很棒的閃光攝影作品，如此簡單地使用閃光燈就無法完全做到了。如果要想發揮閃光攝影的優勢，那必須得使用外置閃光燈。

◦ 第 2 站 ◦

用閃光燈前必須知道的事

▶ 1.閃光指數 ◀

閃光燈一般都有一串以GN打頭的字符串,這個字符串就是這支閃光燈在使用ISO100度的底片時所能達到的最大指數。閃光攝影曝光有一個簡單的公式:閃光燈指數＝距離×光圈

這裡的距離指相機離拍攝主體或焦點的距離,光圈是指所使用的光圈值。我們也能在一些高級閃光燈上看到,當你選擇了光圈值後,閃光燈上的液晶顯示會指示出閃光的有效範圍,這樣使用起來就更加方便準確了。有了這個簡單的公式,我們就可以開始拍攝了。

▶ 2. 閃光同步速度 ◀

閃光同步速度指的是相機在使用閃光燈時能用的最大的快門速度。大多數數位單眼相機的同步速度在1/250s,有些機型會略低一些。只要相機的快門速度低於這個值,拍攝的閃光照片都會是正常的。高於這個快門速度,會有一些區域出現黑色陰影;或者使用有的相機時,你就無法調到高於同步速度的快門上。

▶ 3. 閃光覆蓋範圍 ◀

閃光燈照射的範圍要與鏡頭的焦距相匹配,太小沒法覆蓋畫面所有的區域,太大則白白浪費功率。現在的閃光燈都具有自動匹配變焦範圍的能力,鏡頭在什麼焦距,燈頭自動會變焦到相對位置,此時可以聽到燈頭裡吱吱的聲音。當鏡頭焦距短於24mm時,閃光燈無法涵蓋這麼大的視角,就需要抽出擴散片來滿足需求。最新型號的閃光燈具備了自動識別機身畫幅功能,當處在APS畫幅的機身上時,閃光範圍自動換算到相對焦距上去。

▶ 4. 閃光燈的選擇 ◀

閃光燈的選擇主要需要考慮輸出功率、功能、價格等幾個因素。輸出功率越大,有效照射範圍自然也越遠,在同樣的距離下也能夠發射出更明亮的光線來滿足需要。一般每個廠家都至少有兩款閃光燈供選擇,一款指數在56~58之間,一款指數在42左右。閃光燈的功能之間的差別還是很大的,高端閃光燈具有大範圍燈頭旋轉功能、先進的自動和手動輸出控制、慢速閃光同步與高速閃光同步、後簾同步、頻閃、無線遙控閃光、分光比輸出、是否能做主燈控制副燈等。中低端的閃光燈在某些功能上會有所簡化甚至是完全取消。功能越豐富的閃光燈體積重量都越大,價格也越高。大家可以根據自己的使用情況來決定買什麼型號的產品。另外,考慮到整個閃光燈系統的配合,一般情況下建議大家選擇與相機同品牌的閃光燈。

擴散片

尼康SB-900閃光燈

▶ 5. 閃光燈的功能 ◀

現代的閃光燈大致有以下幾種模式：A、TTL、M、慢速同步、頻閃。

A檔是指閃光燈根據光圈值的大小以及光敏元件對被攝物反射回來的光線進行測量的結果計算出合適的閃光量。拍攝者只要設定好光圈值就可得到比較合適的閃光量。這種方式在大多數場合都適用。

TTL是一種比較高級的閃光方式，它是直接透過鏡頭在實際焦平面處測光，而不是由閃光燈的傳感器直接測到的。這種測光的好處首先就是可以避免由於視差造成在近攝時傳感器測量的光線可能和實際投射到底片上的光線有所不同而導致兩者間的差異。其次可以避免實際透過鏡頭的光量可能與閃光燈所指示的應該透過鏡頭的光量不一致，在TTL測光時，實際的曝光光圈值是在焦平面上測出的，這樣就比較準確。第三，濾光鏡、皮腔等配件都會減弱投射到焦平面的光量，閃光燈的傳感器卻不會自動補償，而TTL測光系統則能夠補償被削弱的光線。所以TTL是一種較為精確的閃光方式。

M檔是完全由拍攝者自己控制閃光燈的發光量和光圈值，這對拍攝者的技術要求比較高，必須能熟練理解閃光曝光公式，同時攝影者也要控制好拍攝距離。因此對初學者來說，M檔閃光燈比較難掌握一些。影棚燈、外拍燈等大型燈具都是全手動控制的，所以練好M擋也是有實用意義的。

▶ 6. 常見的閃光燈系統 ◀

現在主流的閃光燈都採用TTL系統，並且在TTL的基礎上增加了更多的測光因素，結果更為精準。常見的閃光燈系統有：佳能E-TTL Ⅱ系統，尼康i-TTL系統，索尼ADI系統等。同時這些閃光燈上依然保留了A檔和M檔。

(1) 佳能E-TTL Ⅱ系統

這是佳能特有的E-TTL自動閃光系統的更新發展，它提供了評價閃光測光和全新的平均閃光測光功能。平均閃光測光採用了新算法，對距離相機相同的所有被攝體，不管色彩如何都進行測光，並進行準確適當的加權平均，從而獲得更穩定精確的閃光曝光控制。這是針對EOS用戶反饋的一項重要改進。即使被攝體改變位置、存在反光現象或改變大小，這種測光的穩定性都有助於避免曝光不足或曝

光過度的發生。在E-TTL Ⅱ自動閃光系統中，鏡頭距離訊息也計入在內，使閃光穩定性更加出色，即便是構圖中有鏡子、白色瓷器或其他強反光物體，閃光系統也穩定精確。

(2) 尼康i-TTL閃光燈系統

尼康創建了一種新式閃光燈使用的通信方法，它提供了改進的閃光系統功能和更好的閃光燈曝光功能，此方法通常被叫做「創新閃光系統」(CLS)。所用的數位相機和閃光燈必須兼容CLS才可使用下列功能，每種功能的可用性取決於所用的產品。i-TTL監測預閃一直閃光，閃光燈將對主體進行準確曝光，而曝光受到周圍環境的影響比較小。

(3) 索尼ADI系統

ADI（高級積分算法）閃光系統的工作原理是：閃光燈先發出預閃光，透過對預閃光的反射，收集到拍攝對象的距離訊息，再進行測光分析並輸送到閃光測光運算，綜合了拍攝對象的距離、環境光線以及預閃光反射率等各項數值，計算出正確的閃光輸出量。ADI閃光系統的閃光測光功能可以降低背景光和拍攝對象的反射影響，從而獲得高水平的精確閃光控制。

綜上所述，現代閃光系統都會綜合考慮被攝體與相機之間的距離、色彩、反射率、背景光線等多種因素，再計算出一個更精確的閃光輸出量。

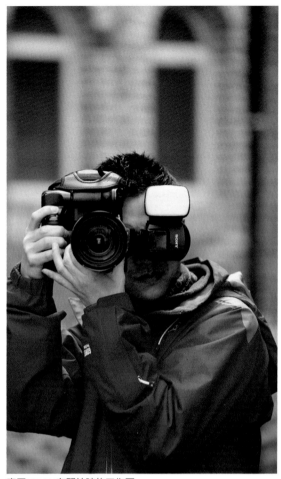

索尼F58AM在竪拍時的工作圖

▶ 7. 燈頭旋轉 ◀

閃光燈燈頭是否能夠旋轉，角度有多少，是怎麼個旋轉方式，都會對最終的拍攝起到一定的影響。我喜歡燈頭在水平方向可以朝順時針旋轉270°的設計，為什麼呢？當你竪構圖拍人像的時候就知道原因了。

索尼F58AM開創的全新旋轉方式也極大地方便了竪拍時的閃光燈控制，當然，它也是有一些小小的盲區，不過已經比傳統的旋轉方式涵蓋面大了。

▶ 8. 常用配件 ◀

閃光燈常用的配件有：柔光罩、擴散片、反射卡、離機線、電池盒、電池、無線引閃設備、色片、底座等。

柔光罩：閃光燈直接照射出來的光比較硬，透過柔光罩就能改變光線的品質，使之變得柔和。這一點在拍人像照片時特別有用。

擴散片：閃光燈燈頭上都帶有一片可以活動的半透明的有機玻璃。這是用來把光線擴散到更大的覆蓋角度用的，以便配合超廣角鏡頭拍攝。

反射卡：是燈頭裡自帶的，抽出後燈頭可以向上45°或完全向上，用來製造眼神光、柔化光線。

離機線：有了它就可以把閃光燈從機頂上拿下來放到任意一個位置來發射光線，製造更多的光效。

電池：閃光燈一般都用5號電池，建議選擇低自放電的高性能鎳氫電池。電池不可混用。

無線引閃設備：透過發射端和接收端來無線激發閃光燈。這種裝置適合在人像、靜物等多個領域使用，並且沒有連線的牽絆，自由度高，受干擾少。

底座：閃光燈一個支撐底座，以便在無線引閃時放到任何平面的地方。底座底部有螺口，可以安裝到三腳架或燈架上去。

電池盒：給電池增加額外的電力，除了能夠使閃光燈更長時間的連續工作之外，還能加快閃光燈的回電速度。一些閃光燈在連續工作時會因電池發熱而無法正常工作，加了電池盒後，電池發熱的情況就會有所改善，過熱停機的情況也會減少。

色片：用來調節閃光燈的色溫，讓畫面達到色彩統一或製造強烈色彩衝擊的效果。

底座正面，裝在閃光燈燈腳處。

底座反面，有標準3／8螺孔，可方便裝在三腳架或燈架上。

安裝了底座的效果。

° 第 3 站 °

閃光燈基本技巧

▶ 1.閃光亮度的控制 ◀

目前的相機廠商都提供了非常不錯的閃光燈功能，可以自動根據光圈、快門速度、ISO以及相機與被攝物體之間的距離來計算需要使用多大的功率來照亮對方。佳能的E-TTL II系統，尼康的i-TTL系統，索尼的ADI系統，都能起到基本類似的效果。如果要求不高的話，閃光燈的亮度可以完全交給相機系統去控制。

當然，我們總是在不斷要求自己精益求精。怎麼樣能夠獲得更好的閃光結果呢？為什麼用了這麼先進的閃光功能，有時拍到的人還是一片慘白？為什麼有時背景又很暗，沒有環境氣氛？這時需要我

們對閃光燈做一些功能設置，讓它能夠更加聽話地製造光線。請仔細看後面的文字，見證奇蹟的時刻就要來了！

▶ 2.閃光補償的使用 ◀

當我們在使用TTL或A檔時有時需要考慮閃光燈補償的問題。與曝光一樣，相機判斷的閃光輸出值未必準確，或者不符合我們的創意。這時候，我們需要對其進行修正。有人會覺得閃光燈補償與曝光補償很難區分理解，其實不難：曝光補償控制背景的亮度，閃光補償控制主體的亮度。

▶ 3.機頂閃光燈的使用 ◀

一些中低端相機的機頂有可彈出式閃光燈，在萬不得已的時候它們也是可以用一用的。除了讓相機自己判斷何時彈出閃燈之外，我們完全可以根據自己的需要來決定。在晴朗的日子，人物臉部處在背光陰影中時，臉就會顯得很黑。而此時整個環境的亮度很高，相機是不會辨別出臉部太暗需要補光的。此時我們可以讓內置閃光燈彈出來，對人物臉部進行補光，就可以拍攝到臉部曝光正常的照片。

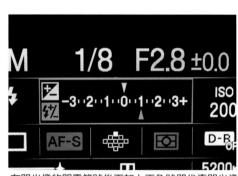

在閃光燈的閃電符號後面加上正負號即代表閃光燈的補償，而非普通的曝光補償。圖示表示閃光補償+1EV。

CANON EOS 1D MARK II、EF17-40mm F4L、F5.6、1/2000s、-0.7EV、陰影白平衡，印尼 峇里島
針對背景天空測光作為照片曝光依據，針對前景來控制閃光，讓黃昏的氣氛得以展現，同時人物的曝光也正常。

斗笠下面臉的光線被遮擋住了，肯定很暗。為瞭解決這個問題，我用相機內置的機頂閃光燈做了補光。拍攝時稍微低一些角度，讓閃燈的光線充分照到臉上而不是被斗笠所擋住。

SONY A100、11-18mm F3.5-5.6、F11、1/60s、ISO200、+1EV、日光白平衡，江西 贛州

· 要記住太遠或太近都會導致拍攝失敗。太遠的話，閃光燈的光線對主體的影響就很微弱了，太近的話，光線又太強，導致臉上白花花一片。另外需要注意的是，使用內置閃光燈時不要使用太過龐大的鏡頭或長焦鏡頭。

▶ 4.紅眼的產生和避免 ◀

在昏暗場合利用閃光燈拍攝的時候，或者當閃光燈距離人眼太近的時候，光束會經眼底的毛細血管反射，在畫面上留下了令人討厭的紅色瞳孔。紅眼實際就是眼睛一時沒有適應強光造成的眼底的血管反射。

現在大部分相機為了避免紅眼的出現，都會提前閃一次或多次閃光，有的機型則是用一個白燈打亮。人眼看到提前閃光或白燈照射的光就會適應，再閃光就不太會再有血管反射了，也就不會出現紅眼了。當然防紅眼功能也不是對所有人有效，也不是每次都起作用，但它能較大地降低紅眼產生的機率。

▶ 5.閃光燈注意事項 ◀

- 使用前應檢查是否可以使用鎳鎘電池，有些閃光燈是不允許使用鎳鎘電池的，如果混用，容易損壞閃光燈元件。若燈上並無禁用鎳鎘電池的標記，則說明任何品種的電池皆可使用。
- 閃光燈使用後應該及時取出電池，以免電池漏液而影響電子線路。
- 使用前要檢查一下閃光燈是否與相機快門同步。
- 閃光時不能正面對著玻璃、鏡面或表面光潔的物體拍攝，以免引起反光。改變一下角度即可以避免。
- 閃光燈應該小心輕放，避免震撞摔折。
- 重要拍攝前應該試拍。

∘ 第 4 站 ∘

閃光燈高級實用技巧

▶ 1.柔化閃光 ◀

我們在拍攝男性肖像時常使用硬朗的直射閃光，在拍攝女性時則更多地選擇柔和自然的光線。當使用閃光燈時，我們可以在閃光燈前安裝柔光設備。常見的有柔光罩、柔光傘等。經過柔化之後，光線強度會降低、光線方向會混亂，整體就顯得沒有這麼生硬。

當使用TTL功能時相機會自動判斷光線輸出量，所以無需擔心安裝了柔光設備是否會影響到曝光效果。柔光設備還常與反射閃光、離機閃光等功能組合使用。

SONY A900、16-35mm F2.8ZA、F58AM、F6.3、1/100s、ISO200、+1.3EV、日光白平衡，巴哈馬 天堂島

我在閃光燈燈頭上安裝了一個乳白色的柔光罩，用它來把閃光燈硬朗的光線變得柔情似水。閃光燈裝在相機熱靴上，直接對著腳丫子照射，以此來消除逆光下的陰影。

▶ 2.把光投到牆上去 ◀

　　僅使用一支閃光燈也可以獲得柔和明快的光線照明。有經驗的拍攝者常會把閃光燈打到明亮的表面，如牆壁、天花板上，利用其反射閃光。這種閃光技巧常用在人像攝影當中。為什麼這種反射閃光要比位於相同位置的直接閃光柔和呢？因為直接閃光的光束範圍比較窄。就是沒有任何光線能夠照射到陰影區域，使其成為了生硬的陰影區域。而經過反射後，光線的投射範圍擴大了，似乎是整個反射面在發光。反光面的中心亮度最強區域會產生陰影，但這些陰影部分也能夠被反光面外圈的反射光照射到。因此，我們看到的是明快、柔和的陰影。為了得到柔和的光線並帶有現場氣氛的閃光照片，我們可以採用以下幾種閃光方法。

1. 把閃光燈燈頭向附近的牆壁或天花板上打，讓光線透過這些表面的漫反射反射到拍攝主體上，以造成柔和的光線照明。燈頭可以朝任何位置照射，只要光線可以被周圍的物體反射到主體上就可以。這種拍攝方式需要注意燈頭的角度，要讓光線透過反射後正好落在拍攝主體上。角度過小，則光線太靠前，角度過大，則光線落到了主體的後面。記牢入射角等於出射角的定律就可以了。如果要光線更加柔和，可以在燈頭上安裝柔光罩。

2. 大多數閃光燈的燈頭可以上下轉動，而高級閃燈還可以左右轉動，並且配有內置的反光板。抽出閃光燈上的反光板或粘一塊外置的閃光燈反光板（這種配件也可以自制，一塊白色卡紙就可以了），進行反射閃光。這種方式相對上一種來說更為容易掌握，拍攝者只要抽出反光板，把燈頭向上翹起45°，就可以進行拍攝了。其特點就是即使你改變了與模特兒之間的距離，也不用調整閃燈燈頭的角度。所以拍攝者不用擔心光線是照在模特兒前面還是後面。

幾種反射閃光操作圖

曝光的控制也不是很難，一般曝光依靠相機的自動控制，並不會有太大的偏差。對手動模式，一般依據閃光燈指數計算而得的光圈值再開大1~1.5擋作為拍攝的基準，然後再根據結果做一些微調。這裡需要注意的是，反射閃光的距離應當是閃光燈到反射面的距離加上反射面到拍攝主體的距離。

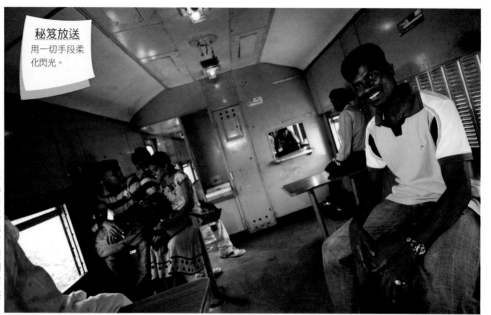

秘笈放送
用一切手段柔化閃光。

SONY A900、16-35mm F2.8ZA、F58AM、F2.8、1/100s、ISO400、日光白平衡，斯里蘭卡

我在閃光燈燈頭上安裝了一個柔光罩，並且把燈頭豎直向上照亮火車車廂的頂棚。柔和光線從頂棚灑落下來，而不是直接照到主體身上。影調柔和，閃光與車窗外照射進來的自然光融為一體。

▶ 3.不要慘白的臉 ◀

一些人經常會拍到人物臉很白，背景全黑的照片，非常不好看。這涉及以下幾個方面的技術問題。

1. 閃光燈是不是離主體太近了？閃光燈最佳的工作距離在2~3m，太遠照射的強度會大大下降，太近就容易出現大白臉的效果。
2. 閃光輸出量是否太強？可以透過閃光補償來削弱閃光強度。

SONY A900、16-35mm F2.8ZA、F58AM、F13、1/200s、ISO200、日光白平衡，馬爾地夫

因為離得比較近拍攝，所以我把閃光燈從機頂拿下來，透過離機線從相機的右側方照射，同時閃光輸出做了0.7EV的負補償。

▶ 4.機頂閃光與離機閃光 ◀

當用了一段時間閃光燈後，你會發現把閃光燈裝在相機熱靴上的光線效果太平淡了，如果能增強些立體感就好了。這時候你可以嘗試一種更為複雜的技術：離機閃光。這種技術是把閃光燈從機頂上拿下來，放到相機側方與主體成一定角度進行閃光拍攝。閃光燈與相機可以透過離機線來連接，也可以透過一些無線遙控設備來激發閃光。

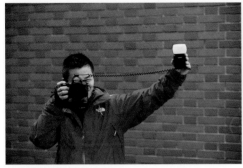 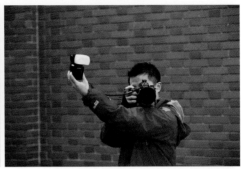

手持閃光燈離機閃光的操作。

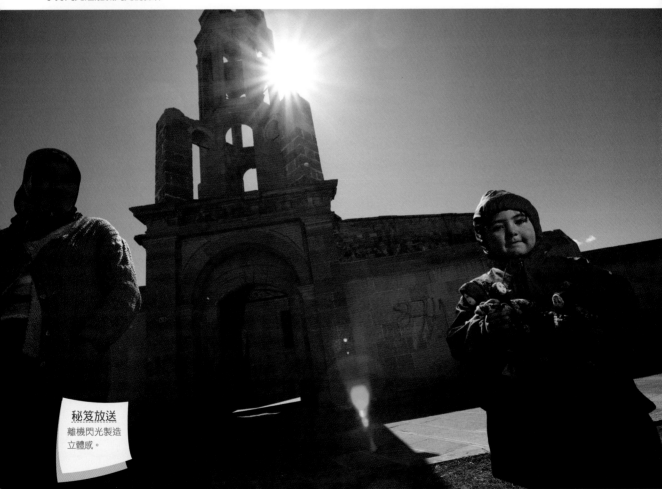

秘笈放送
離機閃光製造
立體感。

這個畫面如果按照逆光下的人臉曝光，背景天空會完全過曝變成一片白色；如果按照背景曝光，小孩臉會是全黑的。這時就需要用閃光燈來平衡兩邊的光線差異。我們用機頂閃光來做補光是沒有問題的，但是我還想給孩子的臉部增加點立體感，於是把閃光燈從機頂取下來用離機線連著舉到相機右側拍攝。

SONY A900、16-35mm F2.8ZA、
F58AM、F7.1、1/250s、ISO100、日光白
平衡，土耳其 卡帕多奇亞

▶ 5.無線遙控閃光 ◀

　　離機線固然是個不錯的東西，但最好是有個助手幫你舉著燈才方便騰出手抓相機，否則你就得練就一手抓相機一手舉燈的「絕世武功」。而且如果想把燈放的遠一些，就必須購買比較長的離機線了。如果經常需要做離機閃光，可以選擇一些無線遙控設備或相機廠家本身提供的無線遙控閃光系統。

索尼無線傳輸示意圖。

我們把閃光燈用一個燈架撐好放到畫面左側對準模特兒，用側光勾勒模特兒的輪廓。用無線閃光的好處就是擁有更大的自由度，隨意調整。

SONY A550、16-35mm F2.8ZA、永諾無線引閃器、CANON 580EX、F11、1/200s、ISO200、9000K白平衡，上海 青浦

▶ 6.慢門同步閃光 ◀

我們常發現在相機的閃光燈設置裡有「慢門同步閃光」和「後簾同步閃光」的選項。這是什麼意思呢？正常情況下，當使用閃光燈拍攝時，快門速度不能太慢，否則相機移動會導致畫面模糊。但當拍攝一個以夜間星星點點燈光或黃昏天空為背景的夜景人像時，太快的快門速度會使背景曝光不足以至變得黯淡。選用慢門同步閃光，相機會自己選擇一個較慢的快門速度，既能照亮前景的人物，又能給背景以足夠的曝光。

慢門同步閃光包括兩種**前簾同步閃光**和**後簾同步閃光**兩種。

· 前簾同步閃光效果

· 後簾同步閃光效果

前簾同步閃光是普通的慢門同步閃光，當拍攝者按下快門就立即閃光。等完成曝光後快門的第二片幕簾才合上。由於在相機上前簾同步閃光是隨著第一片快門幕簾的打開而發射的，所以稱為前簾同步閃光。後簾同步閃光與此恰恰相反，在快門按下時不閃光，等到第二片幕簾將要閉上時才點亮閃光燈。

兩者的拍攝效果是不一樣的。比方說拍攝一輛汽車駛過，前簾同步是先閃光，所以拍攝的效果是車在後，車子拉出來的虛影在車子的前面；而後簾同步拍攝出來的效果是車子在最前方，後面是由車子拉虛的影子。顯然，後簾同步閃光拍攝的效果更

符合我們對運動的理解。車在前，虛影在後，以顯示汽車風馳電掣般的速度。

除了用來顯示速度感之外，慢門同步用得最多的地方還是在拍攝以燈光或黃昏天空為背景的夜景人像。對於有TTL功能的閃光燈可以採用以下方法得到前景背景都曝光準確的照片：把曝光模式設為光圈優先（A檔），設定需要的光圈值，讓相機對背景測光，調整曝光補償，然後鎖定曝光，拍攝。在先進的閃光系統幫助下，相機自己會計算要發射多少亮度給主體，所以我們很少需要操心。偶爾，我會略微降低一點閃光輸出量，免得主體顯得太亮不自然。

▶ 7.閃光燈色片的使用 ◀

閃光燈色片包括兩種，一種用來矯正色溫，一種用來營造色彩氣氛。例如在白熾燈環境下拍攝，為了增加現場光的氣氛，我們常常會降低快門速度，但此時畫面會受到白熾燈較大的影響，畫面容易偏黃。我們可以在閃光燈燈頭上安裝一片橙黃色濾色片（簡稱OTC），此時，閃光燈發射的光線與周圍環境的光線同為暖色調的效果。然後把相機的白平衡設定為白熾燈，拍攝的照片就是色彩很正的色調。

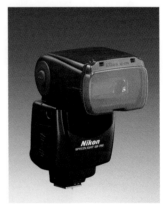

· OTC效果

· 色片

◦ 第 5 站 ◦

閃光燈實戰指南

▶ 1.平衡主體和背景亮度的方法 ◀

　　使用閃光燈通常是因為當背景明顯比主體亮時，相機無法記錄下這麼寬的影調範圍。我們用閃光技術讓主體的亮度接近背景的亮度，這樣相機曝光就好控制了。

秘笈放送
高速閃光同步。

SONY A900、16-35mm F2.8ZA、F56AM、F6.3、1/1250s、+0.3EV、ISO200、日光白平衡，雲南 瀘沽湖

當背景光線很亮時，快門速度會比較高才能平衡曝光。我們通常需要使用高速閃光同步功能。這是外置閃光燈上才有的功能。我對著背景測光，並用AE-L曝光鎖定功能把曝光數值固定下來。然後對準人臉對焦，此時她的臉是漆黑的，不過不要緊，我用閃光燈來照亮她。閃光燈正常狀態總是向前發光，但划船的村民在畫面的邊緣，因此我把閃光燈燈頭擰向左側，按快門拍攝，閃光燈自動計算出最佳的光線輸出量，完成任務。

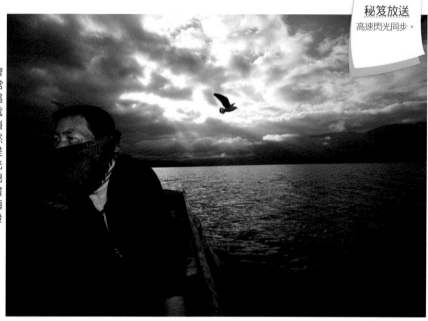

SONY A900、16-35mm F2.8ZA、F58AM、離機線、F5.6、1/250s、ISO200、日光白平衡，柬埔寨 巴肯山

黃昏時分，天空漸漸暗淡，此時我們對天空測光，結果是F5.6、1/250s。如果按這個結果來拍攝，人物肯定會嚴重曝光不足。你可以看看閃光燈照不到的幾個人是什麼顏色。此時，我掏出那神奇的隨身「太陽」，用閃光燈來照亮人物。為了加強人物的立體感，用來離機線從前側45°的地方照射。

▶ 2.拍好慢速閃光同步的方法 ◀

　　慢速閃光同步是一項非常出畫面效果的技術，當然拍攝難度也不低。普通閃光拍攝時彷彿是一瞬間的事情，感覺上閃光與快門開啟是一氣呵成的。而慢速閃光同步則好像是個慢速分解動作，把閃光和快門打開關閉的過程拉長。

　　慢速同步閃光分前簾同步閃光與後簾同步閃光兩種。大部分場合下用前簾同步閃光就可以，因為雖然它在表現運動方向方面有所欠缺，但是在拍攝靜止不動的物體或不強調方向的動作時，操作更加方便，也更容易確定主體的位置和主體的動作。

秘笈放送
拍攝時晃動相機。

CANON EOS 1D MARK II、EF17-40mm F2.8L、580EX、F8、1/8s、ISO200、日光白平衡，印尼 峇里島

為了把這尊印尼木雕神像拍得如騰雲駕霧一般，我使用前簾同步閃光來拍攝。快門速度要慢，然後一邊按下快門一邊水平移動相機。背景則因為相機的移動形成了具有運動感的線條。閃光照亮了神像，它在畫面中有清晰的影像。不用擔心移動會使神像影像變模糊，閃光燈發出的光足以讓它變得很亮，而閃光燈熄滅後環境光過於微弱不足以再照亮它讓它在CCD上成像了。

▶ 3.你一定要試試後簾同步 ◀

　　後簾同步閃光能夠在凸顯速度感的同時給主體留下一個清晰的、符合運動邏輯的影像，所以特別適合在弱光下強化畫面的運動感。不過後簾閃光的時機要比前簾閃光難判斷得多，拍攝難度比較大，需要多次拍攝才有可能獲得比較成功的照片。

SONY A900、16-35mm F2.8ZA、F58AM、F6.3、1/4s、ISO400、日光白平衡，上海 陸家嘴

我坐在前面一輛三輪摩托車裡向後拍攝，不斷用慢速快門加上後簾同步閃光的方式進行拍攝。當我們用普通的前簾同步閃光拍攝時，周圍環境的虛影很容易疊到主體身上，而後簾同步閃光的運動邏輯性讓這一切不會發生，主體更為清晰。

在大中午的太陽底下這麼惡劣的光線環境下，我面對的拍攝對象居然是個皮膚接近炭色的錫蘭男孩。好在我的腰包裡永遠有一支閃光燈，用離機線做分體閃光。曝光還是老樣子，對著整體環境測光，對著主體對焦，閃光燈會自動搞定它應該發射多少亮度。

SONY A900、16-35mm F2.8ZA、F58AM、離機線、F5.6、1/2000s、ISO200、日光白平衡，斯里蘭卡 高爾

▶ 4.大太陽底下也要用閃光 ◀

大太陽底下，人臉容易產生濃重的陰影，尤其是在中午，陰影更加難看。很多攝影師都建議：中午不宜拍照。我想說的是，咱們可以試一試腐朽化為神奇。

▶ 5.只照亮你想要的部分 ◀

通常情況下，你的閃光燈會自動匹配鏡頭所用的焦距。當鏡頭在變焦時，會聽到燈頭裡有「嗞嗞」的聲音。這樣的設計是為了讓閃光範圍涵蓋到所有能被拍到的地方。但是誰規定必須要讓所有的地方都亮起來呢？

SONY A900、16-35mm F2.8ZA、F8、1/250s、ISO100、F58AM、閃光補償-2EV、日光白平衡,土耳其 卡帕多奇亞

同樣在大太陽底下,為了讓人物正面的陰影不要這麼濃重,我偷偷地用閃光燈輕輕地閃了一下。改善是輕微的,但很有效。當然我也不希望有一道閃電般的強光把他們統統照亮。

SONY A900、16-35mm F2.8ZA、F8、1/200s、ISO100、F58AM、閃光燈變焦焦距50mm、日光白平衡,土耳其 卡帕多奇亞

當這位老人向我展示印有卡帕多奇亞標誌性奇石的T恤時,我把閃光燈變焦手動設置為50mm,結果就只照亮奇石那部分,而這就是我想讓大家注意的內容。

旅行照片的後期處理與保存

說到後期處理，有些人不屑一顧，有些人故弄玄虛。其實這兩種態度都有失偏頗。以前底片攝影時代，照片好不好還得看暗房功力或印片師傅的水平。現在的自主權已經移交到拍攝者自己手裡了，因此學好後期處理是獲得高品質照片的最後一個環節。

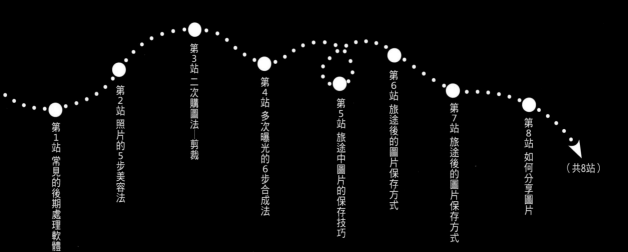

第1站 常見的後期處理軟體

第2站 照片的5步美容法

第3站 二次購圖法——剪裁

第4站 多次曝光的6步合成法

第5站 旅途中圖片的保存技巧

第6站 旅途後的圖片保存方式

第7站 旅途後的圖片保存方式

第8站 如何分享圖片

（共8站）

◦ 第1站 ◦

常見的後期處理軟體

我們把照片帶回家之後要進行處理和整理，下面介紹一些常用的軟體。

▶ 1.ACDSee ◀

這是一個功能豐富、非常好用的圖片管理瀏覽軟體，支持縮略圖、大圖瀏覽、幻燈片播放、批量改文件名、修改尺寸、旋轉、查看數值、做標籤分級管理等功能，可以直接瀏覽視頻文件。最新版本可以支持最新款數位相機的RAW格式直接瀏覽，專業版本的ACDSee甚至還具有強大的RAW處理功能。

▶ 2.Photoshop ◀

Photoshop就是這個領域最專業的軟體了，功能強大到幾乎無所不能，用好Photoshop就能把圖片處理成任何你想要的樣子。

事實上一張好照片在拍完時就應該是一張好片子，而不應過分依靠後期手段來美化。我們可以使用後期修圖軟體來讓照片變得更完美。大量使用Photoshop來修改照片只會讓拍攝技術停滯不前。

▶ 3.Lightroom ◀

Lightroom是Adobe旗下專門針對攝影師的圖片處理軟體，尤其適合用來編輯RAW格式的圖片。它更傾向於調整攝影方面的數值，比如曝光、白平衡、反差、銳度、色彩、暗角、紫邊等數據，並且具有裁切、修正紅眼、污點和局部調整功能，但它無法像Photoshop那樣做圖層、蒙版等處理。

Lightroom可以從管理、處理、幻燈片製作播放、列印到導出與網路發佈一條龍操作，非常便捷。自從開始使用Lightroom，我就很少需要再打開Photoshop了。

▶ 4.Aperture ◀

Aperture是蘋果公司推出的圖片處理軟體，性質與功能強大程度與Lightroom比較類似。

▶ 5.光影魔術手 ◀

功能豐富，操作簡單，中文界面，非常適合照片的簡單調整與網路發佈使用。

◦ 第 2 站 ◦

照片的**5**步美容法

下面以大家接觸較多的Photoshop為例來說說我的工作流程。

▶ 第1步 淨化畫面 ◀

照片上有時會有一些髒點，這多半是因為CCD或CMOS上粘了灰塵所致，因此提醒我們及時清潔相機。在處理照片時如果看到這些點要把它清理掉。Photoshop裡有污點去除工具，可以很輕易地解決髒點的問題。

· 去除髒點

有時是因為構圖取景時沒有注意到或考慮周全，畫面邊緣有一些本不想拍到的東西，比如電線桿垃圾桶之類的，可以透過畫面裁剪來去除。

· 裁掉不必要的雜物

▶ 第2步 調整影調 ◀

接下來是確定畫面的影調。這可以用色階或曲線功能來調整。調整影調時可以配合直方圖來確定是否調到合適的位置。直方圖最左側的線柱代表照片暗部的部分，最右端的線柱表示照片亮部的部分。大多數情況下照片的直方圖都是暗部需要頂到最左端，亮部靠近最右端，但亮部最好不要有超出右端被截斷的情況。

但這並不是絕對的，一些高調和低調照片的直方圖便是線柱集中在某一邊，而另一邊幾乎或完全沒有。

· 正常影調照片的直方圖分布

· 過亮照片的直方圖分布

· 低調效果的直方圖形式

· 高調效果的直方圖形式

▶ 第3步 調整色彩 ◀

如果色彩看起來不是那麼正，有可能是白平衡不准、曝光不正確等原因造成的。白平衡不准最好在專門的RAW調節軟體裡做修正。如果曝光不准的話，須先調准曝光再調顏色，否則色彩很難確定。

簡單的色彩調整可以用色彩平衡功能來達到。這個界面裡有三對互補色，青色與紅色、綠色與品色、黃色與藍色。增加一種顏色便是減少互補的那個顏色，所以在調整時搞清楚這些顏色之間的關係就能調到自己想要的效果了。

· 有時在照片上增加些色調或者製作懷舊效果可以增加畫面的氣氛。

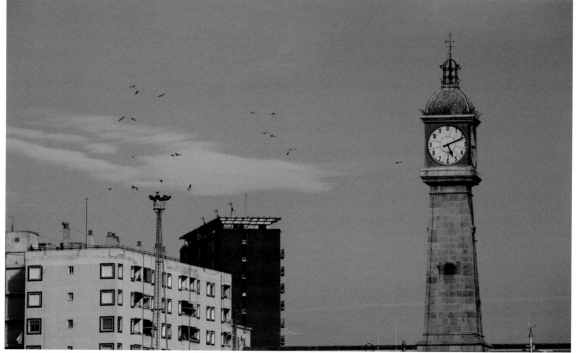

· 棕色懷舊效果色調

▶ 第4步 提高清晰度 ◀

图片处理到这步，我们可以適當地增加些銳化，讓照片變得更清楚。比較簡單的方法是使用Photoshop裡的USM銳化功能。如果只是網路上使用的圖片，一般在數量50~80之間，半徑在0.5左右即可。照片要放得越大，銳化的數量和半徑就越大。如果不清楚今後照片會做什麼用途，可以先輕微銳化一下或不銳化，等到需要用來輸出時再根據需要進行銳化。網上也能找到一些銳化動作插件，用來進行更加精細的銳化。

▶ 第5步 打上個性化印記 ◀

為了提高照片的識別度或防止別人隨意使用自己的照片，可以在照片上加一些個性化的訊息。比如作者名字、E-mail地址或網路聊天工具的帳號等。如果你有一定設計能力，可以把這些訊息設計成專屬與你個人的標記（Logo）或浮水印，既美觀又增加照片辨識度。

一些軟體如Lightroom、光影魔術手等都有簡單的加標記浮水印的功能，透過批量添加很方便。

· 打上屬於自己的標記

◦ 第 3 站 ◦

二次構圖法─剪裁

▶ 1.調整水平線 ◀

有時因為拍攝時的不嚴謹或沒注意到，照片裡的地平線是斜的。這時候可以透過裁剪工具來將其還原成水平。

▶ 2.二次構圖 ◀

透過裁剪來達到構圖完美的方法會損失一定像素，並且過度依賴的話會養成惰性。所以這並非獲得好照片的捷徑。但是我們在裁剪照片時可以總結一下，為什麼裁剪後的照片更好，是什麼造成了原來拍攝的失敗，下次再遇到類似的情況就知道該怎樣取景了。

· 如果對照片的構圖不滿意，可以在後期處理時用裁剪工具來改變原來的構圖。

▶ 3.改變畫幅 ◀

數位單眼相機的照片比例是3:2的，但並非所有的照片都是3:2這個比例看起來最適合，也許是16:9的全景寬幅，也許是1:1的方形。我們可以透過裁剪工具來量體裁衣。

多次曝光的**6步合成法**

對於一些光比很大的風光照片，直接一次曝光很難兼顧亮部與暗部的層次。我們可以用拍攝多張照片後期合成的方法來達到完美的影調。

素材一
- 第一張針對雪山進行曝光，此時雪山曝光正常，但山谷的景物曝光嚴重不足。

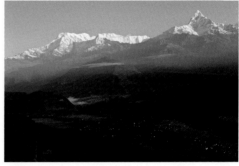

素材二
- 第二張針對山谷曝光，雪山曝光過度。兩張照片的拍攝需要使用三腳架與快門線，並且絕對不能改變拍攝位置、鏡頭焦距，否則無法拼接在一起。

①
- 在Photoshop裡把這兩個圖層疊在一起。第一張在上面，並建立蒙版。

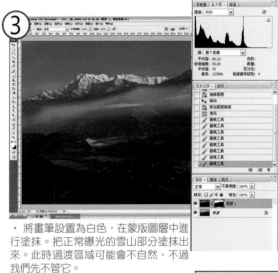

③
- 將畫筆設置為白色，在蒙版圖層中進行塗抹。把正常曝光的雪山部分塗抹出來。此時過渡區域可能會不自然，不過我們先不管它。

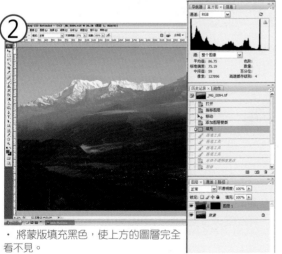

②
- 將蒙版填充黑色，使上方的圖層完全看不見。

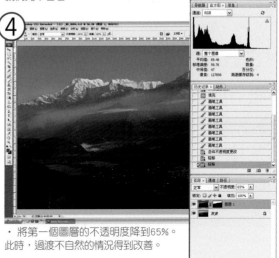

④
- 將第一個圖層的不透明度降到65%。此時，過渡不自然的情況得到改善。

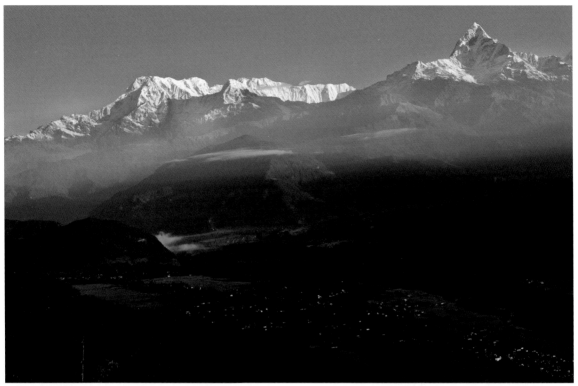

最後的成品效果。

· 再次選擇畫筆工具，將畫筆的不透明度降低到25%。然後在過渡區域進行塗抹，此時過渡自然很多了。此項工作需要小心仔細，讓畫面看起來光線自然。

· 最後可以對色階、對比度、飽和度做一定調節，讓畫面更加完美。

◦ 第 5 站 ◦

途中圖片的保存技巧

可能很多人對照片的保存並不是很在意，覺得只要存在記憶卡裡或電腦裡就行了。我也確實時常聽到有人旅行的照片不見了，原因多種多樣。做好以下幾個方面，可以確保重要的照片不丟失！

▶ 1.每天拍攝時的圖片存儲方案 ◀

拍攝當天如何存儲圖片，完全看你的拍攝量了。如果拍攝量不大，一張大容量的記憶卡能完全存下的話，哪怕白天不做備份一般問題也不大。不過前提是你的記憶卡足夠的可靠。

如果你像我一樣一天要拍掉好幾張卡，甚至所有的卡拍完還不夠，那就要考慮一下拍攝時的存儲備份問題了。通常我們會用OTG行動相簿來進行備份。一張卡拍滿後就把它插入OTG行動相簿來備份。備份時一般都需要幾分鐘到幾十分鐘，你可以選擇在吃飯的時候來做這項工作，也可以多準備幾張卡，一張卡在備份時，別的卡可以繼續拍攝不停工。

▶ 2.每天拍攝結束的圖片存儲備份 ◀

當一天的拍攝結束後，回到酒店找時間整理當天拍攝的照片。把照片從記憶卡或OTG行動相簿裡備份到筆記型電腦裡，然後全部或挑一些照片瀏覽一下，一方面可以檢查拍攝成果，另一方面也可以看看相機的狀態是否正常，CCD或CMOS上是否有灰需要清潔。

▶ 3.對重要照片進行備份 ◀

自己比較滿意的照片或者比較有意義的重要照片可以再做一個備份，以免圖片意外丟失。我一般會再帶一個隨身硬碟，把所有的照片備份到這個硬碟上。也就是説所有的照片在OTG行動相簿、筆記型電腦和隨身硬碟上各有一份。同時，把筆記型電腦、OTG行動相簿和隨身硬碟分三個地方存放，免得某件物品被盜或遺失之後，照片也蕩然無存。

◦ 第6站 ◦

旅途後的圖片保存方式

▶ 1.一定要保留一份原圖 ◀

回到家後要好好整理一下旅行拍攝的照片，然後按照地點、時間存儲起來。現在數位相機的圖片容量越來越大，很多人擔心太佔硬碟空間就會把一部分自己覺得比較好的照片處理好之後保存下來，有些人保存的還只是小圖，大圖、尤其是RAW格式的原圖就都刪掉了。其實這樣做有點得不償失。

有時一些不錯的照片貼在網上很有可能被雜誌或報紙的編輯看到，當他們希望刊登你的作品時，你卻拿不出大圖，未免有些太讓人遺憾了。如果參加一些比賽，獲得後也需要提供大圖來證明你是作品版權所有者。

還有一種情況是以前處理的照片過一段時間再看，發現當時處理技術太粗糙，要回爐重來。如果你沒有了原圖，可調整的餘地就小很多了。現在的硬碟並不貴，一塊2T容量的硬碟大約可以存放十幾萬張高精度圖片，所以把原始文件也一起保存下來吧。

▶ 2.幾種圖片存儲備份方式 ◀

你選擇什麼樣的圖片保存備份方式？這個也是很多人問的一個問題。我一開始用CD刻錄光盤備份，後來發現一個是容量太小，另一個問題是過幾年之後一些光盤就讀不出來了。

後來換成了DVD刻錄光盤，容量大一些了，但依然會碰到讀不出盤的尷尬。最後選擇了直接用大容量的硬碟來備份。如果要求不高可以用一塊硬碟專門來備份照片。備份完之後把硬碟從電腦裡拔下來，用專用的硬碟保護盒裝好，放在電子防潮箱裡保存。

· 硬碟保護盒

如果嫌這樣的備份方式太麻煩，也可以做一個RIDA磁盤陣列，它會自動備份數據，並且當某個硬碟壞掉之後還可以從備份硬碟裡找回數據。這是一種相當安全可靠的備份方式，唯一的缺點是價格昂貴。

◦ 第 7 站 ◦

圖片整理方式

照片多了就需要好好整理，否則以後要用到某張照片而找不到就頭疼了。圖片的整理有很多方式，比較簡單的可以按照地方也可以按照時間來分。

▶ 1.按時間整理 ◀

把一個地方的照片按照時間排序，每一天的照片分別放在一個文件夾裡。如果你對每天拍到了什麼照片比較清楚的話可以用這種方式，但照片量很大的話，多少還是會有點麻煩。

▶ 2.按地方整理 ◀

如果你去過很多地方，可以按照不同國家、不同城市來進行劃分，把所有這個城市的照片都放在同一個文件夾裡。

如果這個城市的圖片量特別大，還可以按照更為細分的地點來進行劃分，比如博物館、市政廳、廣場等。

▶ 3.利用GPS地圖整理 ◀

現在數位相機可以配合GPS來使用，記錄下每張照片的經緯度海拔等訊息。然後在電腦上透過軟體將圖片同步到地圖上去，要想看某個地方的照片，只需要在地圖上相對的位置點一下，圖片就會自動彈出。這也是個不錯的管理圖片方式，缺點是當一個地方圖片量過於龐大時彈出的圖片實在有點眼花繚亂。

▶ 4.整理成圖片故事 ◀

當拍攝結束之後，可以考慮用圖片來講一個故事，不管是介紹當地的風土人情還是歷史故事，或是旅行中遇到的特殊活動，用10~20張圖片來全方位多角度地進行闡述。這樣整理完的圖片故事在進行分享或投稿時會有更好的效果。同時，這種整理圖片故事的練習也會加強你從圖片的角度對一個主題的表述能力和組織能力，會從另一個角度對今後的拍攝起到促進作用。

◦ 第8站 ◦

如何分享圖片

照片拍回來了，處理好了，整理完了，最後一步：和大家一起分享。分享的方式隨著數位化與網路化的普及，也變得多種多樣了。

▶ 1.網路相簿 ◀

比較傳統的方式是將照片傳到網路相簿上。你可以在網路相簿裡建立一個個主題，然後把那些整理完畢的照片按不同主題上傳到網路相簿裡。透過網路相簿的好友提醒或群組分享功能讓更多的人能看到。比較知名的網路相簿有Flikcr、Picasa等。也有人直接將圖片傳到自己的部落格和好友一起分享。

▶ 2.論壇交流 ◀

論壇是個志同道合的朋友一起交流分享的地方，在相應主題的論壇裡發佈旅行的照片和遊記攻略常常能收到不錯的反響。而且很多媒體的編輯也會混跡其中，如果你的照片出色、文字優美，說不定還有機會在報刊上發表，賺取稿費呢！

▶ 3.手持式數位設備 ◀

如果要給親朋好友分享圖片，有些人可能不太用電腦或不經常上網，可以用手機、平板電腦、電子相框等工具來展示。

▶ 4.看片會 ◀

照片整理好後，可以和一些攝影會友一起用投影機來分享。照片投影尺寸大，更加適合人多一些的現場交流。大家可以就拍攝技術、器材、旅行、文化、歷史等眾多話題展開交流討論。這也是一種對所有參與者都有幫助的直接交流方式。

• 看片會

• 透過iTouch分享圖片